旅行業
實務經營學

Travel Agency : Practices and Operations

容繼業◎著

自　序

　　1970年，參加了由臺北市政府主辦的導遊人員甄試，幸獲錄取而意外地踏入旅行業。自此，四十餘年來，個人的生涯發展與旅行業結下了不解之緣。其間，不但親歷了1970年代海外來臺旅客業務的鼎盛時期，1980年代國人海外旅遊業務的困頓與成長，以及1990年代旅行業蓬勃開展，也因此豐富了自己在旅行業實務與管理上之寶貴經驗。

　　1995年，政府亟思推動現代觀光專業教育，在因緣際會下，進入國立高雄餐旅專科學校（國立高雄餐旅大學前身）籌設旅運管理科，使理論與實務獲得進一步驗證之機會，教學相長，獲益良多。

　　環顧國內首先將旅行業管理以專書出版者是韓傑先生於1977年所出版的《旅行業管理》，內容近50萬言，為我們保留了許多珍貴的資料和教學方向。1985年，蔡東海先生出版《觀光導遊實務》，對導遊運作之功能和管理有充分的介紹，由於當時的觀光旅遊時代背景，其內容純以海外來臺旅客業務為主，對目前領隊之相關業務未能論及。1987年，鈕先鉞先生出版《旅運經營學》，其中有關國際組織部分著墨頗豐，貢獻良多。1989年，林沅漢先生將美國學者伽吉（Chuck Y. Gee）等教授合著的*The Travel Industry*一書譯成《觀光旅遊事業概論》出版，其中述及旅行業相關部分篇幅不少，有一定程度之貢獻。而長此以來，許雅智先生的《觀光行政與法規》，逐年增訂，對旅行業管理相關之內容上幫助很大。1991年，陳嘉隆先生出版了《旅運實務》，其內容甚為充實，對旅行業在實務方面之說明尤為精闢。1992年，余俊崇先生之《旅運實務》，內容精簡而明晰，為高職良好讀物。1996年，楊正寬之《觀光政策、行政與法規》結構完備，推陳出新而膾炙人口。1998年，黃榮鵬先生之《領隊實務》，深入淺出，頗能掌握精義。1999年，張瑞奇先生之《航空客運與票務》提供完備空運知識；同年，孫慶文先生之《旅遊實務》強化遊程設計之規劃展現其實務特色。而上述諸位作者亦就旅行業經營環境的變革，不斷地豐富其著作內容而與時俱進，著實豐富旅行業之教學品質與內涵。在2000年以後，旅行業相關著作出版範疇日漸廣被，相關

論述更形豐沛。諸如：朱雲志先生之《航空業務》、蔡必昌先生之《旅遊實務》、楊正樺先生之《航空地勤管理》、黃榮鵬先生之《旅遊銷售技巧》、李慈惠女士之《旅遊糾紛處理》、吳武忠先生與范世平先生之《中國大陸觀光旅遊總論》、楊本禮先生之《旅行業與媒體》、陳瑞倫先生之《旅程規劃與分析》、吳武忠先生與范世平先生之《臺灣觀光旅遊導論》、林燈燦先生之《旅行業經營管理》、張景棠先生之《旅行業經營學管理》、江東銘先生之《旅行業管理與經營》、曹勝雄、鈕先鉞、容繼業及林連聰等四位合著之《旅行業經營管理》、楊正樺先生與曾通潔先生之《國際機場旅客服務實務》、朱靜姿女士之《觀光旅運專業辭彙》、張金明董事長之《旅行業實務與管理議題（上）》以及陳嘉隆先生之《旅行業經營與管理——展開數位旅遊與旅遊健康的新視野》為題的近著出版等，皆在旅行業實務經營發展過程中做出深遠的貢獻。此外，國內相當多以旅行業為研究對象之學者，他們長期以來之諸多研究成果，對推動旅行業及其相關旅遊產業之現代化經營及建構旅遊教育研究基礎之上則功不可沒。

綜上觀之，國內有關旅行業之書籍出版，無論在理論或實務之數量已有可觀之累積，惟以旅行業實務為內涵者仍有待提升。因此，繼業懷著拋磚引玉之心境，經重新修訂個人前著《旅行業理論與實務》一書，以《旅行業實務經營學》為書名，就旅行業之相關機能與實務運作為本書探討主軸，期能為旅行業之教學與實務運作分析略盡棉薄。

本書內容分成七篇，共十六章。導論部分主要為說明旅行業之興源及旅行業之定義、特質。第二部分以旅行業之申請設立程序、旅行業之分類及經營範圍為主。第三部分偏重於旅行業和其上游原料供應者之間的關係及原料之認識，包含了航空公司、地面交通、水上運輸、金融服務、住宿業和餐飲等相關之業務。第四部分為旅行業產品，舉凡個人旅遊和團體旅遊之相關產品均有完整之比較和分析。第五部分為旅行業內部作業，計有遊程設計、簽證作業、團體作業和出團作業等說明。第六部分為導遊領隊業務，說明導遊和領隊之區別、帶團之步驟與內容。當然，意外事件之處理更是其中主要的單元之一。最後，以我國旅行業未來之發展趨勢，作為現階段旅行業因應發展之參考。

一本書能夠出版，是靠許多人的力量所促成，本書自不例外。揚智出版公司葉忠賢總經理慷慨允諾，並經專業人員之審稿、規劃，而使得本書能

有出版之機會。而繼業特別對旅行業先進對個人之勉勵表示誠摯之感謝，尤其是雄獅旅行社、易遊網旅行社等公司提供相關資料而豐潤本書之內容。此外，要感謝目前服務於臺灣觀光學院之旅遊先進謝豪生老師，其所提供之寶貴圖片為本書增色不少。陳怡如老師全心地投入協助本書之資料蒐集、整理與訂正，功不可沒。最重要的是要感謝揚智出版公司的編輯張明玲小姐和范湘渝小姐之鼎力協助，使本書能順利付梓問世。值本書行將出版之際，特別要對內子麗華多年來對自己的寬容、照顧與支持表示由衷的感謝。

　　本書寫作之過程雖力求正確，然而作者才疏學淺，錯誤疏漏深恐難免，尚祈博雅專家匡正。

容繼業　謹識

於國立高雄餐旅大學

民國101年4月

目 錄
CONTENTS

旅行業 實務經營學

　　本篇包含的兩章，主要內容在說明旅行業如何隨著觀光旅遊活動之興起而出現、發展和成長，並針對旅行業之定業及特質做一完整之界定與分析，以期使讀者對旅行業有初步的認識。

第 *1* 章

觀光旅遊之興起與旅行業發展沿革

- ▶ 觀光旅遊之興起
- ▶ 旅行業發展沿革

　　觀光旅遊活動為一多元化的綜合現象（McIntosh et al., 1995）。它隨著當時社會結構、經濟環境、政治變遷和文化狀況而呈現出不同的發展模式。回顧人類歷史演進的過程，觀光旅遊活動之發展變化均真實地反應出這種特質。

　　人們觀光旅遊活動程度，亦隨時代的進步而日益頻繁。所到之地也因交通工具的不斷改善而擴大。國際旅遊所涉及的相關作業與範圍也與日俱增。

　　因此，在觀光旅遊活動中，民間提供專業服務之旅行業不但為因應此種改變而出現，其分工亦日益精細。目前，旅行業以各種多樣化的服務型態，展現其無遠弗屆的專業功能。因此本章將透過觀光旅遊活動在國內、外之發展過程，將旅行業產生之背景及其後續之發展沿革做一簡介。

觀光旅遊之興起

　　「觀光」一辭，最早出現於周文王時代。《易經》觀卦六四爻辭中有「觀國之光」這麼一句。在我國古典經文中，最早取「觀國之光」前後兩字而創新詞者，乃在《左傳》上的「觀光上國」。後人稱遊覽考察一國之政策、風習為觀光。在外文方面"Tourism"一字由Tour加上ism而成，Tour由拉丁文"Tournus"而來，有巡迴之意（唐學斌，1990）。而「觀光旅遊」（Tourism and Travel）一辭之結合乃為現代之用語[1]。旅遊活動雖然是現代人的用語，然而「旅遊活動」（Travel Activities）卻在中外每一個階段的社會演變中，有著不同型態的展現，它是政治、經濟、社會與文化演進過程中具有實質意義的外在現象。茲分別以我國觀光事業之發展和國外旅遊活動之演進簡介於後。

一、我國觀光旅遊之發展

　　我國為一酷愛旅遊的民族，在先秦古書中就有關於先民在遙遠古代的旅遊傳說，而有文字記載的旅遊活動也可以追溯到西元2250年以前[2]。誠為世界上旅遊活動發展最早的國家之一。

　　隨著朝代的更迭，社會、經濟、政治和科技文化的發展變遷，觀光旅遊活動也經歷著興、衰、起、伏的發展變化過程。茲將我國觀光旅遊之發展分為古代、近代和現代三個時期，並簡要分述如下。

(一) 古代時期——我國歷史上之旅遊活動

我國現代觀光旅遊事業之起步，雖較許多先進國家為遲，但卻是世界歷史發展中的文明古國，也是旅遊活動興起最早之國家之一。在我國的歷史演進過程中，可發現觀光活動之興盛與型態皆循著朝代之更替、經濟之發展、社會之變遷和文化之進展而形成各類的旅遊活動。歸納這些活動，計有下列6項（王立綱，1991）。

帝王巡遊

自古以來，我國各朝代帝王為了加強中央的權力與統治，頌揚自己的功績，炫耀武力、震懾群臣和百姓，並滿足遊覽享樂之慾望，均有到各地「巡狩」、「巡幸」、「巡遊」的活動。

有關帝王巡遊的史籍記載當以周穆王、秦始皇和漢武帝最具代表意義。

1. 周穆王（西元前1001至西元前947年）是我國歷史上最早的旅行家。《左傳·昭公十二年》寫道：「穆王欲肆其心，周行天下，將皆必有車轍馬焉。」《史記·趙世家》寫道：「繆王（即穆王）使造父御，西巡狩，見西王母，樂而忘返。」周穆王曾遠遊西北，並登5,000公尺高的祁連山，跋涉萬里（蘇芳基，1991）。
2. 秦始皇於西元前221年平定六國，並於次年開始外出巡遊。10年中他5次大巡遊，西到流沙，南到北戶，東至東海，北過大夏，走遍了東西南北四方。
3. 漢武帝（西元前156至西元前87年）是我國古代的旅遊宗師，也是一位雄才大略的君主，「愛巡遊，喜獵射，嗜山川，慕神仙」（王立綱，1991）。他7次登泰山，6次出肖關，北至崆峒，南抵潯陽。

官吏宦遊

我國古代歷朝官吏，奉帝王派遣，為執行政治、經濟和軍事任務出使各地，而產生各類形式之宦遊活動。西漢張騫出使西域和明朝鄭和下西洋堪稱為此類旅遊活動之代表。

1. 張騫（約西元前175年至西元前114年）為西漢之外交家，奉漢武帝的派遣，前後兩次出使西域，歷經十八載，開通了歷史上著名的「絲綢之

路」，訪問了大宛（在今蘇聯中亞費蘭干納盆地）、康居（在今巴爾喀什湖和鹹海之間）、大月氏（在今新疆西部伊犁流域）、大夏（在今阿富汗北部）等國，開拓了中外交流之新紀元。

2. 鄭和（西元1371年至1433年）為我國歷史上的大航海家，先後到達印度支那半島、馬來半島、南洋群島、印度、波斯、阿拉伯等地。最遠到達非洲東岸和紅海海口，訪問了30多個國家和地區。

買賣商適

在我國古代，遍布全國的驛道，西南各省的棧道，各地漕運水路，沿海海運，以及海山貿易，形成許多著名的商路，有著頻繁的商業旅行活動，根據翦伯贊的《中國史綱》記載，在商朝已有商人之足跡。「東北到渤海沿岸乃至朝鮮半島，東南至今日浙江，西南到達了今日皖鄂乃至四川，西北到達今日之陝甘寧綏遠及至新疆」。而春秋戰國時期，商業更為發達，出現了陶朱公、呂不韋等許多大商人，他們隨著負貨販運而周遊天下。隋大業六年，洛陽曾舉行過一次空前的博覽會，參加者達18,000人，場地周廣5,000步，歌舞絲竹，燈火輝煌，自昏達旦，終月而罷（蘇芳基，1991）。

由此也可看出我國傳統貿易旅遊之興盛了。

文人漫遊

中國古代文化科學技術的產生與發展，從某方面來看也和旅遊活動有著密不可分的關聯。許多文人學士居留於田園山林，遍走了名山大川，漫遊了名勝古蹟，寫出了膾炙人口的不朽作品。像陶淵明、李白、杜甫、柳宗元、歐陽修、蘇東坡、袁宏道等人，都有漫遊我國各地美景風光的傑作，其他如西漢司馬遷、北魏的酈道元和明代徐霞客，不僅是傑出之史學、地理學名家，在其作品中更充滿了山光水秀的靈氣。

李白（西元701年至762年）是盛唐時期的著名詩人。他26歲時，便開始了在中國東部地區的漫遊生活，他順著長江，泛舟洞庭，暢遊襄漢，東上廬山，直下金陵（今南京）、揚州，遠到東海邊。李白歌頌我國壯麗河山的詩篇，既描繪了秀美的自然景色，又抒發了熱愛國家的真摯感情，是漫遊山水生動寫照，成為流傳千古的絕唱。

司馬遷（約西元前145年至西元前86年）是西漢的史學大師，他的足跡遍及全國各地（王立綱，1991），因而得以飽覽我國的壯麗山川、考察各地名

勝古蹟，廣集民間各種傳說，瞭解各族風土民情，為撰寫《史記》奠定了堅實的基礎。

徐霞客（西元1587年至1641年）是明代立志考察自然風貌，畢生從事旅行事業，並且取得偉大成就的地理學家和旅行家。他從20歲（1607年）遊太湖開始，到54歲（1640年）從雲南考察返回古里為止，30多年的時間走遍了大半個中國，以畢生旅行考察自然地理現況促成《遊記》一書，終成地理學之宗師。

宗教雲遊

中國的宗教多源於外國，先後傳入中國的宗教有佛教、基督教、伊斯蘭教、印度教、祆教和猶太教。我國古代把宗教信仰者視為修行問道，而雲遊四方謂之遊方。曾落拓為僧的唐代詩人賈島有詩云：「遏參宿遊方久，名岳奇峰問此公。」可見中國古代的僧侶等宗教信仰者，為拜謁佛祖，取得真經，弘佈佛法，往往雲遊名山大川之間，而有不少宗教旅遊的活動（王立綱，1991）。我國史上著名之僧侶如法顯、玄奘、鑑真等均為後人所敬仰。

法顯（西元335年至420年）是中國古代最早西行天竺尋求佛經、禮拜釋迦聖跡的朝聖旅行家。他比唐僧去西天取經早了220年。法顯西行天竺朝聖旅遊先後走了15個春秋，寫出了一本遊行記，名為《佛國記》，又名《法顯傳》、《歷遊天竺記傳》等，內容記錄了沿途的風光、民情、習俗。

玄奘（西元602年至664年）13歲出家為僧，先後在成都和長安研究佛經。西元627年他從長安出玉門關，涉八百里流沙，由天山南路橫穿新疆，又自蔥嶺翻越終年積雪的凌山（今天山穆素爾嶺），行經素葉城（今碎葉），渡過烏滸水（今中亞阿姆），轉向東南，重登帕米爾高原，過鐵門關天險（在今阿富汗巴達克山），經吐火羅（今阿富汗北部），於西元628年到達天竺西北部。玄奘是第一個周遊天竺東、西、南、北、中五部（稱五印度）的中國旅行家。

鑑真（西元688年至763年）是唐代東渡日本傳道弘法，為發展中日友好關係做出傑出貢獻的高僧。鑑真東渡時攜帶大量雕刻、建築、文學、醫藥、繪畫、書法、刺繡等書籍和作品，將中國文化大量傳入日本。

佳節慶遊

在中國古代各族人民的生活習俗和喜慶佳節中，都有著濃郁民族特點和

地方特色的旅遊活動。諸如在人民群眾生活習俗中、春節廟會、元宵燈市、清明踏青、端午競舟、中秋賞月、重陽登高等等，都是中國億萬群眾沿習數千年帶有旅遊活動的喜慶佳節。譬如臺灣宜蘭頭城每年的「搶孤」活動，即吸引了廣大的人潮[3]。

綜上所述，我國古代的觀光旅遊活動已經有了相當的發展規模。這些寶貴的歷史經驗均為我國現代觀光旅遊事業之拓展奠下深厚的基礎。

(二) 我國近代旅遊之形成

我國近代的觀光旅遊約從西元1870年中英鴉片戰爭以後到1949年（民國38年）政府遷臺的這一段時期形成。在這一段時期，我國由一集權封建的國家逐漸朝向民主自由的國家發展，國家性質之轉變，使社會各個領域，各個階層均產生重大的變化。旅遊活動也不例外。它在此時期的變化特質有：第一、由於西方文化之輸入，使我國的旅遊觀念產生了改變，大眾開始步入旅遊的行列；第二、隨著現代化交通的發展，旅遊活動的空間形式也得到進一步的拓展，參加旅遊的人越來越多；第三、為了因應這種旅遊活動的拓展趨勢，為旅客服務的民間旅遊組織逐漸形成一個獨立的行業。再者，此時期的旅遊活動有下列之特色：

1. 以傳教、商務為主的來臺人士。近代中國在鴉片戰爭失敗後，被迫與外國簽訂一連串不平等條約，對外開放門戶，使中國成為外國冒險家的樂園。西方的商人、傳教士、學者和各類的冒險家隨著古老的中國大門被打開而紛紛來到中國。有的旅遊傳教、有的經商辦廠、有些甚至在我國一些名風景區建宅長期僑居，此一時期的來臺人士均帶有殖民色彩。

2. 以出國留學為主之旅遊活動。此時，我國的一些愛國青年，為尋求救國之道，也紛紛出國考察旅行和求學。康有為、嚴復、國父孫中山先生等俱為一時之代表。清末，1870年代之洋務運動也使我國在當時出現了「留學熱」，清政府為培養「洋務人才」，也先後派出12至14歲的少年留學生。而後到英、法、德、日等國的官派和自費留學生日漸增多。在這種出入中國門戶的國際性旅遊活動日益頻繁的情況下，產生了我國近代旅遊活動。

3. 民國12年8月，上海商業儲蓄銀行首先成立旅行部，專門辦理國內出國手續和相關交通工具之安排作業，並組織國內或國外的旅行團，為了對

旅客提供資訊服務，於民國16年出版了我國第一本《旅行雜誌》，直到民國40年才停刊。同時於民國16年8月1日正式定名為中國旅行社，為我國旅行業之始。

4. 民國28年，正式頒布都市計畫法。北京市首先成立了文物整理委員會，由胡適、董作賓負責。於是有人提出國際觀光之課題。

5. 在臺灣，當時為日本所占領，民國初年設有「日本旅行協會臺灣支部」，民國23年組成臺灣旅行俱樂部。民國24年，鐵路部設觀光科。民國33年該部改為「東西交通公社臺灣支社」。

6. 民國38年5月，在臺中中山堂成立臺灣省風景協會。

因此在這段期間，我國觀光旅遊事業之發展並無完整而統一的規劃，在經濟政治等客觀的環境上亦無發展之實質能力，但一些相關的發展卻也留下貢獻。此種現象要到了現代時期中才獲得具體之改善。

(三) 現代時期

為完整說明此時期我國觀光旅遊之發展，可分為兩個部分來解析：一為大陸地區之旅遊活動發展沿革；二為臺灣地區之觀光旅遊發展演進，茲依序分述如下。

大陸旅遊活動發展沿革

大陸政權成立後，於1949年在福建廈門成立首家「華僑服務社」，主要的任務為接受海外回大陸探親和觀光的華僑。1954年4月15日成立中國國際旅行社總社，為大陸國際旅遊事業的開始。隨著大陸政府的政策變遷，大陸的觀光旅遊事業發展沿革可分為創建、開拓、停滯和改革振興四個階段。

1. 創建階段（1952年至1963年）。大陸政權成立後，和共產團國家往來密切，為了配合當時之發展，於1954年正式成立中國國際旅行社總社（簡稱國旅），並於上海、南京、杭州、廣州、漢口、瀋陽、大連、安東、哈爾濱、滿州里、天津、南昌、南寧等14個分社，由政府之公安部經營管理，為國營企業。主要任務為配合政府部門完成外事活動中有關食、住、行和遊覽等事務，並發售國際聯運火車和飛機客票。
1956年，國旅與蘇聯國際旅行社簽訂「相互接待自費旅行者合同」，

又相繼與一些東歐國家的旅行組織簽訂旅遊合約，並開始和西方國家一些旅行業接觸。到1959年，國旅共接待8,172名外國觀光旅客。由於國際政治之影響，1960年以後，蘇聯和東歐國家來臺旅客逐年大幅減少，而西方國家的觀光客開始逐年上升。

2. 開拓階段（1964年至1966年）。此一階段，大陸觀光旅遊的重要發展在於「中國旅行遊覽事業管理局」的設立、大陸觀光客來源國的轉移和觀光旅客成員之改變。

 1964年，中國總理周恩來訪問北亞非14國，中法建交，使中國之國際地位提升，吸引了更多國際旅客前往大陸。並增闢中巴（中國至巴基斯坦）、中東、中阿（中國至阿富汗）三條國際航線，增加了廣州、上海等國內航線，打開了連接歐洲和亞非之通運。為了擴大推廣旅遊事業，中共國務院於1964年7月22日正式設立「中國旅行遊覽事業管理局」作為國務院管理全國旅遊事業的直屬管理機構。並宣示以「學習各國人民長處，宣傳我國社會主義建設成就，加強和促進我國與各國人民之間的友好往來和相互瞭解」為其發展旅遊事業的方針和目標。1965年，中國共接待外國旅客12,877人次，創國旅成立以來接待外國旅客的最高紀錄。而其旅客的成員以西方人士占了多數，散客較多，客源的階層也較廣泛。

3. 停滯階段（1967年至1977年）。旅遊活動的發展和政治、經濟及文化的發展關係密切。大陸在此時期正遭逢「文化大革命」運動的影響，全國上下全力推行，對觀光旅遊影響至鉅，發展幾乎全面停滯。直到1972年大陸和美國關係獲得改善及中日建交等重大國際關係之突破後，旅遊事業才有了恢復生機之有利環境。「華僑服務社總社」於1973年恢復營運，並更名為「中國華僑旅行社總社」。1974年，「中國旅行社」成立，與華僑旅行社總社聯合經營，主要接待港澳地區華僑和外籍美人。

 此時期總體來說，大陸觀光旅遊活動雖受到文革而停滯，但自大陸相繼和美國、日本建交後，使得西方國家前往大陸旅遊者日增，美、日二國並自此成為大陸地區主要的觀光旅客來源國。

4. 改革振興階段（1978年至1989年）。自1978年起，中國大陸旅遊活動發展步入一個嶄新的開放階段，四人幫倒臺後，文革結束。同時也給大陸觀光旅遊活動帶來蓬勃生機和廣闊的發展前景。此時期的重要發展計有下列數項：

(1) 共黨的十一屆三中全會中確定了改革、開放和發展經濟的政策。第五屆人大二次會議通過「大力發展旅遊事業」的方針,此一方針的決定,大大地推動了中國大陸旅遊事業之發展。

(2) 1981年,中共國務院成立「旅遊工作領導小組」,將旅遊事業納入國家統一規劃,使旅遊事業在大陸經濟發展的體系中地位更形重要。

(3) 1982年8月23日,中共人大常會將「中國旅行遊覽事業管理總局」改名為「國家旅遊局」,以加強對全國旅遊業的統一管理。隨後,各省、自治區、直轄市也成立地方旅遊局,形成中央到地方完整的旅遊管理體制。

(4) 透過一連串的改革措施,打破原有的高度集中旅遊管理方式,加速旅遊事業發展。為了達到改善旅遊業經營體質之理念,採旅遊事業企業化經營,在國營之前提下,允許發展集體、個體和中外合資等方式並存經營,以增加競爭力。

5. 國家計畫階段(1990年至2000年)。自1985年開始,旅遊產品以及旅遊市場結構多元發展,除了文物古蹟、山水風光、風俗民情之外,也開始重視深度開發、主題觀光等新旅遊產品,在此階段中國大陸國際旅遊創匯首次進入世界前十名,到了1995年間,地方政府開始積極管理旅遊產業,頒布許多與旅遊產業相關的地方規章,也積極申報世界文化、自然遺產,增進了各地方對於旅遊業永續發展的意識。除此之外,在此期間歷經1997年香港回歸、1999年澳門回歸等重大歷史性活動,也有助於刺激入境旅遊人數增加。

6. 迅速發展階段(2001年迄今)(徐嘉伶,2009)。2000年之後的中國觀光業受到各種因素的綜合影響,使中國成為觀光快速成長的國家,加入世界貿易組織、取得承辦2008年奧運會資格、2010年上海舉辦世界博覽會等,都使得中國在國際觀光市場的知名度大增。21世紀後的中國逐漸跟世界接軌,漸漸遠離1989年天安門事件所帶來的深遠影響;911事件之後,中國的國家旅遊局甚至以全世界最安全的觀光目的地吸引世界各國觀光客,觀光行銷手法已日漸更新。

在這段時間裡,中國國家旅遊局也扮演著重要角色,大量制定許多法令以整頓觀光市場(如旅遊風景區之質量等級劃分、觀光業國家標準及行業標準、中國優秀旅遊城市標準等),使其入境觀光市場自2000年後快速成長,

中國因發展觀光而直接獲益的就是觀光外匯收入的大幅成長。以1978至2011年為例，在1978年，中國大陸入境觀光創匯是2.63億美元，到2001年迅速增至177.92億美元，成長87.5倍，全球排名從第41名躍升為第5名。到了2011年更增至465億美元，中國大陸的入境旅遊創匯高成長率超越全球入境旅遊最發達的國家。在內需啟動、消費升級以及國民收入不斷提高的背景下，中國旅遊業正值黃金發展期。

臺灣地區觀光旅遊發展演進

　　臺灣地區旅行業之發展以民國45年為分水嶺[4]，在此之前，又可分為臺灣光復前的發展狀況和臺灣光復後的演進兩個主要時期。惟民國45年後，臺灣旅行業之發展則與當時觀光旅遊發展之社會背景息息相關，故將在本章下一節旅行業發展沿革中說明，以求明晰與完備。

1. 臺灣光復前的旅行業（民國34年以前）：囿於環境，乏善可陳。
 日據時代，日本的旅行業由「日本旅行協會」主持，屬鐵路局管轄，而臺灣的業務由臺灣鐵路局旅客部代辦。由於業務發展迅速，於民國24年在「臺灣百貨公司」成立服務台，又於民國26年分別於臺南市、高雄市的百貨公司設立第二、第三服務台。後來「日本旅行協會」改名為「東亞交通公社」，故正式成立「東亞交通公社臺灣支部」，為臺灣地區第一家專業旅行社。該社實際上等於是鐵路局的相關單位，以經營火車票的訂位、購買及旅行安排為主，並經營鐵路餐廳、飯店、餐車等相關業務。員工多為鐵路局退休人員，主管則以日人為主。到民國34年臺灣光復後，為我國政府接收（余俊崇，1992）。因受限於當時的環境，旅行業發展之有利條件未臻成熟，其功能並未能彰顯。

2. 臺灣光復後之旅行業（民國35年至民國45年）：雛形初具，承先啟後。
 臺灣光復後，日人在臺灣經營的「東亞交通公社臺灣支部」由臺灣省鐵路局接收，並改組為「臺灣旅行社」，由當時的鐵路局長陳清文先生任董事長一職，李有福先生為常務董事兼總經理，其經營項目包括代售火車票、餐車、鐵路餐廳等有關鐵路局的附屬事業。民國36年臺灣省政府成立後，將「臺灣旅行社」改組為「臺灣旅行社股份有限公司」，直屬於臺灣省政府交通處，而一躍成為公營之旅行業機構。其

經營範圍也從原來的鐵路附屬事業擴展至全省其他有關之旅遊設施，如圓山大飯店、明潭、涵碧樓、淡水海濱浴場等均納入其經營範圍。同時，民國32年中國旅行社臺灣分社正式成立，主要代理上海、香港與臺灣間輪船客貨運業務。其後，牛天文先生亦創設歐亞旅行社，而江良規先生亦成立了遠東旅行社。因此，臺灣旅行社、中國旅行社、歐亞旅行社和遠東旅行社成為臺灣地區旅行業萌芽階段之先驅（鈕先鉞，1987），民國42年10月27日行政院基於旅行的業務需要，首次發布「旅行業管理規則」。並為下一階段的接待來臺旅客觀光之發展奠下了深厚的基礎。

二、國外觀光旅遊活動之演進

西方的文化發展以歐洲為重心，因此在剖析國外觀光活動之演進時則應循歐洲社會、政治和經濟之進步過程加以說明並分為：古代之旅遊活動、中古時期之發展、文藝復興之貢獻、工業革命期間之交通演進和現代大眾觀光旅遊時期等階段，並分述如後。

(一) 古代之旅遊活動

在古代社會裡，國家或地區間因貿易而帶動其他的旅遊方式，因此在上古時期中的腓尼基人、希臘人、埃及人等民族，以現代的標準來衡量，他們均有從事以貿易、宗教、運動、健康為動機的旅遊活動。而地中海平靜的水域為此地區的觀光事業發展提供了最佳的交通通路（Fridgen, 1991）。最能代表上古時期的旅遊活動是「羅馬和平時代」（Pax-Romana，西元前27年至西元180年）時期（劉景輝譯，1984）。當時的羅馬由渥大維（Octavian）到馬卡士奧理略（Marcus Aurelius）統治的200年間，政治安定、經濟繁榮、四海歸心且貨幣統一、交通運輸發達，加上人民生活富庶、休閒時間充裕，人民前往帝國境內旅遊的風氣大開。而由目前所遺留的許多古蹟如萬神廟（Pantheon）、加拉卡拉（Caracalla）、大浴室、競技場（Colosseo）等古蹟也均能追溯出當時羅馬城萬民聚集的盛況。此外，羅馬人對健康的追尋也影響後世的旅遊活動。尤其他們篤信硫磺礦泉浴（Spa）能治百病，更是促使當時的貴族不惜雇請精通外語、身強體壯的挑夫充任護衛，長途跋涉前往著

名的礦泉所在以求病癒。當時稱這群挑夫為Courier，開專業領隊與導遊之先河。而此種僅能由集身分、地位、財富與閒暇於一身的貴族方能享有的階級旅遊（Class Travel）也是此一時期的另一特色。而羅馬旅遊發展的背景——政治安定、經濟繁榮、交通發達、貨幣統一、人們生活安定、空間時間充裕等因素也成為現代學者筆下旅遊興盛的基本環境要素了。

(二) 中古時期之發展

由於蠻族入侵，西羅馬滅亡（西元473年），整個西方社會受到了空前的威脅，所幸有教會的支撐，西方文化得以保存，宗教的影響力也日漸茁壯。而在莊園制度（Manorialism）和封建制度（Feudalism）中的經濟政治制度下，使得當時的社會日趨保守，而漸形成以宗教為本的社會型態，也使得此一時期的旅遊活動發展受到了限制。但由宗教而產生的旅遊活動卻在觀光史上留下其深遠之影響時期。當時因宗教而衍生的重要旅遊活動有「十字軍東征」（the Crusades）和朝聖活動（Pilgrimages）。

十字軍東征

在西元1095年至1291年的數次出征中，並未能成功地將聖地（Holy Land）由回教人（Muslims）手中奪回，因此以軍事眼光來看，十字軍東征行動是基督教的一項挫敗。但以文化來看，卻有偉大的貢獻，它促進了東西文化交流，擴大認知，並為歐洲人東遊奠定了基礎。

朝聖活動

由於對宗教信仰或對宗教教義理念的探索等好奇心的驅使，使得信徒大量湧向聖地路德（Lourdes）和梵諦岡聖城。信徒前往聖城的目的，有些是為了祈福消災或贖罪還願，這種朝聖式的宗教旅遊稱之為「苦行」。雖然中古時代的環境不利於長途旅遊，和今日安全、舒適、便捷的觀光活動有著天壤之別，但卻是世界旅遊活動最具代表性的起源。而就在這種集宗教、旅遊、康樂等活動於一爐的朝聖活動綿延不斷之際，相關的古代住宿業、餐廳、零售店，嚮導也就應運而生（Fridgen, 1991）。在歷史上來看，西方在13至14世紀的朝聖活動成為一大眾之觀光現象。然而隨著時代的轉變，人文思想抬頭，使得以文化教育和休閒為主的觀光旅遊活動相繼出現。

(三) 文藝復興之貢獻

文藝復興（The Renaissance）由14世紀到17世紀，其間包含了西方文化的啟蒙（Enlightenment）、改變（Change）和探索（Exploration）等文化發展。此時期人們的行為由宗教思想中掙脫出來，開始思考人的問題。人文主義（Humanism）再度抬頭，因此文藝復興有「再生」之意，是一連串的人文運動。它發源於義大利，並逐漸傳播到歐洲各地。此種人文運動的結果為後世的旅遊活動開創了所謂歷史、藝術、文化之旅。而以「教育」為主的大旅遊（Grand Tour）更奠定了日後歐洲團體全備旅遊（Group Inclusive Package Tour）之基礎。

大旅遊最初為英國貴族培育其子女教育中的一種方式，藉著到歐陸各文化名城遊歷之際，體驗歐洲本土文化之淵源並學習相關的語言和生活禮儀，以期能在傳統的文化薰陶下養成貴族的氣質和恢宏的見識。通常年輕的貴族子弟在家庭教師和僕人的陪同下，花上二年至三年的時間，遊歷歐陸各國。有些為了學習語言也可能在該地停留一年。大旅遊的行程不一，不過大致上包含了法國、義大利、德國、荷蘭然後再回到英國。隨著時代的演進，前往的地區或有改變，但是文藝復興時期的古蹟和藝術品為其遊歷之重點。最重要的是，參加大旅遊者的動機主要是以教育、藝術和科學的研究探討為出發點，步出了中古時期以宗教為依歸的旅遊動機。到了大旅遊盛行的末期，參加旅遊者的年齡有日益年長之勢，時間也趨縮短。同時大部分的成員也不再侷限於貴族家族的子弟，反而成了上層社會人士所熱衷的休閒旅遊活動[5]。

此外，歷經300多年（西元1500至1820年）的大旅遊盛行期間，造就了住宿業、交通和行程安排的進一步發展，在以往朝聖客旅遊的沿途及故有設施之上發展出更新的旅遊規模。例如在18世紀，英國觀光旅客踏上歐陸後，能租或買一輛馬車以遊覽歐陸，行程結束後，可以把原車退租或轉售給車行，彷彿今日的汽車租賃制度。到了1820年，歐洲各地的旅館已經有大量出租馬車以利旅客出遊的服務了。在行程設計方面，也有驚人的進展，當時已有「全備旅遊」（All Inclusive Tour）之出現：當時有一位倫敦的商人，銷售一種包含事先安排完善的交通、餐飲和住宿的瑞士16天之旅，為史上全備旅遊之始（Fridgen, 1991）。

旅行業
實務經營學

(四) 工業革命期間之交通演進

在工業革命期間，西方國家的經濟發展由鄉村農業型態轉型為以都市發展為本的工業生產模式，這種變化隨著工業革命演進的過程而日漸擴大。影響所及，改變了原有社會中的就業環境、社會階級結構、生活空間和休閒活動的時間。越來越多人有能力可以為自己的健康、娛樂和滿足自我的好奇心而旅遊。同時公路的大量興建、船舶、馬車等交通工具的改善，促使旅遊事業產生空前的改變。

18世紀時，首先發展的陸上交通工具為馬車，而其日趨普及乃源於當時的郵政服務（Postal Service）。1791年，英國柏爾蒙公司（Palmer's）的郵政服務，超過了17,000哩（唐學斌，1990）。而約在1769年，英國也出現了以馬車聯絡城市之間有交通網路，沿線的住宿餐食設備也隨之而興。

而在水上交通方面，變化就更多了。搭船在當時算是一種風尚，也遠較陸上交通工具舒適。隨著歐洲國家海上之擴張，遠到世界各地建立其殖民地，所憑藉的仍是進步的海上交通工具。其中，尤以英國、西班牙、法國和荷蘭最為發達。此時的船舶象徵了工業革命科技進步後所帶來的快速、安全和便利的交通發展。自1787年，蒸汽船在波多馬克（Potomac）試航後，海上交通成為歐洲交通之主流（Swinglehurst, 1982）。19世紀中葉，1830至1860年之間，橫渡大西洋的輪船——浮動旅館（Floating Hotels）——問世，使得由歐洲前往美國不到兩週的時間即可到達。到了1889年，「巴黎之都號」（City of Paris）鐵殼班輪的出現將新舊大陸之間的旅行時間縮短為6天（Gee et al., 1989）。

蒸汽機的功能再度運用在陸上交通工具形成火車的動力轉變。英國為最先產生改革之國家。1830年，由利物浦（Liverpool）到曼徹斯特（Mancherter）之間的鐵路完成。15年內，英國鐵路以倫敦為中心建立了其交通網路（Burkart & Medlik, 1984）。而舉世公認的現代旅行業之鼻祖，湯瑪士・庫克（Thomas Cook）的全備旅遊也源於鐵路之發展。

由1850年到1900年間，在交通不斷進步下，庫克的「全備旅遊」在各類服務產品相結合下，使得西方的旅遊活動實質進入大眾旅遊（Mass Travel）的時代。無數的中產階級能和以往的貴族、上流社會人士般自由出門度假，享受生活。工業革命後社會經濟的進步，使得他們有錢參加旅遊。但在另一個旅遊的基因——「時間」上卻無法有立即的突破，此點要到較晚之大眾觀光旅遊時期方才獲得改善。

(五) 現代大眾觀光旅遊時期

現代大眾觀光旅遊的興起源於兩次世界大戰結束後，國際政治關係的改善，人民對長久和平之渴望和相關科技發展下所帶來的交通工具突飛猛進等因素。中產階級在戰後迅速崛起，並成為觀光旅遊之主要社會階層。在1950年時，觀光旅遊事業已成為世界上主要的生產事業。

1958年在現代的國際觀光旅遊發展來說有其特別的意義，因為在這一年，噴射客機正式啟用[6]，而經濟客艙（Economy Class）的出現也為國際旅遊立下重要的里程碑。由於客運班機的問世，更使觀光事業革新。歐洲和北美洲之間的旅行時間由5天減為1天。噴射客機的介入，創造了「地球村」（Global Village），橫渡大西洋的時間由24小時縮短為8小時，杜勒斯（Dulles）特別提到：「海洋旅程使得第一位訪問歐洲的美國人耗費大約三星期……如今只需6小時就夠了」（Gee et al., 1989）。而且在戰後各國經濟相繼復甦，購買能力增強，休閒時間的充足也是促進觀光旅遊發展的另一項重要因素。

自「1938年公平勞工基準法」（Fair Labor Standards Act of 1938）成立後，勞工每週工作40小時成為基本原則。1968年，美國立法機關更通過每年有固定的四個國定假日（Federal Holiday），均置於星期一，使得至少每年有四個三天的連續假期。因此，在此種工作時間日益減少的趨勢和帶薪的休假制度普遍的情況下，能用在休閒旅遊的時間也就更多了，相對促進了觀光旅遊活動的蓬勃發展。而社會觀光（Social Tourism）的出現更使得觀光旅遊的發展日臻完善[7]。

就整個西方的觀光旅遊活動演進歷史來看，和我國的觀光發展軌跡頗有異曲同工之妙，二者均循著社會、經濟和政治的環境發展而不斷地前進，而人們觀光旅遊的動機和觀光目的則為此發展之重心（Fridgen, 1991）。旅遊的型態雖然會因時代環境、科技發展和政治因素而改變，但卻不會停止。由過去人們參觀尼羅河、金字塔、朝聖的活動、十字軍東征，湯瑪士·庫克的首次大眾旅行，現代人們以超音速客機飛往各旅遊地點觀光或享受豪華的遊輪假期，人們對觀光旅遊活動的喜愛似乎更甚以往。而旅行業也就在這種觀光旅遊的長期發展過程中逐漸孕育，脫穎而出。

旅行業實務經營學

 旅行業發展沿革

近代大眾觀光旅遊活動的蓬勃發展促成了旅行業的誕生，使現代的觀光旅遊更加便捷，旅遊服務也日臻進步和完善。由於中外觀光旅遊活動發展在時序上有所差異，因此歐美旅行業的發展較我國起步早。在工業革命後，鐵路交通興盛，於英國首先出現了以鐵路承辦團體全備旅遊的英國通濟隆公司（Thomas Cook and Sons Co.）和美國東交通驛馬車時代的美國運輸公司，並經長期努力發展而成為當今舉世聞名的旅行業（徐斌，1982）。而我國最早之旅行業出現於民國16年的上海，由陳光甫先生所創之中國旅行社（韓傑，1997），此後直至民國59年，我國旅行業才開始全面興起，當時的旅行社家數突破100家（交通部觀光局，1992）。

一、歐美旅行業之發展過程

歐美旅行業之興起可回溯到19世紀工業革命之後，交通工具進步，大眾旅遊產生之際。雖然此時期之前的中古宗教朝聖旅遊時期或17世紀時的英國（Fridgen, 1991）也有相關旅遊服務出現，但1840年左右方為旅行業正式產生的重要時刻。

(一) 英國的旅行業發展

英國旅行業的發展，和湯瑪士・庫克（Thomas Cook, 1808-1892）有著密不可分的關係。他把全備旅遊和商業行為完全結合在一起，而革命性地改變了當時的旅遊方式，並滿足了民眾渴望旅行之動機，後人尊他為旅行業之鼻祖。

庫克出生於1808年，為英國Melbourne Darly郡人，幼時家境清苦，十歲時即已輟學，幸得教會之資助而得以繼續進修。在他從事旅行業之前曾嘗試過各種不同之生活，當過園丁助手、印刷工人、鄉村佈道者等。1832年結婚，逐漸往商業發展，並致力於禁酒運動。

1841年正值密德蘭鐵路（Midland Countries Railroad）開幕，當時他說服

鐵路公司於7月5日在萊斯特（Leicester）和羅布洛（Loughborough）鎮來往22公哩之間行駛一輛專車，以每人一先令的票價供當時參加禁酒會議旅客之需要，他吸引了約600名旅客的團體旅行，成為世界上第一個成功的團體全備旅遊（Fridgen, 1991）。

約在4年之後，即1845年，他創立自己的旅行社。庫克逐漸把旅遊當做一般的商業開始經營。在英國，他安排一些學生、家庭主婦、女士們、夫婦們和一些凡夫俗子到英國各地去旅行，而且大量採用火車作為交通工具。因為他知道，火車不但能使團體價格降低，而且火車公司亦需有長期的旅客以達到經營之效益。因此，庫克的洞燭先機的確帶給他在日後旅行業上一帆風順。他結合了機械化庫交通工具、人們對旅行的期望，並以新的旅遊方式滿足了人們的旅遊需求。

庫克的旅遊服務不僅提供了全備式的旅行，並發明了若干服務項目而為後人所稱道。

周遊車票

英國早期的火車系統中，各線均有其獨立的管理系統及各自售票和獨立的時間表，並且互不相通，各自為政。經過庫克的努力協調產生了通用於各線火車（轉車）的共用車票，稱之為周遊車票（Circular Ticket），為當時的一大進步。

庫克憑券

庫克發行憑券給參加其他團體的觀光客，憑庫克憑券（Cook Coupon）能享受旅館的住宿和餐飲服務。

周遊券

於1873年，率先推出此種周遊券（Circular Note）的理念和當今的旅行支票（Travel Check）用途相似，可以減少旅客攜帶現金之危險。經庫克的安排，持此券的旅客亦可以前往各合約旅館換取現金，即方便又安全，為現代旅行支票之始。當時約有200家旅館和庫克簽約提供此項服務。到1890年時增加到1,000家，各地旅館均接受他的周遊券了（Fridgen, 1991）。

出版旅遊手冊和交通工具之時刻表

讓旅客能獲得充分的旅遊資訊，加速大眾旅遊之發展。

建立領隊和導遊之提供制度

庫克本身參與旅客旅遊的帶團工作，甚至他的兒子也克紹箕裘，不但保持了完美的品質，更贏得旅客的信賴。

1844年，庫克與密德蘭鐵路公司簽訂長期合約，由鐵路公司供應車輛，再由庫克支配，並負責招攬旅客。19世紀中葉，歐洲各地國際展覽會風行，1855年，在巴黎召開博覽會時，他自行帶團自英國萊斯特到法國的卡萊（Calais）。1856年，他首次舉辦環歐旅行，使得他的公司成了英國最著名的旅行業。1860年後，他專門從事出售英國及其他歐洲國家間旅行的票務工作；瑞士首先支持，由其出售車票，至1865年已遍及全歐。1866年，他的兒子首次將旅遊團帶進美國。1871年在紐約設立分公司。到了1880年，在全世界已經擁有60多間分公司（Fridgen, 1991）。

此外，庫克於1872年曾完成環遊世界之旅行，1875年並曾前往北歐參加7天的船上旅遊欣賞長晝的異景。而此次的旅遊也被稱為「午夜陽光之旅」（Midnight Sun Voyage），也為後來的海上旅遊奠定了基礎。湯瑪士‧庫克的努力，不僅使他的大量旅遊服務和進步的交通工具結合成為現代大眾旅遊之先鋒，就連英國政府也借重他的海外旅遊經驗，請他參與軍事和郵政方面的運輸工作。1882年及1884年他從事埃及及蘇丹兩地的軍運，而成為運輸業之鉅子，並於1889年獲埃及政府之特許而承辦尼羅河沿岸的郵政。

這位現代旅行業之父於1892年7月18日逝世，而他所創立的公司至今仍是世界最大的旅遊組織之一，也為現代英國旅行業的發展奠定不可磨滅的基礎。

(二) 美國旅行業之演進

美國旅行業之創始應源於威廉‧哈頓（William Ferederick Harden）於1839年所開設的一家旅運公司，專門經辦波士頓與紐約間的旅運業務。而當時的旅運公司除了遞送郵件外，並代辦付款取貨的貨運服務，同時也經營匯兌服務。因此美國旅行業一開始就和金融業產生關係，這也是美國旅行業發展的特色之一。

1840年時，奧文‧亞當斯（Alvim Adams）也設立了第二家旅運公司，自此之後，此類服務逐漸普遍。而由哈頓和亞當斯所創立的公司合併為Adams Express Company；而以往來東西岸間的旅運公司則於1850年合併為美國運通公司（American Express Company），由法高（William Fargo）、

威爾斯（Henry Wells）及李文斯敦（Johnston Livingston）共同領導（徐斌，1982）。專以從事美國國內貨物運送為主業。1891年起，由當時之經理人詹姆斯・法高（James Fargo）設計發行旅行支票，辦理旅客旅行的業務。自此，其業務亦迅速展開。因此傳統上，國際旅行業務和旅館服務為其經營之二大項目，而其膾炙人口的旅館預訂房制度（Space Bank）、信用卡（Credit Card）均受到廣大旅遊者之歡迎。其旅行部門仍為目前世界最大的民營旅行社，同時也成為美國現代旅行業發展之基石。

二、我國旅行業之發展概況

我國旅行業之發展沿革可以分為八個時期。以民國45年之觀光元年為分水嶺，可分為：萌芽時萌、開創時期、成長時期、擴張時期、統合時期、通路時期、再造時期，以及創新時期，茲分述如下。

(一) 萌芽時期

萌芽時期的旅行業（民國45年至民國59年）：配合政府經濟政策，藉發展觀光爭取外匯，以經營來臺觀光旅客為市場主要目標。

民國45年為我國現代觀光發展上的重要年代，政府和民間的觀光相關單位紛紛成立，積極推動觀光旅遊事業。民國46年又有亞美、亞洲及歐美等旅行社相繼成立，民國48年，台新旅行社應運而生。民國49年5月，臺灣旅行社股份有限公司核准開放民營，民間投資觀光事業意願加強，民國50年4月間，臺灣旅行社李有福先生另創立了東南旅行社。此時，臺灣全省共有遠東、亞美、亞洲、歐美、東南、中國、臺灣、歐亞、台新等合計9家。在政府政策性大力推展觀光發展的前提下，各類相關法令放寬，民國42年10月27日頒布「旅行業管理規則」。在此之後經過無數次修正，直至民國58年7月30日公布施行「發展觀光條例」才使得旅行業管理有了法源依據。加上當時臺灣物價低廉，社會治安良好，而民國53年又逢日本開放國民海外旅遊，新的旅行社紛紛成立，到民國55年時已有50家，旅行業者為團結自律乃提出成立臺北市旅遊同業公會之議，遂於民國58年4月10日於中山堂成立，會員有55家。

此階段的旅行業經營之業務，主要以接待來臺之觀光客為主，也就是完全依靠接待來臺旅客為主的接待旅遊，而形成了以接待日本、歐美地區和海

外華僑觀光旅客為主的旅行社群，開啟了我國旅行業接待來臺旅客業務的初步規模。而此項業務也在下一階段中達到了高峰。現將本階段中影響旅行業發展之觀光政策、法規以及旅遊市場動態分析如後：

重要觀光政策與法規

1. 民國45年11月1日，政府成立臺灣省觀光事業委員會，統合管理有關風景、道路、旅館、宣傳、策劃、督導與聯絡工作（交通部觀光局，1981）。
2. 民國46年6月，高雄華國飯店率先響應政府觀光投資獎勵條例之號召，申請投資興建觀光旅館，其後則有第一飯店、統一飯店、中泰賓館和國賓飯店等家設立（交通部觀光局，1981）。
3. 民國45年，民間亦成立臺灣觀光協會（交通部觀光局，1981）。
4. 民國49年9月，交通部觀光事業小組正式成立，辦理有關觀光法規、策劃、督導、宣傳和國外職掌工作。民國55年改為觀光事業委員會。
5. 民國53年3月25日，中華民國旅館事業協進會成立。同年，首度舉行導遊人員甄試並錄取我國觀光史上首批導遊人員40名（交通部觀光局，1981）。
6. 民國55年元月，臺灣省觀光事業委員會奉命改為臺灣省觀光事業管理局。民國57年7月1日，臺北市改為院轄市，所屬之觀光業務由建設局第五科辦理。其後，各縣市政府亦紛紛成立相關觀光事業執行單位。
7. 民國58年1月30日，導遊協會也同時成立，同年4月10日，臺北市旅行商業同業公會成立。
8. 發展觀光條例於民國58年7月30日公布實施（交通部觀光局，1981）。

旅遊市場動態

1. 在此階段，外籍來臺旅客，在民國56年以前以美國為最多，民國56年，日本觀光客人數為75,069人，首次超過美國之71,044人，此後日本一直為我國最主要之來臺客源國（交通部觀光局，1971）。
2. 民國59年來臺觀光人數較民國45年時成長了30倍，外匯額增加了86倍[8]。
3. 民國59年的旅行業較前一年成長了30%，而甲種旅行業則成長了56家。因民國59年正是日本世界博覽會舉行之際[9]。
4. 民國59年之國際觀光旅館比前一年成長了40%[10]。

5. 此階段的來臺人數，歷年均以二位數之高成長率上升，唯於民國47年曾出現8%之負成長，可見政治因素對觀光事業發展影響之深遠。

隨著來臺人數之不斷增加，臺灣觀光事業一片蓬勃發展，旅行業急速成長，到民國59年已成長為126家，來臺人數也達於47萬人。本階段的旅遊動態請參看**表1-1**。

(二) 開創時期

開創時期的旅行業（民國60年至67年）：接待旅遊之黃金時期因惡性競爭，導致服務品質惡化，形成旅行業的結凍。

民國60年，全省旅行業已發展至160家，來臺觀光人口已超過了50萬人，因此政府為了有效管理相關觀光旅遊事業，同年將「臺灣省觀光事業委

表1-1 萌芽時期旅遊動態

項　目 ＼ 年　份	民國45年	民國54年	民國58年	民國59年
來臺人數	14,974	133,666	371,473	472,452
外匯收入	936	18,245	56,055	81,720
平均消費	62.50	136.50	150.90	172.97
停留天數	2.50	3.64	4.56	4.86
國際觀光旅館		6	10	14
觀光旅館		40	2	72
合計		46	72	86
旅行業				
綜合			0	0
甲種			48	104
乙種			49	22
各類分公司			0	0
合計			97	126

註：外匯收入以千美元為單位。
資料來源：交通部觀光局。

員會」改組為「觀光局」，隸屬於交通部。民國61年12月29日觀光局正式成立。民國61年以後，臺灣旅行業家數擴張迅速，到民國65年已增至355家，5年之間成長2.2倍，殊為可觀[11]。但在民國62年3月1日至民國63年3月1日期間，曾因旅行業非法包辦出國旅遊問題，停止受理新設旅行社，為期一年；當時有甲種旅行社151家，乙種旅行社16家。解禁兩年多後，在民國65年12月9日至民國66年12月9日間，復因旅行社在接待行程中，安排來臺旅客買春等問題，交通部為整頓旅行業，淨化我國之觀光事業，遂有第二次停止受理新設與轉讓一年，並著手修正旅行業管理規則[12]。

民國67年，可以說是此時期的一個轉捩點，當時旅行業家數已有337家，由於旅行業家數的急遽成長，造成過度膨脹，導致旅行業產生惡性競爭，影響了旅遊品質，形成不少旅遊糾紛，破壞國家形象，政府乃決定宣布暫停甲種旅行社申請設立之辦法。此項政策延續到民國77年，旅行社申請設立才又重新開放[13]。旅行業之暫停申請固然有其時代背景與需求，但卻對旅行業的發展造成一些負面的影響，例如目前市場上仍為人詬病的「靠行」現象即為一例[14]。現將本階段中影響旅行業發展之觀光政策、法規以及旅遊市場動態分析如後。

重要觀光政策與法規

1. 交通部觀光局於民國61年12月29日完成修法程序而正式成立，綜攬臺灣地區之觀光事業。省、市相關單位劃一，便利觀光事業之推展更順暢。
2. 民國66年，觀光局奉內政部核准，成立「中華民國觀光節」，自民國67年起訂定「元宵節」當日為觀光節，並以元宵節前後三天為「中華民國觀光節」。

而綜觀此時期之旅行業務仍以接待來臺旅客為主，民國65年來臺人數正式突破百萬人大關。到了民國67年，來臺人數提升至127萬人，而外匯收入也達到6億美元[15]。同時和旅行業相關之行業，如藝品店、娛樂場所亦如雨後春筍般地出現，形成社會大眾對旅行業從業人員之素質與操守有了不同的評價，旅行業的社會地位也因此而受到了波及。

旅遊市場動態

1. 民國60年，來臺旅客人數首次超過50萬人[16]，到民國65年則突破100萬人

大關[17]，其間相隔僅5年，平均消費額亦逐年成長，至民國67年時已較民
國60年成長了2.27倍，外匯收入也有3.2倍之增加[18]。

2. 甲種旅行社之家數成長，民國65年時，較民國60年成長了1.4倍[19]。

3. 民國65年時之觀光旅館家數較民國60年少4家，但民國67年國際觀光旅
館比民國60年時成長了一倍，觀光設施之品質亦日益提昇。來臺旅客在
臺灣的停留天數日漸增長。

此外，在此階段值得一提的是，國內的經濟環境逐漸改善，國人以商
務、探親、應聘等名義出國觀光者日眾，也產生了一些以滿足此等消費者訴
求的旅行社，他們負責一切手續之辦理，已有了國人海外旅遊之初步經營型
態。本階段的旅遊動態請參閱表1-2。

表1-2　開創時期旅遊動態

年份 項目	民國60年	民國63年	民國65年	民國67年
來臺人數	539,755	819,821	10,008,126	1,270,977
外匯收入	110,000	278,402	466,077	608,000
平均消費	203.84	339.59	462.32	478.37
停留天數	4.61	4.42	6.71	6.75
國際觀光旅館	15	20	21	30
觀光旅館	79	82	75	88
合計	94	102	96	118
旅行業				
綜合	0	0	0	0
甲種	141	232	343	321
乙種	19	8	12	16
各類分公司				
合計	160	240	355	337

註：外匯收入以千美元為單位。
資料來源：交通部觀光局。

(三) 成長時期

成長時期的旅行業（民國68年至76年）：政府開放觀光出境，亦開放國人前往大陸探親，使海外旅遊蔚然成風。

民國68年1月1日，政府開放國人出國觀光，解除了長久以來的出國旅遊限制；此外，民國76年，政府亦開放國人前往大陸探親，此兩個重要的開放政策，對旅行業的成長有決定性的意義。大陸探親政策開放後，臺海兩地的旅遊活動掀起了臺灣地區旅行業之高潮。由於客源之廣大，距離咫尺，血緣相融和無語言之障礙，逐漸在市場上占有強烈之地位，而此種現象在下一階段中更為醒目。此外，民國68年雖開放國人出國觀光，為旅行業開創一大利多，但開放觀光政策在當時仍有幾點限制，如限制赴大陸觀光及限制國民前往共產主義國家觀光等。

由於國人出國觀光的開放，國人海外旅遊業務日漸興盛，出國旅遊人數亦由民國68年之32萬人次成長到民國76年之105萬人次，約為3.3倍[20]。由於國人海外旅遊的市場資源均在國內，較易掌握，在市場行銷上較接待來臺旅客為方便，加以相關法令相繼放寬，國民所得增加，出國旅遊蔚然成風，均有助長旅行業此項業務之開拓。而在此時期出現的旅行社，如美國運通臺灣分公司、金龍裝運公司、金界旅行社、歐洲運通、大漢旅行社等均在此風起雲湧之際產生，亦對國內之國人海外旅遊業務有一定程度之貢獻[21]。同時，臺灣地區物價水準上揚、臺幣升值及中國大陸對外開放等因素，均使得來臺觀光客急遽減少，也使得接待來臺旅客旅行業者面臨了極大之壓力，紛紛改弦易轍而調整其經營方向。環顧當時來臺旅客中，商務旅客雖仍占有一定之份量，但對旅行業業務的經營需求來說並不具實質的意義。現將本階段中影響旅行業發展的觀光政策、法規以及旅遊市場動態分析如後。

重要觀光政策與法規

1. 民國68年1月1日，政府開放國人出國觀光，解除了過去僅能以商務、應聘、邀請和探親等名義之出國限制。但對國人前往中國大陸，亦即共產國家仍採限制之政策。

2. 民國76年，政府開放國人可前往大陸探親，使我國出國人口急速成長。

旅遊市場動態

1. 民國68年，政府開放觀光出國後，國人前往海外旅遊人口成長迅速，

到民國76年時已超過百萬，和民國65年時來臺旅客人數達百萬時差僅11年。同時，我國觀光市場之結構開始產生巨大之變化[22]。

2. 民國74年，來臺旅客人數出現4.3%之負成長，外匯收入也出現9.7%的衰退。但是到了民國69年，國內國民旅遊出現了人數之最高峰，達2,500萬人次[23]。

3. 在此階段中，觀光旅館繼續減少，但相對的國際觀光旅館卻呈現穩定之發展[24]。

4. 旅行業家數持續減少，此乃因為觀光局自民國66年起凍結增設旅行業，進行旅行業之淘汰所致，至民國68年完全停止增設。

　　因此，此時期之現象出現國人出國旅遊、國內旅遊均有大幅度之成長，旅遊市場的發展方向有了新的轉變。本階段的旅遊動態詳見表1-3。

表1-3　成長時期旅遊動態

年份 項目	民國68年	民國73年	民國74年	民國76年
來臺人數	1,340,382	1,516,138	1,451,695	1,760,946
外匯收入	919,000	1,066,000	963,000	1,619,000
平均消費	685.58	702.82	663.56	919.53
停留天數	7.2	6.35	6.51	6.92
國人出國旅遊人數	321,466	750,404	846,789	1,058,410
國際觀光旅館	36	44	44	43
觀光旅館	90	85	79	64
合計	126	129	123	107
旅行業				
綜合				
甲種	311	297	295	290
乙種	38	23	16	12
各類分公司				
合計	349	320	311	302

註：外匯收入以千美元為單位。
資料來源：交通部觀光局。

(四) 擴張時期

擴張時期的旅行業（民國77年至81年）：旅行業解禁，海外旅遊產品日新月異，並奠定市場發展基礎。

擴張時期的旅行業在此階段產生了許多導致觀光旅遊市場日趨激烈之因素。以出國旅遊方面來看，由於政府於民國77年1月1日重新開放旅行業執照之申請，並將旅行業區分為綜合、甲種和乙種三類。到民國80年為止，旅行業（含分公司）激增至1,373家，大多以從事組團赴海外旅遊業務者占絕大多數。旅行業重新開放，生產者增加，出國人口持續擴大，年齡也日益降低，消費者自我意識抬頭，均使得產品走向多元化，競爭也就更加白熱化。在天空開放的政策下，航空公司的增加，使得原有市場及結構產生變化，而航空公司電腦訂位系統（Computer Reservation System，簡稱CRS）和銀行清帳計畫（Bank Settlement Plan，簡稱BSP）廣為業界所採用，也更加速了旅遊市場之變革（容繼業，1996）。行銷策略方式的創新以及企業形象的建立，均使得旅遊市場呈現出多元而嶄新的面貌，旅行業也步入了高度競爭的調整階段。因此，在競爭環境之下，如何能調整步伐而迎接另一個新的觀光旅遊時代，實為目前所應共同慎思的課題。現將本階段中影響旅行業發展的觀光政策、法規以及旅遊市場動態分析如後。

重要觀光政策與法規

1. 民國77年，凍結達10年之久的旅行業重新開放設立。並分為綜合、甲種和乙種三大類。

2. 民國78年6月22日實施「新護照條例」，取消了觀光護照以往的若干限制，國人出國不就事由，僅需辦理「普通護照」，效期亦延長為6年，並採一人一照制。

3. 民國78年10月17日，由旅行業業者籌組之中華民國品質保障協會（簡稱品保協會）成立，共同保障全體會員之旅遊品質。並頒布「旅遊契約範本」及相關旅遊措施[25]。

4. 民國79年7月，廢除出境證，採條碼方式和通報出境，使國人出國手續更為便捷。

旅遊市場動態

1. 來臺觀光旅客人數在民國78年與79年連續兩年呈現負成長，外匯金額降低[26]。
2. 出國人數繼續成長，已達427萬，為同年來臺觀光人數之兩倍[27]。根據中央銀行統計，我國民國80年的出國旅行支出為56億餘美元。因此我國的旅遊收支約呈現36億美元的逆差額[28]。
3. 旅行業的家數成長可謂空前，含分公司高達1,540家，而綜合旅行業由民國77年的4家發展到22家，4年內成長了4.5倍[29]。

是故，國際化、自由化、標準化與電腦化就成為影響下一階段旅行業發展的重要因素。本階段之旅遊動態請詳見表1-4。

表1-4　擴張時期旅遊動態

年份　項目	民國77年	民國78年	民國79年	民國80年
來臺人數	1,935,134	2,004,126	1,934,084	1,854,506
外匯收入	2,289,000	2,698,000	1,740,000	2,018,000
平均消費	1182.93	1346.40	899.90	1088.39
停留天數	7	7.20	6.90	7.31
國人出國旅遊人數	1,609,992	2,107,813	2,920,000	3,366,076
國際觀光旅館	43	43	46	46
觀光旅館	56	54	51	48
合計	99	97	97	94
旅行業				
綜合	4	11	16	22
甲種	533	726	811	894
乙種	22	29	26	36
各類分公司			284	421
合計	559	766	1137	1373

註：外匯收入以千美元為單位。
資料來源：交通部觀光局。

(五) 統合時期

統合時期的旅行業（民國81年至85年）：經營環境急遽變革，經營者力求吸取管理知識，據以提升公司的競爭力。

在此一階段中，旅行業管理者面臨了經營環境上的新變革，無論在政府法規、消費者價值意向、電腦科技之驅動、航空公司角色之轉變，均帶給旅行業前所未有的經營挑戰，旅行業經營者莫不積極尋求轉型應變，以達到更寬廣的生存空間。經營者實應付出更多的心力在公司管理工作上，唯有透過內部全體員工對環境之認知、協調與承諾後，方有開拓致勝之機。而「同中有異，異中求同」的經營思考模式，或許將為旅行業之經營帶向一個嶄新的統合管理領域[30]。現將本階段中影響旅行業發展的觀光政策、法規以及旅遊市場動態分析如後。

重要觀光政策與法規

1. 民國81年4月15日，旅行業管理規則修正發布，明訂綜合、甲種旅行業之經營範圍。

2. 民國81年配合大陸政策，將「旅行業協辦國民赴大陸探親作業須知」修正為「旅行業辦理臺灣地區人民赴大陸地區旅行作業要點」，主要修正重點為開放派遣領隊隨團服務，及明定旅行業應為團體旅客投保新臺幣二百萬之平安險，對於個別旅客亦應責成旅行業盡通知之義務，以保障旅客權益。

3. 民國82年5月獲財政部核釋，首次建立旅行業代收轉付收據制度，使旅行業稅負長期不合理狀況，獲得改善。

4. 民國84年1月1日起對其、美、日等12國提供14日來臺免簽證（交通部觀光局，1995a）。

5. 外交部推出機器可判讀護照，申請費用提高為每本1,200元。

6. 美國在臺協會（American Institute in Taiwan，簡稱A.I.T）同意給予團簽之旅客5年有效之多次入境觀光簽證，大幅放寬國人美國簽證之辦理。

7. 民國84年6月24日旅行業管理規則再度修正公布，鼓勵綜合旅行業之設立，明訂旅行業責任險及履約保證為旅行業經營責任。並提高綜合旅行業之資本額及保證金。

8. 民國84年7月，由李福登博士所籌設之全國第一所以培養觀光事業專業幹部的國立高雄餐旅管理專科學校成立[31]。

9. 民國85年元月，政府開放大陸地區人士來臺觀光（《聯合報》，1996）。

旅遊市場動態

1. 來臺觀光旅客再創民國78年後之新高，達2,331,934人次[32]。
2. 國人海外旅遊人次突破500萬大關，達5,188,658人次。平均約每4.25人即有一位出國旅遊。
3. 國人前往海外旅遊地區中，歐洲地區之成長率為104.02%居冠軍地位，而日本則呈26.35%之衰退現象（交通部觀光局，1996）。
4. 個別旅遊和團體旅遊之比例達49：51（交通部觀光局，1995b）。

本階段之旅遊動態詳見**表1-5**。

表1-5　統合時期旅遊動態

項　目　＼　年　份	民國81年	民國82年	民國83年	民國84年	民國85年
來臺人數	1,873,327	1,850,214	2,127,249	2,331,934	2,358,221
外匯收入	2,449,000,000	2,943,000,000	3,210,000,000	3,286,000,000	3,636,000,000
平均消費	1307.1	1,590.6	1,509.21	1,409.06	1542.09
停留天數	7.5	8.03	7.54	7.38	7.04
國人出國旅遊人數	4,421,734	4,654,436	4,744,434	5,188,658	5,713,535
國際觀光旅館	47	50	51	53	53
觀光旅館	42	30	27	27	24
合　計	89	80	78	80	77
觀光遊憩區遊客人數	39,012,071	40,939,604	42,124,447	45,691,541	42,433,097
旅行業					
綜　合	22	22	22	46	66
甲　種	985	1153	1247	1290	1338
乙　種	39	51	62	64	73
各類分公司	494	532	552	548	564
合　計	1540	1758	1883	1948	2041

註：外匯收入以美元為單位。
資料來源：交通部觀光局。

(六) 通路時期

通路時期的旅行業（民國86年至89年）：網際網路與電子商務的發展，使得旅行業在觀光系統中的傳統價值地位，受到空前的挑戰，「e化」成為旅行業圖存的主要核心議題。

網際網路（Internet）之運用已為旅行業者的通路帶來新的革命。「旅行業電腦資訊化」在國內的旅行業發展已近十餘年，它對旅行業經營奠下堅實基礎並產生巨大影響。這些影響在未來的時期將更加彰顯。電腦資訊化越完善的旅行業者，其經營體質愈強、生產力提高、成本降低、利潤廣增，此種現象促使「後旅行業的電腦資訊化時代」來臨，誕生了一股全新的旅行業發展思維。網際網路、運用日新月異，資料庫行銷（Data Bank Based Marketing）與電子商務（E-commerce）已是旅行業通路變革、主流趨式，而業者可以透過不同電腦網路之運用成為其他旅行業者、產品代理商，同時也可以銷售上游資源給自己的客戶，策略聯盟在電腦資訊化下已成為旅行業經營的主流，網路旅行業在經營上只要有一套功能完整的電腦資訊系統即可，其他的相關服務則日益周邊化（容繼業，1996）。現將本階段中影響旅行業發展的觀光政策、法規以及旅遊市場動態分析如後：

重要觀光政策與法規

1. 民國85年3月6日觀光局成立香港辦事處（交通部觀光局，1996b）。
2. 民國85年11月21日成立行政院觀光發展推動小組協助整合觀光資源（交通部觀光局，1999）。
3. 民國87年1月10日為首次隔週休二日制實施日（交通部觀光局，1998）。
4. 宣布88年為臺灣溫泉觀光年。辦理溫泉觀光年活動並開發整建重要的溫泉區（交通部觀光局，1999）。
5. 民法債編修正條文與民法債編施行法於民國88年4月21日修正公布，自89年5月5日施行。
6. 民國88年7月1日臺灣省政府功能業務及組織調整，臺灣省交通處旅遊局已併入觀光局（交通部觀光局，1999）。
7. 民國88年11月26日正式揭牌成立「馬祖國家風景區管理處」（交通部觀光局，1999）。
8. 民國89年1月24日成立「日月潭國家風景區管理處」（交通部觀光局，1999）。

9. 我國護照條例於民國89年5月19日修正公布,普通護照以10年為限。

旅遊市場動態

1. 民國87年1月10日為首次隔週休二日制實施日,以「週休二日心情好,呼朋引伴遊寶島」為宣傳主題,在臺北北中正紀念堂舉辦「邁向旅遊新紀元」推廣活動(交通部觀光局,1998)。

2. 民國87年為因應亞洲地區發生的金融風暴及國際觀光市場變化,觀光局與觀光相關業者聯合調整推廣策略,以穩固市場。

3. 民國88年推動九二一地震後觀光振興措施,活絡國內外旅遊市場(交通部觀光局,1998)。

4. 民國88年11月9日至14日於桃園舉行「約翰走路高球菁英賽」,藉此提升我國國際觀光能見度(交通部觀光局,1998)。

5. 民國89年8月1日國立高雄餐旅管理專科學校改制為高雄餐旅學院,成為國內最完整四年一貫制的餐旅高等教育學府。

本階段之旅遊動態詳見**表1-6**。

(七) 再造時期

再造時期的旅行業(民國90年至94年):由於社會、政治、經濟與科技的持續進步,觀光客倍增計畫的推動,來臺旅客業務再度興起,揭開我國觀光發展的另一嶄新的一頁,旅行業面臨變革的新局面,應如何提升國內旅遊業務(Inbound)的能力已成為此階段的重要議題。

觀光局為使臺灣推向觀光新紀元,陸續推出一連串的發展計畫與配套措施,發展觀光事業已成為我國施政重點之一。其次,網路旅行社的設立,代表21世紀觀光產業已進入資訊時代,發展空間隨之擴大。

重要觀光政策與法規

1. 民國90年1月1日起全面實施週休二日,全力推動發展國民旅遊。
2. 民國90年3月6日成立「參山國家風景區管理處」。
3. 民國90年6月20日霧峰辦公室改編為觀光局國民旅遊組。
4. 民國90年7月3日「民間參與大鵬灣國家風景區建設(BOT)」案,為歷年來最大觀光投資。

旅行業實務經營學

表1-6 通路時期旅遊動態

年份 項目	民國86年	民國87年	民國88年	民國89年
來臺人數	2,372,232	2,298,706	2,411,248	2,624,037
外匯收入	3,402,000,000	3,372,000,000	3,571,000,000	3,738,000,000
平均消費（美元）	1,434.28	1,466.83	1,481.05	1,424.65
停留天數	7.41	7.71	7.74	8.64
國人出國旅遊人數	6,161,932	5,912,383	6,548,727	7,328,784
國際觀光旅館	55	55	56	56
觀光旅館	23	23	24	24
合計	78	78	80	80
觀光遊憩區遊客人數	42,433,097	96,038,136	88,029,343	96,003,597
旅行業				
綜合	78	78	82	85
甲種	1,442	1,442	1,553	1619
乙種	107	107	107	109
各類分公司	645	645	632	629
合計		2272	2374	2442

註：外匯收入以美元為單位。
資料來源：交通部觀光局。

5. 民國90年12月2日發布「民宿管理辦法」。

6. 民國91年8月23日行政院推動「觀光客倍增計畫」，目標在2008年將臺灣打造為「觀光之島」，來臺旅客人數倍增至500萬人次。

7. 民國92年3月8日宣布「2004年為臺灣觀光年」，以加速達成「觀光客倍增計畫」之目標。

8. 民國93年澳洲、紐西蘭打工度假簽證。

9. 民國94年2月25日放寬第3類大陸地區人民來臺觀光無需團進團出，得分批入出境規定。

10. 民國94年5月漢城改名為首爾，我國駐韓辦事處改名為「首爾辦事處」。

旅遊市場動態

1. 民國90年2月3日首次辦理日月潭九族櫻花祭活動，打出知名度，成為每年歷行活動。
2. 民國91年1月開放「第3類大陸地區人民來臺觀光」。
3. 民國91年為臺灣旅遊生態年。
4. 民國92年3月20日亞洲地區爆發「嚴重急性呼吸道症候群」（SARS），使得亞洲地區觀光旅遊市場受衝擊，臺灣亦難倖免，92年5月份來臺旅客僅 40,256人次，創下歷史新低。同年6月解除SARS對臺灣地區的旅遊警示。
5. 民國93年訂定「臺灣觀光年」（Visit Taiwan Year），全民票選"Naru an, Welcome to Taiwan"為迎賓語。（Naru an為阿美族族語，表示「您好」和「歡迎」之意。）
6. 民國93年臺灣觀光巴士正式首航，路線遍及北、中、南、東部及離島五大地區（國民旅遊組負責）
7. 民國94年4月全亞洲第一座自行車隧道正式啟用，位於后豐鐵馬道及東豐綠廊沿線。

本階段之旅遊動態詳見**表1-7**。

(八) 創新時期

創新時期的旅行業（民國95年迄今）：旅行業自我市場明確定位，建立自我競爭利基，產生旅行業「大」、「小」共治的創新趨勢。

旅行業在歷經通路時期及再造時期的10年調整後重新出發，在政府以觀光為首的六大新興產業的戰略思維下，國內旅遊市場的快速發展將與自民國68年以來主導國內旅行業經營業務發展的海外旅遊（Outbound）在市場上不分秋色。而在觀光局在以 "Taiwan, The Heart of Asia" 大力推動臺灣觀光與世界接軌之際，旅行業面臨了新市場，新產品與新思維的創新發展，旅行業應結合專業、品質、資訊與管理之永續經營理念，才是最佳實務。

綜合上述，在臺灣地區過去55年裡的觀光旅遊發展均呈現出階段的特性。而在目前的市場結構下，海外旅遊雖仍然是市場的重心，不過隨著國內旅遊人口增加、六大新興產業經濟建設之推展、兩岸交流的發展，自由行的日益盛行，使得國內旅遊發展已成為未來臺灣地區觀光旅遊的主流市場。

旅行業實務經營學

表1-7 再造時期旅遊動態

年 份 項 目	民國90年	民國91年	民國92年	民國93年	民國94年
來臺人數	2,617,137	2,977,692	2,248,117	2,950,342	3,378,118
外匯收入	39.91億	4584百萬	2976百萬	4,053百萬	49.77億
平均消費 （美元）	1531.26	1539.29	1323.66	1373.76	1473.25
停留天數	7.34	7.54	7.97	7.61	7.10
國人出國旅遊 人數	7,189,334	7,319,466	5.923.072	7,780,652	8,208,125
國際觀光旅館	58			61	60
觀光旅館	25			26	27
合 計	83			87	87
觀光遊憩區遊 客人數	100,074,839	106,280,000	102,400,000	109,340,000	92,610,000
旅行業					
綜 合	85	84	79	82	89
甲 種	1,651	1,698	1737	1803	1,873
乙 種	107	103	107	115	137
各類分公司	636	606	563	560	565
合 計	2479	2491	2486	2560	2,664

註：外匯收入以美元為單位。
資料來源：交通部觀光局。

重要觀光政策與法規

1. 民國95年：

 (1) 交通部觀光局為推動國際青年來臺旅遊，將該年定位為國際青年旅遊
 年。

 (2) 為加強國際推廣，將臺灣各縣市規劃為「一縣市一旗艦觀光計畫」。

 (2) 出國旅客、來臺旅客與旅行社家數為近5年來成長率最高的一年。

2. 民國96年：

(1) 全年來臺觀光及國人出國旅遊市場，仍維持成長狀態，顯示國際旅遊需求仍持續多元成長中。

(2) 行政院推出「2015經濟發展願景第一階段三年（2007～2009）衝刺計畫」，以「美麗臺灣」、「特色臺灣」、「友善臺灣」、「品質臺灣」及「行銷臺灣」為主軸，全方位打造多元創新的優質旅遊環境。

3. 民國97年：

(1) 民國97年1月29日外交部首次發行晶片護照，加速旅遊便捷性。

(2) 交通部觀光局將民國97年訂為「旅行臺灣年」（Tour Taiwan Year 2008～2009），達成來臺旅客年成長7%之目標。

(3) 交通部觀光局以「適當分級、集中投資、訂定投資優先順序」概念，研擬觀光整體發展建設中程計畫（民國97年～100年）草案。

(4) 交通部觀光局獎勵業者設置特殊語文（日、韓文）服務，開發臺灣觀光巴士行銷通路。

4. 民國98年：

(1) 交通部觀光局推動「2009旅行臺灣年」及「觀光拔尖計畫」，並落實「重要觀光景點建設中程計畫」以「再生與成長」為核心基調，朝「多元開放，佈局全球」方向。打造臺灣為亞洲主要旅遊目的地。

(2) 7月18日全面開放大陸觀光客來臺旅遊。

(3) 民國98年金廈泉小三通客運量高達1,282,000多人次，創下開航9年以來單年最高人次。

(4) 外交部發布施行新版「國外旅遊警示參考資訊指導原則」，將「國外旅遊警示分級表」由原來的三級制（黃、橙、紅）增訂為四級制（灰、黃、橙、紅）。

5. 民國99年：

(1) 落實「觀光拔尖領航方案」，推動「拔尖」、「築底」及「提升」三大行動方案。

(2) 推動建國100年「旅行臺灣·感動100」行動計畫。

(3) 推動臺灣EASY GO，執行觀光景點交通無縫隙旅遊服務計畫。

(4) 10月松山－羽田機場的對飛開航提升臺日觀光加速發展。

(5) 馬來西亞市場因觀光局的觀光宣傳及平價航空開航,使得來臺旅客達28萬5,734人次,成長71.11%,為各客源市場之冠。

(6) 臺旅會(臺灣海峽兩岸觀光旅遊協會)駐北京辦事處的成立,為兩岸觀光發展史上重要里程碑。

(7) 2010臺北國際花卉博覽會11月6日揭幕,展期為期四個月,創造入園人數達896萬人次,已帶動國內外觀光風潮。

(8) 交通部觀光局辦理首次星級旅館評鑑,提升國內旅館服務品質訴求。

6. 民國100年:

(1) 交通部觀光局預估民國100年至102年將有34家觀光旅館新建,投資約新臺幣755.16億元,與97家一般旅館新建,投資約新臺幣42.24億元,可增加16,980個就業機會。

(2) 交通部觀光局持續辦理「觀光頂尖領航方案」,預計至民國101年投入觀光發展產業300億元,提振臺灣觀光產業。

(3) 國立高雄餐旅學院在8月1日正式改名為國立高雄餐旅大學,為全世界第一所以培養觀光餐旅專業人才為內涵的大學。

旅遊市場動態

1. 民國96年:

(1) 國內外景氣低迷,來臺觀光及國人出國旅遊市場僅小幅成長,出國旅客成長3.37%;來臺旅客成長5.58%。

(2) 行政院推出的2008觀光客倍增計畫,原訂達成來臺500萬人次目標,觀光局表示由於未完全開放大陸旅客來臺觀光加上國內外環境不佳情況下,97年下修為400萬人次。

2. 民國97年:

(1) 我國成為全球第60個發行晶片護照(Electronic Passport, E-Passport)的國家。

(2) 執行行政院「2015年經濟發展願景第1階段3年衝刺計畫」,推動「旅行臺灣年」。

(3) 兩岸因直航之新航線航路截彎取直,除節省燃料成本外,並縮短航程1個小時以上,形成兩岸一日生活圈。海運方面臺灣和大陸分別開放11及63個港口。

3. 民國98年：
 (1)「觀光拔尖計畫（民國98年～104年）」，規劃推動魅力十大、產業躍升、國際光點及菁英養成等四大主軸計劃。
 (2) 配合「自行車遊憩網路示範計畫」，發展綠色低碳觀光。
 (3) 拓展MICE、郵輪等國際旅遊市場。
 (4) 實施「星級旅館評鑑」及「民宿認證」。
 (5) 高雄市承辦「2009世界運動會」。
 (6) 臺北市承辦「2009聽障奧運」。
4. 民國99年：
 (1) 民國99年來臺旅客556萬7,277人次，較去98年的439萬5,004人次，成長26.67%，一年內增加了117萬餘人次，創下歷史新高。
 (2) 以觀光為目的的來臺旅客324萬6,005人次，較98年成長41.23%，占來臺旅客人次58.31%。
 (3) 來臺旅客人次屢創新高，主要得力於「大陸」、「日本」及「東南亞」等三大主力市場。
 (4) 自97年開放大陸旅客來臺，松山與虹橋機場的對飛，99年大陸來臺旅客總計163萬735人次，創下67.75%成長率。
 (5) 花博以「彩花、流水、新視界」為主軸，場地面積高達91.8公頃，並設置14座獨具特色風貌之展館。

本階段之旅遊動態詳見**表1-8**。

另外為了對我國近10年來的觀光旅遊發展能有一連續性的回顧，特附上**圖1-1**至**圖1-5**以供參考。

表1-8　創新時期旅遊動態

項　目 ＼ 年　份	民國95年	民國96年	民國97年	民國98年	民國99年	民國100年
來華人數	3,519,827	3716,063	3845,187	4,395,004	5,567,277	6,087,484
外匯收入	14,660,000	17,120,000	18,710,000	225,300,000	27,590,000	NA
平均消費（美元）	1,459.22	1,403.17	1,543.66	1,550.87	1,566.19	NA
停留天數	6.92	6.52	7.30	7.17	7.06	NA
國人出國旅遊人數	8,671,375	8,963,712	8,465,172	8,142,946	9,415,074	9,583,873
國際觀光旅館	60	60	61	64	68	70
觀光旅館	29	30	31	31	36	36
合　計	89	90	92	95	104	106
觀光遊憩區遊客人數	107,541,000	110,253,000	9,6197,000	97,990,000	123,937,000	15,695,718
旅行業						
綜　合	89	89	92	89	94	97
甲　種	1896	1,939	1,989	1,927	1,978	2,038
乙　種	141	150	149	145	167	177
各類分公司	574	609	702	661	657	689
合　計	2,126	2,178	2,230	2,162	2,239	2,312

註：外匯收入以千美元為單位。
資料來源：交通部觀光局。

單位：人次

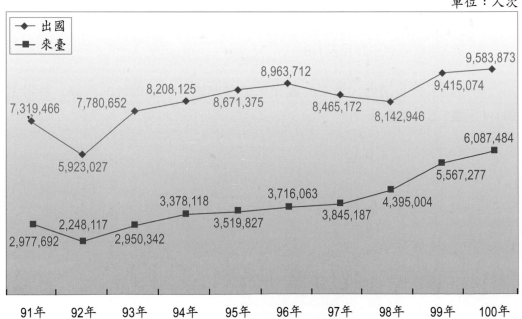

圖1-1　近10年來臺旅客及國民出國人次變化

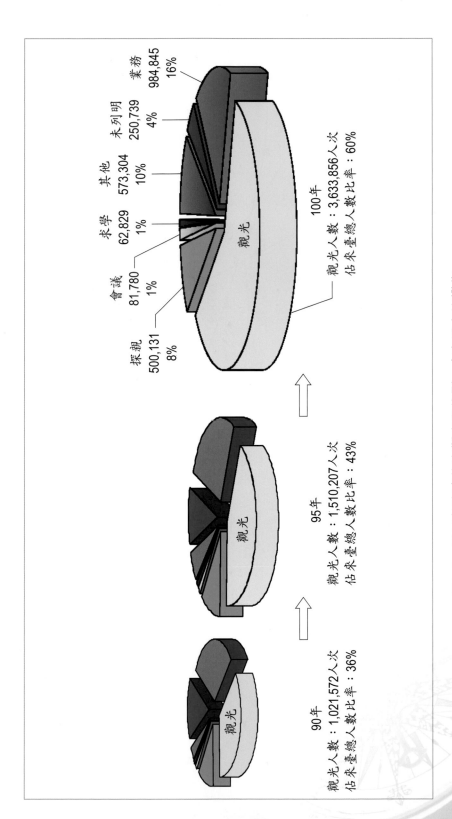

業務
984,845
16%

未列明
250,739
4%

其他
573,304
10%

求學
62,829
1%

會議
81,780
1%

探親
500,131
8%

觀光

100年
觀光人數：3,633,856人次
佔來臺總人數比率：60%

95年
觀光人數：1,510,207人次
佔來臺總人數比率：43%

90年
觀光人數：1,021,572人次
佔來臺總人數比率：36%

圖1-2　近10年來臺旅客觀光目的別、人次及占比變化

旅行業實務經營學

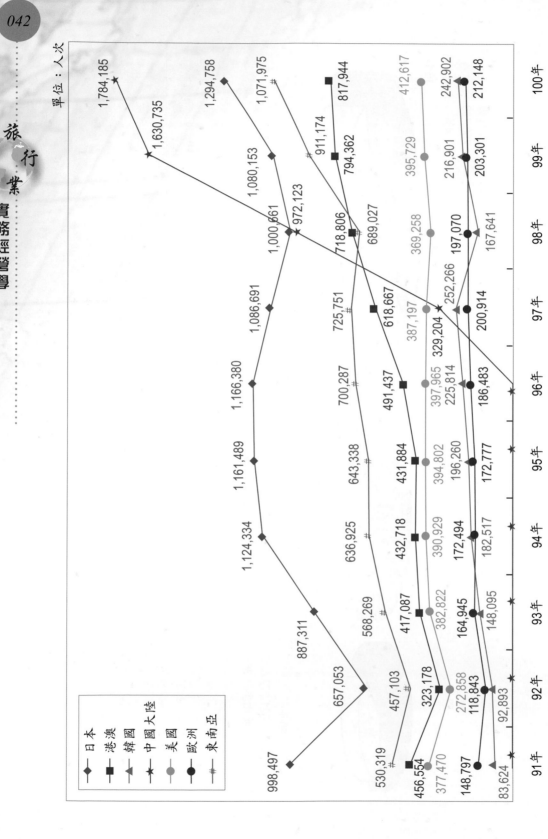

單位：人次

圖1-3 近10年來臺主要客源國旅國旅客成長趨勢

日本
港澳
韓國
中國大陸
美國
歐洲
東南亞

單位：仟人次

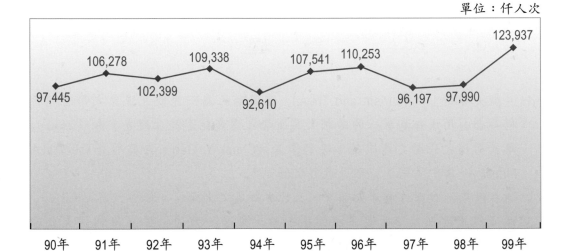

圖1-4　近10年國人國內旅遊總旅次變化

單位：新臺幣億元

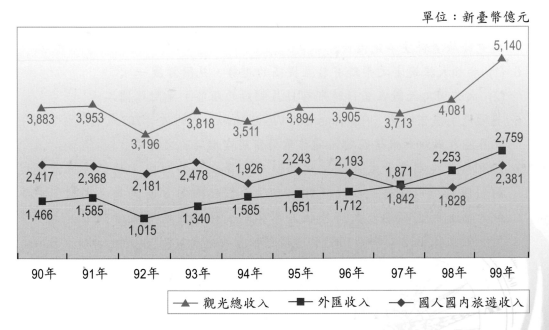

圖1-5　近10年觀光外匯收入及國內旅遊支出及總收入

旅行業 實務經營學

註　釋

1. 「觀光旅遊」（Tourism and Travel）在目前已爲研究觀光現象之學者們所得集合引用，作爲單一的名詞，其所含之意義範圍較「觀光」和「旅遊」單獨引用之範圍更爲周延。現代學者如 Chuck Y. Gee，在其所著 The Travel Industry 一書中之用法，即是最好之例子。

2. 春秋時期，我國旅遊活動頻繁，且已有詳盡之史證。

3. 頭城鎮是漢人入墾蘭陽平原的第一站，農曆七月的搶孤在清朝便大大有名。有詩爲證，詩曰：「殽果層層列比筵，紙錢焚處起雲煙；滿城香燭人依戶，一路歌聲月在天。明滅燈火隨水轉，輝煌火炬繞街旋；鬼餘爭食齊環向，跳躍高台欲奪先。」──吳敏顯，「到頭城搶孤」，《聯合報》，民國85年9月7，版17。

4. 民國45年爲我國臺灣地區觀光統計資料的開始元年，在此以前的臺灣地區觀光發展資料並不完備。

5. (1) 參加大旅遊者之年齡有日益提高的趨勢，見附錄圖一。
 (2) 大旅遊之天數在盛行時期有日益縮短的趨勢，見附錄圖二。

6. 美國泛美航空公司（Pan American World Airways）的波音707式飛機於1958年10月28日由紐約飛達巴黎，開啓噴射商用空機時代之序幕。

7. 1930年代後期許多歐洲國家通過假日工資立法的時候，均認勞動者應能夠利用旅遊以獲得身心的娛樂，合法的假日權利方富意義。因此，許多社會觀光的志願團體爲那些收入不豐而欲往度假之勞假者致力於減少費用和設立休假中心網。1963年，國際社會觀光局（BITS-International Bureau of Social Tourism）在布魯塞爾成立以促進國際性的社會觀光之發展，由於目前會員全球超過100個團體。BITS乃致力於倡導觀光並藉研究青年人和老年人的旅遊，假日間隔（the Staggering of Holidays）、露營和結隊同行（Caravanning）、建造並資助廉價的觀光設施，以及保存地方文化和環境等以達成社會目標。（以上詳見Gee et al., 1989）

8. 請參閱表1-1，來華人數欄。

9. 請參閱表1-1，甲種旅行業欄。

10. 請參閱表1-1，國際觀光旅館欄。

11. 請參閱表1-2，民國60年160家與民國65年旅行業為330家，正好為2.2倍。

12. 旅行社共有3次停止新設除了上述2次的暫時禁止外，根據民國68年4月27日蔣總統在一航會談中的指示：「國人准許出國觀光後產生新問題，旅行業管理有待加強」。本案執行情括：修正旅行業管理規則，利用法規限制旅行業新設。在此次執行中限制甲種旅行業不得直接申請新設，必需經營乙種旅行業5年，且營業符合標準者方可改為甲種旅行社；至於乙種旅行社之設立，則規定每一縣（市）旅行業（含甲、乙種）未超過三家時，始允予新設。本項定執行時間自民國68年4月27日起至76年12月31止。

13. 詳見本章「擴張時期的旅行業」。

14. 在旅行業管制時期，政府管理單位規定現有旅行業必須達到一定的營業金額，因此業者為恐無法達到目標就廣招有招覽能力者共同經營，而又無法申請旅行社的從業人員適時加入，相互依存，形成旅行社「靠行」現象的產生。

15. 請參閱表1-2，來華人數欄及外匯收入欄。

16. 臺灣於民國45年11月創辦觀光事業以來，首位第50萬名旅客為日本交通公社外人旅行事業部主催旅行課長笠原久敏先生，於民國60年12月24日到達臺北。

17. 我國臺灣地區觀光史上首位第100萬觀光客為威廉繆爾曼博士（Dr. William Millman），於民國65年12月28日下午搭乘國泰航空公司班機到達臺北。

18. 請參閱表1-2，停留天數欄及外匯收入欄。

19. 請參閱表1-2，甲種旅行社欄。

20. 請參閱表1-3，國人出國旅遊人數欄。

21. 上述公司中，美國運通目前仍是執臺灣地區商務旅遊之牛耳，金龍裝運公司長期以來為國內旅遊業界培育了眾多人才，較為人熟知者如，鳳凰旅遊、長安金寶均為原金龍人員所創。金界旅行業國內臺灣地區跨inbound 與outbound及G.S.A.之三大領域的公司，歐洲運通管理階層人原大部分源於金界。而歐運平穩的作風臺灣地區Outbound有一定成度的頁獻。

22. 民國68年政府開放觀光並於民國77年開啟旅行社設立均為加速國人海外旅遊成長的二大動力，亦改變了我國長期以來以接待旅遊遊為主的市場結構。

23. 國民旅遊自此，在旅遊人次上，有後來居上之勢，到目前2001年已超過1億人次。

24. 請參閱表1-3。

25. 當時世國旅行社紀董事長棟欽出任該協會的理事長，柳重雄先生擔任祕書長，陳怡全先生為副祕書長。

26. 請參閱表1-4，擴張時期旅遊動態內容。

27. 請參閱表1-4，擴張時期旅遊動態相關內容。

28. 請參閱表1-4，擴張時期旅遊動態相關內容。

29. 請參閱表1-4，擴張時期旅遊動態相關內容。

30. 在此階段中，經營者當思考如何在市場中統合鄉關資源並化阻力為助力，運用各種策略爭取伙伴，是故如PAK行銷方式的勝行與航空公司、各國家旅遊局及信用卡公司等在出團、行程、行銷上全面出擊即為例子。此外，並同時對員工做出內部行銷。

31. 1986年2月招生二專部第一批旅運管理科學生50名，於2000年8月1日改制為國立高雄餐旅學院，並於2010年8月1日改制為國立高雄餐旅大學。

32. 請參閱表1-5，綜合管理時期旅遊動態，本文頁15。

附　錄

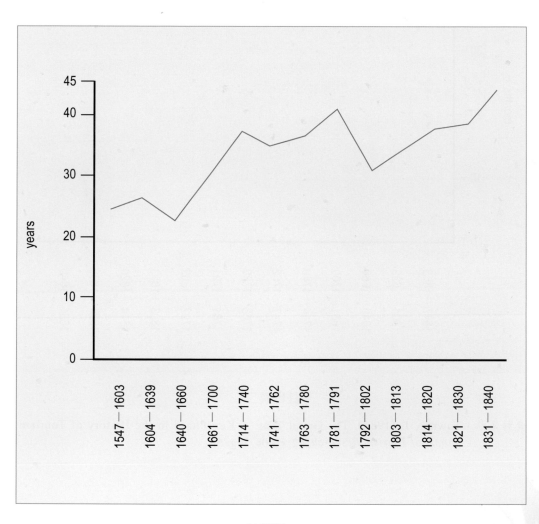

註釋圖一

資料來源：Towner, J. (1985). The Grand Tour: A Key Phase in the History of Tourism. *Annals of Tourism Research*, 12, p.306, Fig. 3.

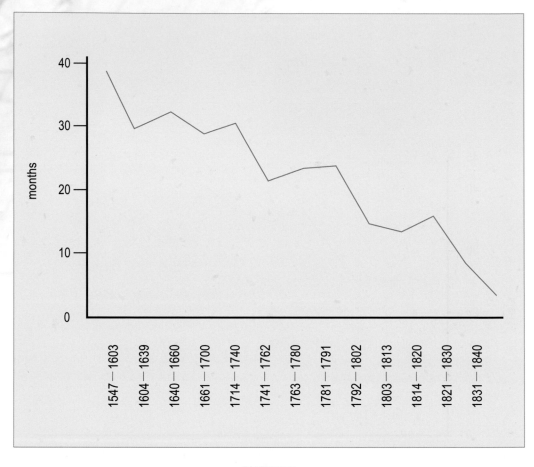

註釋圖二

資料來源：Towner, J. (1985). The Grand Tour: A Key Phase in the History of Tourism. *Annals of Tourism Research*, 12, p.306, Fig. 5.

西方國家觀光旅遊大事年表

Key Events in Travel and Tourism

Events: B.C.

9000	Animals are domesticated, used in transportation
4000	Sailing crafts used in Ancient Egypt
3500	Wheel invented and used by Sumerians
776	First Olympic Games held in Ancient Greece
700	Homer writes Iliad and Odyssey, ancient literature with tales of travel.
680	First coins used by people of Lydia

Events: A. D.

476	Approximate fall of the Roman Empire
1492	Columbus discovers the New World
1669	Early scheduled coach service arranged in England
1787	Early form of steamboat used on the Potomac
1796	U. S. issues first passport without personal description
1820	Horse-drawn carriage rentals available for touring in France
1825	Erie Canal completed, connected Great Lakes and Hudson River; passenger trains open in England
1827	U. S. passport contains description of traveler
1828	Pioneer U.S railway established- the Baltimore & Ohio
1829	Early "all inclusive" tours packaged for Switzerland
1838	First ocean going service routes between England and india
1841	Thomas Cook arranges first group tour for Temperance Society
1845	Cook conducts tours as a comercial business
1862	U.S. government begins charging for passports
1864	First Pullman sleeping train car called the Pioneer
1866	First Cook's Tour in the United States after the Civil war
1867	Cook introduces hotel coupon
1869	Union and Central Pacific Railroads meet in Utah
1869	Suez Canal completed
1871	Dean and Dawson tour company formed in England
1871	Bank holidays introduced in England for workers
1871	Cook opens office in New York
1872	Cook leads the first around the world tour
1873	Cook issues Circular Notes-an early type of traveler's check
1875	Cook provides the first short duration boat tour
1876	Development of the telephone
1876	internal combustion engine developed
1879	Discomvery of electricity
1894	Labor Day proclaimed a nationalholiday in the United States

旅　行　業　實務經營學

1895	American Express opens first foreign office in Paris
1902	American Automobile Association formed
1903	First automobile crosses the United States
1903	Wright Brothers' historic, short air flight
1911	Americacrossed for first time by airplane
1912	Titanic sinks in Atlantic
1916	U.S. National Park Service established
1919	Cook offers one of the first tours by airplane
1920	Prohibition becomes law in the United States
1624	British form imperial Airways after World War I
1927	Lindbergh crosses the Atlantic from the United States to France
1929	Stock market crash in the United States
1930	First stewardess on planes
1937	Hindenburg crashes in New York after Atlantic flight
9383	Fair Labor Standards Act passed in the United States: 40-hour workweek
1941	Japanese attack Pearl Harbor; U.S. enters World War II. Through 1945, the impacts of World War II on travel include: gas rationing; disruption of family life; shutdown of certain resorts; and use of hotels for hospitals. War effects improvements in travel technology for automobiles, trucks, airplanes, and ships.
1945	World War II ends
1957	Air travelers surpass ship traffic across Atlantic
1958	Economy class of airline travel introduced
1967	U.S. Department of Transportationestablished
1970	Amtak rail system established
1975	First OPEC oil embargo
1976	Atlantic City, New Jersey permits gambling
1976	The U.S. holds national bicentennial celebration
1978	Airantic City, New Jersey permlts gambling
1979	Second OPEC oil embargo
1981	U.S. Travel and Tourism Administration established
1885	Civil Aeronautics Board of the United States terminated
1989	France celebrates 200 th anniversary of the French Revolution

資料來源：The Queensbury Group (1978). *The Book of Key Facts*. New York: Paddington Press Ltd.; King, C. H. & Fletcher, A. J. (1956). *A History of Civilization: The Story of Our Heritage*. New York: Scribner.; Feifer, M. (1985). *Going Places: The Ways of the Tourist from lmperial Rome to the Present Day*. London: Macmillan.; Sutton, H. (1980). *Travelers: The American Tourist from Stagecoach to Space Shuttle*. New York: Morrow.; Swinglehurst E. (1982). *Cook's Tours: The Story of Popular Travel*. Dorset, U.K.: Blandford Press.

第 2 章

旅行業之定義與特質

- 旅行業之定義
- 旅行業之特質

能為旅行業下一個完整而又恰當的定義和特質並不容易。因此,在本章中透過國內外相關法律、文獻、經營的功能、性質與目的剖析其定義的真義,並探求出其完整性。而在旅行業的特質方面,分別以其服務業之特性及其在旅行業相關事業中的結構地位加以說明。

旅行業之定義

旅行業的定義雖然不一,但按美國或各學者之申論亦可得一完整之概念,茲分述如下。

一、國外定義

(一) 美國

根據美洲旅行業協會(American Society of Travel Agents,簡稱ASTA)對旅行業所下之定義為:"An individual or firm which is authorized by one or more Principals to effect the sale of travel and related services.",其意思係指旅行業乃是個人或公司行號,接受一個或一個以上「法人」之委託,從事旅遊銷售業務以及提供有關服務謂之旅行業。這裡所謂的法人,係指航空公司、輪船公司、旅館業、遊覽公司、巴士公司、鐵路局等等而言。簡言之,旅行業係介於一般消費者與法人之間,代理法人從事旅遊銷售工作,並收取佣金之專業服務行業。

(二) 相關文獻部分

1. Metelka(1990)將旅行業定義為:個人、公司或法人合格去銷售旅行、航行、運輸、旅館住宿、餐食、交通、觀光,和所有旅行有關之要素給大眾服務之行業。
2. 前田勇(1988)為旅行業之定義如下:旅行業——一般多稱為旅行代理店或旅行社(Travel Agent),係介於旅行者與旅行有關之交通、住宿等相關設施之間,為增進旅行者之便利,提供各種的服務。

3. 余俊崇（1996）：旅行業僅是觀光事業中的一部分，因觀光事業乃涵蓋旅館業、餐飲業、運輸業及旅遊配合的作業與服務。而旅行業若是經過旅客或團體的委託安排旅遊時，即須以其作業的經驗，依旅客的性質、價位，為旅客選擇適當的旅館、餐飲及運輸工具，以滿足旅客的需求。

4. Robert W. McIntosh和Charles R. Goeldner（1995）：旅行業為一仲介者──無論為公司或個人──負責銷售觀光旅遊事業體中某項單獨的服務或多種結合後的服務給旅遊消費者。

5. Chuck Y. Gee, Dexter J. L. Choy和James C. Markens（1989）：旅行業為所有觀光遊旅事業供應商的代理者。他們可以自由選擇觀光旅遊事業體中之任何服務而賺取佣金。

二、國內定義

我國旅行業的定義依法令規章、營業之功能以及營業之性質與目的分述如下。

(一) 依據法令規章之解釋

依民國100年4月13日修正之「觀光發展條例」第二條第十項：旅行業係指經中央主管機關核准，為旅客設計安排旅程、食宿、領隊人員、導遊人員、代購代售交通客票、代辦出國簽證手續等有關服務而收取報酬之營利事業。

第二十七條規定：旅行業業務範圍如下：

1. 接受委託代售海、陸、空運輸事業之客票或代旅客購買客票。
2. 接受旅客委託代辦出、入國境及簽證手續。
3. 招攬或接待觀光旅客，並安排旅遊、食宿及交通。
4. 設計旅程、安排導遊人員或領隊人員。
5. 提供旅遊諮詢服務。
6. 其他經中央主管機關核定與國內外觀光旅客旅遊有關之事項。
 前項業務範圍，中央主管機關得按其性質，區分為綜合、甲種、乙種旅行業核定之。
 非旅行業者不得經營旅行業業務。但代售日常生活所需國內海、陸、空運輸事業之客票，不在此限。

依民國99年9月2日修正之「旅行業管理規則」第四條規定：旅行業應專業經營，以公司組織為限；並應於公司名稱之上標明旅行社字樣。

(二) 依據營業之功能解釋

1. 交通部觀光事業委員會（1969）對旅行業之定義如下：旅行社為觀光事業中之中間媒介，實際推動旅遊事業之主要橋樑。

2. 觀光局（1977）在《觀光管理》一書中，及林于志（1986）、李貽鴻（1990）、唐學斌（1991）對旅行業之定義如下：旅行社是顧客與觀光業者之間的橋樑，在觀光業中居於重要的地位。

3. 黃溪海（1982）：

 旅行社係旅遊代理業，並提供旅行有關服務。其項目如下：

 (1) 對想要旅行的顧客提供資料。

 (2) 向顧客建議各種觀光目的地及行程。

 (3) 對顧客提供車船機票、行李搬運等服務。

 (4) 替顧客辦理旅行保險、行李保險。

 至於導遊抵達目的地後有關的服務項目有：

 (1) 向顧客提供旅館及其他住宿設施之資料。

 (2) 替旅客預訂房間。

 (3) 安排參加團體遊覽，至市區、博物館及其他風景名勝觀光。

 (4) 代售戲院、音樂會及其他節目入場券並訂座位。

 (5) 安排接送所需交通工具，及目的地之特別交通工具，譬如租車或兼顧駕駛。

 (6) 協助辦理入出境簽證及出售旅行支票等其他服務事項。

(三) 依據營業之性質與目的解釋

1. 交通部秘書處（1981）之定義為：旅行業係一種為旅行大眾提供有關旅遊方面服務與便利的行業，其主要業務為憑其所具有旅遊方面之專業知識、經驗所蒐得之旅遊資訊（Travel Information），為一般旅遊大眾提供旅遊方面的協助與服務，其範圍包括接受諮詢、提供旅遊資料與建議，代客安排行程及食宿、交通與遊覽活動及提供其他有關之服務。

2. 薛明敏（1982）對旅行業之定義如下：旅行業即一般所謂「旅行社」的行業，英文 "Travel Agent" 的同等名詞。若直譯為「旅行代理業」或

「旅行幹旋業」則其名稱較能表達其業務內容。我國於民國16年在上海成立「中國旅行社」以來，旅行社一詞沿用至今，惟法令上以「旅行業」稱之。

3. 韓傑（1984）對旅行社所下的定義：旅行社是一種企業，其業務為對於第三者安排各種服務，以滿足其轉換環境的臨時需要，以及其他密切有關的需要，或者另外綜合這類服務工作，而在本身形成一種新的服務。

4. 蔡東海（1993）：旅行業是介乎旅行者與旅館業、餐飲業、交通業以及其他關聯事業之間，為旅行者安排或介紹旅程、食宿及提供有關服務而收取報酬的事業。也就是一般社會所稱之「旅行社」。英文稱為 "Travel Agent" 或 "Travel Service"。

5. 蘇芳基（1994）：旅行業又稱為旅行代理店或旅行社，英文稱之為 "Travel Agent" 或 "Travel Service"，係指為旅客代辦出國及簽證手續，或安排觀光旅客旅遊、食宿及提供有關服務而收取報酬之事業。

綜合以上各國觀光有關機關、法令規章與專家學者之闡釋，旅行業可定義如下：

1. 旅行業係介於旅行大眾與旅行有關行業之間的中間商，即外國所稱之旅行代理商（Travel Agent）。

2. 旅行業係一種為旅行大眾提供有關旅遊專業服務與便利，而收取報酬的一種服務事業。

3. 旅行業據其從事業務之內容，在法律上可區分為代理、媒介、中間人、利用等行為。

4. 旅行業是依照有關管理法規之規定申請設立，並經主管機關核准註冊有案之事業。

 # 旅行業之特質

要能深入瞭解旅行業並掌握其發展之方向，則對其行業之特質應有一正確之認識。旅行業的特質主要有兩個來源。其一是源自於其服務業的特性；其二是產生於其在旅行業相關產業中居中的結構地位。

一、源於服務業之特性

旅行業主要的商品為其所提供之旅遊「勞務」，旅遊專業人員提供其本身的專業知識適時適地為顧客服務，因此它基本上擁有服務業之特性。茲就服務的定義與特性、服務業的範圍與特色分別說明如下。

(一) 服務業的定義與特性

服務之定義

學者對服務定義之討論甚豐，不過個人僅就Philip Kolter之看法為例加以說明。他認為「一項服務是某一方可以提供他方的任何行動或績效，且此項行動或績效本質上是無形且無法產生對任何事物的所有權，此項行動或績效的生產可能與一項實體產品有關或無關」（Kotler, 1988）。在此定義下的服務可以是有形的勞務，亦可以是無形的專業知識，或藉此結合的創新服務。

服務之基本特徵

關於服務的基本特徵，各派學者看法相似，茲就Alastair M. Morrison（1989）的看法說明如下：

1. 服務的不可觸摸性（Intangible Nature of the Services）：服務是無形的，它們並不像實體商品一樣，在購買之前可以為人所見到、感覺到或聽到。聘請律師之前無法得知官司的結果；購買旅遊產品之前無法預知旅遊經驗。在此種情形之下，服務的購買必須要對服務的提供深具信心，才能安心的享受服務。
2. 變異性（Variability）：服務的變異性極大，它們會隨著「時」、「地」、「人」而變化。因此它的生產方法具有可變性。
3. 無法貯存性（Perishability）：服務不像其他實體物質可以儲藏或有使用期限，如機位或客房當天未賣完，就其當天營運來看，便是一種損失，無法留待下一次再銷售。
4. 不可分割性（Inseparability）：服務的生產以及消費同時發生（Simultaneous Production and Consumption），亦即服務與其提供服務的來源無法分割。如機位的賣出便是生產，而旅客也因為搭乘而產生消費行為。故提供者與客戶間的互動是服務行銷的一種特色。

(二) 服務業的經營特色與範圍

服務業的經營特色

服務業是指「生產工礦業產品產業以外的其他企業，原則上是所有凡第三級產業都可以稱之為服務業」（石原勝吉，1991）。一般來說，服務業之經營具有下列幾項基本特色：

1. 勞動密集行業：現場工作人員對顧客的態度和舉止，影響來客的數量並對營業額、獲利率均有很大的衝擊，因此，所需的人力培育和工作成本相當高。
2. 提升顧客滿意度：如何讓顧客的希望獲得滿足，對服務業最為重要。顧客的滿意不只是所提供的商品而已，其他如賣場環境、從業人員的態度和服務等心理層面更為重要。
3. 使服務的功能具體化：例如超級市場的功能是「隨時維持新鮮度」、「貨品陳列齊全」；飯店的功能是「隨時提供清潔舒適的住宿環境」，並以科技方法銷售旅遊產品，譬如以虛擬實境的模擬景點來達到銷售目的。
4. 即使相同的服務，依顧客不同，其評價也互異：由於顧客的偏好和習性不同，因此必須隨時考慮顧客最迫切的希望，此外，旅遊產品之同質性（Parity）很高，如何努力追求具有「創意」的服務應作為經營者之目標。

服務業的範圍

服務業的範圍甚廣，分類方式不一而足。若依其性質，則可將服務業劃分為以下五類（黃俊英，1985）：

1. 分配性服務業：包括商業（含批發、零售、貿易業）及運輸通信業。
2. 金融服務業：包括銀行、保險、房地產業等。
3. 生產者服務業：包括會計、法律、建築師、顧問工程、管理顧問等事業。
4. 消費者服務業：包括餐飲、旅館、遊憩場所、住宅服務等事業。
5. 公共服務業：包括教育文化、醫療保健、司法、國防、政府行政等。

此外，若從質量上來看服務的話，則有三種分類（田中掃六，1992）：

1. 人的服務。
2. 物質的服務。
3. 金錢的服務。

就事實觀之，旅行業服務內容屬於上述的「消費者服務業」及「人的服務」。因此，服務的特性、服務業經營的特色也成為旅行業服務與經營特質不可分割的部分。

二、居中之結構地位

要能掌握旅行業之特質，除了其服務業之特性外，亦得先瞭解旅行業在整個觀光事業行銷結構中的定位，及其所受到觀光事業中相關企業之影響，茲將其與其他相關觀光事業中之關係歸納成為**圖2-1**。

觀光事業為現代的「無煙囪工業」，而旅行社在其中居「工程師」之地位，然而在**圖2-1**中我們發現其無法單獨完成基本產品之製造和生產，它受到上游事業體，如交通事業、住宿業、餐飲業、風景區資源和觀光管理單位如觀光局等影響。其次，它也受到其行業本身、行銷通路和相互競爭之牽制，再則外在因素如經濟之發展、政治之狀況、社會之變遷和文化之發展均形塑出旅行業特質的重要因素，茲分述如下。

(一) 相關事業體之僵硬性

相關事業體之僵硬性（Rigidity of Supply Components）亦為旅行業特性之一。旅行業上游相關事業體如旅館、機場、火車和公路等設施的建設和開發，必須經過長時期的規劃而且相當耗時，由開工到完成必須經過一段較長之時間，也必須投入相當多的金錢和各個不同單位的協調參與，頗費周章。再者，此類投資可變動性相當的低，如投資旅館，它僅能供旅客住宿之用，而再改成其他建物就不容易了。因此，往往在旺季中產生一房難求，一票難求等現象，而再投資興建上述旅行業資源時，可能已緩不濟急。有些時候，由於建築之耗時，等到新旅館和新增機隊出現時，觀光客也可能因其他素（如不耐久等）而易地前往其他地區旅行了。因此，對投資者來說，其風險

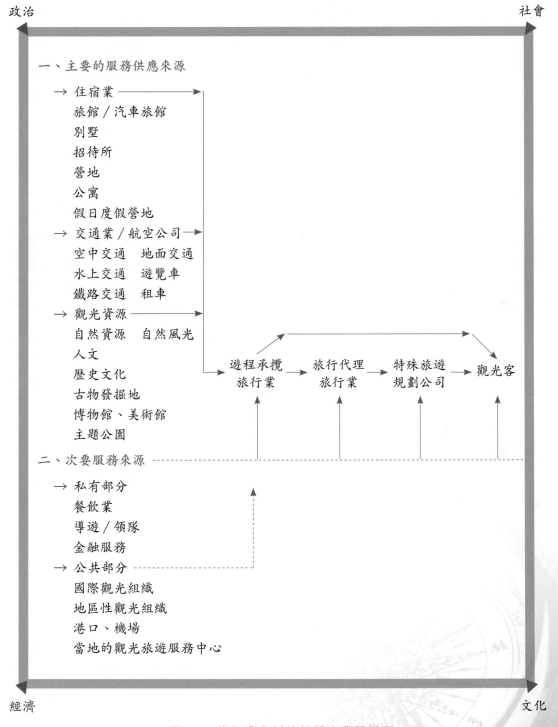

政治

社會

一、主要的服務供應來源

→ 住宿業
旅館／汽車旅館
別墅
招待所
營地
公寓
假日度假營地

→ 交通業／航空公司
空中交通　地面交通
水上交通　遊覽車
鐵路交通　租車

→ 觀光資源
自然資源　自然風光
人文
歷史文化
古物發掘地
博物館、美術館
主題公園

二、次要服務來源

→ 私有部分
餐飲業
導遊／領隊
金融服務

→ 公共部分
國際觀光組織
地區性觀光組織
港口、機場
當地的觀光旅遊服務中心

遊程承攬旅行業　→　旅行代理旅行業　→　特殊旅遊規劃公司　→　觀光客

經濟

文化

圖2-1　旅行業和其他相關事業關係圖

資料來源：Gee, C. Y., Choy, D. J. L. & Makens, J. C. (1989). *The Travel Industry*. New York: Van Nostrand Reinhold.

性也相對增高，因此事前的評估益顯重要。當然，這也往往影響其投入之時機，也使得旅行業對上游的供應無法掌握。此外，員工的養成也需要時間，增加人員也會增加費用，人手不足則易影響服務之品質，要能準確的掌握誠屬不易。綜上觀之，旅行業上游供應商資源的彈性相當的少，形成了旅行業主要服務特質之一（Foster, 1985）。

(二) 需求之不穩定性

需求之不穩定性（Instability of Demand）也顯現於旅行業之需求特性上。旅行活動的供需容易受到外來因素的影響，除了有所謂的自然季節性和人文的淡旺季外，也易受到如經濟突然消退和成長而增加或減少需求，如臺幣升值成為我國來華觀光客減少及出國人口增加的重要因素之一；又如可能因觀光目的國政治立場的改變而關閉前往之邊界，如以色列和埃及邊境；而觀光客的喜好也有無法確切預先控制的時刻，例如只是為了趕流行而前往某地、國內近來的島嶼旅行造就了普吉島、帛琉、馬爾地夫、關島等地的流行；而當地的社會安定與否也是一重要考量，如南非的暴動、菲律賓的政治動盪、中韓斷交、泰國疾病的威脅，在在都增加了需求的不穩定性，因此旅遊消費者對旅遊產品並無所謂的絕對忠誠度。

(三) 需求之彈性

需求之彈性（Elasticity of Demand）對旅行業產品的價格亦產生決定性的影響力。旅遊消費者由於本身所得的增減和旅遊產品價格的起伏，對旅遊需求也產生彈性的變化。例如所得高時願意購買較舒適昂貴的產品，失業時可能採較便宜的旅遊方式，因此對產品也會有彈性的選擇。在旅行業的實務裡，我們也看到許多因應的現象，如目前旅遊產品中自費行程（Optional Tours）的增加和住宿地點的外移，均能使售價降低，以增加此區隔市場中消費者的選擇。當然更重要的是，一般消費者把旅遊視為非必要的經濟活動，是有「餘力」才去購買的商品。因此，均視自己當時的購買能力及產品的價格來選擇適合自己的消費方式，極富彈性（Foster, 1985）。

(四) 需求之季節性

需求之季節性（Seasonality of Demand）深深影響了旅行業產品經營的模式。季節性對旅遊事業來說有其特殊的影響力，通常可分為自然季節、人

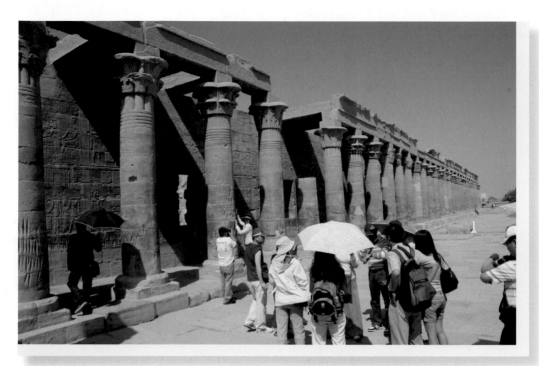

愈來愈多的旅遊消費者透過專業旅行社安排假期。

（謝豪生提供）

文季節兩方面，前者指氣候變化對旅遊所產生的高低潮，也就是所謂的淡旺季，如國人春夏前往歐洲地區較多，而秋冬則前往紐澳地區較多。人文季節指各地區由於傳統風俗和習慣所形成的旅遊淡旺季，如我國雙十國慶海外來華人數大增、學校暑假期間出國人數增加、薩爾茲堡（Salzburg）的音樂節吸引大批訪客，造成當地的旅遊盛況，以及巴西里約熱內盧（RIO）每年的嘉年華會形成萬人空巷的景象等等，莫不構成當地之旅遊旺季。因此在另一個角度來看，旅行業的淡旺季也是可以透過創造需求（Create the Demand）而達到的。如國內的長榮航空最近以嶄新的服務、彈性的機票價格、強勢的促銷使東歐旅遊在國內創下了成功的範例。又如，近來國內韓國團在業者和航空公司的攜手合作下，也改變了往日季節性的限制而創下新的記錄。

(五) 競爭性

競爭性（Competition）在旅行服務業中尤為激烈。旅行業結構中的競爭性主要來自以下兩方面。

旅行業 實務經營學

上游供應事業體間的相互競爭

1. 各種交通工業間的競爭（Modes of Transportation）：如美西團從洛杉磯到拉斯維加斯和舊金山之間的路程，是坐巴士還是搭飛機比較划算呢？

2. 各旅遊地區間的競爭（Destination to Destination）：各國觀光局莫不傾力促銷其本身的觀光地點，如目前澳洲，就有所謂東澳、西澳等不同的推廣單位設在臺灣。

3. 航空公司間的競爭（Among Carries）：各種特殊票價（Special Fares）的推出和達到銷售目標後的獎勵措施（Volume Incentive），廣告的贊助與提供，還有所謂主要代理商（Key Agent）的出現[1]，而更進一步達到相互依存的模式[2]。

旅行業本身的競爭性

1. 旅行業為一仲介服務業，要加入所需的資金並不高，主要的能力源於有經驗能力之從業人員，但人員流動性偏高，大企業願意加入者不多，因為雖有財力但缺乏適用的忠誠人力。反之，專業人士有能力，卻無雄厚的財力。因此，無論哪一種現象均造成相當的競爭性[3]。

2. 旅行業的專業知識容易獲取，且缺乏固定的保障，如旅遊新產品開發後，極易受到同業之抄襲，此現象在同業間已視為理所當然，形成極度競爭[4]。

3. 旅行業銷售制度不良，法規執行有其實務上之困難，使得合法業者成本增高，競爭趨烈[5]。

(六) 專業化

在全面品質管理（TQM）的概念下，旅行業專業化（Professionism）為一必然趨勢。旅行業所提供之旅遊服務所涉及的人員眾多，而其中每一項工作的完成均需透過專業人員之手，諸如旅客出國手續之辦理、行程之安排、資料之取得，過程上均極其繁瑣，絲毫不能出差錯。雖然以電腦化作業能協助旅行業人員化繁為簡，但是正確的專業知識卻是保障旅遊消費者之安全要素之一。

(七) 總體性

旅行業為一整合性之服務，其具有總體性（Inter-Related）之特質。旅行

業是一個群策群力的行為，是一個人與人之間的行業。旅遊地域環境各異，從業人員除了要有專業知識外，更需得到全團上下之配合，憑藉著眾人的力量來完成旅遊的過程，無論出國旅遊，接待海外來臺觀光客，甚至國內旅遊莫不包含了各種不同行業之相互合作。它是一個總體性的行業。

　　由於時代不斷地進步，旅遊科技的運用更是方興未艾，現代人對旅行的需求也變得更多元化，旅行趨勢也不斷推陳出新，旅行業的特質也必將隨著時代的進步日新月異，而如何能確切地掌握其脈動之軌跡誠屬重要。

註　釋

1. 大部分的航空公司均有自己在旅行業中之行銷通路，選定若干家經營評選合於條件之業者來推廣其機位的銷售，一般稱為主要代理店（Key Agent）。

2. 指旅行社和航空公司相互間為了平衡淡旺季時之供需而成立的合作關係，航空公司希望在淡季時能得到業者的支持，反之，業者亦盼能在旺季得到所需之機位。因此航空公司可能在價格、機位及廣告上給與此旅行社相當的支援，而成為該航空公司的主要支援對象。

3. 旅行業的經營除了資金外，人力是一個主要的因素，如果無法掌握專業營運人才，雖有資金亦未必能發展順利。

4. 目前旅遊市場的行程設計無所謂專利權，也無有效法規之管理。

5. 例如靠行制度仍然實質存在，綜合和甲種旅行社業務在實務操作上仍無法有區分。

第二篇　旅行業之組織、
設立與分類

　　本篇所討論的內容包含了旅行業之類
別、經營型態、設立之步驟和相關法規。
　　第三章針對繁瑣的各類旅行業申請設立
步驟，做了化繁為簡的申請流程說明和相關
法規之剖析。第四章則詳細說明了各國與中
國大陸旅行業之分類，以及國內旅行業之實
務；旅行業的組織因其經營型態之不同而有
別，因此本章也列舉、分析了三種不同經營
型態的旅行業組織。

第3章

旅行業之組織與設立

➡ 旅行業之組織
➡ 旅行業之設立

旅
行
業
實務經營學

旅行業之組織和設立所涉及的相關管理法規和程序在實務運作上相當重要。它是旅行業管理之根基，為從事經營管理旅行業者所不能掉以輕心的。此外，在法規中，對經理人之資格、公司部門之設立以及和其他相關部門之關係均有所規範。本章首先說明旅行業組織之相關法規，但在實務之組織變化上，各旅行業可按其業務需要而編組。因此，特舉不同經營類別旅行業組織圖以供參考。其次，詳述旅行業之設立、步驟，並按觀光局之最新規定，將公司申請流程分別加以說明，並附上相關表格以供參考。

 # 旅行業之組織

一、旅行業組織規範

1. 依據「旅行業管理規則」第四條規定：「旅行業應專業經營，以公司組織為限；並應於公司名稱上標明旅行社字樣。」因此旅行業之組織為一般之企業組織，受到經濟部和商事法之規範，以公司或有限公司為最普遍。
2. 旅行業之籌設也要受到主管機關之核准後方可設立，觀光局為旅行業之督導機關，無論申請前或後均得遵守「發展觀光條例有關旅業部分」之管理條文。
3. 在正式營業前也必須取得公司所在地當地縣市政府之營利事業登記證才算完備。

因此旅行業之組織必須合於相關之法規，方能順利取得下列證照，如：

1. 交通部觀光局核發之營業執照。
2. 經濟部商業司核發之公司設立登記。
3. 當地縣市政府核發之營利事業登記證。

(一)旅行業經理人員之人數限制

「旅行業管理規則」第十三條規定：旅行業及其分公司應各置經理人一人以上負責監督管理業務。

前項旅行業經理人應為專任，不得兼任其他旅行業之經理人，並不得自營或為他人兼營旅行業。

(二)經理人員之資格與限制

管理規則第十五條：旅行業經理人應具備下列資格之一，經交通部觀光局或其委託之有關機關、團體訓練合格，發給結業證書後，始得充任：

一、大專以上學校畢業或高等考試及格，曾任旅行業代表人二年以上者。

二、大專以上學校畢業或高等考試及格，曾任海陸空客運業務單位主管三年以上者。

三、大專以上學校畢業或高等考試及格，曾任旅行業專任職員四年或領隊、導遊六年以上者。

四、高級中等學校畢業或普通考試及格或二年制專科學校、三年制專科學校、大學肄業或五年制專科學校規定學分三分之二以上及格，曾任旅行業代表人四年或專任職員六年或領隊、導遊八年以上者。

五、曾任旅行業專任職員十年以上者。

六、大專以上學校畢業或高等考試及格，曾在國內外大專院校主講觀光專業課程二年以上者。

七、大專以上學校畢業或高等考試及格，曾任觀光行政機關業務部門專任職員三年以上或高級中等學校畢業曾任觀光行政機關或旅行商業同業公會業務部門專任職員五年以上者。

大專以上學校或中等學校觀光科系畢業者，前項第二款至第四款之年資，得按其應具備之年資減少一年。

第一項訓練合格人員，連續三年未在旅行業任職者，應重新參加訓練合格後，始得受僱為經理人。

此外關於旅行業所聘用之經理人除「旅行業管理規則」第十五條新規定之資格外；第十四條規定：有下列各款情事之一者，不得為旅行業之發起人、董事、監察人、經理人、執行業務或代表公司之股東，已充任者，當然解任之，由交通部觀光局撤銷或廢止其登記，並通知公司登記主管機關：

一、曾犯組織犯罪防制條例規定之罪，經有罪判決確定，服刑期滿尚未逾五年者。

二、曾犯詐欺、背信、侵占罪經受有期徒刑一年以上宣告，服刑期滿尚未逾二年者。

三、曾服公務虧空公款，經判決確定，服刑期滿尚未逾二年者。

四、受破產之宣告，尚未復權者。

五、使用票據經拒絕往來尚未期滿者。

六、無行為能力或限制行為能力者。

七、曾經營旅行業受撤銷或廢止營業執照處分，尚未逾五年者。

二、旅行業組織圖範例

旅行業內部部門組織的配置，每家標準不一，均視其營運之規模和實際之需要而定。基本上健全之組織和適當的人員配置不但能使公司之運作正常，更能發揮無上之管理功能。

一般旅行業之組織可區分為經營階層、管理階層和執行階層。經營階層為負責人、總經理，其工作須集經營計劃、預算分配、資金調度、人事組織、市場分析、行銷策略等於一身。而管理階層應為部門經理，襄助經營層次將政策化為行動，並督導部屬執行職務。執行階層之基層人員則應照公司要求確實落實自己的工作。

現按旅行業主要經營管理理念或方式之不同分別以組織圖說明如下：

1. 以經營團體海外躉售為主的組織結構，其團體部和業務部占的比例相當大，而團體部中以各地區之線為主要區分之組織型態，全省的行銷點相當廣，是一由地方奠基之傳統大型組織。

2. 以完全旅行業（Full Service）為主之組織結構，如**圖3-1**，此類公司之經營多朝國際化邁進，其管理部門之獨立功能，為其強調重點。在標準作

業流程（Standard Operation Procedures，簡稱S.O.P.）及電腦全面化上著墨較豐，為現代化旅行業經營之組織型態，由於其部門龐大，為落實其經營效益，亦多採利潤中心制。

3. 同時經營來臺旅客接待和海外旅行業務，並以直售為主的團體包辦旅遊經營理念下之組織結構，如**圖3-2**。可瞭解到對接待旅遊和海外旅行產品開發之努力與投資均平衡發展，而其業務網路之拓展也日益趨向連鎖店或直營店之發展，而對人力資源之開發也有預先之規劃。對旅遊之相關業務，如遊覽車、旅遊用品等也採多元化之經營，同時入境旅遊（Inbound）、出境旅遊（Outbound）和國民旅遊均呈現較均衡之發展，為此類公司經營之特色。

4. 以產品區分為主軸之組織型態，目前旅行業之經營日趨精緻化，「小而強」的觀念已為業界人士所採用，如**圖3-3**，這種組織的特質，在管理上能縮短流程、增加客戶滿意度、提高員工士氣與專業分工、促進經營效益，同時亦能發揮資源迅速傳送的功能。

旅行業之設立

按目前交通部觀光局之規定，我國旅行業之申請設立程序已無綜合、甲種、乙種之區別，而採一致程序，並分為申請籌設和註冊登記兩個主要過程，茲分述如下。

一、旅行業申請籌設程序與相關要件

(一)「發起人籌組公司」

依公司法第二條有關股東人數之規定，有限公司為1人以上股東所組織；股份有限公司為2人以上股東所組織，股東就其所認股份，對公司負責。

(二)「覓妥營業處所」規定

1. 同一營業處所內不得為2家營利事業共同使用。

旅行業實務經營與管理

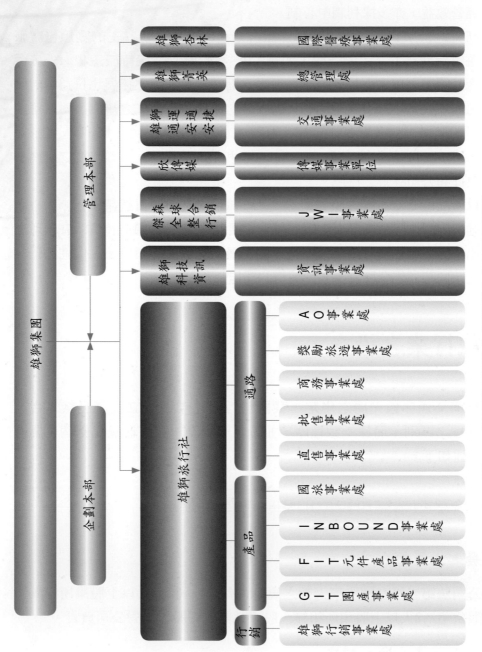

圖3-1　以國際多元化為經營理念之公司組織圖

資料來源：雄獅旅遊企業股份有限公司提供。

雄獅集團

管理本部

企劃本部

雄獅杏林　國際醫療事業處
雄獅青旅　總管理處
雄獅通運安迪安　交通事業處
欣傳媒　傳媒事業單位
傑森全球整合行銷　JWI事業處
雄獅科技資訊　資訊事業處

雄獅旅行社

通路
AO事業處
獎勵旅遊事業處
商務事業處
批售事業處
直售事業處

產品
國旅事業處
INBOUND事業處
FIT元件產品事業處
GIT團產事業處

行銷
雄獅行銷事業處

股東會
董事會
董事長
副董事長
總經理

外人旅行事業本部

- 涉外部 ── 涉外課
- 管理部 ── 導遊一課 導遊二課 導遊三課
- 管理二部 ── 營業一課 營業二課
- 營業一部 ── 營業一課 企劃一課 審計課

海外旅行事業本部

- 業務部 ── 營業一課 營業二課 營業三課 營業四課 營業五課 營業六課 營業七課 營業八課
- 團體部 ── 歐洲課 非洲課 東南亞課 美洲課 紐澳課 東北亞課 批售課
- 票務部 ── 票務課 批售課 綜辦課
- 國內部 ── 團體一課 團體二課 華僑課
- 商務部 ── 營業一課 營業二課 營業三課 旅遊課

管理本部

- 總務部 ── 總務課 出納課
- 會計部 ── 會計一課 會計二課
- 人事部 ── 人事行政課 教育訓練課
- 電腦部 ── 程式開發課 系統發展課
- 企劃部 ── 業務計劃課 編輯設計課

分公司：

- 板橋分公司 ── 海外課 國內課 管理課
- 桃園分公司 ── 海外課 國內課 管理課
- 新竹分公司 ── 海外課 國內課 管理課
- 臺中分公司 ── 海外課 國內課 管理課
- 嘉義分公司 ── 海外課 國內課 管理課
- 新營分公司 ── 海外課 國內課 管理課
- 臺南分公司 ── 海外課 國內課 管理課 批售課
- 高雄分公司 ── 海外課 國內課 管理課 票務課
- 屏東分公司 ── 海外課 國內課 管理課 票務課
- 臺東分公司 ── 海外課 國內課 管理課
- 花蓮分公司 ── 海外課 國內課 管理課
- 澎湖分公司 ── 海外課 國內課 管理課

圖3-2　接待和海外旅遊均衡發展之公司組織

資料來源：東南旅行社股份有限公司提供。

旅行業實務經營實戰

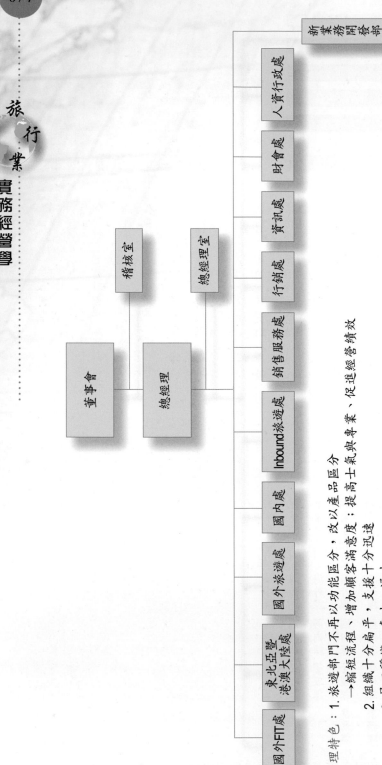

管理特色：1. 旅遊部門不再以功能區分，改以產品區分
　　　　　　→縮短流程、增加顧客滿意度；提高士氣與專業、促進經營績效
　　　　2. 組織十分扁平、支援十分迅速
　　　　3. 員工質變：專才→通才
　　　　　　努力工作→創造價值
　　　　　　討好上級→討好顧客
　　　　　　應聲蟲（小零件）→參予者（榮辱與共）
　　　　　　KNOW HOW→KNOW WHY
　　　　4. 主管質變：指揮、監督、審核→教練、協助、啦啦隊長
　　　　　　高高在上→並肩作戰
　　　　　　歡迎詢問、親切服務

圖3-3　以產品區分為主軸之公司組織圖

資料來源：易遊網旅行社。

2. 公司名稱之標識（應於領取旅行業執照後，始得懸掛）。

3. 依「都市計畫法臺北市施行細則」及「臺北市土地使用分區管制規則」
 之規定，臺北市營業處之設置應符合下列三項條件：
 (1)「樓層用途」必須為辦公室、一般事務所、旅遊運輸服務業。
 (2)「使用分區」必須為第1～4種商業區及第3之1種、第4之1種住宅區。
 (3) 設立於臺北市的旅行業，需先向臺北市政府工務局建築管理處申請，
 得為旅行業營業處所的使用證明。

(三)「向經濟部商業司辦理公司設立登記預查名稱」

公司名稱與其他旅行業名稱之發音相同者，旅行業受撤銷執照處分未逾
五年者，其公司名稱不得為旅行業申請使用。

(四)「申請籌設登記」

應檢附的文件：

1. 籌設申請書1份。
 全體籌設發起人及經理人名冊2份。
2. 如係外國人投資應檢附經濟部投資審議委員會核准投資函影本。
3. 經理人之經理人結業證書影本1份。
4. 經營計畫書1份。經營計畫書內容應包括：
 (1) 成立的宗旨。
 (2) 經營之業務。
 (3) 公司組織狀況。
 (4) 資金來源及運用計畫表。
 (5) 經理人之職責。
 (6) 未來三年營運計畫及損益預估。
5. 經濟部設立登記預查名稱申請表回執聯影本。
6. 全體籌設發起人及經理人身分證影本。（如係外國人請依如注意事項第
 三項附表）[1]
7. 營業處所之使用權證明文件。

(五) 審核籌設文件

觀光局開始審核籌設旅行業備具的文件，查證發起人及經理人背景資料，核准籌設登記。

(六)「向經濟部辦理公司設立登記」

籌設人應於核准籌設後二個月內，辦妥經濟部的公司設立登記，並備具文件向交通部觀光局申請註冊登記。逾期即撤銷設立之許可。

二、旅行業註冊登記流程和相關說明

(一) 繳納註冊費及保險金、申請旅行業註冊登記

應檢附文件：

1. 旅行業註冊申請書1份。
2. 會計師資本額查核報告書暨其附件。
3. 經濟部核准函影本及公司設立登記表影本各1份。
4. 公司章程正本1份。（所營事業須註明「營業範圍以交通部觀光局核准之業務範圍為準」）旅行業設立登記事項卡1份。
5. 旅行業公司負責人、董事、監察人、股東名單1份。
6. 營業處所內全景照片（含門牌）及市招應加註「籌備處」字樣之照片。
7. 營業處所未與其他營利事業共同使用之切結書。
8. 旅行業保證金、註冊費及執照費收據影本。

(二) 檢查營業處所

觀光局檢查合於規定後，核准旅行業的註冊登記。

(三) 核准註冊登記

觀光局核發旅行業執照。

(四) 申請「營利事業登記證」

旅行業申請「營利事業登記證」。

(五)「旅行業全體職員報備任職」

　　填具「旅行業從業人員任職異動報告表」，利用網路申報系統辦理「旅行業從業人員異動」。

(六)「逕向觀光局報備開業」

　　應備具之文件：

　　1. 開業報告。
　　2. 旅行業履約保證保險保單及保費收據影本。

(七) 正式開業

(八) 旅行業申請設立相關附表

　　旅行業申請設立相關附表，請參見本章附錄。

註　釋

1. 旅行業申請籌設注意事項第三項：

旅行業公司股東（包括發起人）如係華僑者應檢送僑務委員會核發之華僑證明文件，如係外國人應檢送下表所列文件，並附中文譯本。

一、外國人身分證明文件	1. 如係自然人，係指國籍證明書；如係法人，係指法人資格證明書。上述證明書均應先送由我國駐外單位或經其駐華單位簽證。如當地無駐外單位者，可由政府授權單位或經當地政府單位或法院公證。 2. 前述國籍證明書得以護照影本替代；又外國人如在國內持有居留證時，可以該證影本替代國籍證明書；又外國人在國內停留期間，亦可逕向我國法院申請上述身份證明之認證。
二、外國人代理人授權書正本及代理人身分證影本	1. 外國投資人，如有授權代理人，應附我國駐外單位或其駐華單位簽證之授權書，授權書須載明代理人名稱及授權代理事項並附中文譯本。如當地無我國駐外單位者，可由政府授權單位或經當地政府單位或法院公證。 2. 外國人如在國內居留期間，亦可將授權書送請我國法院公證。 3. 代理人應為自然人，凡在中華民國政府及學校服務之公教人員及公營事業機構任職之人員暨現役軍人均不得為投資之代理人。

附　錄

旅行業申請籌設、註冊流程及說明：

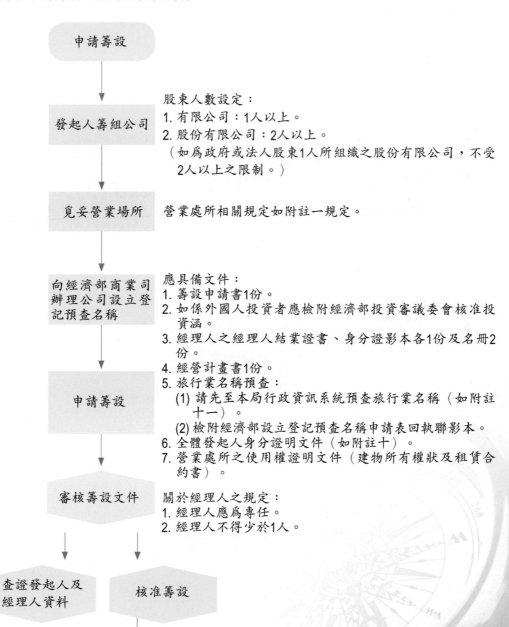

申請籌設

↓

發起人籌組公司

股東人數設定：
1. 有限公司：1人以上。
2. 股份有限公司：2人以上。
（如為政府或法人股東1人所組織之股份有限公司，不受2人以上之限制。）

↓

覓妥營業場所

營業處所相關規定如附註一規定。

↓

向經濟部商業司辦理公司設立登記預查名稱

應具備文件：
1. 籌設申請書1份。
2. 如係外國人投資者應檢附經濟部投資審議委員會核准投資涵。
3. 經理人之經理人結業證書、身分證影本各1份及名冊2份。
4. 經營計畫書1份。
5. 旅行業名稱預查：
 (1) 請先至本局行政資訊系統預查旅行業名稱（如附註十一）。
 (2) 檢附經濟部設立登記預查名稱申請表回執聯影本。
6. 全體發起人身分證明文件（如附註十）。
7. 營業處所之使用權證明文件（建物所有權狀及租賃合約書）。

↓

申請籌設

↓

審核籌設文件

關於經理人之規定：
1. 經理人應為專任。
2. 經理人不得少於1人。

↓

查證發起人及經理人資料　　**核准籌設**

↓

向公司主管機關（經濟部、經濟部中部辦公室、臺北市、高雄市、新北市政府）辦理公司設立登記。

應於核准設立後2個月內辦妥，並備具文件向交通部觀光局申請旅行業註冊，屆期即撤銷設立之許可。

↓

申請註冊

↓

繳納註冊費、執照費及保證金、申請旅行業註冊

應具備文件：
1. 旅行業註冊申請書。
2. 會計師資本額查核報告書暨其附件。
3. 公司主管機關（經濟部、經濟部中部辦公室、臺北市、高雄市、新北市政府）核准函影本、公司設立登記表影本各1份。
4. 公司章程正本。（所營事業須註明「營業範圍以交通部觀光局核准之業務範圍為準」。）
5. 營業處所內全景照片。
6. 營業處所未與其他營利事業共同使用之切結書。
7. 旅行業設立事項卡。
8. 註冊費按資本總額1/1000繳納。
9. 保證金：綜合旅行業新臺幣10,000,000元；甲種旅行業新臺幣1,500,000元；乙種旅行業新臺幣600,000元。
10. 執照費新臺幣1,000元。
11. 經理人應辦妥前任職公司離職異動。

↓

核准註冊
核發旅行業執照

↓

全體職員
報備任職

請利用網路申報系統辦理「旅行業從業人員異動」。

↓

向觀光局
報備開業

應具備文件：
1. 旅行業開業申請書。
2. 旅行業履約保證保險保單及保費收據影本。

↓

正式開業

附註：

一、 營業處所規定：

　　1. 同一營業處所內不得為2家營利事業共同使用。

　　2. 公司名稱之標識（應於領取旅行業執照後，始得懸掛）。

二、 旅行業實收之資本金額，規定如下：

　　1. 綜合旅行社不得少於新臺幣2,500萬元。

　　2. 甲種旅行社不得少於新臺幣600萬元。

　　3. 乙種旅行社不得少於新臺幣300萬元。

三、 經營計劃書內容包括：

　　1. 成立的宗旨。

　　2. 經營之業務。

　　3. 公司組織狀況。

　　4. 資金來源及運用計畫表。

　　5. 經理人的職責。

　　6. 未來三年營運計劃及損益預估。

四、 公司名稱與其他旅行社名稱之發音相同者，旅行社受撤銷執照處分未逾五年者，其公司名稱不得為旅行業申請使用。

五、 流程圖中，四邊形表示籌設及註冊申請人應辦理事項，六邊形表示觀光局辦理事項。

六、 流程圖中，每一申請步驟均需經交通部觀光局核准後方可進行下一辦理事項。

七、 下列人員不得為旅行業發起人、負責人、董事、監察人及經理人；已充任者解任之，並撤銷其登記。

　　1. 曾犯內亂、外患罪經判決確定或通緝有案尚未結案者。

　　2. 曾犯詐欺、背信、侵占罪或違反工商管理法令，經受有期徒刑一年以上刑之宣告，服刑期滿未逾二年者。

　　3. 曾服公務虧空公款，經判決確定服刑期滿尚未逾二年者。

　　4. 受破產之宣告，尚未復權者。

　　5. 有重大喪失債信情事，尚未了結或了結後尚未逾五年者。

　　6. 限制行為能力者。

　　7. 曾經營旅行業受撤銷執照處分，尚未逾五年者。

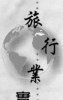

八、臺北市營業處之設置應符合都市計劃法臺北市施行細則及臺北市土地使用分區管制規則之規定：

1. 「樓層用途」必須爲辦公室、一般事務所、旅遊運輸服務業。

2. 「使用分區」必須爲第1～4種商業區及第3之1種、第4之1種住宅區。

九、臺北市旅行業尋覓辦公處所時，仍須事先查證（臺北市政府工務局建築管理處），該址是否符合上述規定，以免困擾。

十、如係外國人投資者，應檢附下列文件，並附中文譯本：

1. 外國人身分證明文件正件

(1) 如係自然人，係指國籍證明書；如係法人，係指法人資格證明書。上述證明書均應先送由我國駐外單位或經其駐華單位簽證。如當地無駐外單位者，可由政府授權單位或經當地政府單位或法院公證。

(2) 前述國籍證明書得以護照影本替代；又外國人如在國內持有居留證時，可以該證影本替代國籍證明書；又外國人在國內停留期間，亦可逕向我國法院申請上述身分證明之認證。

2. 外國人代理人授權書正本及代理人身分證影本

(1) 外國投資人，如有授權代理人，應附我國駐外單位或其駐華單位簽證之授權書，授權書需載明代理人名稱及授權代理事項並附中文譯本。如當地無我國駐外單位者，可由政府授權單位或經當地政府單位或法院公證。

(2) 外國人如在國內居留期間，亦可將授權書送請我國法院公證。

(3) 代理人應爲自然人，凡在中華民國政府及學校服務之公教人員及公營事業機構任職之人員暨現役軍人均不得爲投資之代理人。

十一、公司名稱需符合旅行業管理規則相關規定（第四十七條）：

1. 旅行業受廢止執照處分或解散後，其公司名稱於五年內不得爲旅行業申請使用。

2. 申請籌設之旅行業名稱，不得與他旅行業名稱或服務標章之發音相同，或其名稱或服務標章。亦不得以消費者所普遍認知之名稱爲相同或類似之使用，致與他旅行業名稱混淆，並應先取得交通部觀光局之同意後，再依法向經濟部申請公司名稱預查。旅行業申請變更名稱者，亦同。

3. 大陸地區旅行業未經許可來臺投資前，旅行業名稱與大陸地區人民投資之旅行業名稱有前項情形者，不予同意。

4. 公司名稱預查：請先至本局行政資訊系統（本局行政資訊網，網址：http://admin.taiwan.net.tw/ →行政資訊系統→ 觀光相關產業 → 旅行業 →籌設變更申請表格 →籌設變更名稱查詢 →以注音符號查詢並列印）。

第 *4* 章

旅行業之分類

- ➡ 國外之經營分類
- ➡ 我國旅行業之分類
- ➡ 國內旅行業經營之分類

由於各國政府對於旅行業管理規則的訂定和管理之內容均有所不同，因此，其分類亦有所差異。為了對各地旅行業的分類能有一完整的認識，茲以歐美國家、日本、中國大陸和我國現行的分類分別簡述如下，以供參考。

國外之經營分類

一、歐美旅行業之分類

歐美旅遊市場廣大，本國觀光客的旅遊活動極為興旺，而且歐美人士把旅遊視為其生活中的一部分，因此在長期的演變下，旅行業的經營模式和內容形成了下列四種基本類別。

(一) 躉售旅行業

經營遊程躉售旅行業（Tour Wholesaler）的公司，係以雄厚的財力，與關係良好的經驗人才，深入的市場研究，精確地掌握旅遊的趨勢，再配合完整的組織系統，設計出旅客需求與喜愛的行程，此外並以定期航空包機或承包郵輪方式，以降低成本，吸收其他同業的旅客，並以特別興趣的遊程（Special Interest Tour）設計屬於自己品牌的行程，交由同業代為推廣，並定期與同業業務交流，解答業者之諮詢，遇有新旅遊市場開發成功或新行程預備推出時，先進行「熟悉旅遊」（Familiarization Tour，簡稱FAM Tour），以利業者日後代為推廣。旅遊躉售業者對於自行設計遊程中的交通運輸、旅遊節目、住宿旅館、領隊人員、同業之間，均有良好以及豐富的實務經驗，由業者支持，以信譽、品質與服務，形成定期的團體全備旅遊。

知名的公司如Cartan Tours, Maupintour, Unitours, TWA Getaway Tours, Trafalgar Tours Inc., Pacific Delight Tours以及Mac-Kenzie Travel等均是躉售業的實例[1]。

遊程躉售旅行業商或批發旅行代理商不像零售旅行代理商為了佣金而忙碌，躉售商能獲得大批的航空公司以及旅館、餐廳、遊憩機構、遊覽旅行等地面服務預先訂位。為了達到此種目的，他們通常必須給供應商大量的押金，假若數月前（有時數年前）所預訂的大批房間或座位無法全部售出，則

須損失押金及其他預付款。因此，承擔大批預訂風險的遊程躉售旅行業，與不承擔任何風險的零售旅行代理商截然不同。

(二) 遊程承攬旅行業

經營遊程承攬旅行業（Tour Operator）的公司，係以市場中的特定需求研製遊程，透過相關的行銷網路爭取旅客，並以精緻的服務品質建立公司的形象，如定點考察團、訪問團、親子團、祝賀團等獨立團體的運作。但是在經營的規模上及市場開發研究、旅遊趨勢和旅遊需求等影響則較躉售旅行業薄弱，相對的其經營風險也隨之降低。遊程承攬業也將公司設計的行程，批發給零售旅行業代為銷售，因此，遊程承攬業在性質上，具有遊程躉售業、零售旅行業或遊程躉售業兼零售旅行業的地位。

(三) 零售旅行業

零售旅行業（Retail Travel Agent）雖然組織規模、人員均較上述二者為少，但卻分布最廣，家數最多，所能提供給旅遊消費者的服務也最直接，因此其在旅遊行銷的網路上占有重要的地位。它們在世界各地代理航空公司、遊輪公司、飯店、度假勝地、租車公司和遊程躉售業，形成銷售網絡，而賺取合理的佣金[2]。

此外，遇有團體或客戶委託安排遊程，而本身並無實際經驗時，則協調躉售業或承攬業合作完成。平時亦為客戶代購機票、船票、鐵公路車票，或代訂旅館，代辦簽證等業務。

(四) 特殊旅行業（Special Channel）──獎勵公司之分類

獎勵公司（Incentive Company or Motivational Houses）為幫助客戶規劃、組織與推廣由公司付費或補貼的旅遊，以激勵員工或顧客的專業性公司[3]。

許多公司發現海外旅遊或某一特定地點的參觀活動均具有強有力的激勵作用，此種觀念在1906年，美國的National Cash Register Company提供旅遊獎勵活動去參觀設在俄亥俄州達頓城的總公司就是一例。

獎勵旅遊的觀念乃在於它必須是一種自行消償（Self-Liquidating）的推廣，亦即計畫必須對公司的旅遊償付發生足夠的超額盈餘。獎勵旅遊執行協會（Society of Incentive Travel Executive，簡稱SITE）對獎勵旅遊的定義是「利用旅遊，獎勵達成所分配之特殊任務的參與者，作為完成非常目的之新

式管理工具」。

獎勵公司有三種類型：(1) 全服務公司（Full-Service Companies）；(2) 實踐公司（Fulfillment Companies）；(3) 旅行社內部的獎勵部門（Incentive Departments）。

全服務公司專精於獎勵性的旅遊，它能幫助顧客開發及處理其公司內部的獎勵方案，並且策劃、組織及指導旅遊。全服務公司在旅遊獎勵計畫的各階段中幫助顧客，包括公司內部溝通的發展、銷售的精神鼓舞，以及配額的建立等等。這種工作可能涉及幾百小時的專業時間，加上參觀各工廠或門市的旅行費用。全服務公司收取的工作報酬通常是依據專業費、開支，以及銷售交通、旅館等旅遊服務之合法佣金。在美國著名的全服務公司有：E. F. MacDonald Travel Company、Maritz Travel Company、Top Value Enterprices、S & H Motivation Inc.。

實踐型的獎勵公司通常是一個小公司，它係由全服務公司的前主管來創辦的。實踐公司偏向於全備式旅遊的部分銷售，而不提供規劃獎勵方案之收費的專業性協助。其報酬來自一般旅遊佣金。

某些旅行社設有專司獎勵性旅遊的部門，這些公司或許能夠提供顧客關於獎勵計畫的專業性協助，若能夠做到，通常是依照全服務公司一樣的收費。而此種公司策劃出來的旅遊也就是國人所熟悉的獎勵旅遊（Incentive Tour）。

許多公司常以獎勵旅遊的方式提振員工士氣。

（謝豪生提供）

二、日本旅行業之分類

1996年4月日本實施新的「旅行業法」，以是否從事包辦旅遊（Package Tours）業務為主要的分類標準，對旅行社的類別進行了調整，將以前劃分的一般旅行業、國內旅行業及旅行業代理店等三種類別，區分為「旅行業」及「旅行業者代理業」兩種；並將旅行業再區分為「第I種旅行業」、「第II種旅行業」與「第III種旅行業」。

(一) 旅行業

第I種旅行業

可以從事國內外的包辦旅遊（日名：主催旅行）、代售他家旅行業所主辦的國內外包辦旅遊，及國內外旅行安排（日名：旅行手配）業務。

第II種旅行業

只能從事國內的包辦旅遊、代售他家旅行業所主辦的國內包辦旅遊，及國內旅行安排業務。

第III種旅行業

得代售他家旅行業所主辦的國內外包辦旅遊，及國內外旅行安排業務。

以上三種旅行業的營業處所，必須選任旅行業務主任，如選任有執照的一般旅行業務主任者，始能經營國內外旅行業務；如選任夠格的國內旅行業務主任者，僅能經營國內旅行業務。

(二) 旅行業者代理業

得經營其所屬旅行業主辦之國內外包辦旅遊代理銷售，或其所屬旅行業受託代售他家旅行業所主辦的國內外包辦旅遊的代理銷售，但必須在其營業處所選任一般旅行業務主任；若選任國內旅行業務主任者，僅能經營國內旅行的代理業務。

我國旅行業之分類

　　我國旅行業之分類，係以其經營能力、資本額及其經營的業務範圍作為分類的依據，臺灣地區之旅行業在民國57年以前，依其資本額與營業項目之不同，分為甲、乙、丙三種旅行業務，當時甲種旅行業最低資本額為新臺幣300萬元，乙種旅行業最低資本額為210萬元，丙種旅行業最低資本額為新臺幣90萬元。其營業規定為丙種旅行業僅能代售國內機票、船票、汽車及火車票之業務，而甲、乙種旅行業的業務範圍並無細分。至民國57年元月旅行業管理規則經行政院修正公布後，始將旅行業區分為甲、乙兩種旅行業，也規劃為甲種旅行業資本額新臺幣300萬，乙種旅行業資本額新臺幣150萬，其業務亦明定甲種旅行業可發展國外旅遊，接待國外人士來臺觀光，以及代售代辦國內外機票、船票、車票、火車票、外國簽證，代訂國內外住宿旅館、食宿等業務。而乙種旅行業僅以接待本國國民旅遊，及代訂國內民用航空運輸、鐵路、公路客運等業務。另外，由於近年來大陸地區旅遊業日漸發達，兩岸旅行業相互往來也日漸頻繁，故一併也將大陸之旅行業分類和相關要件納入，以期對大陸之旅業的運作有更進一步的瞭解。

一、臺灣地區旅行業之分類

　　根據交通部民國99年9月22日修正發布之「旅行業管理規則」第三條規定，依經營業務之不同，我國現行旅行業區分為綜合旅行業、甲種旅行業，以及乙種旅行業三種。

(一) 綜合旅行業

1. 資本總額：不得少於新臺幣2,500萬元整。每增加一間分公司須增資新臺幣150萬元整。
2. 保證金：新臺幣1,000萬元整。每增加一間分公司須新臺幣30萬元整。
3. 履約保證保險：新臺幣6,000萬元，每增加一間分公司須新臺幣400萬元整。

4. 專任經理人：不得少於4人。每增加1間分公司不得少於1人。

5. 經營之業務：

(1) 接受委託代售國內外海、陸、空運輸事業之客票或代旅客購買國內外客票、託運行李。

(2) 接受旅客委託代辦出、入國境及簽證手續。

(3) 招攬或接待國內外觀光旅客並安排旅遊、食宿及交通。

(4) 以包辦旅遊方式或自行組團，安排旅客國內外觀光旅遊、食宿、交通及提供有關服務。

(5) 委託甲種旅行業代為招攬前款業務。

(6) 委託乙種旅行業代為招攬第四款國內團體旅遊業務。

(7) 代理外國旅行業辦理聯絡、推廣、報價等業務。

(8) 設計國內外旅程、安排導遊人員或領隊人員。

(9) 提供國內外旅遊諮詢服務。

(10) 其他經中央主管機關核定與國內外旅遊有關之事項。

(二) 甲種旅行業

1. 資本總額：不得少於新臺幣600萬元整。每增加1間分公司須增資新臺幣100萬元整。

2. 保證金：新臺幣150萬元整。每增加1間分公司須新臺幣30萬元整。

3. 履約保證保險：新臺幣2,000萬元，每增加一間分公司須新臺幣400萬元整。

4. 專任經理人：不得少於2人。每增加1間分公司不得少於1人。

5. 經營之業務：

(1) 接受委託代售國內外海、陸、空運輸事業之客票或代旅客購買國內外客票、託運行李。

(2) 接受旅客委託代辦出、入國境及簽證手續。

(3) 招攬或接待國內外觀光旅客並安排旅遊、食宿及交通。

(4) 自行組團安排旅客出國觀光旅遊、食宿、交通及提供有關服務。

(5) 代理綜合旅行業招攬前項第五款之業務。

(6) 代理外國旅行業辦理聯絡、推廣、報價等業務。

(7) 設計國內外旅程、安排導遊人員或領隊人員。

(8) 提供國內外旅遊諮詢服務。

(9) 其他經中央主管機關核定與國內外旅遊有關之事項。

(三) 乙種旅行業

1. 資本總額：不得少於新臺幣300萬元整。每增加1間分公司須增資新臺幣75萬元整。
2. 保證金：新臺幣60萬元整。每增加1間分公司須新臺幣15萬元整。
3. 新臺幣800萬元，每增加一間分公司須新臺幣200萬。
4. 專任經理人：不得少於1人。每增加1間分公司不得少於1人。
5. 經營之業務：
 (1) 接受委託代售國內海、陸、空運輸事業之客票或代旅客購買國內客票、託運行李。
 (2) 招攬或接待本國觀光旅客國內旅遊、食宿、交通及提供有關服務。
 (3) 代理綜合旅行業招攬第二項第六款國內團體旅遊業務。
 (4) 設計國內旅程。
 (5) 提供國內旅遊諮詢服務。
 (6) 其他經中央主管機關核定與國內旅遊有關之事項。

二、大陸地區旅行業之分類

　　近年來由於大陸政策開放，國人前往大陸旅行、探親和貿易的人口激增，而在海峽兩岸的來往中，中國大陸的旅行業扮演了積極而重要的橋樑角色。在中國頒布「旅行業管理條例」前，曾將旅行業劃分為第一、二、三類，但自西元1996年10月15日中國國務院正式頒布「旅行業管理條例」後，即將旅行業依照經營業務範圍，分為「國際旅行社」和「國內旅行社」。「國際旅行社」經營範圍包括入境旅遊業務、出境旅遊業務、國內旅遊業務；「國內旅行社」則僅限於國內旅遊業務。

　　根據中國「旅行業管理條例」對旅行業之分類和相關要件說明如下：

(一) 分類

　　按照上述條例第五條規定，大陸旅行社依照經營業務範圍，分為國際旅行社和國內旅行社。

1. 國際旅行社：包括入境旅遊業務、出境旅遊業務、國內旅遊業務。
2. 國內旅行社：經營範圍僅限於國內旅遊業務。

(二) 相關規定

1. 設立旅行社，應當具備下列條件：
 (1) 有固定的營業場所。
 (2) 有必要的營業設施。
 (3) 有經培訓並持有省、自治區、直轄市以上人民政府旅遊行政管理部門頒發的資格證書的經營人員。
 (4) 有符合本條例第七條、第八條規定的註冊資本和質量保證金。
2. 申請設立旅行社，應當按照下列標準向旅遊行政管理部門交納質量保證金：
 (1) 國際旅行社經營入境旅遊業務的，交納60萬元人民幣；經營出境旅遊業務的，交納100萬元人民幣。
 (2) 國內旅行社，交納10萬元人民幣。
 品質保證金及其在旅遊行政管理部門負責管理期間產生的利息，屬於旅行社所有；旅遊行政管理部門按照國家有關規定，可以從利息中提取一定比例的管理費。
3. 申請設立國際旅行社，應當向所在地的省、自治區、直轄市人民政府管理旅遊工作的部門提出申請；省、自治區、直轄市人民政府管理旅遊工作的部門審查同意後，報國務院旅遊行政主管部門審核批准。申請設立國內旅行社，應當向所在地的省、自治區、直轄市管理旅遊工作的部門申請批准。

國際旅行社與國內旅行社之比較如**表4-1**所示。

2009年5月新頒布的「旅行社條例」，規定大為鬆綁，但增加監管條文，加大違規處罰，並取消旅行社的類別劃分，對於資本額和品質保證金的規定雙雙下修，所有旅行社都可以外聯和接待入境遊客，而取得經營許可滿兩年後，且未因侵害旅遊者合法權益受到行政機關罰款以上處罰者，可申請經營出境旅遊業務，旅行社分社的設立不受地域限制。

另外還有一項新的規定，旅行業可以成立旅行社服務據點，專門招徠旅

表4-1　中國旅行業分類比較

類別 經營條件		國際旅行社	國內旅行社
註冊資本	總公司	≧150萬元人民幣	≧30萬元人民幣
	分公司	增資75萬元人民幣	增資15萬元人民幣
質量保證金	總公司	1. 經營入境旅遊業務：60萬元人民幣。 2. 經營出境旅遊業務：100萬元人民幣。	10萬元人民幣
	分公司	30萬元人民幣	5萬元人民幣
申請設立		向所在地的省、自治區、直轄市人民政府管理旅遊工作的部門提出申請；省、自治區、直轄市人民政府管理旅遊工作的部門審查同意後，報國務院旅遊行政主管部門審核批准。	向所在地的省、自治區、直轄市管理旅遊工作的部門申請批准。
分公司設立		每年接待旅客數須達10萬人次以上。	

遊者，提供旅遊諮詢服務，而且明訂外商（包括港澳臺商）投資的旅行社，不得經營中國內地居民出國及赴香港、澳門和臺灣旅遊的業務。

 # 國內旅行業經營之分類

　　國內旅行業的經營法定範圍雖因綜合、甲種和乙種旅行業分類的不同而有所別。然而旅行業者為了滿足旅遊市場消費者之需求，以及配合本身經營能力之專長、服務經驗和各類關係之差異而拓展出不同的經營型態。如果營運的項目以票務為主，則票務專業人員及與航空公司電腦訂位的連線是絕對必要的。如果，業務量集中在境外（Out-Bound）的出團，則一個堅強的團隊（Team）是相當重要的。其中要有業務銷售人員、團控作業人員、領隊、簽證組等各個部門的密切合作，才能圓滿達成任務。因此，在決定公司本月的營運範圍之前，得先考慮各項財力、人力、設備、經驗等重大的因素再做定

奪。然而旅行業之間雖然有所競爭，但互相配合的空間卻日益增加。尤其在「策略同盟」（Strategic Allience）的結合運用上更是值得關注。

　　配合WTO對觀光型態之基本分類[4]及綜觀目前國內旅行業之經營現況，可歸納出下列數類[5]。

一、海外旅遊業務

　　海外旅遊業務（Out Bound Travel Business）在我國目前旅行業業務中占有舉足輕重之地位，已有90%以上之旅行業以此為其主要經營業務，茲將目前市場之現況分述如後。

(一) 薑售業務

　　薑售業務[6]（Whole Sale）為綜合旅行業主要的業務之一，經過市場研究調查，規劃製作而生產的套裝旅遊產品（Ready Made Package Tour）透過相關的行銷管道，例如由旅行業銷售、各直售業為主的旅行業、靠行旅行業者及個別組團的「牛頭」出售給廣大之消費者，因此在理論上並不直接對消費者服務。此類薑售業務目前有兩種不同的型態（有些是兩者兼備）：

遊程之薑售

　　即以出售各類旅遊為主，但亦有長短線之分，長線如歐、美、紐澳、南非等，短線如東南亞、東北亞及大陸等線，業者可能對其中某項專精，但也有些是長短線均承做。

機票之薑售

　　以承銷各航空公司的機票為主，替其他業者承攬業務的旅行者提供遊程的原料市場，稱為票務中心（Ticket Center），或稱機票薑售中心（Ticket Consolidator）。

(二) 直售業務

　　直售業務[7]（Retail Agent）為一般甲種及乙種旅行業經營之業務，它的產品多為訂製遊程（Tailor-Made Tour），並以其公司之名義替旅客代辦出國手續，安排海外旅程一貫的獨立出國作業，並接受旅客委託購買機票和簽證之

業務，亦銷售躉售商（Whole Saler）之產品。直接對消費者服務為其主要的特色。此類型旅行業的業務約占國內旅行業數量的80%。

(三) 代辦海外簽證業務中心

海外簽證業務中心[8]（Visa Center）處理各團相關簽證，無論是團體或個人均需要相當的專業知識，也頗耗費人力和時間。因此，一些海外旅遊團體量大的旅行社，往往將團體簽證手續委託給此種簽證中心處理。目前配合電腦作業的操作，又演變成為旅行業周邊服務中心最成功的例子了。

(四) 海外旅館代訂業務中心

海外旅館代訂業務中心[9]（Hotel Reservation Center）可以為國內的團體或個人代訂世界各地的旅館，通常在各地取得優惠的價格並訂立合約後，再回頭銷售給國內的旅客，消費者付款後持「旅館住宿憑證」（Hotel Voucher）按時自行前往住宿。在商務旅遊發達的今日，的確帶給商務旅客或個別旅行者更便捷的服務。

(五) 國外旅行社在臺代理業務

國內海外旅遊日盛，海外旅遊點的接待旅行社[10]（Ground Tour Operator）莫不紛紛來臺尋求商機和拓展其業務，為了能長期發展及有效投資，委託國內的旅行業者為其在臺業務之代表人，由此旅行業來做行銷服務之推廣工作。

(六) 海外觀光團體在華之推廣業務代理

即代理海外地區或國家觀光機構，推展其觀光活動，以吸引國人前往，如飛達代理夏威夷觀光局即為一例。

(七) 靠行

靠行（Broker）制度為國內旅行業務實務上特有的現象，由個人或一組人，依附於各類型之旅行業中，承租辦公室，並在觀光局合法登記，但在財務和業務上完全自由經營（李振明，1996）。

二、國內旅遊業務

國內旅遊業務（Domestic Travel Business）在目前旅行業經營收益上比例雖然不高，但在兩岸通行之長期利多下榮景可期，值得重視。茲將其內容分述如後。

(一) 接待來臺旅客業務

接待來臺旅客業務（Inbound Tour Business）為國內旅遊主要業務之一。接受國外旅行業委託，負責接待工作，包括了旅遊、食宿、交通與導遊等各項業務。

臺灣花蓮太魯閣的壯闊奇景向為來臺旅客之首選。

（謝豪生提供）

目前國內經營此項業務者[11]，大致可分為：(1) 經營歐美觀光客之業者；(2) 接待日本觀光客之業者；(3) 安排海外華僑觀光客，尤以來自香港、新馬地區、韓國為大宗。不過由於大陸人民來臺觀光的潛在利多，國內旅遊的發展亦面臨新的轉機[12]。

(二) 國民旅遊安排業務

國民旅遊安排業務（Local Excursion Business）在目前已呈現出日益普及成長的趨勢，吸引了各類旅行業的大力參與和積極開發。業者辦理旅客在國內旅遊，就食、宿、觀光進行完整的安排。在個人方面，也有以周遊券方式進行的。唯近年來國內公司行號及廠商的獎勵旅遊（Incentive Travel）日增，且國內休閒度假日盛也的確發展迅速[13]。

三、代理旅遊推廣業務

旅行業的主要代理業務可分為為代理航空公司業務（General Sale Agent 簡稱GSA），其中包含了業務之行銷、訂位和管理以及外國在臺觀光推廣機構，如夏威夷觀光局、新加坡旅遊局等，而此群業者在國內的旅行業均占有相當的份量[14]。

在現階段的業務中，此類旅行業者也推出相關航空公司的旅遊產品，不但希望能因此而促銷其機位，亦求其本身在機位的銷售上能有主導的力量，進而能控制生產。

值得注意的是，上述三種原則上的分類，在實務運作上可以同時全部或部分出現於同一家旅行業的營業範圍中。然而當業界大規模應用電腦訂位系統並和BSP共同運作之後，使得國內旅行業的傳統業務產生了巨大變數，而近年來網路旅行業務急遽發展，也使得旅行業的分工業務邁入了多元而創新的新紀元。

註　釋

1. 躉售商可能受下列的影響：

 (1) 旅遊業務政府的規定或法律：加強規定有必然之可能性，而且每逢大躉售商宣佈破產，就變成更加可能的事，無經驗躉售商之數目的增多便會招致管制的加強。

 (2) 供應商折扣的限制：供應商不喜歡用折扣的價格將大批場所空間預售給躉售商，假使這些場所空間能夠用較高的價格直接賣給旅遊者或透過旅行代理商而售出的話。

 (3) 各供應商之競爭性組合：各供應商有意和其它輔助的供應商合作將旅遊服務合併而產生空中、陸地和（或）海上之行程組合，這些可以直接由供應商大量售出而與躉售商相競爭。

 (4) 供應商降低個別價格：供應商的票價打折以及其它服務的減價有效地使得旅遊者無意向躉售商購買團體觀光。

 (5) 旅遊習慣的改變：由於能源短缺、成本增高，或其他理由而改變旅遊習慣可能正面地或負面地影響躉售商，例如，汽油價格升高使得去離家較近之度假勝地作短程度假的旅遊人數不斷地增加。

 (6) 增加對躉售商的訴訟：許多躉售商曾經面臨嚴重的訴訟，當消費者對旅遊變成更加老練之時，直接對躉售商訴訟的增多會嚴重地影響它們的未來。

2. 以推銷旅遊的觀點，旅行代理商乃是旅遊產業中最重要的成員之一。為了眾多興之所至的旅遊者，以及為了廣大範圍的商務旅行市場，旅行代理商乃是將買主和旅遊服務供應商撮合在一起的人，而且亦是替買主提供有關目的地、路線、交通、住宿、遊覽，以及其它旅遊要素的可靠諮詢。零售旅行代理商係賺取佣金的中間人，它為運輸公司、旅館、度假勝地、娛樂中心、汽車租賃公，以及其它許多供應商和躉售商充當銷售通路賺取佣金的旅行代理商通常自己並不擁有售予旅遊者的服務，它是替供應商銷售飛機票、旅館房間等等而收取佣金，這種銷售稱之為「訂位」（Bookings）。例如，一個在一年之內有一百萬元預定價值的旅行代理商係指它曾經售予顧客這個金額的旅遊服務。

旅行代理商代表所有旅遊服務的供應商，它們可以自由和任何一家供應商預約（Make Reservations）。

3. 目前國內以旅遊商品作為行銷激勵方式，或回饋消費者的現象繁多，也是旅行業界俗稱之「招待團」在國內市場占有相當的份量，唯因其量大，廠商往往以投標方式來競價。知名之例子如SONY公司、雙鶴直銷公司、進口車商、保險公司等等。

4. 就W.T.O對國際各國觀光形態之分類，可分成國民旅遊、外國訪客旅遊及國人海外旅遊，並將國民旅遊和外國訪客旅遊稱為Internal旅遊，將外國訪客及國人海外旅遊歸屬於International旅遊；而國民旅遊和國人海外旅遊則歸屬於National旅遊。

Internal

Domestic

Inbound

National

Outbound

International

5. 旅行社的營運範圍，按陳嘉隆（民國80年）大約可以歸類為下列的項目：
 (1) 辦理出入國手續。
 (2) 簽證業務。
 (3) 票務包含了個別的、團體的、躉售的、國際的、國內的機票。
 (4) 行程安排與設計包含了個人的、團體的、特殊的行程。
 (5) 組織出國旅遊團包含了躉售、直售、或販售其它公司的產品。
 (6) 接待外賓來臺業務包括旅遊、商務、會議、翻釋、接送等。
 (7) 代訂國內外旅館及其與機場間的接送服務。
 (8) 提供國內外各項觀光旅遊資訊服務。
 (9) 遊覽車業務或租車業務。
 (10) 承攬國際性會議或展覽會。
 (11) 代理航空公司或其它各類交通工具如快速火車或豪華郵輪。
 (12) 代理各國旅行社業務或遊樂事業業務。
 (13) 代理或銷售旅遊用品。
 (14) 經營移民或其它特殊簽證業務。
 (15) 出版旅遊資訊或旅遊專業書籍。

(16) 開班訓練專業領隊、導遊或OP、票務操作人員。

(17) 航空貨運、報關、貿易及各項旅客與貨物之運送業務等。

(18) 參與旅行業相關之餐旅、遊憩設施等的投資。

(19) 與保險公司的合作,推動各種旅遊平安保險,廣開財源。

(20) 經營或出售績效良好的電腦軟體(亦可另組電腦公司)。

(21) 經營銀行或發行旅行支票,這是規模相當大,且具國際性聲望的跨國企業才有此能力。如英國的Thomas Cook及美國的American Express,皆是以旅行社起家,再擴及旅行支票業務的。

(22) 於某些特定日期或特定航線經營包機業務。

6. (1) 薦售旅行業和遊程經驗之經營區分在行銷的角度來看是相當困難,因為沒有業者能完全定位在單一的範圍裡。

(2) 目前國內經營長程全備旅遊較成功者如鳳凰旅遊、洋洋得意遊、行家旅遊、汎達旅遊、雄獅旅遊、可樂旅遊等同時亦批售團體機票。

(3) 目前以批售機票為主之旅行業,知名者如北航旅行社、世紀旅行社、東榮旅行社及喜泰、信安、泰新、中達、世界、五福等旅社。

7. 在國內頒佈明定實施(民國84年6月30日)之旅業管理法規中雖對綜合和甲種旅業之業務有所區別,但在實務上兩者相去不遠。有待日後市場之自然機能調查,而國內許多具有理念,且市場區隔分明之業者也頗為出色,如全球旅行社、理想旅行社、新進旅行社、良友旅行業均相當出色。

8. 此種代辦簽證手續以歐洲團為最多,因其簽證多是較複雜且耗時性較高,目前在業界所知名者如建新旅社。

9. 目前已有業者代理若干海外飯店在臺銷售,也有以機票+飯店+接送機形成另一種新的產品如City Package,以服務憑證之方式來提供服務。

10. 由於國內組團出國旅遊的人數大量增加,預估今年底約可達400萬人,各地之地面安排旅行社莫不紛紛來臺設立辦事處或推廣中心,但根據旅行業管理規則第十七條規定,必須設於我合格之綜合或甲種旅行社之內。

11. 接待來臺業務近年來雖有減少,但在我國觀光之發展上一直扮演著重要之角色,具代表性之業者如下:

(1) 日本團體方面:東南、大亞、假日、寶寶鑽石航空、三普、櫻花。

(2) 歐美方面:中國、福全、全界、合眾。

(3) 華僑方面:康泰、明治、洋洋。

12. 根據《聯合報》民國85年6月18日第1版報導，大陸人民將准獲來臺觀光。

13. 國民旅遊在目前之市場亦非常發達，尤以國內公司行號之度假日趨普遍，如建安旅行社、東南旅行社國內部和青松旅行社等等。

14. 代理航空公司之業務為旅行業中相當重要之一環，目前最出色的有西達世達之代理聯合航空（UA）、菲航（PR）、德航（LH）、天文之英航（BA）、天合之澳航（QF）、金龍之法航（AF）、西北（NW）、全界之西班牙航空（IB）等等，均為一時之選。

第三篇　旅行業與其他觀光
事業之關係

　　根據前述旅行業之定義可以得知，旅行業居於廣大觀光消費群和其他觀光事業體中的橋樑地位。由於其專業知識及服務特性，將二者間之供需相互地調節，而完成一個運轉之觀光活動網絡，最常見的例子即是我們常說的全備旅遊，舉凡食、住、行、娛、樂等內容，全都含括在內。相反的，如果沒有這種相關事業體提供資源，旅行業亦無法運作與生存。不但理論上如此，在旅行業的實務操作中亦和此等事業體息息相關。

　　因此，在這一部分中主要討論和旅行業相關的其他觀光事業體，包含航空、水、陸等交通、住宿、餐飲、金融和零售業中相關之業務，期能對旅行業之運作有更進一步的認識。

第5章

航空旅遊相關業務

- 商務航空之起源與航空公司之分類
- 航空運輸基本認識
- 認識機票
- 機票填發與相關之規定
- 航空電腦訂位系統與銀行結帳作業

航空公司在今日國際旅遊（International Travel）中所扮演角色之重要性不言而喻。沒有其他任何一種旅遊相關事業在產值與功能上能與之相比擬。因此，沒有現代化的航空器具，現代的國際旅遊也就無法萌芽、茁壯[1]。諸如航空公司之分類、航空運輸之規定、機票之相關問題和航空訂位系統等航空業務內容均與旅行業息息相關。

商務航空之起源與航空公司之分類

航空事業進入商務時代是二次世界大戰以後的事，由於近40年來科技發展和社會經濟精進，使得航空事業一日千里。茲就其起源和分類簡介如下。

一、商務航空之起源

(一) 奠基期

「二次大戰」為20世紀的商業航空發展帶來主要的推動力量：

1. 創造了許多具經驗的飛行人員。
2. 由於大批軍事人員在戰爭期間有搭乘軍機之經驗，他們在退休還鄉後加以傳述，使得人們對於航空工具不再陌生，對它的接受度亦隨之增加。
3. 對氣象學的知識有較多的認識。
4. 對世界各地都市地圖及航線有較完整的認識。
5. 由於戰時的需要，各國紛紛建立機場，戰後為現代航空發展奠定良好的基礎。
6. 飛機性能和航行儀器得到精研改進。
7. 飛機設計、飛行技巧及其他與航空事業相關的技術得到提升。

因此，二次世界大戰期間所產生的現象為20世紀商業航空的發展奠定了良好的基礎。

(二) 成長期

1950年代至1960年代間，由於噴射商業客機的出現，使得兩地間的距離縮短，促使長程旅行成為可能，由於飛機本身的續航力增加，飛行更為平穩，空間也更加寬闊，再加上載客量提升，使得人們對航空旅遊的接受力大大提高。當時美國所出現的空中團體全備旅遊（Fly Inclusive Tour）方式為其他的交通工具帶來極大威脅，如陸上一火車、海上一輪船等團體全備旅遊之團體。

(三) 成熟期

到了1970年代，航空工業更發展出所謂的廣體客機，例如道格拉斯（Douglas DC-10）、波音747（Boeing 747）、洛希德三星1011（Lockheed Tristar 1011）及英法合作的空中巴士300（Air Bus 300），使得空中旅行更為完美和舒適。同時，隨著航空工業科技的不斷演進，觀光事業與它的關係更是密不可分。航空工業促使國際間長程的旅遊得以實現，縮短國與國之間的距離，加強人與人之間的相互關係。隨著時代進步，對飛機運載量的需求日益增高，各飛機建造公司莫不紛紛推出飛得更高、更遠、更大的飛機，例如MD-11、波音747-400、波音757、波音767及777等的相繼出現，使得國際旅遊的空間更加寬闊。

二、航空公司之分類

目前航空公司之分類在世界各地雖然不盡相同，但大致可分為下列三大類：(1) 定期航空公司（Schedule Airlines）：提供定期班機服務（Schedule Air Service）；(2) 包機航空公司（Charter Air Carrier）：提供包機服務（Charter Air Service）；(3) 小型包機公司（Air Taxis Charter Carrier）[2]。

(一) 定期航空公司

這些航空公司在取得相關地區飛行服務或國家政府的許可後，得按合約採固定航線，定時提供空中運輸服務。這類航空公司可為政府擁有，亦可為私人控股，視該航空公司所在國而定。通常國營的航空公司（Public Carrier）

也就是代表該國的航空公司（Flag Carrier）；其他的航空公司我們通常稱為次要的航空公司（Second Force Air Line），而通常最能和國內航空公司競爭的航空公司，也稱之為Second Force。僅對區域性提供服務者，則稱為Feede Airline。

下述以美國為例，將其分類及特質分述如后（Gee et al., 1989）。

分類

定期航空公司分為國內主幹線（Domestic Trunk Airlines）、國際線（International Airlines）、夏威夷及阿拉斯加內部航線（Intra-Hawauan and Intra-Alaskan Airlines）、國內區域航線（Domestic Regional or Local Service）等四種。

1. 國內主幹線航空公司：國內主幹線構成美國航空事業中心，被認為是典型的國內主幹線航空公司者計有：美國（American）、東方（Eastern）、聯合（United）、環球（Trans World Airlines，簡稱TWA）、大陸（Continental）及西方（Western）等航空公司。它們經營長程航線並服務國內大都會地區和中級城市。通常主幹線航空公司很難予以精確的定義，因為它們也飛航於國際航線及許多小城市。

2. 國際線航空公司：經營於美國與外國之間、以及那些經營於飛越公海和美國領土之美國航空公司，均被列為國際線的航空公司，包括：西北（Northwest）及環球等公司。雖然美國、聯合、大陸及其他美國航空公司亦有國際航線，但基本上它們均被視為國內線航空公司（Gee et al., 1989）。

3. 離島線航空公司（夏威夷及阿拉斯加內部的航空公司）：列為夏威夷內部及阿拉斯加內部這一類航線者，係包含在該二州州內經營的航空公司，例如阿羅哈（Aloha）、夏威夷（Hawaiian）、阿拉斯加，以及維恩阿拉斯加（Wien Air Alaska）等航空公司。

4. 國內區域性航空公司：國內地區或地方航空公司係為連接小城市與地區中心而發展的，這些航空公司充當主幹線航空公司中間網路連接者的地位，將旅客帶到地區的中心後，再由其他航空公司將他們轉運往各地。

特質

定期航空公司有下列幾項特色：

1. 必須遵守按時出發及抵達所飛行固定航線之義務，絕不能因為乘客少而停飛，或因無乘客上、下機而過站不停。
2. 大部分的國際航空公司均加入國際航空運輸協會，或遵守IATA所制定的票價及運輸條件。
3. 除美國外，大多為政府出資經營者，公用事業的特質至為濃厚。
4. 乘客的出發地點與目的不一定相同，部分乘客需要換乘，所搭乘的飛機與其所屬的航空公司亦不一定相同，故在運務上較為複雜。

(二) 包機航空公司

服務

　　包機的產生最早只是希望讓團體旅遊者能享有比定期班機更低廉價格的廉價航空（Low Cost Carrier, LCC），如美國的西南航空公司（Southwest Airlines）、歐洲的瑞安航空公司（Ryanair）、澳大利亞的維珍航空公司（Virgin Blue）、新加坡的捷星亞洲航空公司（Jetstar Asia）及大陸的春秋航空等。包機航空公司亦被稱為大眾包機（Public Charter）（Gee et al., 1989），這些包機航空有許多比定期班機方便的地方，例如不必事先買票、沒有最低停留時間長短之要求、對折扣後的機票在使用上無特殊限制、沒有限制團體最低人數等；另外，先行買票者稱之為包機票。

特質

　　包機航空公司在旅運上有下列幾項優點：

1. 因其非屬IATA之會員，故不受有關票價及運輸條件之約束。
2. 運輸對象為出發與目的地相同的團體旅客，其業務較定期航空公司單純。
3. 不管乘客多寡，按照約定租金收費，營運上的虧損風險由承租人負擔。
4. 依照承租人與包機公司契約，約定其航線及時間，故並無定期航空公司的固定航線及固定起落時間之拘束。

　　遊程承攬旅行業由於包機航空公司之特質，在觀光季節裡常利用此種包機方式降低成本[3]。

(三) 小型包機航空公司

　　小型包機航空公司屬於私人包機，一般可載運4～18名乘客，通常由私人企業的高級主管或公司員工所承租。小型包機按租用人的需求提供完美配合的服務，給租用者相當大的方便。例如，它能為企業高級主管提供當地來回或多次飛行服務，以解決他們繁忙的會議時間需求。

三、航空公司之單位或相關業務

(一) 航空公司之單位

　　目前國內航空公司中除本國籍的航空公司外，較具規模者也紛紛成立臺北分公司，直接經營市場，但也有大部分的航空公司是透過代理方式來經營，無論其型態如何，其單位的結構和實務內容大致包括下列部門。

業務部

　　負責對旅行社與直接客戶銷售機位與機票相關旅遊產品，及公共關係、廣告、年度營運規劃、市場調查、團體訂位、收帳等，為航空公司的重心及各部門協調的橋樑。

訂位組

　　負責接受旅行社及旅客訂位以及其他一切相關業務，起飛前的機位管制、團體訂位、替客人預約國內、外的旅館及國內線班機。

票務部

　　負責接受前來櫃檯洽詢之旅行社或旅客票務方面的問題及一切相關業務，例如確認、開票、改票、訂位、退票等。

旅遊部

　　負責旅行業、旅行社與旅客之簽證、辦件、行程設計安排、團體旅遊、機票銷售等。

稅務部

　　負責公司營收、出納、薪資、人事、印刷、財產管理、報稅、匯款、營保、慶典……等。

貨運部

負責航空貨運之承攬、裝運、收帳、規劃、保險、市場調查、賠償等。同時也負責旅客行李之裝載、卸運、損壞調查、行李運輸、動植物檢疫協助。

維修部

負責飛機安全、載重調配、零件補給、補客量與貨運量統計等。

客運部

負責客人與團體登機作業手續（Check In）劃位、各種服務之確認，以及提供緊急事件之處理、行李承收、臨時訂位、開票等。

空中廚房

負責班機餐點供應、特殊餐點之提供等。

貴賓室

負責貴賓之接待與安排，及公共關係之維護。

(二) 相關業務

旅行業和航空公司在運作（Operation）上相互之關係極為密切，尤其和業務部、訂位組、票務組、旅遊組（簽證組）、機場客運部及貴賓室等關係至為重要。茲分述如後。

業務部

旅行業為航空公司之產品——機票的主要銷售管道之一，但因旅行業銷售之對象以及其經營政策之不同，而產生下列不同的關係：

1. 以組團出國為主要業務的公司在每一季的末期，或新的一季來臨前均應按其所推出團體之目的地及性質之不同（或所需），和航空公司達到一種協商的行為。例如，給予所需行程可能之最優惠票價及所需座位之提供量，尤以旺季期間的時段為甚，或銷售目標達成後計量獎金之情況均應在季節開始前達到一種協議。甚至在廣告和促銷活動方面，可盡量列入協助範圍，以期能達到成為此航空公司之主要代理商，或和此航空公司結合而成為它的In House Program。

2. 機票之授權代理,如機票躉售商(Ticket Consolidator)。例如,市場上有些公司以大量代售某一家航空公司機票為主,並以大量批售的方式用以謀取其間之利潤。這種型態的公司在旺季時也比其他公司較能爭取到機位。

3. 在信用額度方面,航空公司和旅行社之間的商業行為均希望以現金為之,但往往因客戶的要求改以支票往來,其信用額度和期限,則視相互關係而定,亦有以設定抵押為之。

4. 優待票的申請可視有無生意往來,或是否為IATA成員而定,向業務部申請優待票,如1/2、1/4或全部免費等等。

5. 航空公司半自助旅遊產品(By Pass Product)之推廣及銷售。

上述此種關係算是非常密切和重要,若能掌握其關係,對公司的運作有極大幫助。

訂位組

1. 團體如係整年度的訂位,我們稱之為Series Booking,以組團出國之旅行業者為主。應在季末敲定出團的確實日期及落點,並指出要求的機位,製成一份表格,及早交給訂位組以求早日確定,並互留一份以資追蹤。

2. 接受個別客戶臨時訂位。但目前均以電腦自行操作,如Abacus訂位系統。

3. 出境通報,基於安全管制之理由,國人出國應在出發前委託航空公司辦理。目前手續相當簡化,僅需告知身分證字號即可。

4. 機位之再確認。按國際間之規定,如行程中間隔72小時以上者,應向訂位組再確認(Reconfirm)機位之認可。

票務部

負責旅行社團體行程之票價計算或相關票務手續,如開票、改票、退票等作業事項。

旅遊服務組

負責旅行業與旅客之簽證辦理,但以航空公司所屬國為辦理該國之最佳途徑。例如近日法國簽證(團體)已可由法航代送辦理,而馬來西亞簽證則

以搭乘馬航最為便利，但香港簽證則幾乎任何一家均可辦理，但其簽證組為一純服務組別，在時間上要給予較長之彈性。

機場客運部

機場客運部負責下列之有關作業：

1. 櫃檯報到作業（Check In）：團體在領取出境證後，向所搭乘之航空公司辦理登機前之手續，一般稱為「報到」（Check In），目前航空業者已在各地機場推出「自助登機手續系統」，以加速旅客報到手續。通常團體應在起飛前2小時到達櫃檯辦理，個人最晚應在1小時前到達，並應視該日班機是否擁擠而作彈性調整，機位安排及行李托運等均由櫃檯人員協助處理。如有特別餐飲要求及嬰兒座位之事宜，在訂位前應通知訂位組以求得充分時間準備，如臨時決定則常以過於倉促為由而遭到排拒[4]。另外，如因航空公司本身之原因延誤飛機起飛時間者，可視情況要求櫃檯給予不同程度之補償，如無酒精飲料（Soft Drink）、便餐（Snack）、餐食（Meal）或住宿及觀光（Sightseeing Tour）等服務，這些都應向櫃檯爭取，甚至連長途電話費（向目的地之親友告知誤點）均可由櫃檯加以處理。

2. 行李遺失招領組（Lost & Found）：如有行李遺失時（或未到），可向此組報告，並應出示遺失或未到之行李牌號，填妥表格（**表5-1**）後，請其代為追查或賠償，在未找到前，可要求給予若干費用作為臨時購買應急所需之物品，如換洗衣物等。

3. 貴賓室：如遇特殊貴賓之接待，可向航空公司機場有關單位洽用場地。

 # 航空運輸基本認識

在航空運輸的基本認識中，最主要是討論有關飛航區域之劃分，即在各區域中的城市代號與飛行時間的計算等問題。

旅 行 業 實 務 經 營 學

表5-1　行李索償表

CATHAY PACIFIC 國泰航空公司

BAGGAGE CLAIM FORM 行李索償表格

Please complete this form in BLOCK letters and return it to us as soon as possible. In case of missing baggage, if the tracing is unsuccessful, this form will serve as your notice of claim.

請用正楷填妥此表並盡快交回給我們。如遺失行李搜尋不獲，此表格將會被用作　閣下的索償通知。

File Reference 檔案號碼		CX		Example 例：HKGCX12345

Type 類別	Missing Baggage 遺失行李 ☐ Missing Item(s) 遺失物件 ☐	Damaged Baggage 損壞行李 ☐ Damaged Item(s) 損壞物件 ☐	Others 其他 _____

PART A - PASSENGER INFORMATION 甲部 – 乘客資料

Name (Surname Name first) 姓名（姓氏先行）	Mr 先生 ☐　Ms 女士 ☐ Mrs 太太 ☐　Miss 小姐 ☐

Contact Address 聯絡地址 _____

_____ Country 國家 _____

Email Address 電郵地址 _____

Contact Phone No. 聯絡電話號碼 (　　)

Mobile Phone No. 流動電話號碼 (　　)

Fax No. 傳真號碼 (　　)

Nationality 國籍	Passport No. 護照號碼	Occupation 職業	The Marco Polo Club Membership No. 馬可孛羅會會員號碼

PART B - FLIGHT INFORMATION 乙部 – 航機資料

Airline 航空公司	Flight No. 航班號碼	Class 客艙級別	Day / Month / Year 年／月／日	From (Airport) 由（機場）	To (Airport) 往（機場）

Passenger Ticket No. 機票號碼 _____ **Please enclose tickets 請附上機票**

PART C - BAGGAGE INFORMATION 丙部 – 行李資料

Total No. of Baggage Checked-in 託運行李總數	____ pieces 件	____ kilos 公斤	Any other distinctive markings or name/ address label placed on bag (besides baggage claim tag) 特殊標記或繫於行李上的姓名／地址標籤 （除行李牌外）
Total No. of Baggage Received 已取行李總數	____ pieces 件	____ kilos 公斤	
Total No. of Baggage Missing or Damaged 遺失或損壞行李總數	____ pieces 件	____ kilos 公斤	

Tag No. 行李牌號碼 _____

Please enclose baggage claim tags 請附上行李牌

- Baggage checked-in at 行李託運於 _____ (airport 機場) on 在 _____ (date 日期) and checked to
 及託運往 _____ (city shown on baggage claim tag 行李牌上之城市)

- Baggage last seen at 行李最後見於 _____ (airport 機場) on 在 _____ (date 日期)

- Have you rechecked any baggage? 閣下是否曾經重新託運行李？ No 否 ☐
 Yes 是 ☐ , rechecked by 重新託運與 _____ (airline 航空公司)

- Have you reported to other airline? 閣下是否曾經向其他航空公司申報？ No 否 ☐
 Yes 是 ☐ , reported to 申報與 _____ (airline 航空公司) at 於 _____ (airport 機場)
 on 在 _____ (date 日期)

- Have you paid any excess baggage charges? 閣下是否已付超額行李費用？ No 否 ☐ Yes 是 ☐ **Please enclose receipt 請附上收據**

- Have you paid any excess value declaration charges? 閣下是否已付超額價值申報費用？ No 否 ☐ Yes 是 ☐ **Please enclose receipt 請附上收據**

PART D - BAGGAGE INSURANCE 丁部 – 行李保險

Name and address of the insurance company 保險公司名稱及地址	Phone No. 電話號碼 (　　) Fax No. 傳真號碼 (　　) Policy No. 保單號碼

Page 1 第一頁

（續）表5-1　行李索償表

Please give a detailed and itemised description of the contents of the baggage and use a separate sheet for each bag.
請詳細列出存放於行李內的物品。每張清單適用於一件行李。

PART E - BAGGAGE DESCRIPTION 戊部－行李描述

Type No. (please see chart) 種類號碼（請看圖表）	Colour 顏色	Material 質料	Brand Name 牌子名稱	Purchase Date 購買日期	Purchase Price 購買金額
					US$ (美元)

PART F - BAGGAGE CONTENT LIST 己部－行李物件清單

Quantity 數量	Article/Item 物件	Gender 性別	Brand Name, Colour, Material, Size and Other Description 牌子名稱，顏色，質料，尺碼及其他描述	Purchase Date 購買日期	Purchase Price 購買金額
(Example 例) 1	Sweater 外套	Female 女	Camey, brown, wool, M size 佳美牌，啡色，羊毛，中碼	28-Jan-07 2007年1月28日	US$30 30美元
			Please enclose purchase receipts 請附上購買單據	**Total Claim** 索償總額	US$ (美元)

PART G - PASSENGER'S DECLARATION 庚部－乘客聲明

I hereby declare that the information given in this form and in the enclosed documents is true and complete. I also acknowledge that the information will be used for baggage tracing, baggage delivery, baggage repair and claim handling. Such data may be transmitted to other Cathay Pacific offices, government agencies, other Carriers or the providers of ancillary services, in whatever country they may be located, for similar purposes.

本人謹此聲明此表格及附件內的資料均為事實之全部。本人亦明白此資料會用作行李追查，行李運送，行李維修及索償處理的用途。此資料亦有可能送往世界各地國泰航空公司的辦事處，政府部門，其他航空公司或提供相關服務之公司作類似用途。

Claimant's Signature 索償人簽署	Date 日期

旅行業實務經營學

（續）表5-1 行李索償表

（續）表5-1　行李索償表

CATHAY PACIFIC
國 泰 航 空 公 司

(Please fold here　請於此處摺疊)

1.　You can fax this form to us at Fax No.
　　此表可以傳真遞交致傳真號碼　　　　　（　　　　　）

2.　Baggage Services Office Telephone No. is
　　行李服務組辦事處電話號碼為　　　　　（　　　　　）

3.　Email address for baggage enquiry is
　　查詢行李事宜之電子郵件地址為

4.　Website for baggage tracing status is
　　行李搜尋情況網頁地址為　　　　　　http://www.cathaypacific.com/baggage

(Please fold here　請於此處摺疊)

CX6162 03/09

資料來源：國泰航空公司網站。

一、飛行區域

國際航空協會為統一、便於管理、制定及計算票價起見,將全世界劃分為Area 1、Area 2與Area 3三大區域(**圖5-1**)。

(一) 第一大區域

第一大區域(Area 1或Traffic Conference 1,簡稱TC1),西起白令海峽,包括阿拉斯加(Alaska),北、中、南美洲,及太平洋中的夏威夷群島及大西洋中的格陵蘭與百慕達(Bermuda)為止。

如以大城市來表示,即西起檀香山,包括北、中、南美洲所有城市,東至百慕達為止。

(二) 第二大區域

第二大區域(Area 2或Traffic Conference 2,簡稱TC2),西起冰島(Iceland)包括大西洋中的Azores群島、歐洲、非洲及中東全部,東至蘇聯烏拉山脈及伊朗為止。

如以城市表示,即西起冰島的凱夫拉維克(Keflavik),包括歐洲、非洲、中東、烏拉山脈以西的所有城市,東至伊朗的德黑蘭(Tehran)為止。

(三) 第三大區域

第三大區域(Area 3或Traffic Conference 3,簡稱TC3),西起烏拉山脈、阿富汗、巴基斯坦,包括亞洲全部、澳大利亞、紐西蘭、太平洋中的關島及威克島、南太平洋中的美屬薩摩亞及法屬大溪地。如以城市來表示即西起喀布爾、喀拉嗤,包括亞洲全部、澳大利亞、紐西蘭及太平洋中的大小城市,東至南太平洋中的大溪地。

(四) 其他

有些地區通常並不以三大區域劃分,例如:

1. 東半球(Eastern Hemisphere)與西半球(Western Hemisphere):東半球為Area 2與Area 3,西半球即為Area 1。

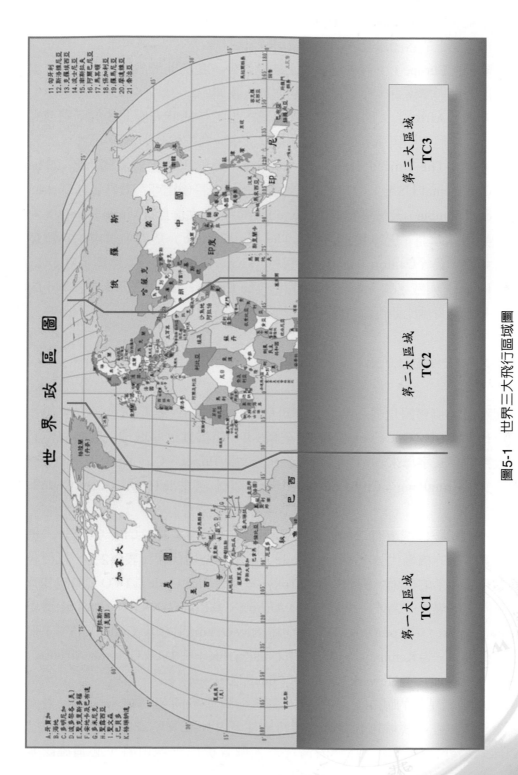

圖5-1　世界三大飛行區域圖

資料來源：Sorensen, H. (1995). *International Air Fares Construction and Ticketing.* Denver: South-Western Publishing Co.

2. 中東（Middle East）：即指伊朗、黎巴嫩、約旦、以色列、沙烏地阿拉伯半島上的各國以及非洲的埃及與蘇丹。

3. 歐洲（Europe）：除傳統觀念上的歐洲外，包括非洲的阿爾及利亞，突尼西亞與摩洛哥，而土耳其全國亦算入歐洲。

4. 非洲（Africa）：即指整個非洲大陸，但不包括非洲西北角的阿爾及利亞、突尼西亞與摩洛哥，亦不包括非洲東北角的埃及與蘇丹。

5. 美國（The United States of America，簡稱USA）與美國大陸（The Continental USA）：USA係指美國50州加上哥倫比亞行政特區（District of Columbia）及波多黎各（Puerto Rico）、處女群島（Virgin Islands）、美屬薩摩亞、巴拿馬運河區（The Canal Zone）及太平洋中的小群島如坎頓島（Canton Island）、關島（Guam Island）、中途島（Midway Island）與威克島（Wake Island）；The Continental USA即指美國本土的48州及哥倫比亞行政特區。

二、城市代號與機場代號

國際航空協會將世界只要有定期班機航行的城市，都以三個英文字母作為城市代號（City Code），如圖5-2至圖5-8，而書寫這些城市代號時規定必須用大寫的英文字母來表示。例如：臺北英文為Taipei，City Code即為TPE；香港英文為Hongkong，City Code即為HKG；東京英文為Tokyo，City Code即為TYO。

另外，如一個城市有二個以上機場時，除其城市本身有City Code外，機場亦有其本身的機場代號（Airport Code）及航空公司代號（表5-2），以便分辨其起飛或降落的機場。例如：東京Tokyo本身之City Code為TYO，但因其有二個不同之機場：一為成田機場Narita Airport，其Code為NRT；一為羽田機場Haneda Airport，其Code為HND；又如紐約New York其City Code為NYC，但有三個機場：一為Kennedy Airport，其Code為JFK；一為La Guardia Airport，其Code為LGA；一為Newark Airport其Code即為EWR。

由於同名異地的城市，亦即城市名稱相同而不同州、或不同國家者為數不少，所以在尋找城市代號時必須特別注意其所屬州別或國家，否則旅客將被送到另外一個城市；在一般情況下，旅客提出一城市時，必須確認其

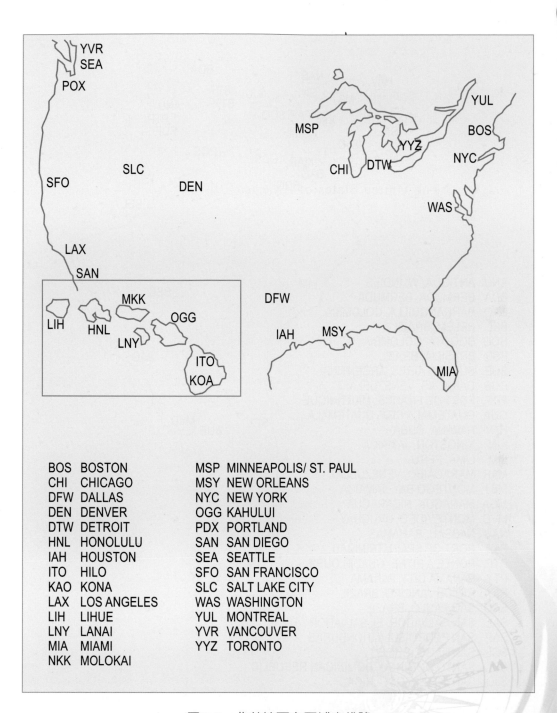

BOS	BOSTON	MSP	MINNEAPOLIS/ ST. PAUL
CHI	CHICAGO	MSY	NEW ORLEANS
DFW	DALLAS	NYC	NEW YORK
DEN	DENVER	OGG	KAHULUI
DTW	DETROIT	PDX	PORTLAND
HNL	HONOLULU	SAN	SAN DIEGO
IAH	HOUSTON	SEA	SEATTLE
ITO	HILO	SFO	SAN FRANCISCO
KAO	KONA	SLC	SALT LAKE CITY
LAX	LOS ANGELES	WAS	WASHINGTON
LIH	LIHUE	YUL	MONTREAL
LNY	LANAI	YVR	VANCOUVER
MIA	MIAMI	YYZ	TORONTO
NKK	MOLOKAI		

圖5-2　北美地區主要城市代號

資料來源：Luk, S., Ho A. & Ho V. (1989). *Guide To Airline Ticketing*, Hongkong: Abacus Distribution Systems (H.K.) Ltd.

旅行業 實務經營學

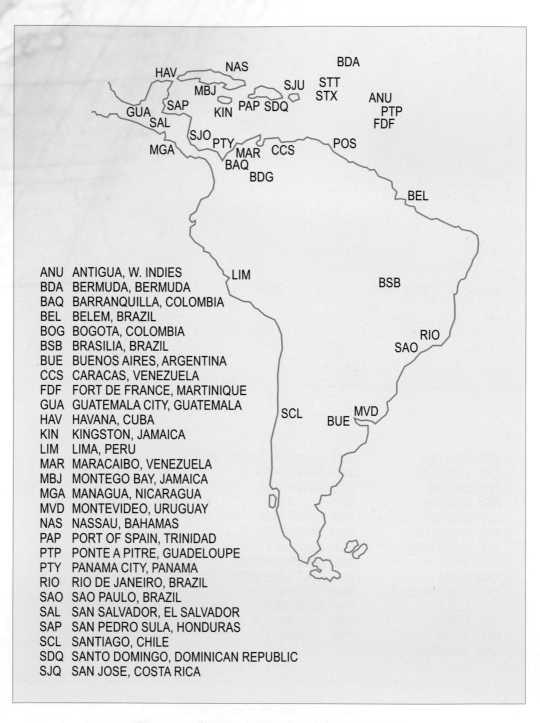

ANU ANTIGUA, W. INDIES
BDA BERMUDA, BERMUDA
BAQ BARRANQUILLA, COLOMBIA
BEL BELEM, BRAZIL
BOG BOGOTA, COLOMBIA
BSB BRASILIA, BRAZIL
BUE BUENOS AIRES, ARGENTINA
CCS CARACAS, VENEZUELA
FDF FORT DE FRANCE, MARTINIQUE
GUA GUATEMALA CITY, GUATEMALA
HAV HAVANA, CUBA
KIN KINGSTON, JAMAICA
LIM LIMA, PERU
MAR MARACAIBO, VENEZUELA
MBJ MONTEGO BAY, JAMAICA
MGA MANAGUA, NICARAGUA
MVD MONTEVIDEO, URUGUAY
NAS NASSAU, BAHAMAS
PAP PORT OF SPAIN, TRINIDAD
PTP PONTE A PITRE, GUADELOUPE
PTY PANAMA CITY, PANAMA
RIO RIO DE JANEIRO, BRAZIL
SAO SAO PAULO, BRAZIL
SAL SAN SALVADOR, EL SALVADOR
SAP SAN PEDRO SULA, HONDURAS
SCL SANTIAGO, CHILE
SDQ SANTO DOMINGO, DOMINICAN REPUBLIC
SJQ SAN JOSE, COSTA RICA

圖5-3　加勒比海／南美洲地區主要城市代號

資料來源：Luk, S., Ho A. & Ho V. (1989). *Guide To Airline Ticketing*, Hongkong: Abacus Distribution Systems (H.K.) Ltd.

第 5 章　航空旅遊相關業務

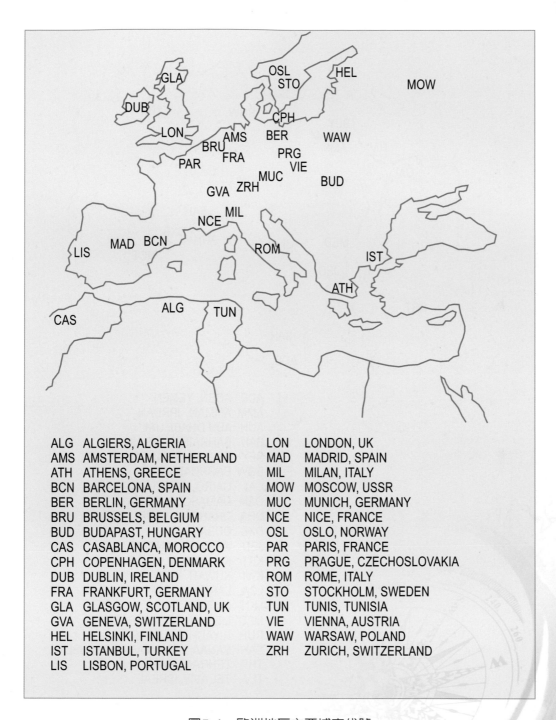

ALG	ALGIERS, ALGERIA	LON	LONDON, UK
AMS	AMSTERDAM, NETHERLAND	MAD	MADRID, SPAIN
ATH	ATHENS, GREECE	MIL	MILAN, ITALY
BCN	BARCELONA, SPAIN	MOW	MOSCOW, USSR
BER	BERLIN, GERMANY	MUC	MUNICH, GERMANY
BRU	BRUSSELS, BELGIUM	NCE	NICE, FRANCE
BUD	BUDAPAST, HUNGARY	OSL	OSLO, NORWAY
CAS	CASABLANCA, MOROCCO	PAR	PARIS, FRANCE
CPH	COPENHAGEN, DENMARK	PRG	PRAGUE, CZECHOSLOVAKIA
DUB	DUBLIN, IRELAND	ROM	ROME, ITALY
FRA	FRANKFURT, GERMANY	STO	STOCKHOLM, SWEDEN
GLA	GLASGOW, SCOTLAND, UK	TUN	TUNIS, TUNISIA
GVA	GENEVA, SWITZERLAND	VIE	VIENNA, AUSTRIA
HEL	HELSINKI, FINLAND	WAW	WARSAW, POLAND
IST	ISTANBUL, TURKEY	ZRH	ZURICH, SWITZERLAND
LIS	LISBON, PORTUGAL		

圖5-4　歐洲地區主要城市代號

資料來源：Luk, S., Ho A. & Ho V. (1989). *Guide To Airline Ticketing*, Hongkong: Abacus Distribution Systems (H.K.) Ltd.

旅行業實務經營學

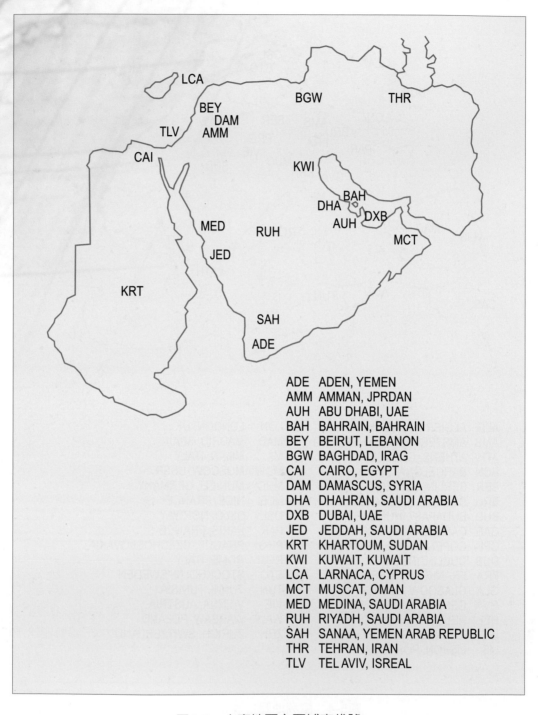

ADE ADEN, YEMEN
AMM AMMAN, JPRDAN
AUH ABU DHABI, UAE
BAH BAHRAIN, BAHRAIN
BEY BEIRUT, LEBANON
BGW BAGHDAD, IRAG
CAI CAIRO, EGYPT
DAM DAMASCUS, SYRIA
DHA DHAHRAN, SAUDI ARABIA
DXB DUBAI, UAE
JED JEDDAH, SAUDI ARABIA
KRT KHARTOUM, SUDAN
KWI KUWAIT, KUWAIT
LCA LARNACA, CYPRUS
MCT MUSCAT, OMAN
MED MEDINA, SAUDI ARABIA
RUH RIYADH, SAUDI ARABIA
SAH SANAA, YEMEN ARAB REPUBLIC
THR TEHRAN, IRAN
TLV TEL AVIV, ISREAL

圖5-5　中東地區主要城市代號

資料來源：Luk, S., Ho A. & Ho V. (1989). *Guide To Airline Ticketing*, Hongkong: Abacus Distribution Systems (H.K.) Ltd.

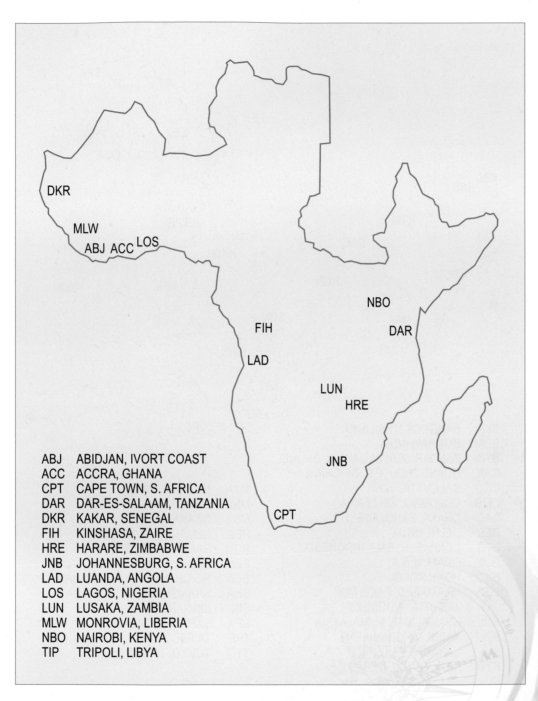

ABJ ABIDJAN, IVORT COAST
ACC ACCRA, GHANA
CPT CAPE TOWN, S. AFRICA
DAR DAR-ES-SALAAM, TANZANIA
DKR KAKAR, SENEGAL
FIH KINSHASA, ZAIRE
HRE HARARE, ZIMBABWE
JNB JOHANNESBURG, S. AFRICA
LAD LUANDA, ANGOLA
LOS LAGOS, NIGERIA
LUN LUSAKA, ZAMBIA
MLW MONROVIA, LIBERIA
NBO NAIROBI, KENYA
TIP TRIPOLI, LIBYA

圖5-6　非洲地區主要城市代號

資料來源：Luk, S., Ho A. & Ho V. (1989). *Guide To Airline Ticketing*, Hongkong: Abacus Distribution Systems (H.K.) Ltd.

旅行業實務經營學

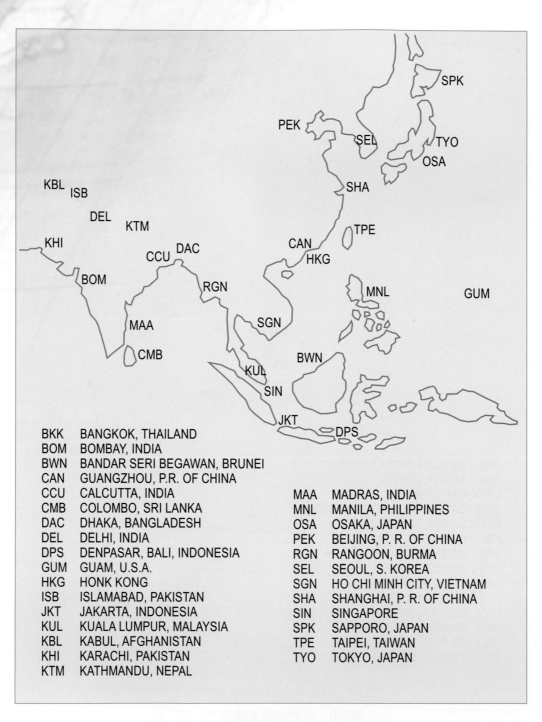

BKK	BANGKOK, THAILAND
BOM	BOMBAY, INDIA
BWN	BANDAR SERI BEGAWAN, BRUNEI
CAN	GUANGZHOU, P.R. OF CHINA
CCU	CALCUTTA, INDIA
CMB	COLOMBO, SRI LANKA
DAC	DHAKA, BANGLADESH
DEL	DELHI, INDIA
DPS	DENPASAR, BALI, INDONESIA
GUM	GUAM, U.S.A.
HKG	HONK KONG
ISB	ISLAMABAD, PAKISTAN
JKT	JAKARTA, INDONESIA
KUL	KUALA LUMPUR, MALAYSIA
KBL	KABUL, AFGHANISTAN
KHI	KARACHI, PAKISTAN
KTM	KATHMANDU, NEPAL

MAA	MADRAS, INDIA
MNL	MANILA, PHILIPPINES
OSA	OSAKA, JAPAN
PEK	BEIJING, P. R. OF CHINA
RGN	RANGOON, BURMA
SEL	SEOUL, S. KOREA
SGN	HO CHI MINH CITY, VIETNAM
SHA	SHANGHAI, P. R. OF CHINA
SIN	SINGAPORE
SPK	SAPPORO, JAPAN
TPE	TAIPEI, TAIWAN
TYO	TOKYO, JAPAN

圖5-7 太平洋中北部地區主要城市代號

資料來源：Luk, S., Ho A. & Ho V. (1989). *Guide To Airline Ticketing*, Hongkong: Abacus Distribution Systems (H.K.) Ltd.

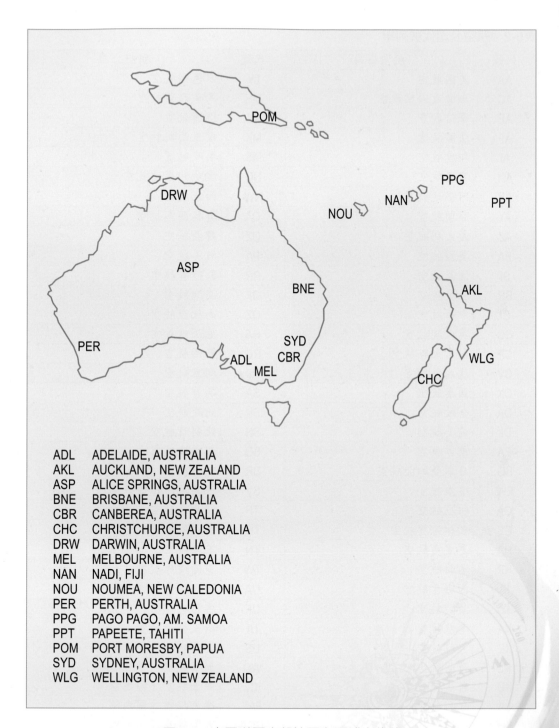

ADL　ADELAIDE, AUSTRALIA
AKL　AUCKLAND, NEW ZEALAND
ASP　ALICE SPRINGS, AUSTRALIA
BNE　BRISBANE, AUSTRALIA
CBR　CANBEREA, AUSTRALIA
CHC　CHRISTCHURCE, AUSTRALIA
DRW　DARWIN, AUSTRALIA
MEL　MELBOURNE, AUSTRALIA
NAN　NADI, FIJI
NOU　NOUMEA, NEW CALEDONIA
PER　PERTH, AUSTRALIA
PPG　PAGO PAGO, AM. SAMOA
PPT　PAPEETE, TAHITI
POM　PORT MORESBY, PAPUA
SYD　SYDNEY, AUSTRALIA
WLG　WELLINGTON, NEW ZEALAND

圖5-8　太平洋西南部地區主要城市代號

資料來源：Luk, S., Ho A. & Ho V. (1989). *Guide To Airline Ticketing*, Hongkong: Abacus
　　　　　Distribution Systems (H.K.) Ltd.

旅行業 實務經營學

表5-2　航空公司代號列舉

代號	航空公司	代號	航空公司
AA	美國航空	LY	以色列航空
AC	加拿大國家航空	MH	馬來西亞航空
AE	華信航空	MI	得運航空
AF	法國航空	MK	模里西斯航空
AI	印度航空	MS	埃及航空
AN	安適航空	NG	澳地利羅達航空
AR	阿根廷航空	NW	西北航空
AY	芬蘭航空	OA	奧林匹克航空
AZ	義大利航空	OZ	韓亞航空
BA	英國航空	PA	汎美航空
BI	汶萊航空	PR	菲律賓航空
BR	長榮航空	QF	澳洲航空
CI	中華航空	QZ	尚比亞航空
CO	美大陸航空	RA	尼泊爾航空
CP	加拿大際航空	RG	巴西航空
CV	盧森堡航空	RJ	約旦航空
CX	國泰航空	SA	南非航空
DA	全歐航空	SK	北歐航空
DL	達美航空	SN	比利時航空
EA	東方航空	SQ	新加坡航空
EG	日本亞細亞航空	SR	瑞士航空
EW	環澳航空	SV	沙烏地阿拉伯航空
GA	印尼航空	TF	紐西蘭航空
GF	巴林海灣航空	TG	泰國航空
HA	夏威夷航空	TN	汎澳航空
HP	美西航空	TW	美國環球航空
IB	西班牙航空	UA	聯合航空
IY	葉門航空	UF	洛杉磯航空
KA	港龍航空	UI	斯里蘭卡航空
KE	大韓航空	US	全美航空
KL	荷蘭航空	WD	加華航空
KU	科威特航空	CI	中華航空（國內線）
LA	智利航空	FAT	遠東航空（國內線）
LH	德國航空	GCA	大華航空（國內線）
LR	哥斯達黎加航空	HU	永興航空（國內線）

國家，有必要時再確認其州。例如，London（倫敦）一般皆認為是英國首都，但在加拿大的安大略（Ontario）州亦有一城市叫London，此外美國肯塔基（Kentucky）州也有一個城市叫London。又如，全世界共有四個城市叫Santiago、美國亦有兩個Rochester。

　　各城市的地理關係位置不同，因而編排行程及票價的計算也不同，前者易將旅客送錯地方，後者易將票價算錯。城市代號用於計算票價，機場代號用於向航空公司訂機位用，以避免前往不對的機場、搭不上班機或接不到人。

三、飛行時間之計算

　　飛行時間的正確計算是一件不容易的事，但卻是在旅行業中極重要和常用到的知識。然而要計算出正確的飛行時間前，必須先要瞭解所謂的格林威治時間（Greenwich Mean Time，簡稱GMT）和航空飛行的時間表示方法，然後再求出正確的飛行時間。茲分述如下。

(一) 格林威治時間與當地時間

　　世界各地皆有其本身的當地時間，例如，日本有日本的當地時間，美國有美國的當地時間，臺灣也有臺灣的當地時間。在臺灣中午12點時，日本或美國不一定亦為中午12點，亦即各國間皆有時差。在各國的當地時間又有標準時間（Standard Time）與夏令時間（Daylight Saving Time）之區別。

　　到目前為止，國際上公認以英國倫敦附近的格林威治市為中心，來規定各地間的時差。

　　因地球是圓的，有360度，以24小時來做區分即為：

$$360（度）÷ 24（小時）＝ 15（度）$$

　　變成以格林威治為區隔點（地點）各向東西跨出，分別以每隔15度為1小時計算，例如格林威治為中午12點，向東行每隔15度加1小時，亦即在15度範圍內的城市皆為下午1點（13點）。而向西行每隔15度減1小時，亦即在這15度範圍內的城市皆為上午11點，依此類推，午夜12點的這一條線剛好在太平洋中重疊在一起，而將此線稱之為國際子午線（International Date Line）。在國際子午線的西邊比國際子午線的東邊早1天，世界各地的當地時間即如此推

算出來。也因為以如此的方式來推算時間，格林威治時間有時又被稱為斑馬時間（Zebra Time）。

(二) 時間的表示方法

航空公司為避免錯誤與誤會，將一天24小時以午夜12時為零點，並以00:00表示。晨間1點即以01:00，5點即以05:00，中午12點為12:00，下午1點為13:00，……依此類推，午夜12點又回歸到00:00。

(三) 飛行時間之計算方法與注意事項

一般旅客對時差（Time Difference）沒有專門知識，不甚瞭解，亦很難使旅客立即瞭解；因此，最好的方式是向旅客告知班機要飛多少小時才能到達，如此說明最為簡單明瞭。

計算班機飛行時間的正確步驟

1. 先找出起飛城市時間與GMT之時差。
2. 再找出到達城市時間與GMT之時差。
3. 將起飛時間換算成GMT時間。如與GMT之時差為負（－）數時，即將該時差加之，與GMT之時差為正（＋）數時，即將該時差減之。
4. 將到達時間換算成GMT時間。
5. 以到達的GMT時間減起飛的GMT時間，所得的差額即為班機之飛行時間。如班機於中途停留時，依上述計算所得到的數字變成由出發地到目的地所費時間，應將在其停留地之停留時間扣除，方為班機真正的飛行時間。

航行時間

所謂航行時間（Elapse of Time）指的是包括班機在停留地之停留時間在內的總飛航時數。

計算飛行時間應注意事項

1. 預定到達時間（Estimated Time of Arrival，簡稱ETA）如為第2天，亦即到達時間後面以+1或*表示時，即應先加24小時，＋2即表示第3天，應加48小時。

2. ETA如為前1天，亦即到達時後面為－1時，即應先減24小時，此種情況很少，僅在南太平洋國際子午線附近的城市間，且於夏令時間內才會發生。

3. 如在演算時，被減數小於減數時，被減數可先加24小時，求出答案後再減24小時，以求平衡。

4. 1小時有60分。

5. 10分鐘即有10個1分鐘。

(四) 班機班次

在訂機位與填發機票時，均必須使用班次號碼，通常班次號碼均以三位數表示，班次號碼為一位數時，即於其前面加二個零變成三位數，班次號碼為二位數時即於其前面加一個零變成三位數，最近已經開始有四位數之班次號碼，此時即可比照用之。

在一般情況下，航空公司之班機班次號碼（Flight Number）及依其所飛行之地區，以個位、十位或百位數來區別，且分東行與西行、南行與北行，通常東行與南行班次號碼為偶數，而西行與北行為單數，例如中華航空公司之班機班次號碼如下：

個位數	005及006	美國航線
十位數	012及011	美國航線
百位數	二百字頭班機271及272	國內航線
	六百字頭班機641及666	東南亞線
	一百字頭班機101及100	日本航線

國泰航空公司之班機即皆以百位數來表示：

一百字頭	100 Series	澳大利亞航線
二百字頭	200 Series	歐洲航線
四百字頭	400 Series	韓國航線
五百字頭	500 Series	日本航線
七百字頭	700 Series	東南亞航線

 ## 認識機票

　　機票為旅行業產品的主要原料之一，唯有對原料有完整而正確的認識，才能創造出品質優良的產品。因此，就機票的定義、構成要件、機票種類、相關術語和規則分述如下：

一、機票之定義

　　機票（Ticket）是指旅客的飛機票及免費或付超重行李費用之收據者皆稱為機票。換言之，航空機票為航空公司承諾特定乘客及免費或付超重行李費之行李票，作為運輸契約的有價證券，即約束提供某區域的1人份座位及運輸行李的服務憑證。

二、機票之構成要件

(一) 機票應以一本機票稱之

　　機票應稱為一本機票而非一張，因為它含有機票首頁、底頁和以下4種票根（Coupon）。使用時首頁不可撕去，底頁為有關機票合約之相關說明：

1. 審計票根（Auditor's Coupon）。
2. 公司存根（Agent's Coupon）。
3. 搭乘票根（Flight Coupon）。
4. 旅客存根（Passenger's Coupon）。

　　審計票根及公司存根應於填妥機票後撕下，製作報表時，以審計票根為根據，製作成月報表（每15日為一季）及支票一併送繳航空公司，公司存根即由填發機票公司歸檔，並將旅客存根與搭乘票根一併交給旅客使用，旅客在機場辦理登機手續時，應將旅客存根及搭乘票根一起提交給航空公司，航

空公司即將旅客搭乘班機的票根撕下，並將剩下的搭乘票根與旅客存根發還給旅客。此時應特別注意是否航空公司不小心，多撕下一張票根，以免在第二站因缺少一張搭乘票根而無法登機繼續旅行。

(二) 機票以搭乘票根張數來做區分

機票以搭乘票根張數來區分時，則有1張搭乘票根、2張搭乘票根、4張搭乘票根。如旅客只到1個城市，就使用只有1張搭乘票根之機票來填發；2個城市時即使用有2張搭乘票根之機票；3個城市即使用有4張搭乘票根之機票，但最後1張搭乘票根會多出來，此票根應予以作廢，並撕下來與審計票根一併送繳航空公司；5個以上城市時，則使用2本以上之有4張搭乘票根機票來運用，多餘之票根皆作廢。

(三) 電子機票

電子機票（Electronic Ticket，簡稱E-Ticket）乃將機票資料儲存在航空公司電腦資料庫中，旅客至機場搭機，只須出示電子機票收據或告知自己的姓名和訂位代號即可辦理登機手續，既環保又可避免機票遺失的問題。以下提供長榮航空網站上的電子機票為例說明之。

三、機票之記載內容

航空公司所發售之機票上除應載明機票發票地點、日期、有效期限、行程、等級、旅客姓名、票價、稅捐、實際行李重量、起訖點、航空公司代理人姓名、住址、座位確定狀況和運送契約之外，尚有下列的基本要件。

(一) 搭乘票根號碼

搭乘票根號碼（Flight Coupon Number）為機票構成要素之一。搭乘票根本身有其票根先後順序之號碼第1張搭乘票根為Coupon 1、第2張搭乘票根為Coupon 2……依此類推。使用搭乘票根時，應依照其票根號碼的先後順序使用，不得顛倒使用，如使用了後面票根再擬使用前面票根時，航空公司可拒絕搭載此旅客，如該票根尚有退票價值時，則可申請退票。

(二) 機票號碼

每一本機票皆有機票票號（Ticket Number）共為14位數，頭3位數為航空公司本身的代號（Carrier Number或Form Number），第4位數為其來源號碼，第5位數為表示此機票有多少張搭乘票根，如1即表示僅有1張搭乘票根、2即為2張搭乘票根、4即為4張搭乘票根。第6位數起至第13位數為機票本身的號碼叫作序號（Serial Number），例如21724-07949798，第14碼亦即最後一碼2為檢查號碼：

21724-07949798

217	泰國航空公司的代號，凡是頭三位數為217者皆表示為泰國航空公司機票。
2	泰國航空公司為區別其來源而設定之號碼。
4	表示這本機票一定有4張搭乘票根。
07949798	此機票本身的機票號碼。
2	此機票之檢查號碼。

(三) 機艙等位

機票如以機艙等位（Class of Service）而言可分為：

P ：First Class Premium，如同頭等艙，但收費比頭等艙更昂貴，僅部分航空公司有此艙等位。

F ：First Class，即頭等艙。

J ：Business Class Premium，如同商務艙，但收費比商務艙更昂貴，僅部分航空公司有此等位。

C ：Business Class，商務艙，此等位有時票價與Y Class亦即經濟艙票價相等，有時比Y Class為高，視各航空公司之規定而異，但比J Class為低。

Y ：Economy Class，經濟艙。

M ：Economy Class Discounted，比經濟艙位票價為低之機位。

K ：Thrift Class，平價艙。

R ：Supersonic，超音速班機。

說明：

1. P與F艙位，一般情況皆在機身的最前段，座位較寬舒，前後座位間隔距離較大，故坐臥兩用之斜度亦較大，可任選免費供應、豐富美味而可口之飲食。

2. J與C艙位，緊接著在頭等艙後面，座位較寬舒，前後座位間隔距離較小，故坐臥兩用之斜度亦較小，免費供應美味可口之飲食。

3. Y與M艙位，緊接著商務艙為經濟艙，再後面即為M艙位，座位與前後距離與J和C艙位相同，飲食略遜於J與C艙，在東南亞及東北亞地區飛行班機上免費供應飲食，但在此地區以外之酒類飲料則必須收費；但大多數飛航於美國線的航空公司，對此仍然免費供應。

4. K艙位在機尾，因票價很低，雖然座位及一切皆與Y與M艙位相同，但在機上不供應飲食，旅客必須自備或付錢。一般情形K艙位票價只限於美國國內航線。

5. R並不表示艙位，而是表示其班機為超音速班機。

四、機票之票價分類

機票如以適用之票價（Fares）來區別時，可分為普通票價（Normal Fare）和特別票價。茲分別說明如下。

(一) 普通票價

以普通票價購買之機票，即為每一等位有效期限一年之機票，亦稱為Full or Adult Fare。

年滿12歲以上之旅客，必須支付適用旅行票價之全額，且僅能占有機上一個座位，而頭等票可攜帶40公斤或88磅，商務艙可攜帶30公斤或66磅，經濟艙可攜帶20公斤或44磅免費行李，如論件時，計可攜帶兩件行李。

(二) 優待票

以優惠價格所購買之機票，亦有將非以普通價格購買之機票稱之。一般又可分成折扣票（Discounted Fare）與特別票（Promotional Fare）兩類：

折扣票

指按普通票價作為基準而打折的機票，茲列舉下列4種說明之：

1. 半票或兒童票（Half or Children Fare，簡稱CH或CHD）：就國際航線而言，凡年滿2歲、未滿12歲的旅客，由其購買全票之父、母或監護人搭乘同一班機、同等艙位，陪伴照顧其旅行者即可購買適用票價50%的機票，視同全票占有1座位，享受同等之免費行李。

 就國內航線而言，各國規定不一，歲數與百分比不盡相同，應特別注意，如美國國內航線規定之年齡和上述限制相同，但票價卻為66.7%（有些航空公司以67%計算）。

 如在一行程上有國際與國內線相連接時，通常即由出發地計算到該國的入境城市，或依票價規定被指定之城市（不管旅客是否到該城市）再由此城市計算到其國內之終點，依其規定之百分比收費[5]。

2. 嬰兒票（Infant Fare，簡稱IN或INF）：凡出生後未滿2歲的嬰兒，由其父、母或監護人抱在懷中，搭乘同一班機、同等艙位照顧旅行時即可購買全票10%的機票，但不能占有座位，亦無免費行李[6]。航空公司在機上可供應免費紙尿布及不同品牌奶粉，旅客在搭機前一週到10天之內申請，請航空公司準備，航空公司亦可在機上免費提供固定的小嬰兒床（Basinet），旅客亦可在如上期限內請航空公司準備。

3. 領隊優惠票（Tour Conductor's Fare）：為航空公司協助提供向大眾招攬的團體順利進行，領隊所適用之優惠票。根據IATA之規定：10～14人的團體，得享有半價票1張；15～24人的團體，得享有免費票1張；25～29人的團體，得享有免費票1張及半價票1張；30～39人之團體，得享有免費票2張。

4. 代理商優惠票（Agent Discount Fare，簡稱AD Fare）：凡在屬於國際航空運輸協會會員之旅行代理商服務滿1年以上者，得申請75%優惠之機票，即僅支付25%票價，亦稱1/4票或Quarter Fare，又稱AD75 Ticket。

特別票

除普通票和優惠票之外，所有特別運輸條件之票價均屬於特別票。即在特定的航線為鼓勵度假旅行或特別季節的旅行，及因其他理由所實施的優惠票價。最常見的有：

1. 旅遊票價（Excursion Fare）：如TPE／HKG／TPE 3～15天之旅遊票。
2. 團體全備旅遊票（Group Inclusive Tour Fare，簡稱GIT Fare）：如 GV25、GV10；GV代表團體全備旅遊票，25表示人數；即25人以上才能 享受的團體包辦旅遊之優惠票價（其餘相同）。
3. Apex Fare（Advance Purchase Execusion Fare）：在出發一定時間前訂 位，如取消則需在一定時間前辦理，對適合此種條件下的旅客提出優惠 價格之機票。

五、行李

凡旅客由航空公司託運或自行攜帶上飛機的行李皆包括在內。交由航空 公司託運的行李叫作Checked Baggage；自己攜帶上飛機的行李叫做手提行李 （Hand Baggage）。

凡購買50%以上機票之旅客都可享有免費行李，免費行李因地區或區域而 有論重與論件二種運送方式：

(一) 論重

P／F	40公斤或88磅
J／C	30公斤或66磅
Y／M以下	20公斤或44磅

例外：英國航空公司British Airways（BA）在其飛行英國（United Kingdom，簡稱UK）境內城市間的班機P／F，J／C艙等之免費行李 皆為30公斤或66磅。

超重行李之收費，一般為該段P／F票價之1%。
此外，旅客可免費手提自行在機上保管之行李有：

1. 旅行用大小適中之皮包。
2. 大衣、披肩或毛毯。
3. 雨傘或手杖。
4. 一部小型照相機或望遠鏡。

旅行業實務經營學

5. 在班機上閱讀之書刊。

6. 嬰兒在班機上飲食用品。

7. 嬰兒提籃。

8. 可折疊的普通輪椅、拐杖、支撐用之義肢。

9. 一件寬、高、長三邊長度總和不得超過45英吋或115公分之手提行李。

適用論重之地區範圍如下：

1. 在Area 2及Area 3境內；Area 2與Area 3之間航線。

2. 經由中大西洋及南大西洋之Area 1與Area 2或Area 3航線。

3. 墨西哥與Area 3或Area 2航線。

(二) 論件

1. P／F：二件，每件三邊總和不得超出62英吋或158公分，每件重量不可超出32公斤。

2. 一件：手提行李三邊不得超出45英吋或115公分。

3. J／C／Y：一件，手提行李三邊不得超出45英吋或115公分。二件，二件三邊總和不得超出106英吋或270公分，每件重量不可超過32公斤，二件中之最大件三邊不得超出62英吋或158公分。

各航空公司及各航線對於超件、超大、超重之收費皆略有出入，無法一一列舉，在此僅能列出臺北與美國間各航空公司橫渡太平洋之收費標準以供參考。

每件行李之三邊超大，但未超出80英吋或203公分，及超重但未超出35公斤或77磅時皆依各航空公司對於此類收費各另有規定，務必依其規定處理。以下為適用論件之地區範圍：

1. 經由大西洋之美國／加拿大與Area 2／Area 3間之航線。

2. 經由太平洋之美國／加拿大與Area 3間之航線。

3. 經由太平洋之南美洲出發或前往南美洲之航線。

4. 關島／塞班島與Area 3間之航線。

5. 美國／墨西哥與Area 3間之航線。

六、機票使用之限制

機票使用上之限制可源於票價之適用（Application of Fares）和其他項之限制。因此，當機票票價改變時，機票之使用也將受到限制。而後項包含之內容，較多數列於「一般規定」的細目之下說明。

(一) 票價之適用引起之限制

一般情況

1. 票價僅適用於由一城市機場到另一城市機場間之運輸。
2. 除另有規定，票價不包括機場與城市間之運輸。
3. 票價僅適用於國際航線機票上所示由一國家之一城市開始之行程。
4. 如國際航線行程由另一國家開始時，票價必須由該國家開始重新計算。

須占用兩份座位之旅客

1. 旅客僅能供其機票所示等位占用一座位。但依據座位使用情況許可時，對於因體型肥大之旅客，可給予兩份座位，供其專用。
2. 各航空公司對此之規定各有不同，應與各航空公司個別接洽。如NH、NW、PA、TW及UA即需另收一張全票；AA、CO及DL收150%；EA與WD加收50%。

票價之變更

1. 機票於出售後，票價漲降時應依下述情況補收或退還：
 (1) 漲價時，應補收新票價與舊票價間之差額。
 (2) 降價時，如尚未開始之行程即可退還舊票價或新票價間之差額。
2. 對於已開始行程之合同，任何變更皆不適用。
3. 上述 (1) 項係對有保證票價（Guaranteed Air Fare）之航空公司而言，故應與各航空公司洽詢。

稅捐

大部分國家對機票皆加稅捐，如在我國即加收6%的航空捐，可參閱OAG或ABC。

安全費用

航空公司基於安全理由，在機票中增收相關安全費用，如911事件後加收兵險的措施即為一例，相關規定宜於購票時與各航空公司個別查詢。

(二) 一般規定中之限制

搭乘票根使用順序

1. 搭乘票根應按照其搭乘票根本身的號碼順序使用。搭乘票根必須依照由出發地之順序使用，並且保存所有未經使用票根與旅客存根，而且必要時須出示機票，將搭乘段之票根繳給航空公司。
2. 如先用後面之搭乘票根後，再要使用前面之搭乘票根時，航空公司有權拒絕接受搭載此類旅客。例如：TPE－HKG－TYO－SFO－TPE，因故未使用TPE－HKG而由HKG－TYO開始使用，此時機票生效日期即為使用HKG－TYO之日期，旅客於TYO－SFO－TPE機票全部用完後，在機票期限內欲使用TPE－HKG時，航空公司可予以拒絕。

機票之違規使用

1. 航空公司有權拒絕搭載經塗改過之機票或僅出示該搭乘票根而不提出旅客存根或其他未使用搭乘票根之旅客。
2. 航空公司亦不接受逾期之機票，如遺失該段搭乘票根或無法提出時，旅客必須以該段票價，先行另購新機票，否則航空公司可以拒絕搭載[7]。

機票不可轉讓

1. 機票不得轉讓給任何第三者。航空公司對於被他人冒用之機票以及被他人申請而遭冒領之退票概不負責。
2. 航空公司對冒用他人機票者，對其行李之遺失、損壞或延誤，以及因冒用而引起私人財物之損失概不負責。

機位之再確認

1. 旅客於旅途中，在一城市超過72小時以上之停留時，應於預定起飛時間（Estimated Time of Departure，簡稱ETD）72小時前向該班機之航空公司報告，並再確認搭乘該班機（以電話聯絡即可）。
2. 如未超過72小時之停留時，即可省略此手續。

3. 旅客於旅途中停留超過72小時以上，如未再與航空公司確認機位，航空公司可取消其已訂妥之機位，並建議後接的航空公司取消其已訂妥之機位。

七、機票相關用語

機票之相關用語繁多，除了上述觀念中之用語外，下列術語也常出現於機票相關事務上，現分列如下：

(一) 連號機票

旅客行程中擬前往之城市多，一本機票無法全部載明時，應於一本以上之機票將所有城市全部載明，此時第二本以後之機票，應使用與第一本相同之代號（Form Number），且序號（Serial Number）連號之機票，不可跳號填寫。如使用三本機票，則此三本機票稱為連號機票（Connection Ticket），而各連號機票欄內，應載明另外二本機票之代號與序號。

(二) 直接票價

在票價匯率書（Air Tariff or Air Passenger Tariff）上所刊印之任何兩個城市間的直接票價（Through Fare or Published Fare）稱之，亦稱為兩城市間應收的最低票價（Minimum Fare）。

(三) 居民

所謂居民（Resident）即為居住在某一個國家或地區境內之人民，而不論其國籍。

(四) 出發地、目的地與折回點

出發地（Origin）為行程的起程地。目的地（Destination）為旅客終止旅行的城市，若為單程旅程，目的地即為行程的終點；而在來回票的行程中，旅客終止旅行的地方即為返回到出發地才終止旅行，此時出發地亦為目的地。

另外，折回點（Turn Around Point）為在來回票的行程中，開始返回目的地的城市。如為TPE-TYO-SFO-HNL-TPE的行程時，旅客若由SFO返回TPE，則SFO則為Turn Around Point。

(五) 過境與停留

旅客在行程中不擬停留，但所搭乘之班機暫停的城市，稱為過境（In Transit）城市。停留（Stopover）則指旅客事先安排，並在機票上註明停留之城市。

在國際航線上所謂停留是指事先與航空公司安排並在其機票上明示，旅客自願停留之城市。

美國國內航線規定，凡在一地停留超過4小時以上，不論其是否自願或因轉換班機而不得不停留都以停留論。例如，因換接班機且必須在4小時以後才有班機換接時，即被認為是停留而非過境；但在國際航線上則不被視為是停留，縱然其換接班機時間常間隔4小時以上。

(六) 直飛班機

在二地之間直飛，不停靠任何其他城市的班機，稱之為直飛班機（Non-Stop Flight）。

(七) On-Line、Off-Line與Interline

On-Line

On-Line在使用上有幾種不同的意義：

1. 使用在有關城市時，即指該航空公司有班機到達該地，如On-Line Station。
2. 使用在有關票價時，即指搭乘該航空公司班機時，該公司所刊印的當地票價，如On-Line Fare或Local Selling Fare。
3. 使用在有關班機時，即指搭乘該航空公司班機或再換接該航空公司的其他班機，如On-Line Connection。

Off-Line

Off-Line使用在有關城市時，即指該航空公司班機不到該地，如Off-Line Station。

Interline

Interline即指在二家以上航空公司之間：

1. 使用在有關班機時，即指該航空公司班機接其他航空公司班機再接該航空公司，或任何兩家航空公司班機互接，如Interline Connection。
2. 使用在有關合同時，即指任何兩家航空公司互相承認且接受對方機票，搭載持該機票之旅客，如Interline Agreement。

(八) 預定起飛時間和預定到達時間

「預定起飛時間」與「預定到達時間」指刊印在航空公司之時間表及其他，如OAG與ABC上所刊印任何航空公司班機之起飛時間與到達時間，稱為預定時間。

(九) 基本幣制

IATA在制定各地之間的票價時，以美金和英鎊為計算之基本幣值（Basic Currency）。

1. 在Area 1境內：Area 1與Area 2之間、Area 1與Area 3之間皆以美金為基準。
2. 在Area 2境內：Area 2與Area 3之間、Area 2與Area 3間經由Area 1時，皆以美金為基準。

(十) 加班機與包機

所謂「加班機」（Extra Sections）係指航空公司有時為因應情況之需求，在正規班機外，另外加開班機，可對一般旅客銷售。

「包機」（Charters）指應團體旅客之要求，僅載運此團體之加開班機性質，不對一般旅客銷售稱之。

(十一) 單程行程

由出發地前往目的地，沒有回程之單一行程稱之為「單程行程」（One Way Journey，簡稱OW）。

如**圖5-9**所示：搭乘UA由EWR→DEN，只有去程而無回程之行程[8]。

(十二) 來回行程

由出發地前往目的地再回到原出發地之行程稱為「來回行程」（Round Trip Journey，簡稱RT）[9]。如**圖5-10**所示：搭乘CO由LAS→IAH→LAS之來回旅程。

(十三) 環遊行程

所謂「環遊行程」（Circle Trip Journey，簡稱CT）係指由出發地經一地停留後，再經另一地停留後回到原出發地，亦即經間接性停留後再回到原出發點之行程。如**圖5-11**所示：搭乘TW由PHX→STL停留，然後再搭TW前往MSY，之後再搭AA由MSY→PHX回到原出發點（Semer-Purzycki, 1991）。

(十四) Open JAW行程

Open JAW行程係指旅客由出發地前往目的地段時，並未由目的地回程，而是以其他之交通工具前往另一目的地後，再回到原出發點，而在此行程間留下一個缺口。如**圖5-12**所示：旅客搭乘AA，由BWI→LAX，而在LAX時則經陸路到SFO，然後在SFO搭乘UA由SFO回到BWI（Semer-Purzycki, 1991）。

(十五) SITI

SITI即國際機票之購買及開票均在旅程出發點之國家謂之，如**圖5-13**。

(十六) SOTI

SOTI即國際機票由旅程起點以外之國家購買，在起程國家開票謂之，如**圖5-14**。

(十七) SOTO

SOTO即國際機票由起程點以外之國家購買並開票謂之，如**圖5-15**。

(十八) SITO

SITO即國際機票由起程點之國家購買，但在起程點以外之國家開票謂之，如**圖5-16**。

```
1   UA   755Y   29MAY   F   EWRDEN   HK1   200P   353P
```

圖5-9　EWR→DEN只有去程而無回程例圖

```
   1JOHNSON/D MRS
1   CO   942Y   11MAY   M   LASLAH   HK1   745A   1245P
2   CO   111Y   14MAY   Q   LAHLAS   HK1   840A   1009P
```

圖5-10　LAS→IAH→LAS來回旅程例圖

1	AA	923B	04JUN	Q	MSYPHX	HK1	615A	856A
2	TW	136B	08JUN	M	PHXSTL	HK1	746A	1235P
3	TW	385B	10JUN	W	STLMSY	HK1	713P	905P

圖5-11　由PHX出發經STL／MSY再回PHX之旅程例圖

1	AA	121F	22SEP	Q	BWILAX	HK1	325P	745P
2	ARNK							
3	UA	302F	29SEP	Q	SFOBWI	HK1	110P	1155P

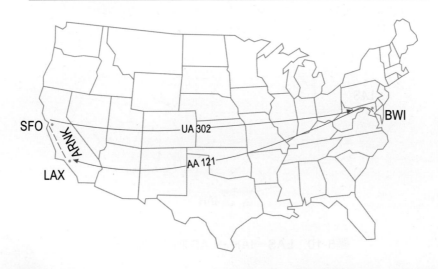

圖5-12　由BWI搭機至LAX，由陸路至SFO，再搭機回BWI之旅程例圖

圖5-13　由美國購票開票後前往法國

資料來源：Sorensen, H. (1995). *International Air Fares Construction and Ticketing*. Denver: South-Western Publishing Co.

圖5-14　由美國開票，在法國買票

資料來源：Sorensen, H. (1995). *International Air Fares Construction and Ticketing*. Denver: South-Western Publishing Co.

圖5-15　由美國前往法國，其機票之購買及開票均在法國

資料來源：Sorensen, H. (1995). *International Air Fares Construction and Ticketing*. Denver: South-Western Publishing Co.

圖5-16　在美國買票，在法國開票

資料來源：Sorensen, H. (1995). *International Air Fares Construction and Ticketing*. Denver: South-Western Publishing Co.

機票填發與相關之規定

一、機票填發

填發機票在旅行業作業中占有相當重要的地位,因為一旦不慎出錯所造成的後果,不但影響客人權益,相對的會為公司帶來莫大之困擾。

根據航空公司之規定,機票僅供署名者使用,航空公司僅對署名乘客負起責任。因此,一旦有姓名不符或經塗改過的機票,航空公司可拒絕接受,致使此機票失效。所以機票填發的正確程序相當重要。

(一) 填發機票注意事項

填發機票時應注意之事項有:

1. 填發機票時,所有英文字母必須用大寫字體書寫,且不可潦草,以免看不清楚。
2. 填寫姓名時,先填姓氏再填名字,姓與名字中間以(/)區隔,或名字縮寫(Initial)。
3. 避免塗改,因塗改將使機票變成無效。
4. 機票為有價證券,應妥為保管。
5. 填發機票時,應按機票號碼順序填發,避免跳號。
6. 在撕下審計票根與公司存根時,應注意避免將搭乘票根一併撕下,如有作廢搭乘票根應一併撕下,與審計票根一起送回航空公司。
7. 每一旅客使用一本機票,不可共用(包機除外)。
8. 如一城市有兩個以上之機場,而到達與離開為不同機場時,應在城市名稱下面,填寫到達之機場名稱/離開之機場名稱。

(二) 機票開票順序

機票之開票應按號碼順序逐項填寫:

1. 填寫旅客之姓氏、名字之字首、尊稱。

2. 填寫旅客之行程。

3. 填寫航空公司之英文字母略號。

4. 填寫班機號碼及所訂艙位。

5. 填寫所訂出發日期及月份。

6. 填寫24小時制之當地起飛時間。

7. 填寫訂位狀況略號。

8. 填寫旅客所購機票之艙位。

9. 填寫與全張機票有關之折扣代號，如小孩、學生、船員等。

10. 如係團體遊覽票時，於此欄填寫所編代號。

11. 填寫有關各段最早能返回出發地之日期（一年效期之普通票不在此欄填寫）。

12. 填寫機票有效日期（機位未訂妥前，不要填寫）。

13. 填寫各段免費行李之重量。

14. 按規定，必要者予以填妥。

15. 機票票價以當地幣制填寫。

16. 所收票款如非出發國幣制時，應填寫所收之幣制及數目。

17. 如須付稅，請填寫所收稅金數目。

18. 填寫機票票價及稅金之總計。

19. 填寫適切的付款方式。

20. 所開機票超出一本時，應填寫之（用代號）。

21. 填寫連接（連號）機票號碼。

22. 旅客因更改行程而更改機票時，應將其原機票號碼填入此欄。

23. 填寫最原始機票之航空公司略號、票號，及開票地點、日期、年份（開新票可免填）。

24. 此欄可用於背書或其他必須之特別註明。

25. 蓋上鋼印，並由開票人簽名始生效。

26. 訂位電腦代號。

另外，各式不同之機票樣本請詳見圖5-17～圖5-20。

旅行業實務經營學

圖5-17 手開機票樣本

TRAVEL AND TRANSPORT CLIENT: HINES/JAMES DOUGLAS
2120 S 72ND STREET RF891770-RF01409
OMAHA NE 402 343-1441 INVOICE: 40941 PAGE:01

12 NOV NORTHWST AIR FLIGHT: 10 CLASS: Y
TU KAOHSIUNG DEPART: 915A
 TOKYO/NARITA ARRIVE: 130P

12 NOV CONTINENTAL FLIGHT: 6 CLASS: J
TU TOKYO/NARITA DEPART: 505P
 HOUSTON/INTCO ARRIVE: 145P

12 NOV CONTINENTAL FLIGHT: 1936 CLASS: Y
TU HOUSTON/INTCO DEPART: 350P
 NEW ORLEANS ARRIVE: 455P

A FEE MAY APPLY FOR CHANGE OR CANCEL OF AIRLINE TICKET
✧✧THE AIRLINES REQUIRE PHOTO ID UPON CHECK IN✧✧

TICKET: 0057229053704
FARE: USD3060.41

ETKT ARC PASSENGER RECEIPT

CONTINENTAL AIRLINES
TRAVEL AND TRANSPORT
HINES/JAMES DOUGLAS
✦✦NOT VALID FOR✦✦
✦✦TRANSPORTATION✦✦

OMAHA
RC2L2A/1V MULTI
THIS IS YOUR RECEIPT

FP VI4730770021349011 EXP1202/ 9271 FC 12NOV KHH
NW X/TYO CO X/HOU CO MSY M TYOMSY1921.10Y D TYOHOU1
164.12 NUC 3085.22 END ROE34.13 XT 8.61TW 7.00XY 5.
OOYC 3.10XA 2.50AY

TWD105299
US13.20
XT26.21 28932523583
USD3060.41

01 0598000048 356 42288

HINES/JAMES DOUGLAS
KHHNRTNW 10 Y12NOV
XNRTIAHCO 6 J12NOV
XIAHMSYCO1936 Y12NOV

NOT VALID FOR TRAVEL
0 005 7229053704 4

圖5-18 電子機票樣本

資料來源：長榮航空網站。

旅行業實務經營學

圖5-19 機器開立機票樣本

ABC AIRLINES

PASSENGER TICKET AND BAGGAGE CHECK

ISSUED BY

SUBJECT TO CONDITIONS OF CONTRACT IN THIS TICKET

ORIGIN/DESTINATION: ZRHZRH

SITI

AIRLINE DATA: J6UJZM/AA

VALIDATE

ENDORSEMENTS/RESTRICTIONS (CARBON)
RESERVATIONS MAY NOT BE CHANGED

AUDIT COUPON

NAME OF PASSENGER: PECKMAN/LEA MRS

NOT TRANSFERABLE — CONJUNCTION TICKET(S)

X/O	NOT GOOD FOR PASSAGE	CARRIER	FLIGHT	CLASS	DATE	TIME	STATUS	FARE BASIS	NOT VALID BEFORE	NOT VALID AFTER	ALLOW
	FROM ZURICH	AA	123	Y	06SEP	0900	OK	YXPX	06SEP	06SEP	20K
X	TO BARCELONA	BB	456	Y	06SEP	1200	OK	YXPX	06SEP	06SEP	20K
X	TO IBIZA	BB	457	Y	03DEC	1000	OK	YXPX	03DEC	03DEC	20K
X	TO BARCELONA	AA	124	Y	03DEC	1300	OK	YXPX	03DEC	03DEC	20K
X	TO ZURICH										

BAGGAGE CHECKED: UNCHECKED PCS. / UNCHECKED WT. / UNCHECKED PCS. / UNCHECKED WT. / UNCHECKED PCS. / UNCHECKED WT. / UNCHECKED PCS.

FARE CALCULATION: ZRH AA X/BCN BB IBZ M172.09BB X/BCN AA ZRH M172.09NUC344.18END ROE1.38877

FARE: CHF478.00

EQUIV FARE PD:

TAX/FEE/CHARGE: CHF15.50CH

TAX/FEE/CHARGE: CHF19.00ES

TAX/FEE/CHARGE:

TOTAL: CHF512.50

FORM OF PAYMENT: AX3758975059981007/NON REF

ORIGINAL ISSUE

DATE AND PLACE OF ISSUE

DO NOT MARK OR WRITE IN THE WHITE AREA ABOVE

TOUR CODE

ISSUED IN EXCHANGE FOR

圖5-20　機票和登機證合一樣本

(三) 填發機票限期與訂位

一般填發機票限期與訂位（Ticketing Time Limit and Reservation）對普通票除少數航空公司外皆無限制，但有些航空公司規定如下：

1. 在72小時以前訂位時，機位訂妥後應於班機出發72小時前填發機票。
2. 在72小時以內訂位時，應於機位訂妥後1小時內填發機票。

如逾時未前來支付款項填發機票時，即自動取消其機位。其他優待票如旅遊票、遊覽票……等，則各有規定。例如，班機出發前14天須付款填發機票，若逾時未能付款填發機票時，即自動取消其已訂妥之全部班機機位。

二、機票之相關規定

機票之相關規定中主要為有關機票生效日期、機票有效期限、機票退票和機票遺失等，其相關之規定分述如下。

(一) 機票生效日期

除另有標明外，旅客使用機票之第1張搭乘票根開始行程之日期即為生效日期（Date of Effectiveness），至機票有效期限內皆有效（包括行李在內）。

例如，旅客之行程為TPE→HKG→SFO單程（來回亦可），於2011年3月10日使用第1張搭乘票根開始行程，由TPE至HKG，在香港停留3個月；2011年5月15日TPE到SFO之票價異動（漲價或減價），旅客於2011年6月10日時使用第2張搭乘票根行程，由HKG至SFO，此時旅客可不必補漲價之差額，亦不能領回減價之差額。

(二) 機票有效期限

效期種類

1. 普通票：
 (1) 以普通票價填發之單程、來回或環遊等機票，自開始行程日起一年之內有效。

(2) 機票任何票根未經使用時，即自填發日起一年之內有效。

(3) 機票中如包括有一段或多段之國際線優待票部分，在其有效期限比普通票為短時，除非在票價書上另有規定，否則該較短有效期限規定僅只適用於優待票部分。

2. 特別票：特別票價之有效期限，各依其票價另有規定。

有效期限之計算方法

有效期限之計算方法（Computation of Validity）如下：

1. 除非優待票價格另有規定外，否則皆不以開始行程當天計算，而以第2天為計算有效期限的第1天。例如，適用15天有效期限之旅遊票，在6月1日開始行程時，6月1日當天不算，以6月2日為第1天往後推15日，故有效期限至6月16日止。

2. 機票如未經使用，即以填發機票日之次日為其有效期限的第1天。

(三) 有效期限期滿

有效期限期滿（Expiration of Validity）以其最後1天的午夜12點為期滿。但有效期限未期滿者，一旦搭上班機後即可繼續行程，只要不換班次，第2天或第3天亦可。

(四) 有效期限期滿之時間定義

有效期限期滿之時間定義有「日」、「月」、「年」三種，茲分述如下。

日（Day）

係指日曆上的一整日，包括星期天及法定節日。

1. 就通知而言，發通知當天不應計算。
2. 就有效期限而言，填發機票當天或旅客開始旅行當天亦不予計算。
3. 就最低停留天數而言，應適用下述情況：
 (1) 最低停留天數如與開始旅行之日有關時，則開始旅行當日應不予計算。如最低停留天數以基數（x）天表明時，由折回點之回程，行程應在開始旅行後之第（x）天方可啟行，絕不可在第（x）天前開啟回程行程。

(2) 最低停留天數如與行程中的一部分有關時，開始旅行此部分之第一段日子不予計算，最低停留天數如以基數（×）天表明時，此部分最後一段之搭乘票根必須在旅行其第一段行程之第（×）天方可使用。

(3) 最低停留天數如與到達某區域或城市有關時，其到達日應不予計算；最低停留天數如以基數（×）天表明時，由該區域或該城市之回程必須於到達後之第（×）天才可開始旅行。

月（Month）

用於決定其有效期限時，即為指該月中，旅客開始其行程日期以後之各月中的同一日期。例如，1個月的有效期限為1月1日至2月1日；2個月的有效期限為1月15日至3月15日；3個月的有效期限為1月30日至4月30日。

例外的情形有：

1. 如在月份中無相同日期時，即以該月的最後1日為準。例如，1個月的有效期限為1月31日至2月28日或29日。

2. 如標明之日期為1個月份的最後1天，即以之後各月中的最後1天為準。例如，1個月的有效期限為1月31日至2月28日或29日；2個月的有效期限為2月28日或29日至4月30日；3個月的有效期限為4月30日至7月31日。

年（Year）

用於決定其有效期限時，係指與填發機票日或開始旅行日相同之次年月日。例如，1年的有效期限為2011年1月1日至2012年1月1日；或2012年2月29日至2013年2月28日。

(五) 機票有效期限之延期

機票有效期限之延期（Extension of Ticket Validity）常為下列之因素所造成：

延期之原因

1. 一般性：航空公司因其本身因素，致使旅客無法在機票有效期限內啟行，得不另外收費而將機票有效期限延期之原因有：
 (1) 班機取消。
 (2) 因故不停留旅客機票上所載之城市。

(3) 無法依據時刻表做合理的飛行。

(4) 換接不上班機。

(5) 以不同機艙等位取代。

(6) 無法提供先前已訂妥之機位。

2. 班機客滿：旅客於機票有效期限內欲旅行而向航空公司訂位，但因班機客滿，至未能旅行而有效期限期滿時，航空公司得將其有效期限延長至有同等機位之日為止，但此延期以7天為限。但本項不適用於以團體票旅行者，因團體票另有規定。

3. 旅途中因故死亡時：

(1) 旅客因故死亡時，與其同伴旅行之其他旅客機票，有效期限得延長至完成其宗教與習俗葬禮為止，但以不可超過由死亡之日起45天。

(2) 旅客因故死亡時，與其同伴旅行之其直系親屬機票，有效期限得延長至完成其宗教與習俗葬禮為止，但以不超過由死亡日起45天。

(3) 換發機票時，必須提供旅客死亡國家管轄機關（依有關國家之法律指定核發死亡證明機關）核發之死亡證明書或其副本給換發機票之航空公司。

(4) 該死亡證明書或副本，航空公司應至少保留兩年。

延期之類別

1. 普通票之有效期限與普通票相同之優待票：

(1) 旅客因病不克於其機票有效期限內旅行時，航空公司得依其醫生證明書延期至康復而可旅行之日為止。

(2) 病癒後恢復旅行時，如其機票等位之機位客滿時，航空公司得延長其有效期限至有該等位機位班機之第1天為止。

(3) 搭乘票根如尚有一個或更多個停留城市時，得延長至醫生證明書上可旅行之日起3個月為限。

(4) 此延期可不考慮旅客所支付票價種類之限制條件。

(5) 在上述情況下，對於陪伴該旅客旅行之直系親屬，其機票有效期限得依據其醫生證明延期至旅客康復後可旅行日止。

2. 優待票：

(1) 除非其適用票價另有規定，航空公司對因病不克旅行旅客之機票有效期限，得依據其醫生證明延期至旅客康復後可旅行日止。

(2) 在任何情況下，有效期限之延期不得超過旅客康復可旅行日起7天。

(3) 對於陪伴該旅客旅行之直系親屬，其機票有效期限航空公司亦得等同做延期。

3. 陪伴旅行之旅客（Accompanying Passengers）：航空公司對於陪伴在旅途中因病旅行旅客之直系親屬，其機票有效期限可做與病人相同之延期，本項對普通票與優待票皆有效。本文所述直系親屬係指配偶、子女（包括養子女）、父母、兄弟、姊妹，亦包含岳父母、姻親兄弟姊妹、祖父母、孫子女、婿及媳。

三、機票退票

(一) 退票

非自願退票

　　非自願退票（Involuntary Refund）係指對於因航空公司之緣故，或因安全、法律上之需求，旅客未能使用其機票之全部或部分者。

自願退票

　　自願退票（Voluntary Refund）係指對上述非自願退票以外之未經使用的全部或部分之機票。

(二) 退票之處理原則

一般原則

1. 凡於退票（Refund）時，不論其原因為航空公司無法提供機票上所示之機位，或旅客自願更改行程，退票款數與條件皆受航空公司票價書之約束。

2. 除遺失機票情況外，航空公司之退票款，僅支付該機票或雜項交換上所記載姓名之旅客，除非於購買機票時，購票人指定退票款之收受人。此時僅就由其提出之旅客存根與未被使用之搭乘票根或雜項交換券為限。依此辦法，對自稱為機票上姓名之旅客或被指定退票款收受人所做之退票為合法退票手續，航空公司對真正的旅客不負另做退票之責任（Semer-Purzycki, 1991）。

3. 不適用於BW、CO、DL、EA、JM、LA、LI、NW、PA、TI、UP等航空公司。航空公司對於機票或雜項交換券逾期後，超過30天以上之退票申請概不受理。

4. 退票之一般原則適用於BW、CO、DL、EA、JM、LA、LI、NW、PA、TI、UP等航空公司。

對於自願取消或退票者，如於退票後，剩餘款數低於該旅客已開始行程之應收票價為低時，即不受理此退票之申請。

幣值（Currency）原則

所有退票應受原購買該機票地政府及申請退票地政府之法律、規定、規則或法令約束。此外，退票應依下述規定處理：

1. 以付款幣值支付。
2. 以航空公司所屬國家幣值支付。
3. 以申請退票地國家幣值支付。
4. 以機票上所示票價等額之原購買地幣值支付。

(三) 退票款之計算

各航空公司對於處理退票款計算（Computing Refunds）方式略有出入，但一般原則如下：

降等位（Downgrade）

以旅客所持機票等位之兩城市間票價扣減實際旅行等位票價，退其差額。噴射客機與螺旋槳客機之差別，亦視同降等位處理，不扣手續費。

非自願退票

1. 機票未經使用時，退全額。
2. 機票已使用部分時，即退其未使用部分票價（如有折扣或優待時，亦應依其百分比扣之），或以全部機票票價扣減已使用部分票價之差額；二者相比，取較高金額退之。
3. 不收退票手續費，如因安全上、法律上的理由，或因旅客本身身體情況，或因其行為而取消訂位，即可酌收通訊費。

自願退票

1. 自願退票之計算方法如下：機票未經使用時，即可退全額。機票已使用部分時，以其機票票價扣減已使用部分之票價，如尚有餘額即退之。

2. 任何其他航空公司不可在未與填發原機票航空公司聯繫或洽商前，做上述退票。例如，以UATP付款時，應依UATP規定辦理。航空公司在更改旅客行程之情況下，因更改行程而有餘額時，若原機票之付款方式欄無有關退票限制時，即可填發抬頭為原機票填發航空公司之雜項交換券標明退票給予旅客。

退票手續費

原則上，對於購買頭等票及無折扣優待之經濟艙普通票，皆不收取退票手續費（Service Charges），其他則一律收取25美元之退票手續費。但各航空公司規定有時略有出入，應依各航空公司之規定處理。

四、機票遺失

機票遺失（Lost Tickets）時，其處理相關原則如下：

1. 遺失機票或搭乘票根時，旅客如能提出充分證據使填發機票之航空公司滿意，並簽署該航空公司之保證書，保證該遺失之機票或搭乘票根未被使用或被退票，及保證可為因而可能引起之損失或蒙害負責時，即可申請退票。

2. 退票款數為旅客所支付，包括支付補發機票之機票款在內，扣除已使用部分之票價的差額。

3. 航空公司如對遺失機票之退票另有收費規定時，亦應由退票款扣除之。

4. 上述各項亦可適用於遺失之雜項交換券、訂金收據、過重行李票或其他補收票用機票。至於申請遺失機票退票之期限及費時多久，各航空公司規定不一，由2個月至6個月不等。

5. 退票手續費。對於申請遺失機票之退票或補發，各航空公司所收取之手續費標準不一；其金額由5美元到30美元之間不等。

綜合上述之說明，盼讀者能對航空旅遊相關業務有初步之認識（Semer-Purzycki, 1991）。

航空電腦訂位系統與銀行結帳作業

航空電腦訂位系統（Computer Reservations System，簡稱CRS）近年來已經成為行銷其服務最有效的工具。根據專家研究發現，有下列兩項主要的原因：

1. 旅行業者和旅遊消費者都必須要有一套快速又正確的媒介，才能得到航空公司所提供之班機、機位和票價等服務，以便能找到物美價廉的產品（Better Buy）。目前新一代的航空公司電腦訂位系統的確可以達到此種訴求，在此系統中收集了各種不同的票價，給消費者提供最佳的選擇。
2. 此套系統透過設計，能把所屬航空公司之班機列於此系統中之首頁，達到行銷之功效。研究人員發現，出現在首頁的航空公司，其銷售達成率約有75%～80%之高。因此系統所屬之航空公司，可以運用此優勢來提高其在市場的占有率。

在美國的航空公司，由於AA和UA，一直以無比的雄心來開發此系統，並向歐洲市場進軍，因此締造知名的AA-Sabre和UA-Apollo的電腦系統。約有五分之四的美國航空公司訂位都採用此系統，並對英航所屬的Tarvicom系統帶來極大的威脅。

在歐洲，為了迎頭趕上此種趨勢而逐漸發展出新的電腦訂位系統，較知名者有Galileo和Amadeus。前者是結合一些歐洲航空公司如BA、KLM和SR（透過Covia和UA的Apollo系統相結合而成的系統）；後者則加入由LH、AF、SAS、IB、TWA、NW，以及一些遠東區航空公司所結合的Pars系統[10]。因此各個系統均不遺餘力地去吸收其他較小的航空公司加入其系統，以增加其影響力（圖5-21）。

事實上，CRS的功能已不僅僅是訂位系統而已，透過BSP的運作，不僅可以完成開票作業，其服務範圍甚至擴及飯店、租車、保險等方面，而更新的發展如Galileo系統所創造出的 "EASY" 系統（便捷系統），可以直接將資訊傳到消費者手中；透過推出的信用卡（Smart Card），持卡人就可以透過電腦系統和航空公司直接完成交易，對傳統的旅行業仲介的功能產生極大的挑戰，不但使得未來行銷方式產生革命性的變革，而且使得店頭市場之銷售方

旅行業實務經營學

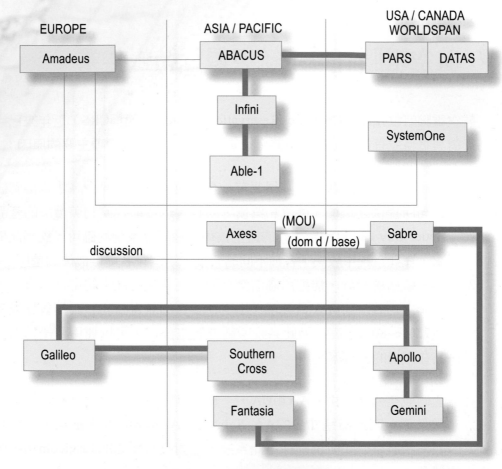

圖5-21　CRS相關網絡圖

資料來源：寶獅旅行社。

式必然到來。各CRS之間為使各系統使用率更具經濟規模，以節省成本，透過合併、市場聯盟、技術開發和股權互換的方式進行整合，而產生數據更大的效率、使全球旅遊配銷系統（Global Distribution Systen，簡稱GDS）效益更高，我國旅行業管理規則也勢必因應時代之趨勢，開始進行修正。

　　目前亞洲地區的航空公司如CI、CX、MH、SQ、TG、KE等也形成一結盟（Consortium），發展Abacus的電腦訂位系統，並和IATA中的BSP相結合、推廣，使國內個人旅遊的訂位更便捷，也減少人為操作之不良因素。在旅行業、CRS及航空公司三者的合作下，將促使旅遊服務品質呈現出新的面貌。

一、Abacus電腦訂位系統

Abacus系統為亞洲地區旅行社電腦訂位系統。由全日空、國泰、華航、港龍、馬航、菲航、皇家汶萊、新航、勝安航空及Worldspan等10家股東合資,目的在促使旅行社作業自動化,提高工作效率。

經由Abacus,可隨時得知全世界航空公司的時刻表及票價,更重要的是在結束訂位的同時,可立即獲得主要航空公司的電腦代號,方便查詢。

此外,Abacus系統網路跨越亞洲、美洲、歐洲,龐大詳盡的各類資訊任由使用,業者可進行訂位、開票、訂房、租車、組團,全套作業迅速便捷。

(一) Abacus系統的主要功能

班機時刻表及空位查詢

Abacus系統含有上百家航空公司時刻表及可售機位,從即日起至往後的331天,均可輕易查到。有了主客同步規劃(Equal Host),使得所有航空公司的資料都是即期有效,與他們本身的訂位系統並無二致。

透過Abacus的直接訂位功能,即可查知指定的班次是否還有空位。所訂機位並可獲得各航空公司之保證,並使繁複訂位、買票作業簡單而效率化,訂位馬上確認,立即做好紀錄及保障訂位,增加對顧客之服務效率。

訂房／租車／旅遊

舉凡世界各地的旅館資料,例如剩餘房數、地點、設施及房價,在Abacus中皆唾手可得。透過訂房系統,可直接取得指定旅館的確認號碼。

同時,Abacus的Car Key System使得租車更加簡便;Money Saver可查詢各種廉價價目,幫助顧客獲取最好的選擇;Help Masks則可提供簡單的租車查詢。

此外,系統的內容更擴大延伸,舉凡旅遊資料如保險、組團各項必備文件、車船服務等。

票價系統

Worldspan票價系統提供所有國際航線及美加地區的即時票價資料,可正確及快速地查得千百種票價。

委託開票功能

中小型旅行社可透過移轉訂位記錄，授權票務中心開票，卻又不洩露自家顧客的資料。票務中心調閱訂位紀錄開票時，無法看到旅客電話號碼或其他資料。

同時，系統亦禁止票務中心修正或取消旅客訂位，中、小旅行社無須擔心因開票而洩漏旅客資料。Abacus系統功能不但提高雙方作業效率，並顧及業者兩方的利益與關係。

顧客資料存檔功能

除了訂位迅速外，Abacus的資料系統可以儲存旅客個別資料，如偏好的航空公司與旅館、汽車廠牌型式、機上座位、地址、電話號碼及信用卡等資料，都具有保密性的參考檔案。訂位時，可以簡便複製成訂位紀錄，節省時間和精力。

行程表列印

Abacus亦提供列印行程的功能，包括班機時刻、旅館確認、租車及其他特別安排。業者還可附加其他叮嚀，使顧客對其獨特的服務留下深刻的印象。

旅遊資訊系統

旅遊資訊系統（Timatic）可提供全球各班入境需知，舉凡簽證、檢疫、健康證明、關稅、必備文件及其他限制等，皆可一目瞭然。

參考資訊系統

Abacus系統銜接各項有用的參考資訊系統，如Abacus一般消息及功能更新訊息、參加的航空公司、租車公司及連鎖旅館系統最新的資訊、旅遊團資訊以及各項娛樂表演節目等。

信用卡檢查系統

透過Abacus信用卡檢查系統，使用者可自行檢查顧客信用卡之效用。

(二) Abacus之硬體設備

目前有兩種銜接Abacus系統的方法：經由Abacus簡易機型、Abacus全能型或兩者的綜合體。

Abacus簡易型終端機可以讓使用者直通系統，充分享用系統全項功能。

Abacus全能機型是業者專用又易學的彩色工作站，不但可銜接系統，享用系統功能，還可作為個人電腦操作。藉由介面銜接Abacus主系統，可整合訂位、開票、會計帳目及辦公室內部作業，此乃Abacus全能機型獨特的功能。

此種機型畫面可分割操作，月曆隨叫隨現，常用的輸入格式可預設入單一鍵，並可接週邊印表機及介面設備。

自1996年5月份起，Abacus更推出新的Abacus Whiz工作站。Abacus Whiz是結合Abacus訂位系統及Windows多工環境為基礎的PC工作站，它利用彩色圖形介面可迅速地將網路工作站或個人電腦模擬成Abacus終端機。此外，還提供中文版及簡單易懂的表格，對一個完全未接觸Abacus的旅遊業從業人員而言，亦可輕易地訂取機位、旅館及租車。

二、銀行結帳計畫（BSP）及其重點

旅行社與航空公司的電腦連線，除了在訂位、開票與各項旅遊資訊的提供具有迅速確實的好處外，尚有帳目結算及各種報表方面的問題。基於此，國際航空運輸協會以解決此一主要問題的訴求為目標，採用了一套BSP銀行結帳計畫，來尋求「整套服務，一次作業完成」的方式，達到資訊化的理想境界。

銀行結帳計畫係經國際航空運輸協會各會員航空公司與會員旅社所共同擬訂，旨在簡化機票銷售代理在售賣、結報及匯款等方面的手續。旅行社與航空公司雙方的作業程序均已簡化，從而大幅增進業務上的效率，節省時間與精力。如此，雙方均可集中精力於營業活動，對航空公司及旅行社均屬有利（圖5-22）。另外，銀行結帳計畫之重點詳述如後。

(一) 單一機票庫存

所有參加銀行結帳計畫的航空公司通用機票、雜項券（MCO）以及各項規格化之表格，均由結報中心的「機票分發處」供應。任一旅行社或代理商之票券文件，若低於2個月正常用量的庫存制度時，結報中心會立刻通知「機票供應處」予以補充。此一自動撥補的單一庫存制度既可節省儲存空間，又可簡化機票庫存管制手續。

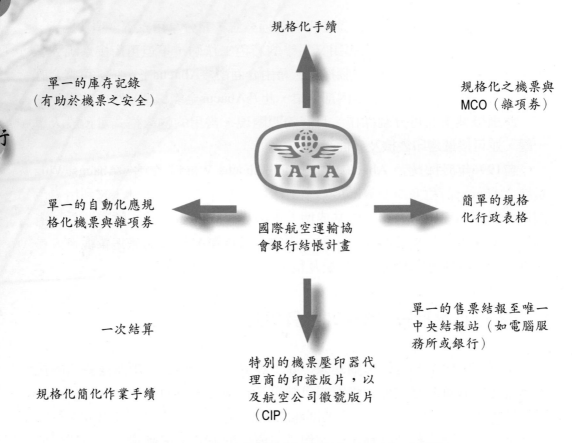

規格化手續

單一的庫存記錄
（有助於機票之安全）

規格化之機票與
MCO（雜項券）

單一的自動化應規
格化機票與雜項券

國際航空運輸協
會銀行結帳計畫

簡單的規格
化行政表格

一次結算

單一的售票結報至唯一
中央結報站（如電腦服
務所或銀行）

規格化簡化作業手續

特別的機票壓印器代
理商的印證版片，以
及航空公司徽號版片
（CIP）

圖5-22　代理商接受銀行結帳計畫（BSP）之優點

資料來源：國際航空運輸協會。

(二) 刷票機、代理商名版及航空公司名版

刷票機為銀行結帳計畫作業所需之基本配備。代理商（旅行社）之商號名稱、地址及國際航協數字代號均鐫刻於代理商名版上。而此項名版則固著於刷票機上，以防失落。

當旅行社開發機票時，只要將所欲代開機票之航空公司名版安放於刷票機上的指定位置，再將機票正面向上安放於刷票機上，隨後將刷票機滾筒橫向拉過機票，則可將刷票日期、旅行社（代理商）商號名稱、地址、國際航協數字代號以及發票、航空公司名稱徽號，一併刷印在機票之指定位置內。

在刷票機上旅行社尚可安裝上行程版片，開發出多張行程相同的機票。行程版片可由旅行社（代理商）自製，亦可由航空公司供應，視個別情況而定。

刷票機亦可用以處理信用卡購票。因只要將信用卡放置於航空公司名版的位置，即可刷印信用卡付帳單。航空公司名號版片係航空公司提供，故所有權仍屬航空公司。刷票機可向製造廠商購買或租用，租金不貴。

(三) 單一的銷售結報報表

在沒有銀行結帳計畫的情形下，各旅行社（代理商）持有各代理航空公司的機票。故必須準備分向各航空公司結報之報表，並向各公司結清票款。

在銀行結帳計畫的情形下，旅行社（代理商）只須在每一結報期結束前填具一份銷售結報報表，開列結報期內所有銷售紀錄，以及在同期內之相關調整。如此一來，將可：

1. 大大減少替每個航空公司詳細列明結報報表之文書工作。
2. 節省帳務、銀行費用、郵費及其他行政費用。

(四) 單一的帳單與結帳

旅行社將已填妥之結報報表，連同一切有關證件，交予結報中心，由其集中處理後，發出統一帳單給各旅行社，詳列該結報期內旅行社結欠所有各銀行結帳計畫航空公司之款項。旅行社只要透過指定之清帳銀行做一次結帳即可。清帳銀行隨後將經過核對之機票副本以及其他票據，連同旅行社（代理商）之結報款項，分別傳送至各銀行結帳計畫的航空公司。此刻，如發現任何錯誤，有關航空公司即可以調整帳單，直接向旅行社提出更正。

(五) 管理資料

銀行結帳計畫備有特別的資料報告，供航空公司與旅行社擬定其銷售計畫或促進其管理階層之管制等功能。

(六) 銀行結帳計畫可以自動化

從作業程序的觀點來看，銀行結帳計畫可與大部分未來的電腦化訂位及開票系統相容。此項系統會有許多旅行社裝設使用。

(七) 旅行社（代理商）所應負擔之費用

在某種情況下，旅行社因加入銀行結帳計畫而增加的負擔僅是稍許加快

其現金週轉而已,因為其結帳日期可能與沒有銀行結帳計畫時有所不同。刷票機及代理商名版的費用亦須由旅行社(代理商)負擔。但是由於每一新結帳計畫之實施而使旅行社節省的全部費用遠超過上述的全部負擔支出。

(八) 強化航空公司與旅行社(代理商)之間的關係

雖然在銀行結帳計畫的情形下,旅行社售賣機票之結報與結帳均係透過清帳銀行,而標準格式機票又係由「機票分發處」統一供應,這並不表示旅行社與航空公司間的聯繫就消失了。事實上,旅行社還是可以與航空公司隨時直接聯絡。在許多方面,航空公司仍會與旅行社繼續保持聯絡,例如從清帳銀行收到已經處理的準規格機票時,仍須與旅行社聯絡,以便核對;又如機票銷售之結報與結帳雖經清帳銀行處理,必要時航空公司仍須將改正通知單直接發予旅行社。由於許多例行性的作業均交由銀行處理,旅行社與航空公司便有時間建立更具有實效的關係。旅行社獲得一家航空公司之名版,即等於在沒有銀行結帳計畫的情形時,獲得航空公司供應機票一樣。旅行社仍然有權獲得航空公司授權,代理其包機與全備旅遊業務。

(九) 銀行結帳計畫管理

銀行結帳計畫的行政管理工作,係由國際航空運輸協會日內瓦總部的計畫管理處負責。為使該計畫得以順利推展,計畫管理處特別委派一位地區性的銀行結帳計畫經理,俾以必要時為旅行社、航空公司、電腦服務單位及清帳銀行提供服務。同時亦為彼等對國際航協旅行社管理處提供聯繫。地區性銀行結帳計畫經理係代表參與該計畫之所有航空公司行事,特別是當某一旅行社涉及拖欠債務或違法訴訟時,他是代表所有航空公司的。

三、銀行結帳作業體系

(一) 資料處理中心作業流程

資料處理中心之作業流程整理如**圖5-23**。

(二) 銀行作業

1. 俟收到EDP報表及旅行社繳交票款後,於48小時內轉入各航空公司帳戶(如**圖5-24**)。

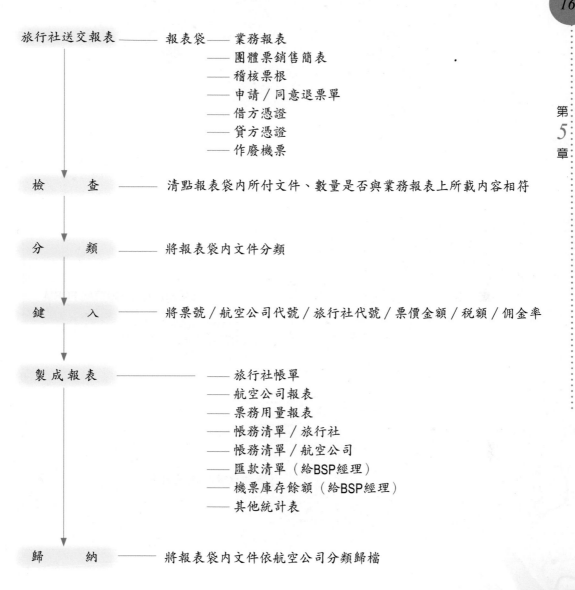

旅行社送交報表 ── 報表袋 ── 業務報表
　　　　　　　　　　　　── 團體票銷售簡表
　　　　　　　　　　　　── 稽核票根
　　　　　　　　　　　　── 申請／同意退票單
　　　　　　　　　　　　── 借方憑證
　　　　　　　　　　　　── 貸方憑證
　　　　　　　　　　　　── 作廢機票

檢　　查 ── 清點報表袋內所付文件、數量是否與業務報表上所載內容相符

分　　類 ── 將報表袋內文件分類

鍵　　入 ── 將票號／航空公司代號／旅行社代號／票價金額／稅額／佣金率

製成報表 ── 旅行社帳單
　　　　　　── 航空公司報表
　　　　　　── 票務用量報表
　　　　　　── 帳務清單／旅行社
　　　　　　── 帳務清單／航空公司
　　　　　　── 匯款清單（給BSP經理）
　　　　　　── 機票庫存餘額（給BSP經理）
　　　　　　── 其他統計表

歸　　納 ── 將報表袋內文件依航空公司分類歸檔

圖5-23　資料處理中心之作業流程
資料來源：國際航空運輸協會。

2. 機票庫存及配票作業：
(1) 銀行提供儲存機票之金櫃室一間，約12～15坪，由航協支付租金。
(2) 旅行社憑航協配票單，向銀行領取空白機票。
(3) 少量機票可存放於臺中、臺南、高雄之統轄行。

旅行業實務經營學

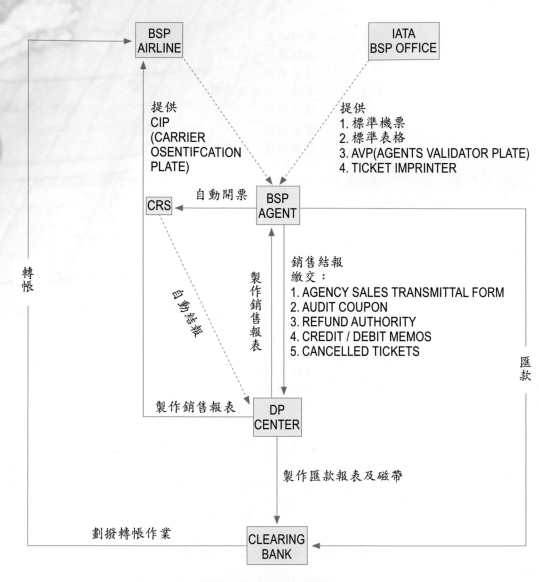

圖5-24　BSP之作業流程
資料來源：國際航空運輸協會。

(三) BSP作業流程

　　IATA目前已在全球50多個國家地區結合當地的各航空公司透過銀行結帳作業系統實施BSP。要成為BSP的會員旅行社，必須先加入成為IATA的成員，截至2012年4月之統計，目前國內具有IATA會員資格的旅行社有362家，其中328家使用BSP來開票。

四、國際航空運輸協會認可旅行社

基於BSP係IATA各會員航空公司與會員旅行社所共同擬定，因此旅行業要先加入IATA成為會員才能享用BSP，故在此特別介紹旅行業的加入方式[11]。

航空公司無法在全球各地建立直營之銷售點，故必須仰賴旅行社在各地代理銷售業務。國際航空運輸協會為使IATA會員航空公司與旅行社間的交易規則化，特建立國際航空運輸協會認可旅行社計畫（IATA Agency Program），訂立認可旅行社應具備的資格，讓IATA會員航空公司與旅行社間的交易更有效率。

(一) 臺灣地區國際航空運輸協會認可旅行社計畫

有鑑於以往東南亞地區大部分為非IATA會員的航空公司，以致推展成效不彰。目前在臺灣地區僅有410家IATA認可旅行社，因此IATA特別與東方航空運輸協會（Orient Airlines Assocation）合作，在臺灣、韓國、香港、菲律賓、泰國、新加坡、馬來西亞、印尼及汶萊等9個國家共同實行IATA第810號決議案，結合非IATA會員航空公司之力量共同推展新國際航空運輸協會認可旅行社計畫。

依據IATA第810號決議案在上述地區成立東方國家航空公司代表會議（Orient Committee Assmbly，簡稱OCA），由該地區營業之IATA會員航空公司及加入該地區任一BSP組織的非IATA會員航空公司派總公司營業主管代表組成。OCA負責制定有關IATA認可旅行社資格、程序等事宜。在各地區設有全國執行委員會（National Executive Committee，簡稱NEC）執行OCA決議事項，及提供當地特殊需求，交OCA決策參考。

(二) 成為IATA認可旅行社的好處

由於航協與國際民航組織及其他國際組織業務之關係密切，故航協無形中成為一個半官方性質的國際機構，因而成為IATA認可的旅行社有下列好處：

1. 全球航空公司銷售網路均透過此系統。
2. 提供航空公司與旅行社之間一個很重要的橋樑。
3. IATA認可旅行社在東南亞地區的航空銷售市場占有率會遽增。

4. IATA認可旅行社的標誌是事業、信用、勝任與高效率的象徵，是一帶給旅客信心的標記。

5. IATA認可旅行社可使用BSP所配發之標準機票，以直接開立經BSP航空公司授權之機票，提升銷售的能力。

6. 因IATA認可旅行社是航空公司公認的標記，故獲得全球各大航空公司提供營業之機會。

7. IATA認可旅行社可獲得全球各大航空公司提供各種營業推廣、廣告策畫、宣傳小冊、銷售資料、最新票價及時間表與人力支援。

8. IATA認可旅行社可獲得優惠，參加IATA／UFTAA或航空公司所舉辦之票務訓練課程。

9. IATA認可旅行社可獲得優惠，參加熟悉旅遊（Educational Familiarisation Tour），並可對IATA認可旅行社計畫之修改與發展提供意見。

(三) 成為IATA認可旅行社的條件

並非所有旅行社均可成為IATA認可之旅行社，必須符合下列條件：

1. 具備交通部觀光局核發之綜合或甲種旅行社執照。

2. 財務結構健全無不良信用紀錄，具有支付正常營業所需之流動能力，能提供銀行保證函及經會計師簽證之財務報表供審查者。

3. 需聘有2名專職之票務人員，該票務人員必須完成IATA認可或航空公司舉辦之票務訓練課程並持有結業證書者。

4. 具備獨立之營業場所與公司招牌，供旅客辨識並允許大眾進出。

5. 營業場所須具備至少182公斤金屬製、用水泥固定在地上或牆上之保險箱以供存放空白機票，且須合於IATA之最低安全措施規定。

6. 旅行社名稱與航空公司相同者，或為航空公司總代理之旅行社，不得申請成為IATA認可旅行社。

(四) 參加成為IATA認可旅行社的支出

旅行社於申請成為IATA認可旅行社時，需繳交審查費（Non-Refundable Application Fee）、入會費（Entry fee）及年費（Annual Fee）。

(五) 與銀行結帳計畫的關係

　　IATA實施認可旅行社計畫後，建立航空公司與旅行社交易規則化的制度，提高售票系統的效率。但隨著航空公司與旅行社的數量日增，且營業額逐年遽增，故機票之申請、配票、開發、結報與結帳等作業亦趨複雜。IATA為了簡化此項作業節省人力，特建立銀行結帳計畫供各地遵行。自2008年6月1日起，IATA全面實施電子機票作業，自該日起所有旅行社將只能開立BSP電子機票，無法再開立實體機票；若航空公司因聯航合約等因素導致無法開立電子機票時，旅行社需至航空公司票務櫃檯開票。

　　另外，實行銀行結帳計畫主要有下列好處：

1. BSP提供統一規格的標準機票與雜項券交換券（BSP Standard Tickets and MCOs）利於票務作業。
2. 旅行社只要保管一種機票，不必保存各種不同航空公司的機票，可減少保管機票之數量與風險。
3. 使用標準票可開發任一授權航空公司之機票，隨時滿足旅客之需求，提升服務水準。
4. BSP提供統一規格的行政表格供旅行社使用，簡化結報之行政作業，節省人力。
5. 一次結報至一處理中心（Processing Center），由電腦作業產生各種報表，不必分別填寫各家航空公司不同之報表，節省結報文書工作之行政費用。
6. 旅行社一次繳款至銀行，再由銀行轉帳給航空公司，一次結算省時省事。
7. BSP標準化作業有助於從業人員之訓練與作業。
8. BSP可提供特別的資料報告供旅行社參考，以擬定其銷售計畫或管理之用。並可與大部分的電腦訂位及開票系統相容，使電腦開票系統充分發揮其自動化的功能，節省票務作業人力。
9. BSP實施後，可使旅行社與航空公司更有時間建立更具時效性的關係。
10. 參加成為IATA認可旅行社後，可自動成為銀行結帳計畫旅行社。

旅 行 業

實 務 經 營 學

表5-3　參加BSP Taiwan之航空公司名單　（更新日期：2004/2/11）

1	Aeroflot - Russian Airlines 蘇聯航空SU 555
2	Air New Zealand 紐西蘭航空NZ 086
3	Air Canada 加拿大航空AC 014
4	Air France 法國航空AF 057
5	Air Macau 澳門航空NX 675
6	Alitalia Airlines 義大利航空AZ 055
7	All Nippon Airways 全日空航空NH 205
8	American Airlines 美國航空AA 001
9	Asiana Airlines Inc. 韓亞航空OZ 988
10	Bangkok Airways 曼谷航空PG 829
11	British Airways 英國航空BA 125
12	Cathay Pacific Airways 國泰航空CX 160
13	China Airlines 中華航空CI 297
14	Continental Airlines 美國大陸航空CO 005
15	Delta Air Lines Inc. 達美航空DL 006
16	EVA Airways Corp. 長榮航空BR 695
17	Far Eastern Air Transport Corp. 遠東航空EF 265
18	Hahn Air Lines HR 169
19	Hong Kong Dragon Airlines Ltd. 港龍航空KA 043
20	Japan Asia Airways 日本亞細亞航空EG 688
21	KLM Royal Dutch Airlines 荷蘭皇家航空KL 074
22	Korean Air 大韓航空KE 180
23	Lufthansa German Airlines 德國航空LH 220
24	Malaysian Airline System 馬來西亞航空MH 232
25	Mandarin Airlines 華信航空AE 803
26	Northwest Airlines 西北航空NW 012
27	P.T. Garuda Indonesia 印尼航空GA 126
28	Philippine Airlines 菲律賓航空PR 079
29	Qantas Airways Ltd. 澳洲航空QF 081
30	Royal Brunei Airlines 汶萊皇家航空BI 672
31	Scandinavian Airlines System 北歐航空SK 117
32	Singapore Airlines 新加坡航空SQ 618
33	South African Airways 南非航空SA 083
34	Swiss International Air Lines 瑞士國際航空LX 724
35	Thai Airways International 泰國航空TG 217
36	TransAsia Airways 復興航空GE 170
37	UNI Airways Corporation 立榮航空B7 525
38	United Airlines 聯合航空UA 016
39	US Airways 全美航空US 037
40	Varig Brazilian Airlines 巴西航空RG 042
41	Vietnam Airlines 越南航空VN 738

資料來源：國際航空運輸協會。

註　釋

1. 觀光區（Tourist Destination）的開發，除了其本身應具備吸引人的特點外，最大的因素就是交通及旅行設施的完善。一般而言，依靠航空優異性能之運輸之處甚多，設有航線的航空公司越多，則觀光旅行的人們就越多，對於開發一個觀光區，將發生極大的效果。今日，國際旅客中，航空旅客占絕大多數。故所有的航空運輸在觀光旅客的區域活動中，均扮演著一個決定性的角色。

2. 目前交通部亦將未來航空公司合併分為：全球性、區域性、地方性等三大類，以謀求較高之經濟效益。

3. 全球知名機場的時間帶都幾乎滿載（某航班在某機場從降落到起飛時所使用該航站設施的時間），因此LCC在無法取得知名機場之時間帶之後，只好退而求其次往第二航線機場發展。

4. 由於航空業競爭日益激烈，各家航空公司莫不推陳出新，提供更完善的服務給客人，以提升搭載率。一般而言，每一班機因時因地都有其固定而具特色的餐點，但是常因為客人的宗教信仰、身體狀況、年齡大小等因素，有時可讓客人選擇特殊的餐飲、器具、座位等服務。

5. 一般航空公司訂位之時序如下：

時間控制單位（機位）任務範圍

出發4天以前總公司訂位組給予機位，隨時掌握機位消化情況。

出發前4天總公司訂位組臺北之公司開始追查確定成行否，查看有否開票。

出發前1天中午12時30分以後各地分公司（如臺北）班機出發前一天之機位完全由臺北的公司控制，外站不能再干涉。臺北的公司應控制人數。

出發前1天下午5時30分以後至起飛機場辦公室由前一天的下午5時30分以後，機場辦公室就接下人數的控制任務，除了該站起飛的旅客外，亦注意過境之旅客人數。

6. (1) 橫渡太平洋時，嬰兒票價計算到SFO（不管是否到SFO），美國國內免費。

(2) 橫渡太平洋時，嬰兒票價計算到YUL或BOS，兩者相比取其較低票價而收取10%，加拿大與美國國內及兩國之間皆免費。

(3) 前往中南美洲而經由美國者，國際線如上述之(1)或(2)加以計算，再加由MIA至南美洲城市票價，取其10%即可。

(4) 以護照之出生年月日及使用第一張搭乘票根之日期來決定是否只收10%，開始旅行後滿2歲亦不補票。

(5) 一個旅客只可帶一個嬰兒，如帶兩個嬰兒時，第一個嬰兒收10%，第二個嬰兒即收50%。

7. 行程上如有美國或日本國內航線之任一，或二者皆有時，如使用之票價為包括該國或這些國家之國內航線在內的直接票價（Through Fare）時，即可只收該直接票價的50%。

案例：TPE－OSA－TYO－SFO－CHI－NYC

(1) 如使用TPE→NYC之直接票價，即只收TPE→NYC之50%。

(2) 如使用TPE→SFO之直接票價時，則TPE→SFO收50%、SFO→CHI與CHI→SYC皆收其票價之66.7%。

(3) 以護照之出生年月日及使用第1張搭乘票根來決定收費百分比。未滿12歲，開始旅行後變成滿12歲，不另行補票。

8. (1) 橫渡太平洋時，嬰兒票價計算到SFO（不管是否到SFO）美國國內免費。

(2) 橫渡到大西洋時，嬰兒票價計算到YUL或BOS，兩者相比取其較低票價而收取10%，加拿大與美國國內及兩國之間皆免費。

(3) 前往中南美洲而經由美國者，國際線如上述之(1)或(2)加以計算，再加由MIA至南美洲城市票價，取其10%即可。

(4) 以護照之出生年月日及使用第1張搭乘票根之日期來決定是否只收10%，開始旅行後滿2歲亦不補票。

(5) 一個旅客只可帶一個嬰兒，如帶兩個嬰兒時，第一個嬰兒收10%，另一個嬰兒即收50%。

9. 航空公司在旅客請求下，得在旅客提出使用其滿意之遺失證明，並認為其無害後，請旅客於填妥保證書（Indemmity Form）後，免費填發新票以取代其所遺失之機票。

10. (1) 例外一：對使用信用卡購買機票者，其退票款僅能退給該信用卡持有人。

(2) 例外二（僅適用於西北航空公司）：於提出退票申請時，如能提出充分之證據證明旅客之公司為其職員支付該機票款，或旅行社先行支付退票款給旅客時，即可對該公司或旅行社支付退票款。

(3) 例外三：對以PTA方式購買機票之退票時，即僅可退給該PTA之付款人。

11. 資料取自國際航空運輸協會認可旅行社簡介。

第6章

水陸旅遊相關業務

➡️ 水上旅遊相關業務
➡️ 陸路旅遊相關業務

在國際大眾化旅遊發展中，航空公司的確是貢獻良多，居所有交通工具中之龍頭地位。在水陸交通工具使用上，因各地區地理環境之不同而有不同之分量。尤其對旅行業來說，在行程設計中，所需要的不僅是由出發國到目的地之間之運送，更重要的是，如何運用各種不同的交通方式，以達到旅遊的目的。因此，在水陸交通不同工具之使用上，也和旅行業產生互動關係。例如觀光遊輪（Cruise Liner）、各地間之渡輪（Ferry Boat）、遊艇旅行（House Boat Trip）等，均豐富了旅行業之產品。歐美境內陸上交通網路發達，火車旅行（Rail Travel）為該地一大特色，遊覽巴士（Motor Coach）與租車（Rent-A-Car）的服務均非常便捷。尤以歐美內陸各觀光景點之間的遊覽，藉由陸上觀光之方式，更是經濟、輕鬆且無遠弗屆。

 # 水上旅遊相關業務

水上旅遊相關業務包含遊輪、各地間之觀光渡輪，及深具地方特色之河川遊艇，茲分述如後。

一、遊輪

(一) 輪船之沒落

輪船之旅曾在北美地區深受消費者青睞，惟在1960年代開始每下愈況，尤其在1953年到1969年之間，北大西洋間的船運，因航空公司大量介入，使輪船從原本50%的旅遊市場占有率下降到10%（Lawton, 1987），即是明顯之例。

因此，輪船在遭受交通型式改變和營運成本無法減低的壓力下，許多經營定期班輪的公司，紛紛將旗下的客輪改為航行於某一海上水域的遊輪。更甚者，如船隻過老但不失其時代之代表性者，即長期靠岸供陸上遊客登輪觀賞，也發揮了它的最高價值。例如瑪利皇后號（Queen Mary）即長期停靠在美國加州長堤陸上，供人參觀。

(二) 遊輪觀光現況

　　由於國際觀光的成長和遊輪業者的努力,遊輪已成為海上的觀光景點（Floating Attraction）。顧名思義,遊輪有別於一般的客輪,它只航行於某一個水域,並提供類似水上觀光度假中心般的作用,以及經過產品設計的休閒活動。例如將船上和岸上城市的觀光活動相互輝映。現代的遊輪經營者已經非常機巧地把食、住、行、娛樂和陽光、空氣及水互相結合,為自己開創出一個新的發展方向。近年來,短天數、低價位的遊輪產品顛覆了以往遊輪旅遊等於貴族旅遊的傳統形象,甚至成為老少咸宜的大眾化旅遊產品。根據調查,遊輪在世界經歷了30多年的成長,目前國際旅遊業的增長速度為42%左右,而遊輪每年均有8%～9%的成長,是國際旅遊業中增長幅度最大的一項業務。其中82%集中在北美,而亞太地區的成長則還很緩慢,在臺灣每年旅客僅有2～3萬人左右,因此遊輪旅遊之發展空間仍相當寬廣。

(三) 遊輪事業之發展

　　遊輪旅遊在目前的旅遊市場中,所占的比例雖然不大,但由於其成長空間廣闊,因此遊輪業者莫不積極調整步伐,大力推展國際間的遊輪旅遊。

遊輪度假盛行於歐美,近年來逐漸成為亞洲旅客的新寵。

（謝豪生提供）

第6章 水陸旅遊相關業務

遊輪船隊之擴張

遊輪業者已有建造可搭乘5,000人之巨型船隻,使未來遊輪旅遊在供應上不虞匱乏。但是由於船隻加大,遊客成倍數增加後,相對的各地的港口和相關設施,如港口通關設備及住宿飯店的供應問題接踵產生。同樣的,遊輪公司必須能促使消費者急速增加,且其比率不能僅以每年10%成長,可能要更快才能滿足成本上之需求。因此如何擬定完整的國際遊輪旅遊行銷計畫,就成為遊輪事業的當務之急。

遊輪觀光行程趨向縮短

遊輪觀光客出海渡假愈來愈傾向短天數。目前成長最快之行程為3～5天。而現今約有80%的遊輪行程均在8天或8天以下,一星期以上的行程僅占市場中的12%(Dickinson, 1989)。

經濟影響

遊輪事業的構成,除了遊輪本身外,最重要的就是沿岸停靠之港口都市,因為遊輪可為港口都市帶來繁榮和發展。遊輪之未來發展趨向大型化,這對沿岸都市將帶來新的衝擊。因為大船需要靠岸的次數較小船少,客人下船的機會也少,相對的上岸消費的時機就少,自然影響到沿岸都市的收入。遊輪公司為配合大規模的發展,買下一些海上島嶼自行開發,形成自給自足的企業,對原本以遊輪觀光收入為主的沿海城市經濟影響就深遠了。若想要能留住遊輪的觀光客,這些沿岸港口都市,就必須開創出本身的特色,以及改善或加強其本身的各類設施(Fridgen, 1991)。

銷售發展

遊輪業者為激起觀光者更高的興趣,提高服務層面及效率,已和其他相關業者結合開拓出新的旅遊方式。例如,Fly/Cruise/Land的全備旅遊所推出的種種優惠條件。近年來,在我國業者的大力推薦下,阿拉斯加遊輪之旅已是目前相當受歡迎的行程之一。

(四) 亞洲遊輪產品

由於亞洲地區近年來經濟蓬勃發展,加上越南政府、中國大陸實行的門戶開放政策,使得整個亞洲旅遊市場急遽成長,遊輪產品更是受到業界之矚目。目前亞洲地區的遊輪仍以短天數之產品為主,茲按地區分述如後。

東南亞地區

　　新加坡因其地理位置、港口設施及現代化管理均較其他城市出色，成為此地區遊輪業之「首府」，並已成為麗星郵輪船隊之停靠母港。目前已成為13艘遊輪之停靠基地，占亞太地區郵輪市場約32%[1]。

香港與其他地區之間

　　香港特區政府為積極發展郵輪旅遊產業，預計在原啟德機場舊址，建設發展首座郵輪碼頭，預計2020年在新郵輪碼頭完成後，每年帶來7,000至10,000個就業機會。目前，從香港出發的遊輪有前往海南島和行駛於香港、北京、馬尼拉、胡志明市等地之間的雙魚號和水晶合韻號。

上海

　　2006年約有15艘國際豪華郵輪停靠大陸港口，達70多航次。上海市政府積極開闢上海港口的郵輪旅客運量，2010年約達成300萬人次，到2020年中國大陸可能成為世界最大的旅遊目的地之一。

臺灣

　　臺灣唯一的固定航班郵輪係以航行臺日之間的麗星郵輪為主，其他不定期靠泊臺灣港口之客輪航班[2]，則有歐美郵輪船隊平均每年約12航次的到訪，仍有待積極開發（呂江泉，2008）。

二、觀光渡輪

　　觀光渡輪之型態散見於世界各國，它不但是水上的交通工具，更有地理景觀上的觀光特色，諸如美國海岸沿線之各類渡船、地中海、加勒比海各島嶼間之渡船、英法海峽間之汽墊船（Hovercraft）、義大利南部那不勒斯到卡布里（Capri）島之間的水翼船（Hydrofoils），以及我國的花蓮輪、澎湖輪等均屬於具有觀光特色的水上交通工具。

三、河川遊艇

　　河川遊艇通常包括客房、餐廳和基本的康樂器材，是歐洲的英、法以

及捷克等地區較為流行的一種旅遊方式；另外，在美國的密西西比河亦有此種景象，如YR Mississippi Queen。有時一家大小可租一艘汽船在湖上（河上）度假，我們稱為遊艇旅行。這些存在於不同地區、不同形式的水上交通工具，對調節旅遊的行程及豐富其內容有相當大的幫助。事實上，在每日的觀光行程中，配合河上或海上的旅遊活動，可為較枯燥的陸上行程增添一點趣味。例如，舊金山灣區的渡輪或遊艇巡弋、澳洲雪梨傑克遜港遨遊、紐約環遊曼哈頓島的輪船及自由女神觀光船、加拿大溫哥華與維多利亞之間的渡輪、挪威的奧斯陸及丹麥哥本哈根之間的渡輪（夜宿輪上）、希臘愛琴海的古文明諸島之旅、巴黎塞納河、倫敦泰晤士河、紐奧良密西西比河蒸汽船之旅、埃及尼羅河之旅、西德的萊茵河之旅等皆是極為出名的船上旅行。又例如，由哥本哈根開往德國漢堡的火車於橫渡波羅的海（Baltic Sea）時，整列火車開進渡輪，上陸地後再原班火車開出，旅客莫不頓感新奇而饒富趣味。

陸路旅遊相關業務

陸上之旅遊所仰賴的交通工具種類大致可以火車、遊覽巴士、自用或租用的客車為主。雖然無法如飛機般快速舒適，也沒有海上遊輪的豪華設備，卻是一種平實而無遠弗屆的遊覽所必須的交通工具。尤其在目前國人所流行的自助旅遊方式下，陸路旅遊的相關業務也就更加重要。

一、鐵路方面

鐵路曾經是觀光事業發展中的交通骨幹。雖然目前的地位不若以往來得受重視，但在印度、日本和獨立國協等國家則仍然受到消費者的歡迎（Gee et al., 1989）。

(一) 美國全國鐵路旅運公司

在1970年的「鐵路旅客運輸法案」下，授權全國鐵路旅運公司結合美國全國鐵路網，並和全國各鐵路公司簽定合約，負責經營各城市間的火車客運業務。

美國的全國鐵路旅運公司（National Railroad Passenger Corporation，簡稱Amtrak）目前在全美擁有24,000哩長的鐵路運輸線及2,000輛的車子，其服務網廣達500個大小城鎮，更不斷引進新的車廂、改善服務品質及擴大廣告宣傳，並且和旅行業者結合開放全備旅遊，藉以吸引世界各地前往美國遊覽的大量觀光客和本地旅客。全國鐵路旅運公司在美國政府經濟大力支援下的確經營得有聲有色，也是以陸路遊覽美國非常好的方式之一。加上最近美國的全國鐵路旅運公司和航空公司的訂位系統相串聯，加速行銷能力和訂位之便捷性，更成為吸引觀光客之重點（Bush, 1989）。

此外，在美國，如果想加入火車團體旅遊，均可透過火車包車觀光的旅行社洽詢，它提供餐飲、遊覽、住宿和導遊的服務，類似全備旅遊的活動。

(二) 歐洲火車聯票

歐洲火車聯票（Eurail Pass）是世界各國人士前往歐洲地區旅行最常用之火車票。由於歐洲本土各國間的國界相鄰，鐵路聯繫極為緊密，經過鐵路的運輸服務，大多和各大城市相通成為最經濟和最方便的陸上遊覽方式，因此推出所謂Eurail Pass, BritRail Pass, EUROstor, France Rail Pass和Swiss Pass等

火車旅遊在歐陸可謂無遠弗屆。

（揚智文化）

相關的火車票。尤其當非歐洲地區人士前往歐洲購買此票，可享受到較高的折扣並達到旅遊歐洲各國的目的[3]。同時歐洲共同體（European Community）形成後，更給歐洲鐵路聯運開啟另一扇便捷之門。英法跨海地下隧道口打通，法國人使用鐵路的人數大增。中歐部分地區也因法國迪士尼樂園（Disney Project）之輔助鐵路運輸系統完成而更加便利。

(三) 臺灣高速鐵路（Taiwan High Speed Rail）

臺灣地區的國內旅遊隨著經濟提升、社會結構改變，而呈現出蓬勃生機，國民旅遊市場對新產品之需求日益增加。臺灣高鐵有鑑於此，特推出城市自由行之產品。此產品之特色首重完善之規劃與品質之精緻，並採「自由行」之經營方式，天天出發，以臻便捷性。為國內鐵路旅遊開創嶄新的經營範例。

二、公路方面

由於自用汽車的普及和快速成長，使得在美國旅遊事業的發展上占了極重要的地位。根據美國對國內交通工具的使用比例分析，自用車就占了83%（Gee et al., 1989）。因此，一般相關的觀光事業體，莫不以自用車理想的抵達能力作為建立本身事業的考慮。一般認為，在自用車無法順利到達的地點，其生意量必然減少，這也說明為何美國的餐廳、公園、旅館均集結於公路網上，且平均每一戶美國人一年至少駕車外出旅行一次，因此自用車的重要性可想而知。我們常說到美國的洛杉磯沒有自用車就如同缺了雙腿似的，真有望街興嘆的感受，此言對美國某些地區而言可是一點也不為過。

因此，在歐美內陸幅員廣大的地區，觀光客應如何解決「行」的困難呢？對個別的觀光客來說，租車和搭乘當地的遊覽巴士不失為一種完美的辦法。

(一) 租車業務

由於商務旅客的急遽增加，在國外近年來的租車行業得以快速成長。其影響現代觀光客的程度也相對的提高，尤其以歐美為最。目前在美國約有3萬個不同的租車公司，有些是單店營業，有些則採連鎖店方式營運，其中最著名且較具規模的有赫斯（Hertz）、艾維斯（Avis）、全國（National）、划算（Budget）等公司。美國租車業務發展迅速，還有下列之因素：

1. 服務層面：願意經常租車的觀光客，大部分是商務旅遊的人士。通常他們對價格的高低並不十分在意，只求服務迅速，手續方便，使其達到目的為用車的最主要考慮因素。

2. 經濟層面：在和其他相關觀光事業體做一比較時，租車所需資金較少。例如，飯店、航空公司、輪船公司、鐵路公司等的投資額高，回收期較長，無論擴充或出售均不易，而租車業的投資就比較有彈性，其最主要的支出只是廣告而已。

3. 易於經營與參與：因為與大部分租車業務相關的生財器具，如汽車、停車場、保養場等均可用租約方式取得，如果能加入成為連鎖店，則連資金和經營技術均可得到協助，而迅速地擴張。因此美國一些租車公司正以極高的速度向海外發展其連鎖企業。

4. 和其他相關事業體之完善結合：如航空公司所謂的Fly/Drive、Train/Drive等遊程，在租車業者之推動下仍有相當廣大的市場待開發，前景看好。旅行社在此一銷售的管道上，可扮演重要的角色，在銷售機票的同時亦可以推銷租車的業務。

5. 其他：由於租車和意外保險有相當密切的關係，因此租車公司和保險業的結合及加油（要加油回庫）等服務的提供亦可增加收入的擴大。

(二) 租車相關的業務

1. 司機服務：在美國租車一般均不提供司機，然而在亞洲、歐洲等地則有此種服務。

2. 休閒車輛：如露營拖車的租用，讓人們方便拖著小艇及其他相關器材前往旅遊目的地，也可以在露營拖車營區過夜，既經濟又方便。因此Land Campers Motor House在歐美頗受歡迎，而且到處都租得到。

(三) 遊覽巴士

遊覽巴士事業在觀光交通事業中占有相當重要的地位，過去遊覽巴士業者一直以火車和私有車輛為其所面臨競爭的主要對象，惜因機票不斷降價帶走許多舊客戶。在美國，遊覽巴士的全年營業額占有相當比例，其中灰狗公司（Greyhound Lines）為全美最主要的遊覽巴士公司之一。

一般說來，遊覽巴士為最大眾化的旅遊工具，可到達的範圍非常廣闊，而且相當便捷。此外，跨國的內陸旅遊也可以搭乘此種巴士，例如可以自加

遊覽巴士是相當便捷的交通工具，在選擇時不僅要求舒適，更應注意安全。
（謝豪生提供）

拿大搭乘遊覽巴士前往巴拿馬，又如墨西哥有許多巴士遊覽公司就經營不同等級的巴士旅遊服務，由整潔豪華的頭等車位到最便宜的車位都有，使觀光客能欣賞到各地的風光。

通常參加此種定線巴士旅遊的客人多以收入較低的年輕人或老年人為主，而對其他層面的客人來說，巴士公司的服務只限於接送的交通工具，因此有許多的巴士只提供來往於城市和度假地點之間的運輸工具。

包車旅遊服務

每家遊覽巴士公司均可以提供包車（Charter Bus）服務，也可以透過旅行社來安排。而巴士旅遊（Bus Tour）也可以由上述的方式安排。大約有30%的遊覽巴士公司是以包車和經營巴士旅遊之方式為其主要的營業項目。其一般的觀光旅程包括：

1. 市區觀光（City Package Tour）：通常包含飯店住宿及其鄰近地區的觀光活動。

2. 滿足個別需求之旅程（Independent Package Tour）：包含某些城市的定期觀光和其行程中城市的住宿及附近的觀光活動。

3. 專人嚮導之旅程（Escorted Tours）：為固定時刻出發的團體旅遊。由主要的城市為出發點，遊覽在美國境內的主要風景地區，其天數長短不一，可由5天到30天不等，包含了高級的旅館，經過訓練的專業領隊全程隨時提供服務，尤其對不常出門的旅客來說，一位領隊的存在是極其重要的。

陸上交通服務

任何行駛於陸上的交通工具均可稱為陸上交通（Ground Transportation），但是在旅遊事業中，此名詞多數用於機場和飯店之間的接送交通工具或觀光活動之交通工具。這種交通公司大部分均為私有較多。但在美國、法國、荷蘭的機場交通工具則是由政府所擁有和提供。

觀光接送交通服務

以觀光和接送為主的交通公司在各機場和市區或風景區之間提供往返的定期運輸服務，其車輛應客人之不同需求而有大型遊覽巴士和小轎車的分別。觀光遊覽巴士更是對大眾開放，只要你一票在手即可搭乘。有時候也提供包車的服務，專門提供給有合約的相關旅遊機構，例如旅行社就可以按照其經營性質而對外銷售。

在美國，屬於此類型態（觀光旅遊、機場、飯店、風景區間接送）的交通公司頗多，分別屬於不同的大小公司，但規模較大者有下列二者：第一、全國通運公司（Gray Line）；第二、美國觀光國際公司（American Sightseeing International）。它們的旅遊也要靠飯店櫃檯（旅遊服務中心）出售其遊程，因此付給飯店的佣金現已大幅度提高。

在國內，如桃園中正機場成立初期各飯店和全國通運公司（美國Gray Line在臺灣之代理商）成立接送的契約，由它代為來回接送機場和飯店間的旅客。同時它也組織了所謂巴士旅遊，在各飯店的櫃檯出售，其經營的模式和美國的型態是一致的，國內亦有經營頗似上述業務的旅行社，如東南旅行社，即設有巴士旅遊部門，而其他規模較小的旅行社，本身沒有自屬的遊覽巴士，則採用專車租用的作法，其觀光路線包含臺北市區、臺北近郊、橫貫公路之天祥太魯閣、梨山以及日月潭、高雄、墾丁等各地的風景區，為國外

的旅客們提供便利的服務。根據此種理念,也有業者由國外引進所謂周遊寶島型態的旅遊方式,替自助旅遊方式奠定了基礎[4]。

近年來到海外的旅遊人口日漸增加,以參加旅行團者為多。目前以家庭為主的旅行方式日眾,小型遊覽巴士就益形重要。因此在交通事業上發展所謂小巴旅遊(Minibus Line)的公司。在國外,譬如地形狹小的夏威夷和肯亞的狩獵觀光,多採用此種小型交通公司之專業服務。

無可否認的,遊覽巴士在觀光事業的體系中占有重要的份量,它永遠是一種不可或缺的陸上交通工具,在未來的發展上,小型車的平均成本會高於大型車,但卻能讓人感受到專屬化服務(Personalized Service)的一面,也較為舒適、快捷;而大型遊覽巴士的運輸量較高,單位成本較低。但是無論如何,在長程旅遊的層面來看,它所花費的行駛時間過長,這一點對其未來的發展、競爭上是最大的缺點。

(四) 其他

其他相關的陸上交通觀光工具則以纜車(Cable Car)為代表。很多觀光地點皆位處叢山峻嶺之中或在高山上,因而也顯現出其特性。現代科技文明已能解決大部分的交通問題,最常見的登山方法即纜車;纜車大致可分為兩種:一是坡度很大的地區,直接用纜線把車廂以對開的方式拉上山,例如瑞士的鐵力士山、中國大陸的黃山等均是;另一種為纜線埋在地下而其纜線一直在傳動車廂上的箝制設備,夾得愈緊則車行速度愈快,反之愈慢。最著名的為舊金山的纜車,它不但已成了舊金山的特殊標誌,且在實際應用上相當適合當地的特殊地形。

搭乘纜車可俯覽當地的湖光山色。

(揚智文化)

註　釋

1. 整理修改自網路資料：我的E政府www.gov.tw：星國遊輪業快速成長擬兩年後興建第二中心。線上檢索日期：2007年01月02日。網址：http://www.gov.tw/news/cna/international/news/200611/20061123583878.html
2. 遊輪在臺代理一覽表：
 (1) 公主國際有限公司：公主遊輪（Princess Cruises）
 (2) 鳳凰國際旅行社：高斯達遊輪（Costa Cruises）
 (3) 麗星旅行社：麗星遊輪（STAR Cruises）、挪威星號（Norwegian Cruise Line）、美國挪威星號（America Norwegian Cruise Line）、東方遊輪（Orient Line）
 (4) 大盟旅行社：銀海遊輪（Silversea Cruises）、瑞迪生遊輪（Radisson Seven Seas Cruises）、世界號遊輪（The World of ResidenSea Cruises）、地中海遊輪（MSC）
 (5) 安達旅運（安達天下旅行社）：皇家加勒比海遊輪（Royal Caribbean）
 (6) 荷美越洋有限公司：荷美遊輪（Holland & America）
 (7) 歐樂旅行社：冠達遊輪（Cunard Cruises）、大洋遊輪（Oceania Cruises）、嘉年華遊輪（Carnival Cruises）、菁英遊輪（Celebrity Cruises）、世界探索遊輪（Discovery World Cruises）。
 (8) 飛鳥國際旅行社：飛鳥遊輪（Asuka Cruises）
3. 有關歐洲鐵路類型車票可參考飛達旅行社1996年4月所提供之《歐洲火車票產品手冊》。
4. 寶島周遊券由錫安旅行社率先在全臺旅館販售，在先行安排交通後，再以發行旅行券的方式給消費者，憑券換取相關之服務。

第 7 章

住宿旅遊相關業務

- 住宿業之類別
- 住宿業常用之術語
- 行銷方針與訂房作業

出外旅遊時，人們對住宿的需求是無法避免的。在一天愉快旅程之後，能回到住宿的地方，舒適地享用住宿業者所提供的各類服務已經成為旅遊中重要的一環。它不但提供觀光客一個溫暖的家（Home, away from home），更提升當地之就業機會與整體的經濟效益。

此外，就經營層面而言，以跨國企業型態出現的較多，這在其他各觀光事業體中是較特殊的。例如，美國的連鎖飯店幾乎在自由世界的各個角落都可以看到。相同的，在美國本土也看得到其他各國的連鎖飯店存在。例如，臺灣高雄義大世界之皇冠假日飯店（Crowne Plaza）、臺北喜來登大飯店（Sheraton Taipei Hotel）、臺北君悅大飯店（Grand Hyatt Regency Hotel）均屬於美國的連鎖飯店，透過連鎖作業即可提供全球各地的訂房，而強化了旅遊之訂房作業。因此，以下僅就住宿業中和旅行業相關之事項，如住宿業分類、相關術語、計價方式、訂房作業及住宿業之相關現況分別簡述如下：

 ## 住宿業之類別

無論在美國或其他各地，不同型態的住宿場所有著不同的名稱。但是，由於其中的服務性、營業方式差異頗巨，因此很難有絕對之區分。

尤其是國際住宿業（International Lodging Accommodations），更難找出一致的區分標準。然而根據「經濟合作暨發展組織」（OECD）的分類，加上近年來在臺灣各地風行的主題民宿，共可分成11種和其他附加的2類（Fridgen, 1991），包括了Hotels, Motels, Inns, Bed and Breakfasts, Paradors, Timeshare and Resort Condominiums, Camps, Youth Hostels和Health Spas等，而其他兩項通常包括類似旅館的住宿和輔助性的住宿，像度假中心之小木屋（Bungalow Hotels）、出租農場（Rented Farms）、水上人家小艇（House Boats）和露營車（Camper Vans）等，茲分述如下。

一、旅館

旅館是住宿業中最重要的一部分，也是歐美各大都市中主要的企業。且由於其地點、功能、住房對象不同又可分為下列不同性質的旅館：

(一) 商務旅館

商務旅館（Commercial Hotels）主要的客源來自商務旅客（Business Travelers），其提供服務之內容精緻，如免費報紙和咖啡、個人電腦操作設備、洗衣、僕役長之協助和禮品商等。它在餐飲服務上亦包含客房服務（Room Service）、咖啡廳和正式餐廳，而游泳池、三溫暖、健身俱樂部，有時也是配備設施之一。商務旅館通常位於大都市之中或工商發達之城鎮上，以滿足商務客戶交通方便之特殊需求。

(二) 機場旅館

機場旅館（Airport Hotels）均建於機場附近，以提供客人便捷需求。主要的服務特色為提供客人來回於機場間的便捷接送（Shuttle Bus）服務和方便停車。機場旅館之客源相當廣泛，它包含商務旅客及因班機取消，須轉機而暫住的旅客，也有各類會議的消費者。

(三) 會議中心旅館

會議中心旅館（Conference Center Hotels）提供一系列的會議專業設施，使各類會議能在其旅館協助下圓滿成功。

(四) 經濟式旅館

經濟式旅館（Economy Hotels）提供乾淨的房間設備。旅館本身設施不多，所提供的服務也很簡單，通常也不提供餐飲之服務，如有提供，也僅為基本之內容。其客源多為「預算式」之消費者，如家庭度假者、旅遊團體、商務和會議之旅客。

(五) 套房式旅館

套房式旅館（Suite Hotels）的房間設備頗為豐富，通常包含有客廳及與客廳隔離之臥房，有些還包含廚房設備。其客源主要來自多方面，如商務旅客可以利用客廳舉行小型商務聚會，且分離式之臥房較能享受到個人之方便性。此外，對一些正在找房子的消費者而言也是一個好的暫時住所。

(六) 長期住宿旅館

住在長期住宿旅館（Residential Hotels）中的旅客其停留的時日較其他類型旅館為長，以Marriott系統之Residential Inn為其中之佼佼者。此類旅館的服務並不十分多樣化，房間以廚房、壁爐和獨立式之臥房為其主要設備，不僅提供打掃和整理房間之服務，也有餐廳、客房內餐飲服務及小酒吧的配置。不過，這些餐飲設施最主要的目的僅僅為方便住客，而非以營利為主要之目的。這類旅館房間的選擇性頗高，由個人單人房到全家人共住之套房均有。

(七) 賭場旅館

在賭場旅館（Casino Hotels）中均附有博奕之設備，其所有設計和行銷的對象均以賭客為主。這些旅館通常非常豪華，為吸引賭客以增加收益，旅館經常邀請全國知名藝人前來表演，並提供特殊的風味餐和包機接送的服務。

(八) 度假旅館

度假休閒的旅客是度假旅館（Resort Hotels）的主要客源。這些度假旅館通常是因應消費者預定前往的度假地點而建立，因此和其他旅館不同的是，多遠離都市塵囂，建造於風光明媚的山麓或海邊區域。這類旅館通常會提供硫磺礦泉浴和健身俱樂部之設施，也有提供各種的球類及戶外運動的器材。

度假型旅館日益受到消費者青睞。

（謝豪生提供）

二、汽車旅館

汽車旅館種類非常多，有些汽車旅館設備相當完善，相對收費也較為昂貴，要清楚區分並非易事。大部分的汽車旅館多位於主要的高速公路沿線，以取得交通之便捷性，停車方便且不收費。

三、客棧

在歐洲，客棧（Inns）有其淵遠流長之特質，原本為困頓旅客打發歇腳的地方。大部分客棧的房間數不多，餐食提供的選擇性也不多，多為套餐式（Set Menu），但客棧卻極富人情味色彩。相等於客棧服務的住宿方式在歐洲稱為Pension，由大宅院改變而成的招待所和此處之客棧相彷。

四、民宿

房間和早餐（Bed and Breakfasts，亦縮寫成B&B），它們提供住客房間住宿並供應早餐。B&B的規模由單一間的客房到含有20～30間房間的建築物不等。主人通常住在同一幢建築物中，並擔任烹調早餐的工作。此種型態的住宿在英國流行得很早，目前在美國、澳洲和英國普遍受到歡迎。

五、「巴拉多」

由地方或州觀光局，將古老且具有歷史意義的建築物改建而成的旅館就稱為「巴拉多」（Parador），例如：歐洲一些古老的修道院、教堂或城堡等。這類建築物在改建成旅館後，除提供三餐外，同時也讓觀光客能體驗到中古世紀文化特質之氣息。

巴拉多一詞的概念最早源自於西班牙，現在經常在美國出現。在美國的國家公園服務和某些特定的州公園系統中，有提供此種方式的住宿。

六、分時度假公寓

　　觀光客可藉由輪住分時度假公寓（Time Share and Resort Condominiums），選擇另一種在度假中的住宿方式。例如在度假公寓中，觀光客可買下整幢公寓的其中一間，除在度假時自己住外，其他時候可出租給其他觀光客。

　　輪住式的「房間單位」並不完全單獨屬於一人，也許僅個人擁有1/10的房間單位，因此所有人要輪流分享此一房間的住宿權力。目前輪住式房間的單一所有人可以和其他所有人交換使用房間的時機，用相互協調和配合來訪時間的方式來滿足每個不同所有人的需要，此舉可節省所有權人出國海外旅行之住宿費用。

七、營地住宿

　　在許多的地區和國家，營地住宿（Camps）均有其長期歷史。意指在一特定地區架設住宿之用具和安排以達到住宿目的。目前有成千上萬的營地可供觀光客選擇。營地的經營分為政府和私人兩大類。如政府在公園及森林遊樂區營地之經營。同時許多私人企業也提供此類場地給員工作為度假之用。

八、青年旅舍

　　此類經濟性的住宿方式最早源於歐洲後傳入美國。目前國際間約有35,000多家青年旅舍（Youth Hostels）。招待所僅提供住宿的場地，故其房間皆為通舖式的房間，且服務與設施均有限，如沐浴設備為大眾公用，但設有廚房，可自行煮食，適合年輕人自助旅遊。

九、養生水療會館

　　養生水療會館（Health Spas）特殊的住宿方式為針對追求健康，和恢復元氣之消費者所設，也是自古以來最早的住宿方式之一。其旅館的設備已由原先治療疾病的配備進而推廣到目前以減肥和控制體重為重心的各類豪華設備。

十、私人住宅

　　私人住宅（Private Houses）為最傳統的外宿方式，旅遊者往往借住於私人住宅中。在現代社會裡，這種方式已日漸式微。但也有些特殊目的的團體較希望能住在私人民宅裡，如海外遊學或學習語言的學生訪問團，也就是我們俗稱的 "Home Stay"，藉此增加學習語言的機會和促進對當地文化的瞭解。現下流行的「沙發客」（Couch Surfing）則是旅行者互相接待提供自家住宿，以此達到既省錢又能進行文化交流之目的。

十一、主題民宿

　　主題民宿是指除了利用自用住宅空閒房間供旅行者住宿外，更結合當地人文、自然景觀、生態、環境資源及農林漁牧生產活動，以家庭副業方式經營，提供旅客鄉野生活之住宿方式。

座落於鄉野間的主題民宿可讓旅行者體驗有別於都市生活的另類生活。

（揚智文化）

旅行業實務經營學

🎈 住宿業常用之術語

瞭解住宿業類別後，本節針對住宿業常用術語和計價方式加以說明，以期對住宿業運作能有進一步的認識。

住宿業和旅行業運作相關的部分可分為下列兩大類：一為櫃檯作業部分之相關術語；二為訂房作業中之相關用詞，茲說明如下。

一、櫃檯作業常用之術語

(一) 部門名稱與人員

Front Desk（旅館櫃檯）

旅館櫃檯一般均位於旅館正門大廳入口處，並可分為下列各部分：

1. Registration：旅館住宿登記處。
2. Information：詢問處（接待處）。
3. Cashier：出納處。
4. Reservation Office：櫃檯訂房組，處理非團體客戶之訂房。
5. Concierge：指櫃檯或相等之服務工作人員，尤其在歐系旅館中最為常見，其工作包含行李處理、詢問工作，及各類旅遊資訊提供。
6. Night Porter：規模較小的旅館所安排的夜間櫃檯值班人員，在其他員工下班後提供相關的服務。

Bell Captain Service（行李服務中心）

1. Porter：行李服務員。
2. Door Man：門僮。

Duty Manager（值班經理）

通常設置於飯店大廳，督導並提供住客及時的服務，以提升服務品質及效率。

Tour Information Desk（旅遊服務中心）

由飯店資深同仁提供旅客相關旅遊資訊或觀光安排等服務。

EBS（商旅客戶服務中心）

商旅客戶服務中心（Executive Business Service，簡稱EBS）多由資深接待員擔任。

Duty Free Shop（免稅店）

免稅店通常設於大廳或地下室。

Tour Hospitality Desk

旅行業服務人員櫃檯，專供接待住在旅館中的團體旅行業客戶之用。

Group Checkin Counter

專門辦理團體入住手續的櫃檯，與非團體旅客入住手續分開，以免造成壅塞。

Tour Coordinator

旅館中團體相關事宜之協調者，通常由業務部之業務人員擔任。

Lobby Bar

Lobby Bar為位於大廳之酒吧。

(二) 作業用語

1. Check In：辦理入住手續。抵達旅館後應先至櫃檯出示訂房記錄及辦理相關手續，領取房號及鑰匙，一般飯店之入住時間因各地而異，然均設定在中午12時以後。

2. Check Out：辦理退房手續。應在當天規定時間內退房，並辦理結帳手續。

3. Deposit：訂房時之訂金。如客人訂房後因故臨時取消，須於一定期間內辦理，否則訂金將為旅館所沒收；如旅客依更改後的訂房時間前往，則可充抵為房費之一部分。

4. Hotel Voucher：旅館住宿憑證。旅客之訂房透過旅行業安排時，旅行業

在收取旅客費用後給予此憑證，以供消費者持往相關旅館以接受憑證上註明之服務。

5. Master Voucher：團體總帳表。團體入住旅館後，均有其團體之總表，記錄該團之相關消費，以方便領隊和導遊在團體遷出時簽認，以便旅館日後之收帳工作。

6. Personal Bill：私人帳。即在團體旅遊中不屬於旅行業合約中所應支付之帳款，如個人之洗衣費、電話費等。

7. Rooming List：團體住房團員名單。住房名單除旅客姓名外尚應包含護照號碼、住址和出生日期等相關基本資料。

8. Wake up Call：指叫醒住客之電話。旅客為防止睡過頭，可預先告知總機起床之時間，屆時總機將以電話叫醒住客。

9. Complimentary Room：由旅館免費提供之房間。免費的房間通常為對團體達一定人數後或對相關人員之禮遇所提供。

10. Hospitality Room：由旅館免費提供給特別團體使用，如熟悉旅遊作各類活動，例如歡迎酒會的房間。有時因團體班機起飛較晚，旅館也會提供1～2間房間免費供給團員休息或存放私人物品之用。

在國際性住宿業中有些規格化的名詞已為旅遊相關行業所接受，並廣泛運用，因此應有完整的瞭解，否則在旅行業相關業務的運作上往往會產生無法溝通或瞭解的困惑。

二、客房作業常用之術語

客房作業中各類不同房間類別出現之術語最多，茲分述如下：

1. Single Room：單人房，指僅供1人住宿的房間，其床位之大小按不同之旅館而有差別，有些採一般尺寸單人床，也有採較大之床位，如Queen Size、King Size。

2. Double Room：雙人房，指單張大床之房間，可供2人住宿。

3. Twin Room：指擁有2張單人床之雙人住房。

4. Double-Double：指在1房間內擁有2張大床供2人住宿之用，美式旅館採用較廣。

5. Parlor：指以沙發床或活動床提供住宿之房間，有時也稱為Studio。

6. Suite：指套房，為旅館較貴之房間類別。由臥房和小客廳所組成；也有些房間設有小酒吧及第二間臥室和廚房等設備。

7. Penhouse：閣樓，指設在頂樓視野良好，且設有游泳池、網球場等設備之豪華套房。

8. Junior Suite：小套房，係以1間較大的房間分隔為臥室和客廳。有些旅館利用每樓層角間之空間設計而成之小套房稱為Corner Suite。在套房內又有上下樓別之分的樓中樓，一般稱為Duplex。

9. Lanai：指在熱帶地方或度假中心的房間，能俯覽一地之風光，並且擁有陽台、內院和私人衛浴設備。

10. Cabana：指在度假中心正面對游泳池的房間。

11. Efficiency Unit：指含有部分廚房設備的房間，如夏威夷或黃金海岸等地之房間。也稱為Kitchenette。

12. Hotel Within Hotel：俗稱為旅館中的旅館，由於工商業之進步，旅館業者為配合實際需要和迎合時代需求，對工商業界所提出的一種新的服務。這是將旅館中的套房相結合成為俱樂部式之現代住房組合，提供商務客戶更完善之服務。

國際性連鎖飯店設施完善，無論是商務旅行或休閒度假皆適宜。

（謝豪生提供）

 # 行銷方針與訂房作業

　　由於飯店的投資大，固定開銷較一般服務行業為重，為謀求公司收支平衡，對市場經營得有相當策略，方能達到追求合理利潤的最高原則。因此作業上往往傾向採取所謂超額訂房（Overbooking）和彈性定價策略（Flexible Princing Policy）。

一、超額訂房策略和採用之原因

(一) 超額訂房策略

　　超額訂房意指接受預定的房間數量大過於飯店本身客房所能提供的容納量，例如飯店本身僅有500間客房，如果超賣一成即550間。其超賣比率的標準取決於客戶取消預訂的平均比率達多少而定。飯店經營者的超訂研究決策與因應有助於確保飯店住房率的穩定與提升（Gee et al., 1989）。

(二) 採用之原因

防止No Show

　　一般說來，旅客為免除訂不到房間之苦和在保護自己的心態下，常會重複訂房。旅客多依據其旅行經驗，雖然訂了房間也常發生無房間的事實，因此總在多家飯店訂房。因為客人的這種心態導致使飯店業中的No Show現象層出不窮，這也是超額訂房政策存在的主因之一。

維持住房率

　　客房是飯店業者主要的銷售產品，和機位是航空公司主要的銷售產品一樣，只要飛機起飛了，空下的機位就無法再銷售；相同的，一到夜晚空出的房間沒有賣出，產品壽命便告終，故具有無法儲存性（Perishability）的特質。因此，在某些情況下，業者寧願以折扣的方式預先出售一部分客房以確保住房率的穩定與提升。

(三) 有效的訂房制度

旅館業者推出許多方法滿足客人之訂房需求,亦希望減少客人臨時取消住房的比率,為達成上述目的,業者常採取下列幾種方法。

保證付款訂房 (Guaranteed Payment Reservation)

即房客保證付款,無論住不住房,除非房客在公司規定的時間內取消訂房,否則均不予退還款項,而飯店也絕對保留所訂的房間,使得相互均有保障,減少臨時取消住房的比率。

確認訂房 (Confirmed Reservation)

客人提出訂房後由飯店回信確認,但往往要求客人在回信確認的同時先寄上若干訂金以求保障,訂金的多寡由飯店決定。如果在一定的期間內沒有收到客戶之訂金,則其所訂的房間將會自動取消失效。萬一客人無法準時到達,則應事先通知飯店,此類客人稱為晚到客戶 (Late Arrival Passenger)。

二、彈性價格政策

由於旅遊季節性的影響和市場上競爭的必然性,飯店經營者對休閒旅遊或商務目的的客戶,無論在季節上或常年裡,均作彈性的價格政策,以保持其營運的需要,其主要的市場區隔以下列各對象為主:

觀光團體

飯店為保持年度之住房率,在年度開始以前就把飯店中部分客房以較低價格批發給旅行業之躉售商 (Wholesaler) 或遊程承攬之旅行業。若此價格僅適用於某一段時間,而且一律以均一價格出現,通常稱之為 "Flat Rate"。而以一團體平均價格給予旅行業且適用於飯店中之各形式的房間 (套房除外),則稱之為 "Run-of-the-House"。

商務旅客

經過飯店和相關公司相互議定後,對該公司的相關客戶提出優惠房價和優先確認 (Confirm) 訂房之方便,以吸引具有潛力之公司成為該旅館長期商務客源。

會議、商展與會人員

會議和展覽團體之人數龐大，各類需求量對旅館之助益極大，因此旅館皆推出最優惠的房價以爭取客源，如每年年底在倫敦舉行的World Travel Market，London的住宿費用就僅有平常費用的一半不到。

週末客戶

週末的旅客一般較少，尤以商務客戶為主之飯店為甚。因此在週末（星期五至星期日）提供特別價格以招徠住客，但在度假區之旅館其政策則相反。

對航空和旅行業者

飯店對此種住房客人均給予相當的優惠，尤其對有大量業務往來的旅行業者，更是提供免費住宿的優惠以示禮遇。

季節性之促銷

如我國每年7～8月為各類學校的考季，旅館莫不打出優惠價格，且以安靜、優質之讀書環境為號召來吸引考生進住。

雖然市場的客戶區隔眾多，但在整個住宿業的住宿人口來看，商務往來占64%，觀光客占34%，因此多數業者對商務客源之爭取不遺餘力。我國商務旅遊，無論在國內外皆成長快速，在機票加飯店的聯合銷售上已成為另一個新興市場。

第 *8* 章

休憩旅遊及相關旅遊服務業

參加旅遊活動的誘因雖然常因人、因環境而異，不過在社會日益進步，工作壓力高漲之下，人們藉著旅遊走向戶外，或參觀一些令人心曠神怡的地方，或體驗一些新鮮的事蹟，成為現代人參加旅遊活動的目的及動機之一。因此，娛樂（Entertainment）、遊樂（Amusement）和遊憩（Recreation）已成為旅遊活動遊程安排中所必須的一些要項。而其他相關的旅遊支援服務業也給現代旅行業注入新的活力和內容，使得旅行業在其支援下走得更高、更遠。例如，信用卡購物給予旅遊者更安全、更便捷、更高的消費潛能；免稅店使旅客能充分享受旅行的樂趣；保險業的努力也提供給旅行者更放心的出門旅遊；而餐飲業的佳餚美酒也更豐富了觀光旅遊的內容。

 # 休憩旅遊

旅遊安排除人文景觀和自然資源的參觀外，目前更結合各地的特殊娛樂設施、遊樂方式和遊憩場所，茲分述如下。

一、主題樂園

當我們想到主題樂園（Theme Park）時，第一個使我們聯想到的即是享譽全球的迪士尼樂園，它不但在美國受到全國男女老少的喜愛，更在法國、日本及香港成立新據點，也同樣廣受歡迎。而長榮假期的「迪士尼」主題旅遊更是引起一片風潮，一枝獨秀。

究其成功的原因，專家認為有：

1. 交通方便：使擁有自用車的旅客能自行駕車前往，並具有高容量的停車場地，使人們脫離老舊的都市公園。
2. 給人們帶來無比幻想和冒險世界，置身其間能拋開世俗社會的高度壓力。
3. 把文化教育在主題公園中展露出來，頗有寓教於樂的功能。

其他如加州聖地牙哥的海洋公園（Marine Land），夏威夷的玻里尼西亞

人文化中心（Polynesian Culture Center），都是我們在美西行程中不可或缺的參觀重點。

此外，像組團前往海外參觀各種球賽和運動會的旅遊方式，雖然在國外已受到民眾喜愛，但在國內此種風氣仍有待培養，或許哪天在旅行業中能推出像到美國去看超級盃（Super Bowl）美式足球大賽的團體。

二、戶外度假方式

戶外的度假方式已日漸成為大眾旅行的最愛，在美國最受歡迎的休憩性運動包括游泳、自行車、露營、釣魚和保齡球等項目。近來國內戶外運動旅遊的風氣也大開，例如組高爾夫球團前往海外旅行打球也日漸增多。而騎單車環遊世界的例子雖然也曾出現但並未蔚為風潮。在國外戶外旅行休憩的活動已相當普及，例如滑雪度假者前往奧地利之茵士布魯克（Insbrook）和瑞士聖莫里斯（St. Moritz）均為世界知名的滑雪度假聖地。國人對戶外運動度假方式接受的程度也日益提高，例如最受年輕人喜愛的秀姑巒溪泛舟就是一項新興的戶外遊憩方式，也成為國民旅遊非常重要的項目之一。

登山健行、騎自行車越野已蔚為風潮。

（揚智文化）

賭場、賽馬和表演均屬較新奇刺激的活動。在旅行的遊程中也有其重要性。例如美國的拉斯維加斯、大西洋城均為美國團行程安排的重點。澳門的賽馬、韓國的華克山莊、巴黎的麗都夜總會表演，全都反應出遊戲活動對旅行者的必要性。

因此，在瞭解上述的發展趨勢後，旅行業更要規劃將休憩活動與旅遊行程的內容相結合，讓旅行的產品能有更充實的發展。目前也有許多特別興趣的遊程也朝此方向發展。在市場對產品多元化需求的日益強烈下，旅遊產品如能結合休憩並予以創新，則更能受到消費者的青睞。

 餐飲服務業

餐飲服務業和旅行業的相關性極高，「民以食為天」的傳統古訓，不但是我們日常生活中不可或缺的重要部分，更是構成旅行業提供旅遊服務和組合產品時的基本要素之一。而餐飲業隨著時代進步、生活條件提高，各地餐飲事業經營方法、服務內容和地區性特質也日趨多元化。現以旅行業遊程經營的立場，應瞭解如何安排行程中的餐飲服務。並針對其服務方式和內容以及各地的風味餐等，為本節所討論之主要對象。

一、旅遊之餐飲服務分類

和旅遊相關的餐飲服務類別，有下列三項：飛機上的餐飲、旅館中的餐飲和旅行途中的外食餐飲三個部分，茲說明如下：

(一) 飛機上之餐飲

在出國旅遊當中，飛機上所供應的餐飲最可能是旅客第一頓享用到的旅遊餐，由於頭等艙和經濟艙的供應方式和內容不同，茲以團體經濟艙為例，將其服務過程和內容分為下列兩個步驟說明。

飯前飲料之供應

通常在飛機起飛後開始供應，以酒類和冷飲為主，常見的有威士忌

（Whisky）、白蘭地（Brandy）、葡萄酒（紅、白）、啤酒和各類飲料（以七喜、可樂及各式果汁為主）。此外，也配合提供花生及果仁等小品。

正餐

在飛機上，航空公司按飛行時間和實際需要，分別在旅客到達目的地之前，提供午、晚、早餐。

在經濟艙，除主菜按航空公司所提供的類別由客人挑選外，其餘配菜皆為一致。

在正餐（午、晚餐）飲料方面，以葡萄酒為最普遍的佐餐酒，而餐後提供咖啡或茶，也有提供白蘭地為飯後酒。早餐則以牛奶、咖啡或茶為主要供應品。

(二) 旅館內之用餐

在旅館內用餐，無論用餐的內容和方式通常都比較講究，現按團體在海外旅行時，常見的用餐方式，簡介如下（黃純德，1987）。

早餐

1. 美式早餐（American Breakfast）：
 (1) 新鮮水果（Fresh Fruits）或果汁（Fruit Juice）：一般均提供例如柳丁、木瓜、鳳梨、西瓜和香蕉等水果，或番茄、檸檬、蘋果等果汁。
 (2) 穀類（Cereals）：歐美人早點吃的穀類粥，如燕麥粥（Oatmeal），其他如玉米粥（Cornmeal）也是常見的種類。
 (3) 蛋類：依供應方式又可分為下列幾種：
 I. 水煮蛋（Boiled Eggs）：帶殼放入熱開水中煮沸，又分為Soft和Hard二類，Hard為5分鐘以上，Soft大約3分鐘左右。時間長短可依自己的習慣和需要。
 II. 煎蛋（Fried Eggs）：Sunny Side up指煎單面之意，煎兩面則為Turn Over。如要煎得半生熟則稱Over Easy，而全熟則稱Over Hard，通常並附上火腿（Ham）或鹹肉（Bacon）。
 III. 水煮蛋（Poached Eggs）：水煮三至五分鐘後，將蛋去殼，然後放在土司上。

IV. 攪炒蛋（Scrambled Eggs）：將蛋打碎攪炒，通常加牛乳一起拌炒，並置於土司上。

V. 煎蛋捲（Omelette）：什麼都不包的稱為Plain Omelette，含火腿的則稱為Ham Omelette。

(4) 土司（Toast）：依個人喜好而要求各種不同的準備方式，有厚薄土司之分，有白土司（White）和全麥土司（Wheat），也有微焦（Light Brown）或焦黃（Dark Brown）等不同。此外，還有奶油土司（Buttered Toast）和法國土司（French Toast）等種類。

(5) 咖啡（Coffee）或茶（Tea）：不加糖和奶精者稱為Black Coffee，反之稱White Coffee。義大利式的咖啡在歐美亦頗為流行，通常加奶精者稱為Cappuccino，較濃而小杯者稱為Espresso。茶也可分為檸檬茶（Tea With Lemon）或是奶茶（Tea With Milk）等，也有不加任何添加物的原味茶，如紅茶（Black Tea）、綠茶（Green Tea）等。

2. 大陸式早餐（Continental Breakfast）：在歐洲地區一般人均不習慣早餐吃蛋，僅以咖啡或牛奶為主要飲料，加上在牛角麵包（Croissant）上塗抹厚厚的奶油或果醬，因形式簡單，因此歐洲旅館的房價都已將早餐費用計算在內。

歐洲地區的旅館通常供應大陸式早餐，形式較簡單。

（揚智文化）

正餐（含午餐及晚餐）

團體午餐如果在旅館中使用，均會採用套餐方式（Table d'hote）或稱為Set Menu，因為點菜式的方式並不適合團體的作業。然在此仍介紹歐美的正餐，尤其是晚餐，其出餐的方式如下（黃純德，1987）：

1. 前菜（Hors d'Oeuver）：充當下酒菜，並以其鹹味、酸味來刺激唾腺，以增進食慾。
2. 湯（Soup）：有時沒有前菜，而是以湯為第一道菜。有濃湯（Potage）和清湯（Consomme）之分。
3. 魚類（Fish）：因為魚肉較其他肉類的組織柔細，故常置於肉類之前。
4. 中間菜（Entree）：是正餐中介於魚、菜和肉之間的菜，故又稱為中間菜（Middle Course），以牛肉最受歡迎。
5. 肉類（Roast）：此菜為消費者所盼望的主菜，其中以烤牛肉（Roast Beef）為最高級之牛排，其他則如菲力（Filler）、肋排（Rib）和沙朗（Sirloin）等。其次為雞、火雞及鴨等。
6. 冷菜（Salad）：單用一種蔬菜稱為Plain Salad，多種混合的則稱為Mixed Salad。
7. 乳酪（Cheese）。
8. 點心（Dessert）：包括派（Pie）、蛋糕（Cake）、布丁（Pudding）、水果（Fruit）、吉利丁（Gelatin）、冰淇淋（Ice Cream）、雪酪（Sherbet）等。
9. 飲料：咖啡、茶及各類酒類等。

(三) 外食餐飲

在旅遊當中，外食（不在旅館中）的機會相當高，尤其國人在團體旅行過程中如歐洲團、美洲團有絕大部分的膳食均在外完成。除行程時間的控制和中餐口味的偏好外，成本也是一項重要的考量。因此，歐洲高速公路旁的餐廳，美國的速食餐廳和當地的中國餐館是我國觀光客在海外最常用膳的主要場地，尤其以午、晚餐為最普遍。

國人最常光顧的是速食餐廳和一些連鎖餐廳，如麥當勞（McDonald）、漢堡王（Burger King）、肯德基炸雞（Kentucky Fried Chicken）、必勝客

（Pizza Hut）、塔可鐘（Taco Bell）、丹尼餐廳（Denny's）和紅龍蝦（Red Lobster）餐廳等，均屬於美國飲食業的著名連鎖店。

在歐洲方面，基本上因為時間的掌握，團體沒有太大的偏好，大多是以途中順道方便為原則，不過一般仍以自助式餐廳（Cafeteria）為主。在海外的中餐廳，大部分為海外華人所開設，幾乎遍布歐美各大都會。但一般接待國人海外旅行團的餐廳，僅以重口味與菜色為重點，在服務品質及裝潢設備上，並不講究。但國人旅行在外，能有「他鄉遇故知」且能品嚐久違的「麻婆豆腐」，也就不太計較了。

隨著國內旅行業者，設計安排許多地方的風味餐（Specialities）而列入國人餐食範圍，如德國慕尼黑的豬腳大餐、瑞士洛桑的風味餐、卡布里島的義大利餐、巴黎麗都夜總會中的法國餐、北京的「御膳」等；雖然此類餐食常在訂房時應旅館或夜總會所要求而定，但為讓遊客體會到當地的餐食風味，也能使行程生色不少。

二、旅館餐飲之計價方式

旅館事業為提供給觀光市場上的旅遊服務，對其住房和餐飲有下列不同計價方式（Gee et al., 1989）：

1. 歐式計價方式（European Plan, EP）：僅表示房間價格，並不包含膳食在內，客人可在旅館內或旅館外自由選擇任何餐廳進食。若在旅館內用餐，則膳費可記在客人的帳戶上。
2. 美式計價方式（American Plan, AP）：通常受度假勝地旅館所偏愛，尤其是那些位於偏遠地區的旅館，附近餐廳很少。美式計價方式，亦即著名的全食宿（Full Board），包括了早餐、午餐和晚餐。在美式計價方式下，所供給的伙食通常是套餐。它的菜單固定，若無另外加錢是不能改變。在歐洲的旅館，飲料時常不包括在套餐菜單之內，而且服務生會向客人推銷礦泉水、酒、咖啡或其他飲料，但需要另外收費。
3. 修正的美式計價方式（Modified American Plan, MAP）：包含早餐和晚餐，可讓客人整天在外遊覽或繼續其他活動，毋需趕回旅館吃午餐。
4. 半寄宿（Semi-Pension or Half Pension）：與MAP相類似，而且有些旅館經營者認為兩者是同義的。半寄宿包括早餐和午餐或是晚餐。

5. 歐陸式計價方式（Continental Plan）：包括早餐和住宿。

6. 百慕達計價方式：（Bermuda Plan）當旅館住宿包含全部美式的早餐時即為「百慕達計價方式」。

 # 信用卡與旅行支票

金融業服務的範圍非常廣闊，本節僅就和旅行業相關之信用卡和旅行支票作一說明。

旅遊是一種消費性的活動。而在生活的必須性排行榜上是屬於彈性支出的一部分。消費者即使有旅遊的需求與慾望，但在現實生活中卻未必有經濟能力可以一次支付旅遊的所有費用。因國內信用卡發行日益普及，帶給旅遊者安全與便捷，更適時提供消費者的透支能力，進而擴大旅行業之潛在消費市場。茲就信用卡的分類、功能、旅行業結合信用卡的行銷方式及旅行支票的使用分述如下。

一、信用卡

(一) 信用卡的歷史沿革

信用卡目前已經成為世界性的支付工具，目前國人平均每人持有信用卡數為3.5張[1]，但追溯其發展歷史，國外於1914年以後即出現所謂的塑膠貨幣（Plastic Money）；在我國卻是近三十年來的事。茲將其發展分述如下。

美國的發展沿革

1914年，美國西方聯盟發行全球第一張信用卡，在此之前，美國一些百貨公司和石油公司也發行所謂Store Card，或稱為Charge Card，類似現今之「貴賓卡」和「簽帳卡」。顧客只要在消費時出示卡片就可以獲得較多的禮遇和折扣，並可以延緩付款。

1915年，第一張旅行、娛樂事業用的信用卡才問世，稱為「大來卡」（The Diners Club Credit Card），它為持卡人墊付在餐廳中的消費款項，並由消費者按月償還，其最主要利潤源於商家支付之手續費用。

1915年美國運通所發行的信用卡，開啟國際信用卡之先河，是第一張可以在美國以外地區使用的信用卡。其廣告詞「美國運通卡，出門別忘它」（American Express Card, Don't leave home without it）更是隨著消費者的足跡而飄洋過海。

銀行界則在1951年才開始推展信用卡業務。首開風氣之先者為紐約長島的法蘭克林銀行，客戶只要填寫一份申請表並獲准，銀行便會發給一張載有銀行帳戶號碼及消費限額（Credit Line Limit）的信用證明卡。持卡人憑卡消費後，金額列入商店的售貨憑單中，商店再將這些憑單存入銀行，由銀行將金額轉入商店的戶頭內。至此信用卡有了初步的現代規模。

1959年，加州聖荷西第一國家銀行，首先將信用卡業務全面電腦化。此後，信用卡的成長增速；至1966年後，美國全國性或區域的信用卡組織逐漸形成。其中，最大的兩家國際發卡系統就是威士卡（Visa Credit Card）和萬事達卡（Master Credit Card）（余友梅，1992）。

我國的發展演進

我國最早的信用卡是由中國信託和國泰信託於民國63年先後開辦的。但當時政府並無信用卡開放之規劃，並和當時的法律牴觸，因此財政部在民國68年下令暫時停發新卡。

民國68年經建會通過「發行聯合簽帳卡作業方案」，案中規定由銀行與信託公司籌組「聯合簽帳卡處理中心」，歷經五年完成，並於民國76年6月成立「財團法人聯合簽帳卡處理中心」。於是中華民國第一張聯合簽帳卡在當年6月1日正式發行。

民國77年，聯合簽帳卡進一步修改為聯合信用卡，廢除一人一卡制。簽帳卡中心並更名為財團法人聯合信用卡處理中心。

目前國內有30餘家發卡金融機構，每家銀行均發行聯合簽帳卡和威士卡或萬事達卡。

民國81年8月17日，聯合信用卡中心首度推出威士金卡（Visa Gold Card），當日共發放18張，將國內信用卡服務帶入一個新紀元（《經濟日報》，1992）。截至民國100年2月，全臺灣信用卡發卡總數已達3,087萬張。

(二) 信用卡的種類

信用卡的分類方式或有不同，茲依其市場占有率、發卡方式、使用型態

及其他等四大項為分類標準，分述如下。

以市場占有率區分

依市場占有率及消費者和商家的接受度來區分，有下列六種：威士卡、萬事達卡、大來卡、美國運通卡（American Express Credit Card）、發現卡（The Discover Credit Card）和JCB卡（JCB Credit Card）。

以發卡方式區分

上述主要信用卡各有不同的發卡方式，又可分為銀行卡（Bank Card）和旅遊卡（Travel and Entertainment Card，簡稱T/E卡）二大類：

1. 銀行卡：一般指威士卡和萬事達卡，因所屬公司VISA Card International和Master Card International並不直接發行卡片，而是和相關銀行簽約後，由簽約銀行自行經過信用評估後，發卡給予銀行往來、信用良好之客戶。因此，一般也就稱上述兩類信用卡為銀行卡（Bank Card）。經過近年來不斷地推廣，其功能也逐漸涵蓋各種範圍。
2. 旅遊卡：指美國運通卡和大來卡，因發卡方式是經由所屬的公司直接發卡，例如美國運通卡是由美國運通公司直接推行和發卡。同時，此二卡在旅遊相關行業中特約商店的安排較廣，且服務內容較精緻，並不預先設立信用限制額度，為高收入者和商務旅客所喜愛，在旅遊上給予許多的便捷，故又稱為旅遊卡。

以使用型態區分

依使用型態可將信用卡分為：個人信用卡和公司行號信用卡（Corporate Credit Card）。

1. 個人信用卡：即以個人名義申請的信用卡，作為個人支付的工具，也是我們所使用的一般信用卡。
2. 公司信用卡：由於工商活動頻繁，一些公司為了內部員工交際應酬的方便和管理起見，向信用卡公司申請公司信用卡，除有助於員工因公應酬的方便外，也可控制公司財務開支，使業績達到合理的有效管理，更有助於公司預算的控制，廣受公司行號歡迎。臺灣目前已有此種服務（林文義，1992a）。

其他

其他類信用卡大致包含下列各項:

1. 由信用卡公司和相關事業體相互促銷而發行的信用卡稱為認同卡、聯名卡、蓮花卡、女性卡、教師卡;例如美國銀行和中華航空簽訂合約所發行的美國銀行——中華航空聯名信用卡,美國銀行可透過中華航空的推行而擴大會員,增加使用率,並以中華航空產品(機票),來作為鼓勵會員消費的動力。例如消費新臺幣25元可兌換1.6哩的哩程,中華航空則可藉此爭取較多的客源,彼此達到雙贏的局面(《經濟日報》,1996)。

2. 主要信用卡以外,在市場上也有各種不同的信用卡,最常見的有百貨公司卡,如目前在臺灣頗受觀迎的SOGO卡、新光三越卡、高島屋卡等。在國外,例如加州的Robinson、Broadway等均是。而最普遍的加油卡,如ARCO、76等亦頗為出名,但並無循環信用制度。

3. IC卡。金融IC卡是由我國財政部金融資訊中心統籌開發,用來取代目前銀行發行的金融卡和信用卡,它是一種進步的多功能工具(賴雅雯,1992)。

根據金融資訊中心的規劃,各金融機構推出金融IC卡的第一階段,除可立即將消費者消費的金額轉到商家的銀行戶頭外,也同時具有國內信用卡的功能。在第二及第三階段,將拓展到國際信用卡以及與國外付款系統連線的功能,持卡人可通行國內國外,進行消費。此外,臺灣目前約有524萬網際網路用戶[2],且VISA和Master卡國際公司已在臺灣推出SET安全規格之電子信用卡,自此臺灣網際網路邁入商務應用之新時代,民眾透過網際網路「刷卡」購物的模式近年來大行其道。

(三) 信用卡的功能

信用卡在國外先進國家已經變成現金的代替品,隨著它的成長,未來世界有可能成為無現金交易的社會。因此,我們對於它的重要功能,必須要有基本的認識。

個人信用證明的標識

個人信用在現今社會越來越受到重視，而信用卡使用不但增加方便，亦可累積個人信用。在國外，尤其美國，如果無法出示至少一張信用卡是難以用支票付款的；甚至連租車、住宿登記均要求消費者出示信用卡。

先消費後付款

持卡人可憑卡，在規定額度內（如VISA Master Card）先消費，而在一定期間內（20～30天）再償付，可以節省期間的利息和享受消費的便捷性。

循環信用

所謂循環信用可視為貸款的一種。在發卡銀行所設定的信用卡額度內每月帳單可不必付清，消費者可視自己的能力與意願採彈性繳款，一般最少應付消費款5%，不足額由銀行代付，但代繳銀行將收取代墊金額的利息，一般利率約在9.9%～20%之間。（《聯合報》，1992）

預借現金

如需要現金應急時，可到世界各地相關金融機構預借額度內之現金（Cash Advance），以應不時之需（林文義，1992b）。

自動保險

以信用卡購買機票或租車等旅遊服務時，可獲得免費定額的意外保險保障（《經濟日報》，1992）。

享受較高旅遊相關事業之服務

旅遊相關事業體中如住宿業和餐飲業對持卡人（尤其是旅遊卡持卡人）均提供了特別的服務，例如：

1. 保證訂房（Guaranteed Reservation）：持卡人憑卡預訂房，可獲優先保留。但若預訂而未住房，旅館也可照消費額向持卡人收費，而發卡公司保證付款，使持卡人和住宿業各得所需和保障。
2. 各航空機場的接待：許多信用卡公司在各大國際機場均設有貴賓室，提供餐飲和休憩服務，使持卡人能在候機或轉機時，得到較好的禮遇。

此外信用卡還可以用來繳保險費、購買汽車等消費。尤其在循環功能下，將可增加廣大的潛在旅遊消費者群。

二、信用卡與旅行業產品行銷

影響消費者決定購買旅行業產品的因素很多，但購買能力及付費安全是主要考量，而信用卡的功能，可對此疑慮做某種程度的適時改善，以達到促銷作用。因此，發卡銀行和旅行業者在「合作互利」的綜效策略下產生新旅遊產品的行銷方式。例如，由業者提供專業旅遊資訊服務給持卡人或會員，使資訊傳送的效益擴大；旅遊分期付款，例如馬爾地夫、蝴蝶假期，乃是用分期付款來增加購買意願；發行旅行業認同卡也是另一種行銷策略，例如鳳凰旅行社與上海商銀合作，提升知名度，發揮效益及不定期專案配合等。此外，農民銀行率先和南臺灣墾丁國家公園旁的小墾丁綠野度假村VISA國際組織共同發行認同卡，開創了銀行界與休閒旅遊業合作之先例。其中尤以花旗銀行信用卡曾推出的「前進澳門1800」活動帶來最高的震撼。

 # 零售業

零售業的服務和旅遊相關的範圍非常廣闊。在旅行當中，旅客日常所需的用品莫不包含在內，但其中和旅客最相關者，大致如下。

一、紀念品或特產品之零售服務

對出國旅客來說，能帶回旅遊國家的一些特殊紀念品，不但增添購買的喜悅，且從帶回來的紀念品中可珍藏無比的回憶。因各國的特產不同，茲以歐洲為例說明如下：

1. 法國：香水、化妝品、時裝、珠寶、葡萄酒。
2. 英國：毛料、布料、燈具、瓷器。
3. 西德：琥珀、瓷餐器、刀具、木雕品。

各國獨一無二的紀念品常讓遊客愛不釋手。

（揚智文化）

4. 義大利：皮革製品、時裝、木品玻璃器皿、金飾、葡萄酒、面具。
5. 瑞士：鐘錶、花邊布、巧克力、乳酪。
6. 奧地利：木雕品、銀器、登山及滑雪用具。
7. 荷蘭：鑽石、木鞋、瓷器、花卉。
8. 比利時：花邊布、鑽石壁氈。
9. 盧森堡：木雕品。

二、免稅店

根據統計，旅客一趟旅遊約有25%的花費是用在購物上，因此各地政府或機構均籌組加強免稅店（Duty Free Shop，簡稱DFS）的服務。

大部分的免稅商店設於機場、邊境關口、大旅館、國際會議中心、觀光客常去的零售購物區，以及飛機上。多數航空公司在航行國際的飛機上也販賣免稅商品。

由於免稅商店是賺錢的行業，所以營業執照取得不易。因此有些國家裡是由政府經營。

無論其所有權的方式為何，免稅商店均受政府鼓勵，因為它們提供許多裨益，例如：

1. 在觀光客離境前，是吸引其最後消費的最佳場所和機會。
2. 賺取過境旅客消費的有利場所，由一個國家過境到另一個國家的飛機乘客，在完成轉機之前常要在航空站等上一小時或數小時，若能使過境旅客在航空站參觀免稅商店，則可由過境旅客的消費中賺取利益。
3. 創造就業機會。
4. 成為強勢貨幣的卓越來源。「強勢貨幣」（Hard Money）乃是從具有高度穩定經濟的工業化國家之貨幣為主，強勢貨幣在全世界有很高的需求。歐洲的歐元、英國的英鎊、美國的美金及日本的日圓等，普遍被認為是強勢貨幣（Gee et al., 1989）。

全球免稅商店的經營，有兩種基本模式：一是送貨制度（The Delivered Merchandise System）；另一是傳統商店制度（The Traditional Store System）（Gee et al., 1989）。

1. 送貨制度：旅遊者參觀商店並且選擇所要的貨品，用現金或信用卡償付貨款後不必帶著商品走，免稅商店的顧客照規定在完成交易前，必須出示護照和機票，顧客在銷售收據上簽字並且拿到一張副本，其餘的收據由櫃檯送到位於航空站附近的倉庫，商品在那兒包裝，然後在顧客登機前，將貨品提送到機門口，顧客出示簽過字的收據副本便可提貨，這種制度複雜，目的在於保證只對離開國境的銷售。
2. 傳統商店制度與其他零售經營相似，顧客在櫃檯購物並且帶著包裝的貨品離去，這種制度僅使用於開設在唯有國際旅遊者才能進入的免稅商店，例如在通過出入境檢查之後，才能到達的機場區。

免稅商店販售的物品琳琅滿目，如酒類、香煙、化妝品、香水、電子用品、銀器、手錶、照相機、珠寶，以及其他高進口稅的項目。大多數免稅商店賴以賺錢的商品主要是酒類、香煙和香水。

免稅商店以保證商品的真實和品質，並以提供最好的服務為號召，使顧客不滿意的程度降到最低，是其服務訴求的目標。

註　釋

1. 根據金融聯合徵信中心的研究分析，國人平均每人持有信用卡數，雖從2005年雙卡風暴前最高峰的5張降至目前的3.5張，但若從每月實際使用的信用卡數來看，其實只有2張。資料來源：《Smart智富月刊》，2012/02/01。

2. 截至2011年9月底止，我國有線寬頻網路總體用戶數已達524萬。資料來源：資策會FIND。

　　基本上，旅行業所從事的是一種旅遊仲介服務業，為主要旅遊供應商（如航空公司、住宿業）和旅遊消費者之間的橋樑，提供旅遊消費者完備的資訊和必要的旅遊相關業務，如出國手續和簽證代辦等項目。因此，它是一個提供無形產品的服務業。然而，旅行業為了進一步滿足消費者的旅遊需求，它必須提供更精緻的服務。依照其對市場之瞭解、對上游供應商品之專業認知，再配合其本身之經驗，而結合出所規劃之遊程，進而把旅遊服務具象化，也把旅行業的產品有形化。同時，也可針對消費者的人數、目的和興趣，規劃出各種不同的遊程商品。因此，遊程為旅行業創造的產品，使旅行業的服務對象和方式隨各種因素之不同而異，但原則上可分為「客製式」（Tailor Made）旅遊服務和「現成式」（Ready Made）旅遊服務二大類。

第9章

客製式旅遊服務

- ▶ 個別旅遊之特質
- ▶ 海外個別遊程
- ▶ 海外自助旅遊
- ▶ 商務旅行

客製式旅遊服務為旅行業最主要的基本服務方式。它針對消費者的旅遊需求而提出客製化的服務，其服務內容較具彈性而有別於團體全備旅遊的方式。在實務上，個別旅遊服務有下列的表現方式，如海外個別遊程（Foreign Independent Tour，簡稱F.I.T.）、國民旅遊個別旅程（Domestic Independent Tour，簡稱D.I.T.）、商務旅遊（Business Travel）和自助旅遊（Backpack Travel）等，分別簡介如後。

 ## 個別旅遊之特質

由於個別旅遊的範圍包含了各種不同性質、目的和需求的旅行者，要能對各種型態的個別旅遊尋找出特質並不容易，但它卻有下列共同現象：

1. 消費者具獨立和理性的傾向：選擇個別遊程的消費者基本上有較好的教育背景，較強的外語能力，並且對自己旅行的目的非常清楚，對自己的需求也能掌握平衡。
2. 富有冒險、享受和不願拘束的意願：在美國的旅行業者發現，會選擇海外個別旅程的消費者可分為二大類，其一為50～60歲之消費群，其家庭負擔已減少、收入不錯，而且仍具有赤子之心，他們有錢有閒並具生活經驗，願意藉自由舒適的旅行滿足享受生活的樂趣，此點與我國近年來所謂「新三高」旅客，即收入高、空閒時間高及年齡不高等旅遊新貴，均屬於社會變遷的新現象。其二為屬於「雅痞」旅群，雖然不一定年輕，但卻可能是單身、高收入、休假時間長或無小孩的夫婦，喜歡創造生活的樂趣，偏愛追求新鮮事物，也喜歡嘗試以不同的方式旅遊（Poynter, 1989）。
3. 個別商務旅遊講求快速、追求效率、不計較費用的特性：在個別商務旅行中，消費者所重視的是其行程中的效率性，例如對於行程安排、接轉機時間、住宿飯店地點、甚至機票別的選擇均十分在意。因為其旅行的主要目的是為了洽商，對時間的掌握為最優先之考量，至於費用往往是公司所付或雖由自己支付，但講求效率、完成任務卻是首要考量（Thompson-Smith, 1988）。

4. 個別旅遊的消費者較強調精緻化的服務品質：無論是海外個別旅程者、商務旅行者、甚至自助旅遊消費者，對旅行業者的旅遊服務要求均非常的仔細，如資訊的提供，服務之速度與時效等。由於消費者對自我行程之擬定往往會經歷多次的重複修改，因此旅行業者必得要有耐心加以協助，以滿足此種消費者的需求。

5. 個別旅遊消費者的穩定性較高：一旦旅行業者所提供的旅遊服務為此類消費者所接受，並產生信心，則消費者回頭再上門的機會較團體全備旅遊消費者為高。這也是市場上認為「直客生意比較有根」的看法。然而，目前為了要能留住公司行號的商務客人，旅行業者也紛紛提出利潤分享制來滿足客戶公司之需求，以降低該客戶的經營成本，最常見的就是傭金分享制（Commission Sharing）。

6. 個別旅行所受的約束力較低但費用成本較高：旅行業者針對消費者的需求而設計產品。因此在旅行過程中，消費者受到行程的約束力較少，行程安排較具彈性，使得旅客在選擇特別定點停留的時間也有彈性。但因為個別旅行其安排較不規則化，無法享受到一般團體價格之優惠，尤其在機票價格、住宿費用均比較昂貴[1]。

海外個別遊程

一、海外個別遊程的定義

海外個別遊程，在國外稱為 "Foreign Independent Tour"，在定義上，"F" 指海外之意，"I" 指獨立的、自主的意思，但此處所謂的自主並非「自助」的意思，而是指經過旅行業針對其特別需求和興趣而做的個別安排遊程。因此，此地的F.I.T.仍屬於透過專業旅行業者事先設計，針對滿足旅遊者所需的旅遊行程安排。當然，更重要的是，這種安排主要的目的和動機均在於休閒和旅遊（Poynter, 1989）。

二、海外個別遊程和團體全備旅程之比較

基本上團體全備行程（Group Inclusive Tour，簡稱G.I.T.）是屬於事先安排（Ready Made）的行程，變更性少，而海外個別行程為客製式的，按消費者的意願而設計。

然而為了說明個別遊程和團體全備旅程之差異性，茲分述如後。

(一) 出發日期

團體全備旅遊通常均有固定設定好的出發和回程日期，消費者僅能選擇在一定時間內出發的團體參加或去參加其他適合自己日期的旅程，相反的，個別旅程的消費者能選定自己意願中的出發行程和日期。

(二) 旅遊之步調

在團體旅程中，觀光活動的內容一般均極為緊湊，缺少個人彈性，必須團體一致活動，除非願意放棄某些活動而自行睡個好覺。其他如膳食、交通工具等方面，個人選擇的機會較少。而海外個別旅程則享有較高的彈性，在規劃時間內可享有自我的步調和空間。

(三) 觀光活動內容

團體全備遊程的活動內容事先就已安排好，在消費者購買時即按約定包含在內，雖然也會有額外旅遊的選擇[2]，但並不豐富，甚至連參加的時間也沒有。如果消費者希望觀賞行程以外的歌劇、博物館、美術館，在團體行程中往往因時間不足無法達成。但海外個別遊程卻可以適時地彌補此種旅遊的缺憾。

(四) 客人受照顧程度

團體全備旅遊均有領隊隨團服務，但其所負擔的工作內容非常繁多，由通關、解說、找餐廳、辦理通關手續、協調客人意見或紛爭等等，往往使領隊分身乏術，能投入到每位客人身上的關注實在有限。而海外個別遊程所採用的是每一地的當地旅行業均有接待和協助人員（Meet and Assist Service）

（Poynter, 1989），有當地的導遊人員接送機、協助辦理飯店住房和遷出手
續，並可協助解決當地相關旅遊問題，得到專業和精緻的服務，而且只要提
出事前購買的旅遊服務憑證（Travel Voucher）即可[3]。

(五) 飯店選擇

團體全備旅遊的客人對住宿飯店幾乎沒有選擇的自由，僅在說明會時得
知住宿地點，而且即使想換個理想的房間也不是一件容易的事。但是個別旅
遊的客人在這點上就能事先提出自己的喜惡，可選擇適合自己的住宿地點和
飯店，甚至房間的種類均能事前安排妥善。

(六) 地面交通工具

一般團體全備旅遊以遊覽車作為主要的旅遊交通工具，所有的團員均擠
在遊覽車內，難免產生單調和乏味之感，而海外個別遊程的消費者能在各地
旅遊時運用各類不同的交通工具，以提高行程的變化性，並可縮短單一交通
工具之時間，也較省時而增加旅行的情趣，甚至可以避免因交通工具無法改
變而錯失了沿途美好的風光。

上述二者主要的差異性詳見**表9-1**。

海外自助旅遊

自助旅行之消費者主要是依據自己的興趣，收集相關的資料，擬出自己
的旅行計畫和預算，並且自己執行落實此相關計畫的內容。由於國內旅遊人
口年齡層降低，自助旅行在個別旅遊服務方面所占的比例也有日益擴大的趨
勢，這種旅遊產品不但能品賞到旅遊之趣味外，同時也能體驗自我成長的喜
悅，對年輕人來說尤具意義。

嚴格說來，旅行業者能對自助旅行的消費者提供的服務項目頗多，最主
要的任務為提供自助旅行者相關的旅遊資料，以協助落實其出發前的規劃工
作。目前適合自助旅行的相關服務有推陳出新的趨勢，茲簡述如下。

旅 行 業 實務經營學

表9-1　全備旅遊和個別旅遊之差異性

Factor	Escorted Tour Packages	Unescorted Tour Packages	F.I.T.
A total "package" tour	Yes	Seldom	Yes
Tailored to the client	No	No	Yes
Flexible departure/return dates	No	Somewhat Sometimes	Yes
Flexible tour pace	No	Sometimes	Yes
Wide choice of sightseeing	Limited	Seldom Included	Yes
Individual client care and attention	Very limited	No	Yes
Choice of hotels	No	Usually, but limited	Yes
Ground transportation Tour bus Sightseeing bus Rail	Yes Yes Seldom	Sometimes Yes Rarely	Rarely Yes Yes, if desired
Private rent-a- car (client driven) Chauffeur-driven car	No Rarely	Sometimes Rarely	Yes, if desired Yes, if desired

資料來源：Poynter, J. (1989). *Foreign Independent Tours: Plnning, Pricing and Processing*. New York: Delmar Publishers lnc.

一、交通方面

(一) 航空機位方面

　　旅行業者較能掌握如何取得較低廉機票價格或方法的資訊，例如在某一航線上哪一家航空公司提供廉價機票，如Apex Fare。再則，旅行業也可按自助旅行者出發的時間和回國的日期及停留國外時間的長短，搭配其原有團體機位開票的可行性，以協助節省開支。因為前往旅遊目的地來回機票這部分的費用可能占了所有費用的最大宗。

(二) 地面交通方面

如租車安排及火車票的預購，旅行業也能提供服務。例如利用Eurail Pass、Britrail Pass、France Rail Pass、Eurostar和Swiss Pass等遊覽歐洲，因為這些歐洲各國國鐵火車票均是以優惠觀光客為目的，因此應於出國前在臺灣購買好車票，以免到了歐洲不易購得，有時也會造成匯率上的差額損失[4]。

(三) 澳紐地區方面

目前國內旅行業者也提供下列服務給紐澳地區自助旅行者（《澳洲自助旅行手冊》，1992）：

1. 灰狗巴士聯票（Aussie Pass）：在有效期內不限里程，可以無限制搭乘任何路段的灰狗巴士，並可享有各大城市半日或全日市區觀光之優惠。
2. 澳洲灰狗巴士分段票（Aussie Explorer Passes）：澳洲灰狗巴士共有34種不同路線的分段票，效期不等，在效期內可依循同一方向，分段上下，不受限制。
3. 澳洲灰狗巴士及鐵路聯票（Road and Rail Pass）：在有效期內，可以無限制地搭乘火車或巴士。
4. 紐西蘭Kiwi Bus聯票：在有效期內，可以無限制搭乘任何路段的巴士，並贈送一段免費的庫克海峽單程機票，還可享受各大城市觀光優惠。
5. 雪梨市觀光券（Sydney Pass）：使自助遊行者可以在雪梨市的三天內盡情欣賞雪梨市區的綺麗風光，並可免費利用雪梨市觀光巴士（Sydney Explorer Bus）、機場巴士（Airport Express）、雪梨港遊船及雪梨市區巴士等便捷的大眾運輸。

二、住宿方面

目前國內旅行業者也相繼開發及代理了國外許多地區品質不錯且售價適合自助旅行者需求的國際知名飯店，除了以往一般為國人熟知的YMCA外，如FLAG或青年旅舍（Youth Hostel）系統的住宿飯店也是值得選擇的對象，也可以在國內獲得預定之服務。當然也有各國營地的住宿服務，這就得要事前取得更詳細的資料了。

三、其他的服務

國際間旅遊相關事業對自助旅行者均給與鼓勵和支持,尤其對年輕學子之海外自助旅行更有許多的優惠,最為人熟知的如下(《國際青年學生聯盟》,1992):

1. 由國際學生旅遊聯盟(International Student Travel Confederation)發行的國際學生證,可享受到學生禮遇及優惠。
2. 由國際青年旅舍聯盟發行的國際青年旅舍卡(International Youth Hostel Federation Card,簡寫為IYHF Card),憑證可住宿於遍及全球的青年旅舍,並提供世界各地青年旅舍最新的資料。
3. 由國際學生青年旅遊聯盟(STA Travel World Wide)發行的STA青年證(STA Youth Card)和STA會員證(STA Travel Club),它可以享受全球學生青年旅遊組織所提供的旅遊資訊服務。
4. 國際學生及青年機票:國際學生及青年機票(Student and Youth Air Ticket)已在國外發行多年,自持有有效期的國際學生證(ISIC)、STA青年證或STA會員證均可享受特優票價,約可省下10～20%的費用。

雖然許多自助旅行的消費者認為透過旅行業者做相關旅程之安排,將使自助旅行演變成「半自助旅行」,而失去當初自我落實旅行的意義,不過以專業和安全的考慮來看,半自助旅行還真有其價值呢!總之,從事海外自助旅行時,務必在事前做好規劃,並隨時注意生命及財產之安全,以免敗壞遊興和難得的假期。

 # 商務旅行

由於國內近年來經濟的成長,從事相關貿易的人口倍增。因此,來往於國際間從事洽商、會展和業務推廣、尋求商機的人士可謂絡繹不絕。而在商務之餘,順道度假之趨向也蔚然成風。旅行業在這個範疇裡的產品和服務最多,也最具多元化之特色。

一、對商務旅行消費者應有之認識

(一) 穩定性

具國際性和在商務需求下，絕大部分的公司行號均得定期派員出國，以處理公司相關之業務，尤其是會展產業（MICE Industry），無論是參加國際會議、商展推廣、客戶拜訪等活動均有其必要性，以保持其在同業間的競爭地位。因此其派遣人員出國商務旅行為一固定型態的客源。而且只要旅行業提供的服務品質穩定、一般客戶變動的機率就不大。因此對旅行業者來說，商務客戶是一項穩定的收入來源（Poynter, 1989）。

(二) 要求高變化大

商務旅行消費者對旅行的安排要求嚴格，服務需求必須精緻細微。服務人員不但要有較高的專業知識，更要有高度的人際關係溝通技巧（Personal Contact Skill）。因為商務旅行者的行程經常須配合其商情而更動，大約有60%經確定後的行程會更改，因而帶動的相關旅行更改作業就相當令人頭痛了，但這卻是它的特質之一（Poynter, 1989）。

(三) 從事商務旅行的公司對旅行業的配合度要求

因為公司越大，其所支出的旅行費用越高，而這種旅行的支出占了其公司支出成本重要的比例。因此如何配合公司的政策來營運，是從事商務旅行業者所不能忽略的問題。例如利潤的分享制度、收款的期限等均應有全盤計畫和提供商務旅行的公司做密切搭配。

(四) 從事商務旅行業管理者的經營理念

從事商務旅行者均為具有現代管理知識的族群，其對本身公司經營管理的理念會反映到其所選用的服務機構上去，因此旅行業管理者最好能使用相同的企業「管理語言」，以建立相同的認知、減少溝通的阻力，方是確保客戶之上策。

(五) 行銷的基本觀念

商務旅行為一廣大的市場，但競爭卻異常激烈，旅行業者應具備市場行銷的觀念，不斷開發新的服務產品和服務方式。尤其是公司的後勤作業必須正確迅速，如會計作業。因此公司應善用旅遊資訊科技，以提升主動之出擊率。在國外許多專門以商務旅行為主要業務的旅行業，其管理經理人員均是來自非傳統旅行業出身的他行人士來擔任（Poynter, 1989）。

二、商務旅行服務之規範和功能

要發展成一個完善的商務旅行之旅行業，下列的服務範圍和對客戶應有的考量值得重視。

(一) 基本服務

1. 功能完備的自動化作業：包含了訂機票、飯店和租車等電腦訂位系統：
 (1) 快速取得和旅行相關的訊息和資源，快速取得尚可獲得之機位。
 (2) 透過電腦網路取得當時票價最低廉和最佳時刻之班機。
2. 井然有序的行程表：各種預定好的旅遊相關安排，有條不紊地打在行程表上，使旅客一目瞭然。
3. 事前取得機上座位號碼和登機證：
 (1) 可以按客戶的需求及個人喜好預先劃好機位。例如吸煙或禁煙區，靠走道及窗口等服務。
 (2) 事先取得登機證讓旅客能直接到登機門，避免冗長的登機辦理手續。
4. 一天有兩次送機票的安排，在緊急時亦能派人送票到機場的服務：
 (1) 如果能及時將票送交客戶，可以減少預先開票的需求，降低客戶之成本。
 (2) 能夠在最後時刻開票，可以減少因更改行程得重新開票所造成退票的困擾。
5. 建立對機票、租車及飯店價格和品質管制的制度：
 (1) 公司所提供的行程表、旅行文件必須經常保持一致的樣式和規格。

(2) 確保每次的機票均為所能取得的最優惠價格，甚至連臨時開的票也不例外。

(3) 能協助公司行號的旅行計畫，提供意見。

(4) 及時發現人為的錯誤。

6. 為旅客提供全球性的免費服務電話：

(1) 對旅程中忽然要更改行程的客戶提供極為方便的服務。

(2) 受到氣候或其他因素所影響的脫班現象得到協助。

(3) 旅客要臨時更改機票時可以不必先自掏腰包。

7. 每月準時做出有關機票、飯店和租車的使用報告：

(1) 提供給委託的公司行號知道其公司旅遊之概況。

(2) 能提供企業針對自己的消費額而和相關單位爭取較好的價格。

(3) 由報告中能看出哪些員工沒有遵照公司的政策來花費，或可由報告中看出哪些廉價機票為公司省下旅遊費用。

8. 保證可取得最低價格：保證所提供之機票為當時可取得的最低價，如因某種因素此種最低價格不適用時，由旅行業負責補償。而任何人為錯誤所造成的資訊也由旅行業負責。

9. 旅客訂位記錄的保存：

(1) 所有旅客的訂位記錄（Passenger Name Record，簡稱PNR）均輸入電腦保存，以方便機位出現問題時之處理。

(2) 旅行業並保證能回顧所有過去的訂位PNR資料，以確保客戶之安全。

10. 即時退款不必久候：旅行業對客戶發生的退款情事，應即墊付，而且不讓客人久候。

11. 預付機票的追蹤制度：許多客戶預購機票但或許並未使用，公司如有追蹤制度，可以避免過期的機票產生，同時也可協助客戶退票節省金錢。

12. 信用卡對帳制度：如果企業使用信用卡付款，則此種對帳制度能避免錯帳之產生。

13. 協助與旅行供應商協調價格：旅行業應協助企業和旅行供應商之價格協調，尤其企業的使用量達到一定的水準時。

14. 旅行工作祕書訓練計畫：透過正確的工作訓練和教育，能使員工更正確而有效的執行旅行服務之工作。

15. 獨立的休閒度假旅行和商務旅行部門：
(1) 使商務客戶信任替他們服務的人員為經過特殊專業的一群人。
(2) 商務部服務人員能不因派員處理其他旅行客戶之事務而耽擱了商務旅客服務之效率。
(3) 由於分工的結果，使得商務部的員工能迅速地完成企業所需之該公司旅行開支情況報告。

16. 商務旅遊月刊之製作：
(1) 使公司商務客戶能瞭解在該地區的旅遊商情。
(2) 有關如何節省旅遊費用的新知，讓消費者知悉，並能及時利用。

17. 國際貨幣兌換率的最新報導：國際機票遠比國內機票價格變化多，因此必須正確掌握脈動，以減少客戶國際旅行的支出。

18. 各項有關會議旅行之企劃：企業委託旅行業處理該公司個人的商務旅行，而請公司內部的專職旅行經理負責有關會議旅行之安排，如何能替相關客戶提出相同省錢的會議旅行企劃案，在未來有日益重要之趨勢。

19. 外幣、旅行支票：
(1) 協助到國外的商務客戶取得旅遊時所需之當地錢幣，而旅行支票是最好的方式。
(2) 當客戶前往國外的國家不只一地時，應精確為客戶規劃各地應用之外幣金額，以確保其匯率上的利益。

20. 協助辦理護照和簽證等出國文件：每一個國家對簽證的發放均有不同之手續和過程，應協助客人辦理。

(二) 輔助性之服務

1. 旅行摘要資訊的轉換。把公司保留的客戶旅行概況轉附到該企業的資訊體系中，讓他們自己也能保有旅行報告資料。

2. 常客（Frequent Flyer）紀錄追蹤制度，可以協助需要以免費機票給員工商務旅行的企業並追蹤其紀錄，或可確保商務旅客應從航空公司處所獲得的獎勵。

3. 遺失行李案件之追蹤及協助處理。客戶可利用旅行業的免費電話，請公司協助追蹤處理。

4. 地域性的結盟。透過和其他旅行業的結盟，使得採購量增加，而增強本身的議價能力，進而得到優惠的價格。

5. 商務旅客專題演講。使公司同仁對有關商務旅行客戶的最新市場動態有所瞭解，以提升對客戶之服務。

6. 特別的度假全備旅行價格。對於自己的商務客戶出國度假而參加全備旅遊的團體時，應設法給予最優惠的價格以回饋客戶。

最後，要能成功地成為商務客戶的代理旅行業，則必須要經常注意：

1. 針對委託公司企業的政策替他們找到市場上最低的機票價格。
2. 建立公司自動化作業。
3. 能擴大公司的服務網，如增加分公司或聯合其他公司共同服務以爭取效率。

三、國內商務旅行

在國內，長期以來商務旅行市場和以純度假為主的其他旅行市場因其服務之特性和行銷管道自成一格，而有著明顯之區隔[5]。然而隨著近年來旅行業結構性的改變，多元性消費者廣增，旅行業的家數已達到相當大的數目。產品日趨多元化，因此許多以往以承攬團體旅遊為主的業者也以其優勢的議價能力、較高的知名度而投入利潤較好的商務市場，因此紛紛成立了商務部和團體部相互搭配[6]。

國內商務旅行概況

近年來旅行業資訊化在國內也非常普及，相關旅遊系統、網路系統的運用也幾乎達到無遠弗屆的地步，更增加了個人旅行訂位之便捷，也給商務旅行奠定急遽發展之基石。而國內旅遊從業人員之素質日漸提升，觀光科系畢業生近年來大量投入市場[7]，對商務旅行未來的發展提供了廣大的優良人力資源。

在旅行業上游相關事業中，商務旅遊推展最力的要算航空公司了。各航空公司為了爭取高進航收益之商務旅客的青睞，莫不紛紛提高服務品質，如商務艙的劃分就是一個很好的例子。當然，為了滿足商務旅客的消費需求，航空公司亦紛紛推出全球各大都市的訂房、接送、租車和觀光等相結合的城市旅遊（City Breaks）產品。在國內相當成功者，如國泰航空的國泰假期、泰國航空的蘭花假期（Royal Orchid Tour）、中華航空的精緻旅遊（Dyuarty

Tour）及長榮航空的長榮假期等所謂半自助旅遊之新旅遊產品（By Pass Product）皆屬之，同時也掀起了所謂「第三代產品」或「半自助」旅遊產品的巨大革命。此外，航空公司為了加強服務及鞏固其既有之客源，亦紛紛推出「常客優惠哩程計畫」（Frequent Flyer Program，簡稱F.F.P），使商務旅行的服務更加多元化。

而旅行業者之間，也推出了機票＋酒店＋市區觀光自由行的產品（Airline Ticker+Hotel+City Sightseeing），並且走向聯盟的方式經營，取得更優惠的價格，因此許多的票務中心、訂房中心業等周邊服務也在近年來日益普遍。

國內的商務旅行的確已有一個相當的格局，而其發展的空間也益發寬闊，但在服務品質的精緻度和商務旅行發達的國家相較，我們仍須急起直追。

同樣的，在國內旅遊市場上，尤其國民旅遊近年來急速大量興起，帶動臺灣旅遊自由行的風潮，旅遊行程的多元與便捷正蓬勃發展。

註　釋

1. 個人旅行如果是自行安排，由於人數較少無法達到以量制價之要求，因此個別旅客（F.I.T）的價格就遠比團體（Group）來得貴了。

2. 在團體全備旅行中凡不含在行程中之活動，而在時間許可下團員可以自費參加的旅遊活動爲額外旅遊。

3. 旅遊服務憑證，在旅客購買相關之旅遊服務後，旅行業給與服務憑證，上面註明應接受到的服務內容，如房間種類、接送機服務、觀光活動等，到了目的後憑此證而取得服務。

4. 請參閱飛達旅行社1996年提供之歐洲「火車票產品年」。

5. 以往國內之旅行市場在直售客源，包含商務客和傳統市場之團體旅行，爲不同之行銷網路和經營方式，而目前則傾向於結合經營型態。

6. 由於團體量大和航空公司之往來密切關係良好，因此較易取得散客之位子，同時亦能將團體位子化整爲零地賣出，如果時間吻合對商務客人也是一有利的機位取得來源。

7. 教育部於民國84年8月1日正式核准國立高雄餐旅管專科學校成立，開啓國立大專院校辦理觀光旅遊專業人才培育之先河，對國內觀市場人力資源之來源奠下完善基石，而任何事物之努力，後續已發展國內唯一的一所擁有13個系、6個碩士研究所，並設有旅遊管理博士班的國立餐旅大學。

第 10 章

現成式旅遊服務

- ▶ 團體全備旅遊之構成要素
- ▶ 觀光團體全備旅遊
- ▶ 特別興趣團體全備遊程
- ▶ 獎勵團體全備旅遊
- ▶ 其他旅遊產品

現成式旅程在實務上仍以團體全備旅遊為其主要代表。團體旅遊是相當於個別旅遊的另一種重要的旅行業具象化的產品。它結合了較多的旅遊從業人員的智慧和創造了較高的旅遊想像空間。透過團體旅遊產品的研發、市場的開拓、生產產品過程的控制等一連串過程，的確激勵和豐富了國內目前的旅遊市場，也為此市場注入了一股動力和生生不息的泉源。雖然目前國人出國旅遊中團體旅遊產品與非團體旅遊之比例有日漸拉近的趨勢[1]，但就其需求量和對市場的影響來看，均屬旅行業目前最重要的產品。

 # 團體全備旅遊之構成要素

團體旅遊和個別旅遊的基本差異不僅在於人數多寡[2]，更在於其行程內容和安排上的差異性。

一、團體人數之界定

一般對團體和個別旅遊在人數上的區分看法不一，不過大致同意有下列各類：

1. 以飯店所能提供之團體價格所需人數為準：即謂8 TWB，1/2 TWB Free 的觀念，則團體人數含領隊必須達於16人。
2. 以航空公司有關之機票而定：可因團體行程路線所持用機票不同而有其最低團體人數之要求，例如南非之GV7、美西之GV10、歐洲之GV25和無人數限制僅有期限之旅遊票等[3]。
3. 團體簽證之人數要求：目前以東南亞地區的需求較多，團體亦要有一定之人數才能送團簽。
4. 旅行業者多採用結合上述第1、2項的要求而訂定各類產品之彈性標準，例如美西團至少應有10人參加方能成團，但卻未能享受到當地代理商（Ground Handling Agent或Local Agent）之有利報價。因此美西之團體在旅行業者之標準即應有16位旅客＋1名領隊才算是最佳基本人數，也形成了所謂航空公司中15＋1＋1之套票開票[4]。其他的各線團體也可以此類推。

二、全備旅遊之構成要素

在明瞭了團體人數的要求後，再看全備旅遊是怎麼樣的產品。在英文中對全備旅遊的用字為"Group Inclusive Tour"，我們可以引申為「包裝完備的旅遊」，那何謂完備呢？這就要從構成遊程（Tour）的一些基本要素來衡量了。簡言之，舉凡遊程中不可或缺之基本要項，例如由出發點到目的地之機票，各目的地的住宿、地面交通、膳食、參觀活動、專任領隊和地方導遊等[5]，而且這些細節的安排在團體出發前就安排確定。因此我們可以這麼說，全備旅遊是出發前對旅行遊程中必要之需求提供完善而確實的旅遊服務，當然享有此種服務方式之消費者未必一定是團體，但團體的價格會較優惠[6]。

現在我們已經對團體全備旅遊有概略的理解了，以下將詳述團體全備旅遊之構成因素和特質。

(一) 構成因素

1. 要有相關之基本人數：各線團體要能滿足航空公司最低開票要求。
2. 共同的行程：由於航空公司之票期限制或某些國家的團體簽證要求同進同出，均使得整團須有一共同行程同時出發，同日結束回國[7]。
3. 事前安排完善的遊程內容：如住宿、膳食、交通和參觀安排等等，是一個事前規劃性和計畫性的旅遊活動。
4. 固定的費用：在消費者以一定價格購買後，應按遊程內容提供服務，並不得任意加收團費。
5. 共同的定價：雖然售價可能因種種因素而不同，但基本上應採取規格化的售價方式。

(二) 構成特質

1. 價格比較低廉：由於旅行業可以以量制價取得較優惠的其他旅遊相關資源，使消費者享受到比個人出國旅遊較低的費用。
2. 完善之事前安排：經過旅行業專業人員之規劃，可以有系統而又輕鬆遊覽各地風光，並分享行千里路勝讀萬卷書的樂趣。
3. 專人照料免除困擾：團體全備旅遊一般均有領隊人員團體服務，除了能

更加明瞭國外風土民情外,亦可解決旅遊中因語言、海關、證照等手續之困擾。

4. 個別活動的彈性較低:因為是團體活動,領隊必須按行程內容執行,雖然行程中有些地方個人並不喜歡但也要隨團活動,是主要的缺點。

5. 服務精緻化不足:由於團體旅行,團員較多,領隊工作繁重,個人所能分享到之關注並不多,服務品質精緻化不足也是另一缺點。

綜上所述,消費者接受團體全備旅遊的程度將因本身的各種條件而異。而旅行業者為了滿足消費者的需求,也逐漸改變了一些全備旅遊之特質,擴大適合面,結合了其他不同的消費動機,進而衍生出各類的團體全備旅遊的方式。

觀光團體全備旅遊

在各類的團體全備旅遊中,以觀光為目的全備旅遊所占的比例最大,根據觀光資料顯示,2009年我國前往國外旅遊總人數為8,142,946萬人次,其中以團體出國之人數約占35.6%,為旅行業團體全備旅遊中之主要業務。由於觀光團體全備旅遊也是我國觀光開放後最先推出的旅遊產品,因此在市場上已有一段時日,其操作純熟度也較高,基本線路也具量產之能力,但相對的各業者間產品差異性不高、變化性小,因此形成以價格為主要的銷售訴求,而且各線之季節性明確,茲分述如下。

一、市場供需發展較穩定之路線

(一) 美國線

由於長久以來國內前往美國者無論就學、經商、探親等目的而往來臺灣和美國之間,已有其長久之歷史背景。西部之風光更揉合了觀光、休閒、娛樂之大成,其中尤以美西為然。因此經過長年之演變已發展出其地區之特色,在市場上,12天、9天、7天等產品均有其固定之客源,然而內容卻鮮少

差異性，目前多以額外旅遊彈性搭配運用，例如近來推出的迪士尼定點旅遊可算是規劃上突破。

(二) 歐洲線

歐洲的觀光資源豐富，無論就其自然峻美的湖光山色或令人發思古幽情之歷史文物均引人入勝，為主要的觀光路線。產品也由17天再縮短至目前之10天和8天而成為主流。由於歐洲之季節性較明顯，於暑假旺季時機位分配不足，目前也有業者推出以包機方式旅遊歐洲之創舉[8]，以配合每年歐洲各種的風雲際會[9]。

(三) 紐澳線

近年之拓展也非常之急速，此產品以自然風光和原始景緻成為消費者的最愛。行程的演變由傳統的紐澳東南亞到純紐澳，再由紐澳線分別成為單獨產品。目前更演變成東澳、西澳的路線。由於本產品有強烈之季節性，和歐洲線產品結合後可以調整為整年的產品，即歐洲在每年4月下旬至10月上旬，而紐澳地區則由9月下旬至3月為其主要之產品期。

(四) 東南亞線

此地區的產品相當多，而且在價格上較低廉，地理上也比較近，語文上之困難度也較少，成為首次出國觀光消費者之最佳選擇。通常包含了泰國線、普吉島、普泰線、馬新泰、馬斯、印新、印尼（印度＋尼泊爾）、香港、泰港、菲港等產品。近年來，國人前往泰國、香港、新加坡的人數眾多，尤其香港物價低廉，目前從事者日眾。而大陸觀光開放後，更躍升為國人前往大陸觀光的轉口重鎮（交通部觀光局，1995），而泰國觀光局和新加坡旅遊局之大力促銷更使得國人前往人數遽增。唯此地區產品相異性低，競價激烈。

(五) 東北亞線

東北亞包含了日本和韓國等地。日本向來是國人出國旅行之熱門地點，每年約有60萬人前往，深受國人喜愛，而韓國也在業者大力推展下展現傲人的成績，目前也有約25萬人前往（交通部觀光局，1995），而目前之中韓斷交也帶來了不少衝擊。

(六) 新興的度假島嶼

由於國人消費行為方式之改變,出國觀光全備旅遊也向單一定點模式發展。而島嶼之休閒或觀光成為年輕消費群所獨鍾。目前例如馬爾地夫、帛琉、關島、塞班島等產品也非常穩定,如復興航空的帛琉航線及新航的馬爾地夫航線也使得該地區正式走向量產的時代。而地中海俱樂部(Club Med)的精緻全包式假期及太平洋島嶼度假村(Pacific Island Club)亦為年輕人所喜愛。

二、旅遊銷售特徵

1. 目前上述發展穩定的觀光團體全備旅遊仍然採取躉售業務為主。經由生產特定行程的旅行業透過相關下游旅行業的管道而銷售給消費者。其中尤以長線團較為穩定,而在短程線方面則客源較多,專業技能知識(Know-How)取得較易,方便單一旅行業自行組團,成團出團。
2. 因產品內容相近,躉售業者合團的狀況已可以彈性調和,降低成本[10]。
3. 聯合銷售同一地點,旅行業者對新的產品或在航空公司提供機位與較優票價下推廣主導下也有相互結合,共同組成了所謂「中心」PAK的制度,並由參與此聯合出團之旅行業者輪流擔任團體作業(Group Operation)之操作,而成為PAK的中心。較具知名者如曾經廣為市場喜愛的新航假期,南非航空之南非假期,中華航空美東假期等等。而此種聯合之方式在推廣上也可以取得較多航空公司提供資源。
4. 大眾傳播媒體之運用:由於同業間競爭,如何使產品能順利推出,通道(Channel)的問題就成為批售業者所期望突破之處,因此業者均開始重視大眾傳播媒體之運用,以期縮短產品流向消費者之間的通路,並以此建立公司之形象以滿足日趨理性的消費者之訴求。

 # 特別興趣團體全備遊程

特別興趣團體全備遊程(Special Interest Package Tour)的興趣是市場區隔以後的旅遊產品。就是以各種不同的「興趣」為組成遊程之主要基本要

素，滿足此種消費上之需求，例如以高爾夫球為主之遊程"Golf Group Package Tour"，以海外遊學為主的遊學團，以加強親子教育為主的親子團，甚至如歐洲萊茵河沿岸古堡訪問團，歐洲花卉栽培，汽車製造等等可謂五花八門。只要消費者的興趣所及，均可以遊程達到。此種產品為國內旅遊市場帶來新的經營領域。其主要之經營特徵如下：

1. 目標消費市場難尋：特殊興趣遊程，此類產品主要的成團動力源於消費者對某項事物所擁有的特殊興趣，故和一般的傳統市場迴然不同。因此以相關之因素區隔市場，而找到目標市場是首要之手段。但所投入之心血未必能有即時之回收。
2. 產品特殊風險高：因團員本身及行程內容之相似性甚低，無法和其他團體結合，必須單獨成團，成團不易，風險較高。
3. 廣博之專業知識：參加特殊興趣旅遊之消費者均對其興趣擁有較高之盼望，而除了一般的旅行安排外，對相關興趣之安排得花較多之心血，需要有博大精深之知識，否則難以滿足消費者。而這種行程中擁有獨特活動項目也演變成所謂Activities Holiday的特色，親子旅遊就是一個很好的例子[11]。
4. 利潤較能掌握：由於產品之特殊，涉及的專業技術較廣，活動內容和觀光團體也有所不同，競爭性較強，同時消費者亦不以價格為購買的唯一考量因素，因此業者的利潤也較有保障。
5. 結合與分工：基本上旅行業從業人員對其本身的旅遊專業知識均能做到專業化的境界，然而對其他不同行業的知識未必能滿足興趣旅遊消費者之要求，如海外遊學特殊興趣團體就是一個例子，在課程學習方面由專業機構負責安排學校之接洽，而旅行業則負責旅遊相關之行程。因此，在市場上也產生了一些新的經營方式，即於旅行社內成立特別興趣旅程部門，如遊學、投資等。反之，在專業公司內成立內部的旅行部門相互合作，亦能使其業務推廣更順利[12]。

 # 獎勵團體全備旅遊

隨著國內經濟活動頻繁，商品促銷方式日新月異，獎勵旅遊也隨之應運而生。

一、獎勵旅遊之要義

基本上獎勵旅遊即是以旅遊作為一種誘因，藉以激勵或鼓勵公司之銷售人員促銷某項特定產品或激發消費者購買某項產品之回饋方式。此種旅遊之推出均由產品銷售公司委託獎勵公司規劃、組織與推廣，並由產品銷售後之利潤中補貼此種旅遊之支出。因此我門可以說，獎勵旅遊是以旅行作為促銷其公司某項產品之方式，並由銷售之利潤中提撥若干比例作為旅遊之基金，以回饋員工及消費者的一種特殊旅程之安排方式。此外，獎勵旅遊也用來激勵公司員工達到一些公司擬定的管理目標，如減少曠職、鼓勵全勤、提高員工生產力、降低生產成本等。

經常使用獎勵旅遊的一些產業，依照其利用率分別排列如下：

1. 保險業。
2. 電子、無線電、電視等。
3. 汽車業。
4. 農業機具。
5. 汽車零件與附件。
6. 冷暖氣。
7. 電氣用品。
8. 辦公設備。
9. 化妝品及建築材料。
10. 飼料、肥料及農業用品。

二、獎勵旅遊之基本要素

獎勵旅遊基本上是以旅遊來達到回饋和獎勵之目的，因此如何保有其特質，為設計此種旅遊方式，必須先考慮下列各項因素：

1. 預算充裕：由於獎勵旅遊是一種激勵和回饋的鼓舞作用，參與者對產品之內容與方式各有預期之效應，如果經費不足往往會產生適得其反的負面效果而使得獎勵的功效失去意義。
2. 目標清晰：獎勵旅遊之目的是為了提高工作績效或達到產品上的銷售目

標，無論其目的為何均應有一規劃完整、目標清晰的規則。使參與者均能清楚地瞭解，並努力去達到設定之目標，以擴大獎勵旅遊的效果。

3. 專人負責：獎勵旅遊涉及的專業知識較廣，因此委託公司和受委託之獎勵公司（或旅行業者）均應有專人負責協調以求任務完滿達成。

4. 獎勵的時間要適中：獎勵計畫的時間要能適中，如果活動期拖得過長，往往失去鼓舞和激勵之作用，大致上以3至6個月為宜。

5. 獎勵要引起注意：獎勵計畫的內容和方式要廣為宣導，讓所有的相關人員都知道，才能掀起一片熱潮，達到群策群力的境界。

6. 正確選定旅行時間：獎勵旅遊時間的選定以不影響公司的正常作業為原則。一般均在淡季為之。

7. 大眾化的目的地：旅行之目的地必須要有其基本之觀光條件，並且為多數人所能接受，不能因主事者之個人好惡而選定。

三、國內現階段的獎勵團體全備旅遊

國內之獎勵旅遊也正方興未艾，但卻有下列之現象：

1. 在我國現行的觀光法規下，獎勵公司之組團出國是違法的，因此國內獎勵旅遊之規劃部分均由委託公司本身自行擬定推行之方案，而僅將旅遊之部分工作交予旅行業者來承辦，因此大部分之旅行業者均把此種團體視為廠商之招待團，和國外一般的獎勵旅遊安排過程有實際上之差異。

2. 競爭高、利潤低。由於旅遊經費均由廠商支付，廠商均希望取得較低之價格以減少其成本之負擔，於是往往採投標的方式公開競價，因此在旅行業者中也就產生了所謂「圍標」的情況了。因此種團體之人數較多，在某方面也能滿足業者在量方面之需求。同時，因為參加之旅客均無須付款，其在旅遊中其他方面之花費能力和意願也就大為提高，因而增加了旅行業者的其他額外收入。所以縱使在團費上的收益並不高，但旅行業者也樂於衝高業績。

3. 客戶忠誠度高，附加價值大。一旦有了合作之關係，只要旅遊之過程和品質維持一定的水準，則往後之相同活動均為依例議價辦理，甚至其公司之相關商務旅行也會轉而委託辦理。因此附加價值極高，尤其以大公司更為顯著，如IBM、SONY和直銷事業等公司就是極佳之例子。

 # 其他旅遊產品

　　旅行業之產品除了上述旅遊資訊服務、個別旅遊和團體旅遊外，也另外產生了介於個人和團體旅遊間的新產品，換言之，這種產品具有團體旅行之低廉價格，並擁有個別旅遊的自由。

　　目前這種較新的旅遊產品已由一些航空公司和若干躉售旅行業規劃發售。如中華航空的精緻旅遊（Dynasty Package），長榮航空的長榮假期及國泰航空的萬象之都等等都是衍生性的周邊旅遊產品。

　　透過量的結合，長期預先購買相關團體全備旅遊資源，如機位、飯店房間等，然後化整為零出售給旅遊消費者，使他們能同時享有優惠的價格和自主性的方便。不但受到商務客戶極其青睞，也為休閒觀光旅客所喜愛的產品，在國外有些航空公司如環球航空（TWA）的Vactions稱此種產品為Travel Free和City Breaks，國內也有旅行業者稱之為「自由行」、「機＋酒」（Fly/Hotel）、「機＋租車」（Fly/Drive）和「任意遊」等，其他如長榮航空假期中的「雙城記」半自助旅遊也都屬於此種雙重功能之產品，而此種由航空公司所籌劃的新一代旅遊產品在市場上也具有相當的占有率[13]。

註 釋

1. 在目前國內旅行業中，營業額、員工人數、產品種類，謀利率最佳者前十名公司是哪幾家，似乎沒有一致的看法，但在市場上具知名度且形象優良者（獲觀光局頒發優良旅行社者），如綜合國際鳳凰旅行社、洋洋綜合旅行社均與從事觀光團體全備旅行業務有關。

2. 個別旅遊也可以有所謂的全備旅遊，只是消費者所需支出之費用較高而已，而團體旅遊未必一定是全備旅行，因全備旅行只是行程安排的一種方式而已。

3. 團體全備旅遊採用旅遊票的例子很多，目前的歐洲團如中華的TPE AMS TPE，長榮的TPE VIE TPE就是常見的例子，但是其他旅遊資源方面，如飯店，仍有所謂團體價格最低人數之限制。

4. 一些美國線之航空公司提出的團體票優惠方式，即最少的開票人數為17人，前15名付團體票價，第16名免費優惠，第17名付全票之1/4票價，因此旅行業種為17張票一套票。

5. 其中之膳食與參觀活動兩項可以按出發前和消費者議定，並非所有的全備旅遊都必備不可。

6. 如FIT也有完善之規劃與事前之安排，但因人數較少，故費用較昂貴。

7. 有些團體行程之機票在團體解散後於有效票期內可以個別回程，並不受到約束，如大部分的美西機票。

8. 1992年暑假寶獅旅行社和國泰航空簽訂以包機方式進行其旺季中之一些歐洲團體全備旅遊，就是一個例子。

9. 如1992年，歐洲有三件值得注意的觀光大事，一、西班牙巴塞隆納之世界奧運會；二、法國狄斯耐樂園完工開放；三、荷蘭的世界花卉大展。

10. 如果人數無法組成團體，卻又不得不出團時，將增加成本而造成風險提升，尤其在無法取得團體機票價格或國外報價時更增加了風險性。

11. Activities Holidays意指不僅是旅行，而且在每個旅程之日子裡均安排好特殊的活動而不僅止於走馬看花的趕場觀光，有主題、有活動為其特色。

12. 旅行業紛紛成立特殊部門（或企劃部門），來因應開拓新的市場產品，以滿足產品多元化之需求。

13. 「自由行」最早爲全球旅行社所推出之產品，而「任意行」爲綜合國際鳳
凰旅行社所提倡。但目前已爲大家所熟悉的旅遊產品名詞了。

　　旅行業內部作業爲旅行業管理實務中主
要的一環，一般通稱爲旅行業的Operation。
基本上包含了出國旅遊相關之作業，諸如證
照手續、簽證、團體之前置作業、參團手
續、團體控制及出團作業等方面。在本篇中
也特別將遊程設計列入，以便使旅行業內部
作業系統更加完整。

第 *11* 章

遊程設計作業

● 遊程之定義與分類
● 遊程設計之原則與相關資料
● 遊程設計之現況與發展
● 遊程設計案例分析與比較

 # 遊程之定義與分類

遊程為旅行業之具體商品,茲將其定義和分類分析如下。

一、遊程之定義

依照美洲旅行業協會對遊程之解釋為:「遊程是事先計劃完善的旅行節目,包括了交通工具、住宿、遊覽及其他有關之服務」。遊程為旅行業銷售的主要「商品」,基於服務業之特性,旅行產品卻無法充分表達具體之實象;因此,如何能把較抽象、不可觸摸的行程化為具體,使客戶不但能產生興趣,並能獲得青睞而加以購買,這在設計上就要有相當的智慧了。

旅遊消費者對所購買之遊程既要安全、舒適,也要經濟實惠。基於對旅遊資訊之不對稱,旅遊消費者對業者所提供之服務經常具有懷疑之心態。因此,如何對旅行中的各項內容確切地說明,如搭乘哪一家航空公司,何種等級的座位,何種等級的飯店,怎樣的房間,哪種形式的陸上交通工具,是否具有空調設備,遊覽哪些城市地方名勝,甚至每日三餐的標準如何,領隊是何許人也,其經歷如何,諸如此類的事項均應努力做到商品的標準化,減少不可捉摸的部分,以熱誠的服務和公司的聲譽換得旅客的信賴,進而加強消費者的信心,促進其購買意願。因此上述種種均應落實於遊程設計中。

二、遊程之種類

遊程之種類可按下列方式分類:

1. 依安排方式區分。
2. 依有無領隊隨團照料區分。
3. 以服務性質區分。
4. 依遊程時間長短區分。
5. 依遊程特殊性區分。

茲分述如下。

(一) 依安排方式區分

現成遊程

現成遊程（Ready-Made Tour）屬於已經由遊程承攬旅行業安排完善之現成遊程，可立即銷售。旅行業依市場之需求，設計、組合最實質及有效的遊程，其旅行路線、落點、時間、內容及旅行條件均固定，並定有價格，在一般市場上銷售，以大量生產、大量銷售為原則，團體全備旅遊即為此類型遊程之代表。

訂製遊程

訂製遊程（Tailor Made Tour）通常是根據客戶之要求及其旅行條件而安排設計之遊程。然而，安排時間較耗時，由於其不規格性無法量產，通常價格（費用）較高，但卻能享有較大的自主空間，能隨心所欲遊覽是其優點。

(二) 依有無領隊隨團照料區分

專人照料之遊程

專人嚮導之遊程自出發至旅行結束，均由旅行社派任領隊（Tour Conductor）沿途照料之遊程，因領隊之費用均由客人分擔或由團體方式取得（如人數多時15+1），以人數多時能享有特殊價格為佳，故多為團體性質。

個別和無領隊之團體

個別和無領隊之團體（Independent Tour and Unescorted Tour）未必有領隊沿途照料，也許僅由當地旅行社代為安排服務。按個別之期盼及旅行條件安排行程，因頗具彈性，故費用較高。

(三) 依服務性質區分

按旅客之經濟能力，安排不同之遊程方式與服務內容及等級，一般可分為豪華級（Premium）、標準級（Standard）及經濟級（Economy），在目前大眾旅遊興起後更以所謂廉價遊程（Cheap Tour）來作為號召，以量制價達到不差之水準，也擁有相當之市場。

(四) 依遊程時間長短區分

市區觀光

市區觀光一般約以2～3小時的時間遊覽一個都市之文化古蹟所在，在最短的時間內給與觀光客一個基本架構，對當地有個初步的認識，作為進一步對當地參觀的導引基石。

夜間觀光

夜間觀光（Night Tour）也是以短暫之時間展示其和日間不同之風貌，更能使觀光者對該地有一完整之瞭解，如國內的龍山寺夜景、國劇欣賞、蒙古烤肉之風味、豪華夜總會表演等等均在夜間時更能展現出另一個不同之觀光旅遊層面。

郊區遊覽

郊區遊覽（Excursion）時間較上述為長，通常以4～7小時之間者稱之，以較長之時間可安排到離市區較遠的地方參觀，如國內的花蓮太魯閣當天來回之行程就是最常見的例子。

其他

其他如時間許可，可以按需要安排不同地區所需的行程，也就有所謂的三天二夜遊、五天四夜遊，或寶島一周遊覽等等之遊程了。

(五) 依遊程特殊性區分

特別興趣的遊程

特別興趣的遊程按旅客的特殊興趣設計之行程，例如以登山、攝影、服裝時尚、烹飪、高爾夫球等為旅行主要目的而安排的遊程。

貿易和會議行程

貿易和會議行程（Trade Show and Conference Tour）在參加貿易會議或特別學科會議而有順道觀光需求的特殊旅程，在設計上須平衡兩者間的需求。

其他

其他因交通工具之發達，遂有聯合式之行程出現，如所謂的Fly Cruise、Fly Drive、Fly Cruise Land等不同型態之出現。

 # 遊程設計之原則與相關資料

一、遊程設計之原則

遊程既然是旅行業之具體商品，在其設計之主要原則上便應針對市場消費者的需求，和相關事業體之選擇，其中尤以航空公司為最主要。此外，對參觀區域觀光資源的瞭解，各有關政府之法令、簽證問題和安全性的考慮均應有完整之規劃。

(一) 市場之分析與客源之區隔

遊程涉及的組成元素繁多，常是觀光相關事業體之間的結合。產品遊程製造者，把握觀光客的不同需求與購買能力、動機與消費習慣，以不同的價格、日程的長短、目的地的選擇構成遊程的組合，並得透過交通業者如航空公司、運輸公司、旅館、餐廳及其他相關旅遊業間的協調運作而成。因此旅行業者為一居中之第三者，必須對市場發展方向，相關事業體的需求趨向及客源的背景、心理均應進行瞭解而為設計之張本，尋找出目標市場，而後按此市場之需求加以設計，此乃遊程設計之第一要務。

(二) 原料取得之考量

航空公司之選擇與機票特質之認識

航空公司之選擇往往是行程能否順利完成和在市場中能否生存的重要因素，因其在行程設計中有下列之決定因素：

1. 機票價格：影響遊程之成本甚鉅，如能有較優惠之票價，無疑是成功的要件。
2. 航空公司的落點：落點多、班次多，其選擇性高，對行程之設計困難度較少。
3. 機位供應，尤其在旺季往往有一位難求之嘆，何況團體人數愈多，機位供應上也就更加困難。

基於上述，航空公司之影響深遠，在選擇合作之航空公司時就不得不多加考慮了。

4. 機票特性：要能設計出物美價廉之行程，則能否善用機票之特質就占了相當重要的地位，例如在機票中有所謂的回折點，如何運用其哩程是值得思考之問題。

而機票裡特殊票價中的團體全備旅遊票如GV25、GV10和無人數限制之旅遊票（Excursion Fare, Apex）等，如何運用其中之特性而使行程達到完美，且能在經濟效益下發揮淋漓盡致的功用，誠為目前團體全備旅遊中不可忽視的要件。

因此，若能對機票的基本計價結構有良好的認識，對於遊程的安排必能更加勝任。

簽證之考慮

目前國人出國旅遊面臨較多的困擾在於須短期內取得目的國的簽證，一來因國人出國旅遊少有事前之周詳計畫，二則因市場競爭現象造成時效之延誤，因此為了配合整團出國之順利，在落點上應考慮時效的配合，以免措手不及。

地面安排代理商

適當選擇當地代理商對旅遊之設計將有莫大的助益，可以協助處理許多團體在安排上之困難和提供寶貴之意見。諸如：

1. 天氣之配合：應當地氣候之變化做事前之預防設計，例如冬歐行程即不宜包含北區，亦不宜車程過繁而使旅客有如置身於昏天暗地之中，無法達到實際旅遊之目的。

2. 當地情況之瞭解：尤其應熟知各地的假日及有關參觀地的公休日期，如各地的美術館、博物館開放休息時間和團體到達之期間是否吻合，而西班牙鬥牛之季節如何，萊茵河之結冰期為何時等等細節均應瞭解以免失誤，而使遊程有遺珠之憾。

3. 餐宿交通設備：配合需要，以求舒適、清潔、方便、衛生為基本原則，並盡量滿足個人之習慣，如住的方面要求是「美國式」的同一規格房間，飲食方面是合乎「東方口味」的菜餚，行的方面則要求車齡較新⋯⋯等等。

4. 費用方面：以大眾化合理標價為之（視自己的市場區隔而定），然而在目前的競爭狀況下，價格是重要的考量因素之一。

5. 時間之配合：整個行程中，舟、車和飛機的安排要合理搭配，轉換之時間要充裕，以免造成失誤和脫班的情況，此雖為細小瑣事，但切不能掉以輕心。

6. 法令之熟諳：對旅遊國家之出入境，海關之要求均須熟知，而且在安排行程中可能產生之多次出入國的多次簽證也應事先安排，以免功虧一簣。

以上團體地面安排細節，透過服務完善的代理商均能得到完整的資訊而收事半功倍之效。

(三) 本身資源特質衡量

在遊程設計時亦針對公司資源之強項發揮，並應避開能力薄弱的環節，以求產品之完整性，至少應考慮本身下列之條件：

1. 生產特質：意指本身在產品生產中對各項相關資源取得之差異性和在成本上之優勢。

2. 銷售特質：公司員工的銷售能力、通路特性應事先進行完整的確認。

3. 行銷特質：對本身在此市場中之經驗、行銷能力均應事前考慮和規劃。

4. 其他特質：如本身之品牌形象、人力資源、財力及相關資源是否勝任等項均應做深入的評估。

(四) 產品之發展性衡量

當考慮開發一種嶄新的遊程時，首先應對此產品之生命週期做一評估分析，包含了其生存期的長短、延長性的高低，以及數量的來源和持久性等均應有良好的掌握。

(五) 競爭者的考量

競爭性為旅行業之基本特質，在新產品推出之前得注意目前市場中現有的競爭對象，及其經營狀況的分析，並且對潛在的明日對手亦不可忽略，方能旗開得勝。

(六) 安全性

無論如何,美好的旅遊均須以安全性為其最高指導原則,一切應以旅客之安全為依歸,否則傷害所及,一切均會成為泡影。因此平安和保險為設計中不可欠缺之重要環節。

二、遊程設計之相關資料

遊程設計也需要有一些基本工具在手邊方能得心應手,基本上,資料愈充裕,資訊愈廣,對遊程設計絕對有助益。但下列的ABC或OAG飛機班次表,TIM的相關簽證需求,各地區的旅館指南和當地代理商所提供的訊息都是最基本的需求。

(一) Offical Airline Guide

Official Airline Guide,簡稱OAG,包含了世界各地飛機起降的相關資料,大致又分為兩個版本:

1. 北美版:包含美、加、墨地區。
2. 世界版:包含世界各地(除美、加、墨外)。

另外,OAG還有其他出版品,如:

1. OAG Tour Guide。
2. OAG Cruise Guide。
3. OAG Railway Guide。

(二) ABC World Airway Guide

ABC World Airway Guide,簡稱ABC。其功能與OAG相同,只是其發行地在歐洲,且在查詢方式上是以啟程地為指標,跟OAG以終點地作為查詢指標不同。其下也分為兩版:

1. 藍色版:索引A－M字頭的城市。
2. 紅色版:索引N－Z字頭的城市。

另外，ABC也有其他資料版本，如：

1. ABC Guide to International Travel.
2. ABC Passenger Shipping Guide.
3. ABC Rail Guide.

(三) Air Tariff

Air Tariff的內容主要是如何計算票價以及相關計價之規則，包括兩冊書：

1. 第一冊*Worldwide Rules*：內容有關計算票價的規定、行程安排的規定、哩程數的計算以及票價結構之規定。
2. 第二冊*Worldwide Fares*：內容有關世界各地的票價表（計價單位指標）以及各地貨幣換算規定、票價種類（如頭等艙、商務艙、經濟艙、旅遊票、學生票、移民票……等）以及訂位及出票時使用的代號。

(四) Travel Information Manual

Travel Information Manual，簡稱TIM。集合了314家航空公司對200個國家不同國籍的人士入境之不同規範，不能只用一種規則去判別，同樣前往日本，持美國護照者可以過境72小時免簽證（TWOV）；但是，持中華民國護照則不行，有關這一類規定亦可以由TIM查出，因為在華沙公約的航空公司運輸法中有規定，航空公司若運送非法入境者（不合於入境規格者）是要被處罰鍰的，所以各家航空公司必須慎重而行，是以發行了這份TIM，其中除了有關旅行證件、簽證之外，還有檢疫規定、機場稅、海關攜入品規定，非常實用，但只有航空公司能擁有這本書，因此若有入境疑問時，應同時向航空公司查詢這本TIM上的規定。

(五) Official Hotel Guide

Official Hotel Guide，簡稱OHG，主要介紹各國旅館的各種資料，你可以獲知大致上的地理位置、參考價格、設備內容（使用代號）、設施種類等等。

(六) Hotel & Travel Index

Hotel & Travel Index與OHG功能相同，另有機場平面圖、旅館與城市相關位置。Hotel & Travel Index一年共發行四版，資訊較符合現況。

(七) CRS資料庫

Computer Reservation System（簡稱CRS）資料庫是所謂的航空公司電腦訂位預約系統（目前亞洲最流行的系統是Abacus），除可提供預定之機位功能外，亦可由此系統中得到相關之最新旅遊資訊。

(八) 當地代理商提供之相關資訊

當地代理商對當地的資訊來源多且廣，應善加運用，對遊程之設計有極大之助益。此外，由於電腦旅遊資料庫之紛紛建立，國際資訊網路之普及，如何運用網路擷取相關旅遊最新資訊，在目前之遊程設計中益形重要。

(九) 相關網站資訊

許多旅遊網站相繼成立，例如ezTravel、Buylow、Allmyway……等，此類相關網站皆可提供眾多的旅遊資訊。

 # 遊程設計之現況與發展

一、遊程設計之現況

目前遊程設計大致上仍以航空公司之因素為主，價格為導向，而領隊之份量在長程團仍舊吃重，茲說明如下：

1. 航空公司之配合仍為最重要之因素，如何爭取其在票價、機位上之支持是每個遊程承攬業、旅行業極力努力之方向，而如果能爭取到數量獎勵（Volume Incentive）則更佳。
2. 定點旅遊和短天數的行程日受歡迎：由於國人旅遊的習慣及水準日益提升和趨向多元化，以往僅停留在大點、大都會的知名地區且視赴歐洲為畢生願望之一的旅遊方式日漸式微，而在觀念上也逐漸邁向計劃旅遊的發展方向，這種改變頗值得關注。短、小、輕、薄成了它最佳之寫照。
3. 長程團仍採取餐食自訂，當地代理商僅提供早餐和住宿之服務，而大部分觀光地區之導遊亦由領隊自己擔任。因為國人喜好中國飲食，且透過

自己的安排和直接付帳之方式較能爭取到較好的條件，而店方也願意直接往來。加上國人之外語能力薄弱，無法直接瞭解外國導遊，透過領隊之翻譯往往減低情趣並失其時效，日久之後，領隊亦對當地之文化風俗民情有所瞭解，故多取而代之，並且能因此減少費用。目前除了在法國、義大利、英國、西班牙等國規定要用該國合格之當地導遊外，已多由領隊兼任。上述此種作法也就是市場上所俗稱的Half Pension的作法。

4. 用車方面較多傾向於義大利或荷蘭的公司，且應盡量避免跑空車（Empty Run）的現象。因義大利司機較能刻苦耐勞，個性較合群，適合中國團體之連連趕路性質，而荷蘭司機都能精通英語，溝通較易，且二國位於一南一北，在操作上亦便於聯繫和分割，對團體運作較為便利。

5. 領隊的重要性提高：由於上述之市場發展，使得專業性之領隊的重要性大為提高，其身分不僅是一位領隊，更是團體行程中之設計與執行者。因此，良好出色的領隊也就成了同業間爭取的對象。同理，領隊本身的素養也更應提高，否則也易遭到淘汰。

二、遊程設計之發展

由於近來海外旅遊之人口逐年快速成長，年齡層也趨向年輕化，消費者之意識抬頭，當然旅行業之家數亦廣增，因此在市場之競爭下，區隔市場和產品的多元化也成為未來必然之趨勢。因此在行程之設計也應有所因應。茲分述如下：

1. 時程縮短：由於出國人口中的中產階級大量增加、教育水準提升、觀念改變、經濟能力之限制等項目均導致旅遊行程的變化，由以前的31天長程演變成10天～17天的長線行程及目前10天以下的行程大行其道。而短線的3天～7天定點旅遊也就更成為主流了。

2. 內容精簡：不再認為長途跋涉，走馬看花為一種享受，產生了目的旅遊的情懷，並願意自己到處自由的欣賞，因此對過去「全包」的想法有了改變，對額外旅遊的接受度提升。

3. 價格平民化：出國旅遊不再是富人之專利，而是現代人的一種共同意

願,為了迎接此種新生的消費者及配合其「自由旅行」的觀念,價格及成本均須平民化、大眾化。

4. 直接銷售提高:中間商減少,因知識份子旅遊人口之增加,大眾傳播媒體之日擴,使得行銷遭到考驗,而得改弦易轍,苟能如此,也間接使消費者對遊程之決定(或反應)有了更直接和遊程承攬業、旅行業溝通的機會。

5. 航空公司半自助產品大行其道:目前約有20%的海外旅遊旅客,以參加此項周邊商品(By Pass Product)的半自助行程,如長榮、中華、國泰等之航空公司產品日益受到歡迎。

6. 目的旅遊成必然趨式:一改過去以大都市為主的行程或蜻蜓點水式的參觀,而產生一完整目的旅遊的趨勢,因此在遊程設計上必然更精緻,內容需更豐富,例如單國或單區度假旅遊方式、郵輪行程之選擇、冒險及美食行程之日益受到青睞,即為明顯例子。

7. 其他相關的發展也會影響到遊程的發展方向:例如信用卡和業界聯合促銷譬如花旗銀行(City Bank)所推出的「前進澳門」活動即為一例。各旅行業聯合作業制度(PAK System)之再興、航空公司介入旅行業促銷其本身設計之產品等,均使得旅遊產品更多元化。

8. 兩岸旅遊的發展亦開創了臺灣評估旅遊行程設計的新風貌,而自由行的來到,對旅行業者的旅遊規劃,無論就市場、法規、飛點、安排等方面均將為一嶄新的挑戰。

如以610萬人海外旅遊為例,假設以每人平均費用NT$20,000元的團費來計算,臺灣海外旅遊市場即約有NT$1,220億元的商機,如何滿足消費者之需求而贏取先機求得利潤,遊程規劃實為主要課題。

 ## 遊程設計案例分析與比較

在本節中將以兩個不同地區和性質的遊程來說明遊程設計中的一些規範,這些例子的內容不在於其完整性的多寡,而在於其對遊程設計過程中的著手設計、分析不同遊程和比較相同產品時的一些基本模式,比方說,針對

航空公司、機票、銷售方式、行程內容、落點、住宿、交通工具、領隊等因素做一分析。茲以銘傳大學觀光系同學與作者訪談之案例分別說明如後。

一、美東行程分析

(一) 前言

美國，向來有「年輕人的天堂」之稱，因此給人一種充滿蓬勃朝氣、年輕歡樂的意象。旅遊美國，除了西部的遼闊、粗獷之外，還有東部多彩繽紛的大都會舞台。如此一個年輕的國家，短短的兩百年，竟能夠躍然成為國際上舉足輕重的角色，與其他有長久歷史的國家媲美，絲毫不減其氣勢。因此，本次美東行程中，可以真正走訪美國獨立與草創的各大都市，如美國獨立宣言的費城，五月花號船登陸時最早的殖民地地點波士頓，聯合國總部所在地紐約。另外，地處美國北方的加拿大也是一個年輕的國家；在殖民地時期，因先後受法國、英國的洗禮，在社會文化上顯現出不同的色彩，在自然景觀上則呈現濃厚的北國風味，尤其以楓葉所構成的紅色景觀為世界觀光客所艷羨。本案例採用華航美東假期為範本加以探討，而遊程則是由鳳凰、洋洋、行家、雄獅、山富等10家旅行社與華航所共同設計推出的，並期望以此PAK所推出之產品，能使人們體會到美國與加拿大的繽紛多彩與自由氣息。

(二) 美東假期內容

A行程

行程內容

1. 第一天：臺北□紐約。今日搭乘豪華客機，經國際換日線，於同日抵達美國第一大都市，亦即被稱為美國大蘋果（The Big Apple）的紐約，隨即專車接往旅館休息。
2. 第二天：紐約□波士頓。早餐後，專車前往美國歷史悠久的城市之一——波士頓，其有北美的雅典之稱。午餐後，專車造訪新州議會、波士頓公園、國王禮拜堂等名勝，將可感受新舊文化，互相輝映之氣息。
3. 第三天：波士頓□蒙特婁。今日前往加拿大有美洲的巴黎之稱的蒙特

妻，漫步於蔚為奇觀的奧林匹克運動會會場及諾特丹大教堂，晚上可體
會市區法國式的不夜城生活。

4. 第四天：蒙特婁□渥太華。繼續往西南車行，前往加拿大首府 —— 渥
太華，參觀莊嚴的國會大廈及和平紀念碑，並巡遊名人區使館村，總督
府總理官邸等。

5. 第五天：渥太華□多倫多。今日沿著千島奇景大道，俯瞰聖勞倫斯
河，途經古城京士頓，巡遊古堡及千島（Thousand Islands），美景盡
收眼底，隨後前往加拿大第一大城 —— 多倫多，抵達後，旅客可前往加
拿大最著名的伊登購物商場（Eaton Center）選購紀念品。

6. 第六天：多倫多□尼加拉瓜瀑布。早餐後隨即展開市區觀光，包括設
計精巧的市政廳，景色明媚的女皇公園，莊嚴雄偉的省議會大廈，以及
馳名美加的多倫多大學，隨後專車前往世界最大的尼加拉瓜瀑布，搭乘
霧中少女號遊船，體會瀑布如萬馬奔騰般的氣勢，盡享古人聽濤的樂
趣，夜宿於瀑布旁的旅館。

7. 第七天：尼加拉瓜瀑布□紐約。晨起後，繼續參觀女皇公園及花鐘，
隨後專車返回紐約，晚餐後，諸君自由前往帝國大廈，觀賞夜景並體會
獨特的魅力。

8. 第八天：紐約。全日市區觀光：自由女神像、林肯中心、洛克斐勒廣
場、時代廣場、哈林區、中央公園、聯合國大廈。晚餐後，帶著美好的
回憶，揮別紐約，搭乘豪華客機返回臺北。

9. 第九天：紐約□臺北。客機繼續西行，途經阿拉斯加州首府 —— 安克
拉治，諸君將可觀賞冰天雪地的奇景，夜宿於機上。

10. 第十天：臺北。經國際換日線，於清晨抵達國門，結束華航美東假期。

B行程

行程內容

1. 第一天：臺北□紐約。今日搭乘豪華客機，經國際換日線，於同日抵
達美國第一大都市，被稱為美國大蘋果的紐約，隨即專車接往旅館休
息。

2. 第二天：紐約□尼加拉瓜瀑布。專車前往世界七大奇景之一的尼加拉
瓜瀑布，落差達200英呎，當晚住宿於尼加拉瓜瀑布旁。

3. 第三天：尼加拉瓜瀑布□康寧市。今日將搭乘霧中少女號遊船，感受瀑布如萬馬奔騰般的氣勢，盡享古人聽濤的樂趣。下午前往生產耐熱玻璃的廚房用品而馳名的世界的康寧市，並造訪其博物館。

4. 第四天：康寧市□蘭卡斯特□華盛頓。早餐後，前往賓州荷蘭移民區的精華重鎮——蘭卡斯特，將目睹汽車與馬車併駛在街道上的古今交錯街景。隨後前往美國首都——華盛頓，在此旅客可感受到一個氣勢非凡，經由完整規劃而建造的都市。

5. 第五天：華盛頓。今日市區觀光，包括國會大廈、林肯紀念堂、傑佛遜紀念堂、華盛頓紀念碑、阿靈頓國家公墓、白宮等名勝古蹟。

6. 第六天：華盛頓□魯瑞鐘乳石洞□華盛頓。今日專車西行前往美洲最大鐘乳石洞參觀，在此可欣賞多種天然鐘乳奇石美景，下午返回市區，繼續參觀太空博物館及硫磺島戰役紀念碑。

7. 第七天：華盛頓□費城□紐約。早上揮別華盛頓，前往美國獨立革命戰爭時代的首都——費城，旅客將參觀國寶自由鐘、獨立宮等，遙億當年爭取自由獨立的艱辛，下午前往紐約晚餐後，諸君可自由前往帝國大廈，觀賞夜景並體會獨特的魅力。

8. 第八天：紐約。全日市區觀光：自由女神像、林肯中心、洛克斐勒廣場、時代廣場、哈林區、中央公園、聯合國大廈。晚餐後，帶著美好的回憶，揮別紐約，搭乘豪華客機返回臺北。

9. 第九天：紐約□臺北。客機繼續西行，途經阿拉斯加州首府——安克拉治，觀賞冰天雪地的奇景，夜宿於機上。

10. 第十天：臺北。經國際換日線，於清晨抵達國門，結束華航美東假期。

　　A、B行程之細節大致相同，但因B行程：第一、無加入加拿大行程；第二、各城市間距離遠，造成坐車時間極長，吸引力減少，故市場反應冷淡，所以目前此PAK皆不推B行程，而以A行程為主。因此以下的細節皆屬A行程。

特色

1. 在美洲本土的交通工具均以車子為主。
2. 此行程無季節限制，全年皆可出團。
3. 此行程較偏重加拿大部分，使旅客除了美國之外，也可遊玩到加拿大的重要城市（例如蒙特婁、多倫多、渥太華等）。

旅行業實務經營學

林肯紀念館、商業鼎盛的曼哈頓、圓頂國會大廈是美東行程的重點行程。

（謝豪生提供）

4. 以探訪歷史為主。

5. 以紐約為進出點，呈圓形遊覽。

航空公司

此行程是由中華航空公司與十間大盤旅行社共同設計出來的，其出團天數及日期皆是配合華航的班機，故中華航空公司為此美東行程唯一的航空公司。

機票

1. 機票結構：此行程的機票是使用旅遊票，其使用期限為180天。

2. 票價：期票面價格（臺北來回紐約）為NT$46,364，另外，躉售業者給旅行社的團體票價約為NT$27,000元，因為華航給予旅行社較優惠價格，使得此行程之成本得以相對降低。但由於兩個價格相差極大，因此為了防止有些人藉此優惠價格去探親，所以規定必須隨團5天以上，才可離團（即團去，可不團回）。但如在美超過21天，則加NT$3,000，超過35天，即需補足FIT票價的差額。

3. 機位等級：基本上皆以經濟艙（Y-Class）為主，除非有客人特別要求，但旅行社並不鼓勵此行為，因為旅行社可能為此而得不到航空公司所給予的優待，例如若出團人數達到15人，通常航空公司會給予旅行社FOC15+1的優待。

4. 開票：基本上是採GV10開票之方式，但以人數愈多愈好。

簽證的取得

美國的簽證必須在臺灣即申請辦理，而加拿大的簽證雖在美國辦理較便宜，但需3天的作業時間，因顧慮到時間的控制，故一律在台即和美國簽證一併辦理，而簽證的辦理須在10天前即送件，每週主辦並負責召集開會的旅行社控團人員，會給各家旅行社一個結束收件的時間，以確保簽證能夠如期通過。

此外，美國的簽證如年齡在12至24歲者，須送個簽，目的是在防止移民等跳機事件。

而美國簽證所需的費用以及準備資料，讀者可詳見第十二章。至於加拿大簽證，自2010年11月22日起，持有臺灣外交部核發的臺灣普通護照，並內註身分證字號的民眾，入境加拿大時不再需要短期停留簽證。

保險

依照法規的規定,平安保險為200萬元,但需特別注意的是,意外醫療給付險僅3萬元。

出團人數及日期

原則上10人即可開票,但為顧及成本問題,所以每週由六家旅行社輪流召開並主持會議,討論出團與否。至於日期,則配合華航的班機時刻表。

市場行銷方式

由華航的推廣組與十家旅行社共同出資,製作精美的目錄,並在各報章雜誌刊登廣告,以達到宣傳的目的。而各家躉售旅行社的業務經由向各同業推銷,由他們直接招攬客人,這種銷售方式對參與的十家旅行社而言,他們推出的產品就成為華航典型之In House Program。

領隊的任派

以PAK的名義出團,而領隊的任派,則視此團中何家旅行社所招之客人最多,即由該家旅行社任派。並且為顧及成本,所以並不聘請當地導遊,而由領隊兼任。但由於美東的佣金較少,且領隊需對美東的歷史有相當的認識,故其領隊並不易求。

當地的代理旅行社

以格緻、香格里拉、美洲旅遊、佳欣旅行社為主。當地代理旅行社必須安排此團各天的交通、食、宿等。

當地交通工具的使用

此行程在當地的交通工具皆為車子,而車公司是由當地代理旅行社擇優擔任。

食宿或節目的安排

1. 食:以中國餐食為主。
2. 宿:以四星級的旅館為主,三星級的旅館為輔(以上兩點皆由當地代理旅行社安排)。
3. 節目:並無特別的節目。

費用

NT$55,000元（不含證照工本費，如遇匯率變動，以航空公司調整為準）就美國本土比較，因東岸其物價較高，所以費用上較西岸為貴。

利潤

其出團適用此PAK之名義，故PAK間相互湊團，一同衝團，至於利潤則按其招收團員所占比例來分配。

市場反應

因國人適冷程度不佳，故冬季至美東大多以探親為主，旅遊較少，再者美東的旅遊費用較高，賣點無美西好，所以整體市場反應不佳。

但A行程因包含加拿大一些重要都市，而B行程無，因此A行程之反應優於B行程。

優缺點

1. 優點：

(1) 加入加拿大之行程，使美東之旅更多樣化。

(2) 無季節的限制。

(3) 以極短的時間，走極多的點。

2. 缺點：

(1) 過於走馬看花。

(2) 坐車的時間過長。

(3) 皆以看歷史城市和建築物為主，無吸引人之遊樂節目。

(三) 傳統行程──美東14天

行程內容

1. 第一天：臺北□西雅圖。今日搭乘豪華客機前往美國西岸三大門戶之一的西雅圖，因飛越國際換日線，於同日上午抵達，隨即展開市區觀光：唐人街、華盛頓、浮橋、港口、華盛頓大學、商業區等。

2. 第二天：西雅圖□黃石公園。上午搭機飛往畢林斯，抵達後專車前往黃石公園。沿途北美風光令人心曠神怡。

3. 第三天：黃石公園。全日漫遊這充滿自然奇觀的國立公園，其間有煙霧迷漫的黃石湖、定時噴泉——老忠實、雄偉的大峽谷，碧水綠野、如詩如畫，大自然的神奇美妙盡收眼底。

4. 第四天：黃石公園□芝加哥。今日搭機飛往美國工業大都市伊利諾州的芝加哥。

5. 第五天：芝加哥□奧蘭多。上午市區觀光，專車首先到天文台，欣賞湖濱景致，然後沿著聞名的湖濱大道進入美麗的格蘭公園，欣賞壯觀的白金漢噴泉，再經世界唯一的倒流河——芝加哥河，到市內最大的林肯公園、艾爾古戰爭紀念館，從舊市區沿密西根大道到著名的商業區，經有名的建築物，如漢考大廈（100層）、玉黍蜀型的馬利那城、商品市場及市政中心，欣賞芝加哥的標誌——畢卡索雕塑，即世界最高的大樓——（高100層）。之後搭機飛往美國東南角佛羅里達州奧蘭多，此為州內最負盛名的旅遊新興城市，此地的迪士尼世界、甘迺迪太空發射中心均為旅客必遊的景點。

6. 第六天：奧蘭多□愛必可得中心（Epcot Center）。今日遊覽最新穎的愛必可得世界奇景。在此可搭乘太空船雲遊時光隧道，憧憬未來的科幻世界，使夢幻變為現實生活中的綺景。接著探討小小世界村後再參觀太陽能接收器、交通運輸、海底奇觀、大地之旅、藝術文化等幻想館。在此將度過有生最難忘的一日（午餐請自理）。

7. 第七天：奧蘭多□多倫多。專車前往大西洋濱甘迺迪太空發射中心，在此旅客將親睹各種耳熟能詳的太空用具，更進一步瞭解太空發射的全部過程。下午搭機前往加拿大最大名埠多倫多。

8. 第八天：多倫多□尼加拉瓜瀑布。上午至多倫多市區觀光，參觀新舊市政廳、加拿大最大的伊登百貨公司、安大略省省議會、多倫多大學等。下午專車觀賞瀑布風景，從美加交界處彩虹橋到著名的漩急湍區，俯視尼加拉瓜河峽谷與急流，逆搭霧中少女遊艇，面對澎湃的河水以雷霆萬鈞之勢傾瀉而下，水柱奔騰的雄偉景色，令人嘆為觀止。

9. 第九天：水牛城□華盛頓。今日搭機飛往美國首都——華盛頓。下午自由活動。

10. 第十天：華盛頓。全日遊覽富歷史意義的華盛頓哥倫比亞特區。上午首先經美國總統官邸白宮及白色大理石的華盛頓紀念碑，到圓頂國會大廈

參觀議會大廳，隨後到傑佛遜紀念館，並參觀富麗堂皇的甘迺迪藝術中心，其旁為水門事件而出名的水門大廈。

11. 第十一天：華盛頓→費城⇨紐約。上午專車前往美國誕生之地 —— 費城，它曾是美國開國政治要地，獨立宣言、憲法起草，奠定民主法治的基礎，具有歷史意義。接著前往第一大都會 —— 紐約。

12. 第十二天：紐約。全日遊覽市區名勝，時報廣場、聖約翰大教堂、中央公園、哈林區、洛克斐勒廣場、百老匯中國城、華爾街、聯合貿易中心和紐約港自由女神像等。午餐後參觀聯合國大廈，讓您對聞名世界的國際組織有更深一層之認識。

13. 第十三天：紐約→漢城。早餐後，整理行李，並帶著滿籮筐的回憶，搭機往漢城結束美國大陸之旅。

14. 第十四天：漢城→臺北。飛機經過國際換日線，於下午抵達漢城，隨即轉機返回桃園機場。全程結束。

(四) 美東假期與傳統美東行程之異同

航空公司

1. A行程：搭乘中華航空公司。
2. 傳統：搭乘西北或聯合航空公司，因為此兩家航空公司在美國本土皆有國內線，一個行程使用同一航空公司，如此可減少票價，成本相對降低，手續也較簡易。

當地交通工具

1. A行程：以乘車為主。
2. 傳統：以乘坐飛機為主（美國本土轉機五次）。

行程路線

1. A行程：偏重加拿大，並以紐約為進出點，呈圓形的路線。
2. 傳統：由美西跨越至美東，大致呈直線的路線。

參觀地點

兩行程皆以知性為主，為參觀歷史城市與建築物。但傳統行程還包括美西的黃石公園以及愛必可得中心等可遊玩的旅遊點。

季節性

1. A行程：無季節性，全年可出團。
2. 傳統：有季節性，於10月至次年4月間不出團（因黃石公園關閉）。

出團日期及天數

1. A行程：於每週四、六出團，為期10天。
2. 傳統：於每週四、六出團，為期14天。

費用

1. A行程：大人NT$55,000元，12歲以上占床約扣NT$5,000元，12歲以下約扣NT$10,000元。
2. 傳統：大人NT$72,000元＋700元（此700美元是以前為配合匯率變動所附加的）；12歲以下兒童為NT$67,000元＋700美元。

成本

1. A行程：機票費用約占金額費用的1/2以上。
2. 傳統：機票費用約占金額費用的2/3以上（因其機票費用有含國外線及國內線，但如以交通費來比較，同天數之A行程交通費大致與傳統行程相同）。

車公司的選任

車公司的選任皆由當地代理旅行社連絡，但：

1. A行程：大部分是用同一家公司、同一部車子、同一位司機，走完全部的行程。
2. 傳統：使用不同公司或同一公司，但不同車子及司機來走完各點。

領隊的任派

1. A行程：從PAK中，每一團客人所占比例最高的旅行社來任派。
2. 傳統：由各家自行任派。

說明：本行程分析源於銘傳大學曹竺筠、倪亞梅、葉雅惠、楊秀雅和黃韻如同學之「旅遊實務報告」，方法正確，內容周詳，特引為案例。

二、紐澳行程比較

(一) 前言

在此行程之比較中將分成三個步驟：一是甲旅行社的行程介紹；二是乙旅行社的行程介紹；三是兩行程的比較。

由於其行程受限於頗多因素，因此，並不能就兩個固定的行程來比較。我們僅能依其最近要出團的兩個行程來做比較。

(二) 甲旅行社

航空公司

甲旅行社主要是利用澳亞航飛紐澳的航線。澳亞航是由臺北出發，直飛到澳洲，不須經由香港轉機。

到了澳洲之後，再使用其母公司——澳洲航空公司的飛機，飛往紐西蘭各大國際機場。

在落點方面，澳亞航的飛機皆必須在澳洲本土起落，即布里斯本、雪梨、墨爾本這三個城市。

保險與契約方面

在保險方面，由於觀光局的規定，因此在旅客出團前，甲旅行社都會為其投保200萬元的旅遊平安保險。

除此之外，甲旅行社所選擇的旅館、交通工具等皆屬合法的機構，因此皆有各自的保險。在旅客發生事故時，不僅本身的投保可以得到賠償，而其他機構如航空公司、旅館等，皆會負道義上的責任而加以賠償。有考慮到安全性方面的原則。

行程費用

在行程費用上，甲旅行社只能根據當地旅行社代理商（Local Agent）進行大約的估價，將這個價格加上利潤後，即成售價，原因是因為在澳洲當地的旅行社將所有行程上所需之費用，如交通運輸費、餐食費、住宿費、遊覽費用、稅捐等費用，並不以列項明細，而是以一種總括的方式傳真報價，然後甲旅行社以此做基準，再加上機票費用，而得出來即是廣告上所刊登的費用。但廣告上的費用，僅做參考之用，所以在淡、旺季時，價格都會有所出入。

旅行業 實務經營學

以此行程為例，定價為NT$90,000。如經旅客的討價還價後，有的旅客可拿到NT$87,000的價格，有的亦可拿到NT$82,000的價格，所以每一團中的旅客，其所拿到的價格皆不太相同，而如何防止旅客的抱怨，就必須靠領隊的能力了。

除此之外，甲旅行社還透露了一點，即其實此行程的成本不過才NT$75,000左右，但是此價格僅就旺季而言，至於淡季，我們就不得而知了。

在機票費用方面，甲旅行社保留了很多，不肯說出他們是如何取得，而在價格方面僅肯說機票的費用約占行程費用的1/3。由此可知旅客所付的價格中有1/3是機票，機票實在是占了極大的比例。

行程費用中是不包括小費支出的。在當地如遇到要付小費的情況，領隊會於當場向旅客收取，以支付小費。

行程

甲旅行社此次之行程，就澳亞航所給的機位及配合程度，安排如下：

1. 第一天：臺北□布里斯本。
2. 第二天：布里斯本□黃金海岸。
3. 第三天：黃金海岸。
4. 第四天：布里斯本□基督城□帖卡浦。
5. 第五天：帖卡浦湖□庫克山□第阿納。
6. 第六天：第阿納□米佛峽灣□皇后城。
7. 第七天：皇后城□基督城。
8. 第八天：基督城□威靈頓。
9. 第九天：威靈頓□羅吐魯河。
10. 第十天：羅吐魯河□威吐摩□奧克蘭。
11. 第十一天：奧克蘭□墨爾本。
12. 第十二天：墨爾本□雪梨。
13. 第十三天：雪梨□藍山□坎培拉。
14. 第十四天：坎培拉□雪梨。
15. 第十五天：雪梨□臺北。

甲旅行社在廣告上所標示的行程並非固定的，只是一個大概的行程模式。

每年不同時期的行程都會有些許的變化。而最重要的影響因素往往是航空公司所給機位及配合的情形。旅行社通常都必須遷就航空公司，然後再安排行程或做一些修改。

旅館、飯店

甲旅行社在澳洲、紐西蘭各點所安排的住宿飯店，皆是委託在澳洲當地的旅行社精心挑選出來的一級飯店，水準整齊，並符合國內旅遊消費之習慣。

交通工具

在澳洲方面，主要分成三個點。第一個區域是在布里斯本和黃金海岸，在這兩點之間的旅程是以遊覽車為主要的交通工具。

第二個區域是在雪梨、藍山和坎培拉之間，在這三個點間的交通工具也是以遊覽車為主。

第三個區域即是墨爾本及其近郊，其交通工具也是以遊覽車為主。

在這三個區域內的交通工具都以遊覽車為主的原因是因其距離並不是很遠。至於區域與各區域間因距離頗長，如以遊覽車為交通工具的話，在時間上浪費很大且旅途又會較勞累，所以此三個區域是以內陸飛機為連接的交通工具。

在紐西蘭方面，南、北島之間的交通，必定是以飛機為主要的交通工具，譬如由北島的奧克蘭或威靈頓飛往南島基督城之間的交通。

而南島基督城到皇后城之間的交通多半是以遊覽車為交通工具，但是因這兩點間的距離頗長，故有時為節省時間之故，會以飛機為交通工具。

紐西蘭只有三個城市有國際機場，北島的奧克蘭和威靈頓，及南島的基督城。故在南島的交通或行程的安排上，無論如何，都必須回到基督城，然後再由此飛往北島或是飛向澳洲。

以下是甲旅行社對行程中交通工具的安排：

1. 第一天：臺北□布里斯本（IM836）。
2. 第二天：布里斯本□黃金海岸（Bus）。
3. 第三天：黃金海岸（Bus）。
4. 第四天：布里斯本□基督城□帖卡浦湖（QF055）。

5. 第五天：帖卡浦湖□庫克山□第阿納（Bus）。

6. 第六天：第阿納□米佛峽灣□皇后城（Bus）。

7. 第七天：皇后城□基督城（Bus）。

8. 第八天：基督城□威靈頓（AN 744）。

9. 第九天：威靈頓□羅吐魯河（Bus）。

10. 第十天：羅吐魯河□威吐摩□奧克蘭（Bus）。

11. 第十一天：奧克蘭□墨爾本（QF 334）。

12. 第十二天：墨爾本□雪梨（QF 010）。

13. 第十三天：雪梨□藍山□坎培拉（Bus）。

14. 第十四天：坎培拉□雪梨（Bus）。

15. 第十五天：雪梨□臺北（IM835）。

當地代理商

代理商在整個行程中，扮演著極其重要的角色。甲旅行社並未透露在澳洲當地代理商的名稱，但強調是個合法的旅行社。

當地代理商為甲旅行社代理在澳洲當地的餐飲、交通、住宿等事宜。

當地的代理商是依據甲旅行社所提出的資料，如幾月幾日出團、行程地點、有多少人、需要多少房間、餐食的方式、交通工具等。然後才在澳洲及紐西蘭等城市代為其聯絡及安排妥當。

所以甲旅行社必須先將年度訂位傳真給當地的旅行社。當地代理商接到傳真後會將其安排妥當，然後再將其所需之費用，包括餐飲、住宿、交通，傳真給甲旅行社。但傳真回來之費用是一筆加總的數目，並不是詳加條列各項費用的。

在餐食上的安排，由於國人習慣吃中國菜，故多半仍是安排在中國餐館，偶爾才會改變一下口味。

在住宿的安排上，澳洲不是以星級來劃分，但如果以星級來看的話，多半約是三顆星至四顆星層次的旅館。在紐西蘭方面，因為紐西蘭境內大半是自然純樸，所以皆安排當地的休閒旅館，度假式旅館為主，其建築都較為低矮。但奧克蘭、威靈頓及基督城是國際都市，所以安排較高層級的旅館。

在交通的安排方面，必定安排合法的交通運輸公司。且司機皆是勤勞、負責、通英語的人。

如果在當地此團無意間觸犯當地的法律，而引起訴訟或不知該如何解決

時，則當地代理商將會代為訴訟及解決。

整個行程中的安全與否、愉快與否都必須看當地代理商的安排。所以說在紐澳行程中，最重要的是選擇當地代理商。

甲旅行社也表示，對於當地代理商的選擇是非常謹慎小心的。

導遊、領隊

在紐澳的行程中，除了一些較特殊的地點外，其他幾乎都是領隊兼導遊的方式。而這些特殊的地點只有在紐西蘭北島的羅吐魯河參觀彩虹鱒魚及毛利族的文化村和澳洲雪梨參觀雪梨歌劇院時，才會安排當地的導遊來帶。

由此可知紐澳行程團中領隊的重要性。甲旅行社表示，在所有領隊中，以歐洲團的領隊最難當，其次則是在紐澳團及美西團，而最容易帶的就是東南亞團。

甲旅行社所安排的紐澳團的領隊，都必須有多次帶東南亞團的經驗且應變能力頗強的人員。

(三) 乙旅行社

航空公司

乙旅行社所採用的航空公司是國際航空公司，原因是雙方關係非常良好。

國泰航空公司並不是直飛澳洲，其必須至香港轉機才能到澳洲，除此之外，也可經由香港轉機至紐西蘭，所以較具彈性，不似甲旅行社的澳亞航，一定要先飛往澳洲，才至紐西蘭，且起落點必在澳洲本土。

到了澳洲之後，國泰航空公司亦可安排班機，飛往澳洲及紐西蘭的各大國際機場。

在落點方面，國泰航空公司的飛機可在澳洲的三大國際機場及紐西蘭的三大國際機場起降，即布里斯本、雪梨、墨爾本、奧克蘭、威靈頓、基督城此六大城市中起降。

保險與契約方面

在保險方面，由於受限於觀光局，所以旅客在出國前，乙旅行社都會替旅客投保200萬的旅遊平安保險。

基於安全性的考量，乙旅行社必須選擇合法具保險的其他相關服務業，為旅客服務。

旅行業實務經營學

行程

就國泰航空公司所給之機位及其配合的情形，乙旅行社此次所安排的行程如下：

1. 第一天：臺北→香港→布里斯本。
2. 第二天：布里斯本→黃金海岸。
3. 第三天：黃金海岸→布里斯本⇨雪梨。
4. 第四天：雪梨→藍山→坎培拉。
5. 第五天：坎培拉→雪梨。
6. 第六天：雪梨→墨爾本。
7. 第七天：墨爾本→巴拉瑞特→墨爾本。
8. 第八天：墨爾本→基督城。
9. 第九天：基督城→庫克山→錐若。
10. 第十天：錐若→皇后城。
11. 第十一天：皇后城→米佛峽灣→第阿納。
12. 第十二天：第阿納→但尼丁→威靈頓。
13. 第十三天：威靈頓→懷瑞基→羅吐魯河。
14. 第十四天：羅吐魯河→威吐摩→奧克蘭。
15. 第十五天：奧克蘭→香港→臺北。

旅館、飯店

乙旅行社委託在澳洲當地的旅行社所安排的各點住宿飯店，除了價格之考量外，亦具變化性，頗能配合季節而做調整。

交通工具

乙旅行社採用交通工具的原則，和甲旅行社是相同的。下面即是乙旅行社對行程中的各點所安排的交通工具：

1. 第一天：臺北→香港→布里斯本（CX451、CX103）。
2. 第二天：布里斯本→黃金海岸（Bus）。
3. 第三天：黃金海岸→布里斯本→雪梨（AN029）。
4. 第四天：雪梨→藍山→坎培拉（Bus）。

5. 第五天：坎培拉□雪梨（Bus）。

6. 第六天：雪梨□墨爾本（CX100）。

7. 第七天：墨爾本□巴拉瑞特□墨爾本（Bus）。

8. 第八天：墨爾本□基督城（NZ192）。

9. 第九天：基督城□庫克山□錐若（Bus）。

10. 第十天：錐若□皇后城（Bus）。

11. 第十一天：皇后城□米佛峽灣□第阿納（Bus）。

12. 第十二天：第阿納□但尼丁□威靈頓（NZ448）。

13. 第十三天：威靈頓□懷瑞基□羅吐魯河（Bus）。

14. 第十四天：羅吐魯河□威吐摩□奧克蘭（Bus）。

15. 第十五天：奧克蘭□香港□臺北（CX108、CX048）。

當地代理商

我們已經知道當地代理商的重要性，所以乙旅行社亦謹慎小心地選擇了合法的旅行社。乙旅行社與澳洲當地兩家旅行社保持良好的合作關係：一是 Australia Tour Management（A.T.M）；另一是Country Wild Tour Management（W.T.M）。其工作範圍及工作內容與甲旅行社屬性是相同的。

導遊、領隊

乙旅行社在當地導遊的安排上，也是在羅吐魯河參觀彩虹鱒魚及毛利族的文化村和參觀雪梨歌劇院中安排當地導遊。

所選擇的領隊是具有合法領隊執照，且具東南亞帶團經驗者。

(四) 兩行程的比較

航空公司的不同

1. 在航空公司的選擇方面：

 (1) 甲旅行社：澳亞航空公司（直飛）。

 (2) 乙旅行社：國泰航空公司（須至香港轉機）。

2. 在各航空公司的落點方面：

 (1) 甲旅行社：由於採用澳亞航直飛的關係，所以到達和離開的地點都必須在澳洲本土，較無彈性，落點較少。

 (2) 乙旅行社：由於與國泰航空公司有良好關係，所以國泰航空公司配合

度頗高，雖然多花了時間至香港轉機，但可在澳洲到達、離開，也可在紐西蘭到達、離開，因此較具彈性，落點多，有利行程安排。

3. 在各航空公司的班次方面：

(1) 甲旅行社：所選擇的澳亞航，一週僅飛一次澳洲，班次太少，機位有限，如出差錯則必須再等一週。

(2) 乙旅行社：國泰航空公司是先到香港再至紐澳。而臺灣至香港的班機幾乎每天都有。且香港至澳洲的班次至少每日一班。班次多、機位多、彈性很大。

保險與契約方面

在保險方面，甲旅行社和乙旅行社皆受到觀光局的規定，所以都投保了每人200萬的旅遊平安保險。

在合約書方面，我們可以發現每一條每一款都是相同的定型化契約。所以在這一方面甲旅行社和乙旅行社並無二致。

行程費用方面

1. 相同之處：

(1) 行程費用的訂定皆是經由當地代理商報價後之總數再加上機票，然後再調整而來的。

(2) 廣告上所刊登的費用，均有彈性，所以每一團中，每一個旅客所拿到的價格，都有所出入。

(3) 機票費用都占總行程費用中的1/3，且皆不願透露正確數目。

(4) 行程費用中皆不包含小費及購物費用。

2. 不同之處：

(1) 甲旅行社：廣告上的價格為NT$90,000，但成本約為NT$75,000左右。

(2) 乙旅行社——廣告上的價格為NT$88,000，雖不願告知成本約為多少，但想必比NT$75,000還低，行程費用上會差上1～2千元，可能是因直飛，機票價格較低之故。

旅館、飯店

1. 相同之處：

(1) 必須根據航空公司所給的機位及配合的程度，才能安排行程。

(2) 廣告上所標示的行程並不是固定的，只是一個大概的行程模式。所以每年都做稍稍的修改。

2. 不同之處：

(1) 甲旅行社：由於受限航空公司的關係，所以起降點皆必須在澳洲本土，因此使得行程呈現一個複雜的路線圖形，浪費頗多時間，也較匆促。

(2) 乙旅行社：由於起落點並未限定要在澳洲本土，所以行程設計起來顯得比較好，並不會呈現複雜的路線，到達布里斯本，走完澳洲的行程之後，再飛往紐西蘭，最後才在奧克蘭搭機離開。此為迴點打圓，是最不好的路線，但是受限於此一地理形勢，我們覺得如此應是最好的安排了。其地理形勢並不像歐洲，可以由南向北走。

旅館、飯店方面

在旅館、飯店方面，甲旅行社與乙旅行社所安排的飯店完全不同，幾乎沒有一個有重複，但均各具特色。

交通工具方面

在交通工具方面，其所使用交通工具的原則是一樣的，參照公路里程表，可以知道其所安排的行程中，一天大約都是450公里左右，這個里程數不至於太趕，也不致於太慢。所以在交通工具的安排上，甲旅行社和乙旅行社都是頗適當的。

當地代理商方面

在此方面，雖然兩個旅行社所委託的當地代理商不同，但是工作內容及工作範圍是相同的。當地代理商的重要性不容忽視，其在澳洲的合法性也是非常重要的。

導遊、領隊方面

導遊、領隊在紐澳團之操作上深具重要性。因此，甲旅行社及乙旅行社對領隊的選擇非常謹慎。必須是領有領隊執照、有帶團經驗、具有聰明才智及應變能力者。而且對領隊外語能力的要求，也較其他團體來得嚴格。

說明：本行程比較為銘傳大學王慧敏、曹延麗、林麗珍、周淑湘和郭玫君之旅運實務課程報告，頗有見地，特引為案例。

第12章

護照、簽證和證照相關作業

- 護照
- 簽證
- 外幣兌換
- 健康接種證明

出國旅行手續至為複雜，尤以國際間旅行為然。因為國際觀光並非只是人民越過地緣政治界限的單純移動，它是一種發生於國際法律和國家政策的複雜體制之內的現象，它必須依仗政府的核准。

在國際觀光發生之前，政府必須採取基本行動，諸如：

1. 擴大外交承認，並建立互惠關係。
2. 交涉商務、航海、領事權、簽證及空運等協定。
3. 互派領事及外交人員。
4. 建立設施及發給護照和簽證的程序。

因此，在目前我國國際外交關係地位中，如何掌握國際旅遊的相關法規就刻不容緩了。按照國際慣例，凡出入其國境旅行的觀光客必須具備下列三種基本文件，即護照（Passport）、簽證（Visa）和預防接種證明（Vaccination）。

茲就我國現行的法規、國際相關規定及實務運作等逐項說明如下。

 # 護照

護照為國人出國旅行的首要證件，茲將定義、種類、申請之程序和應注意事項分述如下。

一、定義

護照是指通過國境（機場、港口或邊界）的一種合法身分證件。一般是由本國的主管單位（外交部）所發給的證件，予以證明持有人的國籍與身分，並享有國家法律的保護，且准許通過其國境，而前往指定的一些國家，以互惠平等之原則請各國給予持護照人必要的協助。因此，凡欲出國旅行者，都必先領取本國有效的護照，始能出國。

二、護照的種類

依據我國法令規定，按護照持有人的身分，可區分為以下三種：

1. 外交護照（Diplomatic Passport）：指發給具有外交官身分之外交官或因公赴國外辦理與外交相關事宜的人員。有效期限5年。
2. 公務護照（Official Passport）：指政府公務人員，因公赴國外開會、考察或接洽公務。有效期限5年。
3. 普通護照（Ordinary Passport）：指一般人民申請出國所發給的護照，有效期限10年。但未滿14歲者之普通護照以5年為限。

新護照條例修正案經立法院三讀通過，總統於民國89年5月17日修正公布，全文27條；並自89年5月21日起施行。新護照實施後，取消以往所謂的「觀光護照」，凡我國人民出國，一律辦理「普通護照」即可。並將普通護照有效期延長為10年，國人出國也無需就出國原因，向中央有關主管機關申請核准公文，可直接由外交部申請「普通護照」。同時刪除「隨行兒童」一欄，實施一人一照政策，兒童也有屬於自己的護照。並應實際情形，政府於民國79年7月1日宣布「臺灣地區（含金馬）人民廢除出入境證」。同時，外交部領事事務司與內政部入出境管理局合署作業，縮短出國手續申請的時間，使「護照」與「出境證」得以合一運作。然自2001年美國發生911恐怖分子駕機撞毀紐約世貿中心大樓後，國際間為了強化旅遊文件的安全與防偽，相繼發行晶片護照。我國外交部為了與世界潮流接軌，以及保障我國民的旅遊安全，於97年12月發行晶片護照，成為全球第60個發行晶片護照的國家。

除了維持原有的機器可判讀（Machine Readable Passport, MRP）功能外，在護照內植入非接觸式晶片（Contactless Chip），儲存申請人資料及生物特徵，入境時利用無線射頻技術（Radio Frequency Identification, RFID）存取資料，以達到防偽的功能。為使外國境管機關及航空公司人員能正確辨識我國護照與大陸護照之差異，以減少我國人民於海外旅遊時被誤認為大陸人士所引起之困擾，已於民國92年在護照封面加註 "Taiwan" 字樣。

旅行業實務經營學

三、護照之申請程序

根據臺灣地區人民申請護照（含延期）及入出境許可作業事項（國人申請機器判讀護照及出入境許可）之申請文件和程序如下（僅限臺澎金馬地區設有戶籍的人民為限，其餘人民入出境仍依相關規定辦理）。

(一) 一般民眾首次申請普通護照應檢附文件

「護照條例施行細則」（民國100年2月25日修正）第九條規定：向領事事務局或其分支機構首次申請普通護照者，應備護照用照片二張及下列文件：

1. 設有戶籍者：
 (1) 普通護照申請書（如**表12-1**）。
 (2) 國民身分證正本及影本一份。但未滿14歲且未請領國民身分證者，應附戶口名簿正本及影本各一份或最近三個月內申請之戶籍謄本正本一份；7歲以上未滿14歲未親自到場者，並應檢附具照片之全民健康保險憑證、學生證、畢業證書或其他經主管機關認定足資證明身分之證明文件正本。
 (3) 其他相關證明文件。
2. 無戶籍者：
 (1) 普通護照申請書。
 (2) 具有我國國籍之證明文件。
 (3) 有效之出國許可證正本及影本各一份。
 (4) 其他相關證明文件。
3. 在國內取得國籍，尚未設籍定居者：
 (1) 普通護照申請書。
 (2) 居留證件正本及影本各一份。
4. 經許可喪失我國國籍，尚未取得他國國籍者：
 (1) 普通護照申請書。
 (2) 喪失國籍證明。

表12-1　設有戶籍國民之中華民國普通護照申請書

中華民國普通護照申請書

（供有戶籍國民在國內填用）※紅線粗框內申請人免填

| 照片浮貼處 | 注意：
一、最近六個月內拍攝之彩色二吋、半身、正面、脫帽、五官清晰、露耳、白色背景之光面相片乙式二張（除視障者外，勿戴有色眼鏡），一張黏貼於此，另一張浮貼。
二、相片中人像自頭頂至下顎之長度不得小於 3.2 公分及超過 3.6 公分，頭部或頭髮的任何部分皆不能碰觸到相片邊框。
三、如配戴眼鏡，鏡框不得遮蓋眼睛任一部分（請勿配戴粗框眼鏡拍照）。
四、不得使用合成照片 | 送件旅行社專用欄
應蓋有公司名稱、註冊編號、電話、負責人及送件人名章。 | 處理意見 | 收件日期：
收據號碼： |

護照號碼		
發照日期		
效期截止日期		

收	登	篩	校	配	晶片	列	品

兵役戳記	□無　□國軍人員　□服替代役　□役男　□僑民役男　□接近役齡男子　□接近役齡僑民

凡男子年滿16歲至36歲（後備軍人、免役、國民兵）及其國軍、服替代役、僑民役男、接近役齡僑民等辦理時，請持相關兵役文件正本及國軍人員身分證明本。

護照申請人身分證影本黏貼處 →

請於虛線框內黏貼國民身分證影本
並請繳驗正本（驗畢退還）

（正面）　（年滿 14 歲者，應檢附國民身分證正本）（背面）

← 護照申請人身分證影本黏貼處

十四歲以下未請領身分證者，請填寫本欄，並附戶口名簿（驗畢退還）及其影本或戶籍謄本乙份

中文姓名	姓名之書寫以國民身分證或戶籍資料為準	性別	□男　　□女
出生日期	民國 □□ 年 □□ 月 □□ 日	身分證統一編號	□□□□□□□□□□

註：外文姓名拼音，如非中文姓名音譯請提示證明文件。

適用大寫英文字母 外文姓名	《姓氏在前》曾領護照者其外文姓名與舊護照一致	身分	□一般人民 □國軍人員（含文、教職、學生及聘僱人員）國軍人員身分證明 □具僑居身分（如須在新換發護照上移簽舊護照僑居身分，請提供僑居國有效永久居留證件。）
外文別名	應符合一般使用姓名之習慣，倘特殊姓名者，請提示證明文件	役別	□後備軍人　□國民兵　□役男　□替代役　□無 □禁役　□免役　□接近役齡男子　□僑民　□停役
出生地	省 市	曾否領有中華民國護照　□是　　□否 勾「是」者，請續填下欄。倘護照尚未逾期，應附繳護照。	

聯絡電話	（公）　　　　（宅） （行動）	最近護照資料	護照號碼	□□□□□□□□□
緊急聯絡人	姓名：　　　　關係： 電話：（公）　　　（宅） （行動）		發照日期	公元 □□□□ 年 □□ 月 □□ 日
			效期截止日期	公元 □□□□ 年 □□ 月 □□ 日

戶籍地址	縣市　　市鄉區鎮　　村里　　鄰　　路街　　段　　巷弄　　號之　　樓室
現在地址	

備註		條碼黏貼處

申請人請續填背面資料

旅行業實務經營學

（續）表12-1　設有戶籍國民之中華民國普通護照申請書

委任書

本人因故未能親往送件，委任＿＿＿＿＿＿＿持本人身分證代向外交部領事事務局申辦護照。

委任人簽名：＿＿＿＿＿＿＿＿＿

受委任人簽名：＿＿＿＿＿＿＿＿　電話：＿＿＿＿＿＿＿＿　（與委任人之關係：＿＿＿＿＿）

受委任人請於虛線框內黏貼國民身分證影本

（身分證正面）

（身分證背面）

受委任及送件旅行社請於本欄蓋章

受委任旅行社	受委任及送件旅行社

如受委任旅行社有兩家，即送件旅行社係受另一合格旅行社之委任，後者請在受委任旅行社欄加蓋該公司名稱、電話、註冊編號及負責人名章。

本公司（社）確擔受委任申請人親自委任申請護照，並確認申請人所填資料及照片均經核對無誤，倘有不實，願負法律責任。

申請人不克親自申請者，受委任人以下列為限：

一、申請人之親屬（應繳驗親屬關係證明文件正本及身分證正本，並須填寫委任書欄及黏貼身分證影本）

二、與申請人屬同一機關、學校、公司或團體之人員（應繳驗委任雙方工作識別證或勞工保險卡等證明文件正本及身分證正本，並須填寫委任書欄及黏貼身分證影本）

三、交通部觀光局核准之綜合或甲種旅行社（應確認申請人資料及照片無誤後，於左方旅行社專用欄加蓋公司名稱、電話、註冊編號及負責人、送件人名章）。

未成年人申請護照應黏貼父或母或監護人（須繳驗監護證明文件）身分證件影本並繳驗正本

請於虛線框內黏貼國民身分證影本

父或母或監護人身分證影本黏貼處

（正面）

父或母或監護人身分證影本黏貼處

（背面）

茲聲明以上所填資料，所附證件及照片俱確實無能，如有不實，願負法律責任。

申請人簽名：＿＿＿＿＿＿＿＿＿

除未成年人外，不論親自申請與否，申請人均應於「申請人簽名」處親簽。

受委任人簽名：＿＿＿＿＿＿＿＿＿

茲聲明本案未成年人申請護照業經□父　□母　□監護人正式同意。

父親簽名：＿＿＿＿＿＿＿＿＿

或

母親簽名：＿＿＿＿＿＿＿＿＿

或

監護人簽名：＿＿＿＿＿＿＿＿＿

簽名欄

茲聲明已領訖＿＿＿＿＿＿＿＿＿護照乙本

（請填持照人姓名）

，並經詳細核對所登資料及照片影像確屬申請人無誤。

領照人簽名：＿＿＿＿＿＿＿＿＿（本人）

代領人簽名：＿＿＿＿＿＿＿＿＿

電話：＿＿＿＿＿＿＿＿＿

代領人身分證統一編號：

• 領照人如非申請人本人，須繳驗身分證正本。

• 旅行社代領者請蓋旅行社公司章。

領照人簽名欄

資料來源：中華民國外交部領事事務局。

前項第一款第二目、第二款第三目、第三款第二目規定之國民身分證、戶口名簿、出國許可證及居留證正本，於驗畢後退還。

第一款第二目之國民身分證，不得以臨時證明書或其他相關身分證明文件代替。

第四款規定之申請人，由主管機關發給效期一年護照，並加註本護照之換、補發應知會原發照機關。

(二) 役男首次申請普通護照應檢附文件

國軍人員、替代役役男及兵役法第三條第一項規定之役齡男子，首次申請普通護照者，應檢附下列證明文件，先送相關主管機關審查後辦理：

1. 國軍人員應檢附國軍人員身分證明。
2. 替代役役男應檢附服替代役身分證明。
3. 役齡男子應檢附下列文件之一。但尚未履行兵役義務之役齡男子（以下簡稱役男），免予檢附：
 (1) 退伍令、轉役證明書或因病停役令。
 (2) 免役證明書或丁等體位證明書。
 (3) 禁役證明書。
 (4) 國民兵身分證明書、待訓國民兵證明書或丙等體位證明書。
 (5) 經直轄市、縣（市）政府核定或鄉（鎮、市、區）公所證明為免服役之公文。
 (6) 補充兵證明書。
 (7) 替代役退役證明書。

國軍人員、替代役役男、役男之護照末頁，應加蓋持照人出國應經核准戳記；未具僑民身分之有戶籍役男護照末頁，應併加蓋尚未履行兵役義務戳記。接近役齡男子之護照末頁，應加蓋尚未履行兵役義務戳記。

(三) 向駐外館處首次申請普通護照應檢附文件

向鄰近之駐外館處首次申請普通護照者，應備護照用照片二張及下列文件：

1. 普通護照申請書。
2. 身分證件。
3. 具有我國國籍之證明文件。
4. 駐外館處規定之證明文件。

兼具僑居國國籍之申請人，其僑居國嚴格實施單一國籍制，禁止其國民申領外國護照者，駐外館處受理前項申請案件時，應詳告申請人其持有我國護照對於申請人在當地權益之影響後，依規定核發護照。

(四) 向駐港澳機關團體首次申請普通護照應檢附文件

向行政院在香港或澳門設立或指定機構或委託之民間團體首次申請普通護照者，應備護照用照片二張及下列文件：

1. 普通護照申請書。
2. 具有我國國籍之證明文件。
3. 其他相關證明文件。

以上所稱具有我國國籍之證明文件，指下列各款文件之一：

1. 戶籍謄本。
2. 國民身分證。
3. 戶口名簿。
4. 護照。
5. 國籍證明書。
6. 華僑登記證。
7. 華僑身分證明書。
8. 父母一方具有我國國籍證明及本人出生證明。
9. 其他經內政部認定之證明文件。

前項第七款之華僑身分證明書，如持華裔證明文件，向僑務委員會申請。

(五) 未成年人申請護照注意事項

未成年人申請護照須父或母或監護人之同意，指下列情形之一者：

1. 未成年人之父或母同意；被收養者，其養父或養母同意。
2. 民法第一千零九十二條之委託監護人、民法第一千零九十三條之指定監護人同意。
3. 不具備前二款情形之一，經符合民法第一千零九十四條規定之監護人同意。

符合前項規定情形之一者，得在該未成年人之護照申請書上附貼身分證明文件，並以簽名方式表示同意。

(六) 親自辦理或委任辦理

護照之申請，應由本人親自或委任代理人辦理。代理人並應提示身分證件及委任證明。

在國內首次申請普通護照者，除有特殊情形經主管機關同意者外，自中華民國100年7月1日起應親自持憑申請護照應備文件至領事事務局或外交部各辦事處辦理，或親自至主管機關委辦之戶籍所在直轄市、縣（市）政府轄內戶政事務所辦理人別確認後，再依前項規定委任代理人辦理。

前項申請人未滿14歲者，應由直系血親尊親屬、旁系血親三親等內親屬或法定代理人陪同親自至領事事務局或外交部各辦事處辦理，或至戶政事務所辦理人別確認，並檢附陪同者之戶籍謄本或其他親屬關係證明文件。

委任代理人向領事事務局或外交部各辦事處申請護照者，其代理人以下列為限：

1. 申請人之親屬。
2. 與申請人屬同一機關、學校、公司或團體之人員。
3. 交通部觀光局核准之綜合或甲種旅行業。
4. 其他經領事事務局或外交部各辦事處同意者。

前項第一款及第二款規定之代理人，應附相關身分證明文件。第三款規定之旅行業，應持憑規定之專任送件人員識別證及送件簿送件，並在護照申

請書上加蓋旅行業名稱、電話、註冊編號及負責人、送件人章戳；其受前項第三款規定之他旅行業委託辦理者，應併加蓋該旅行業之同式章戳。

　　本人申請護照，在國外得以郵寄方式向鄰近駐外館處辦理；其以郵寄方式申請者，除親自領取者外，應附回郵或相當之郵遞費用。

(七) 費用

　　普通護照規費新臺幣1,600元，但未滿14歲者、男子年滿14歲之日至年滿15歲當年12月31日及男子年滿15歲之翌年1月1日起，未免除兵役義務，尚未服役至護照效期縮減者，每本收費新臺幣1,200元。

(八) 其他應注意事項

1. 工作天數：4至5天（自繳費之日起算）。
2. 護照上記載之出生地，申請人應繳驗證件如下：
 (1) 設有戶籍者，應繳驗載有出生地之國民身分證或戶籍資料；證件未載有出生地者，申請人應在護照申請書上簽名；在國外出生者，應附相關證明文件。
 (2) 無戶籍者，應繳驗載有出生地之出生證明、護照、居留證件或當地公證人出具之證明書。
 (3) 護照之出生地記載方式如下：
 I. 在國內出生者：依出生之省、直轄市或特別行政區層級記載。
 II. 在國外出生者：記載其出生國國名。
3. 在國內之接近役齡男子及役男護照效期，以三年為限。
 男子於役齡前出境，在其年滿18歲當年之12月31日以前，申請換發護照者，效期以三年為限；在其年滿19歲當年1月1日至12月31日間，申請換發護照者，其效期最長至申請人屆滿21歲當年之12月31日止。但年滿19歲當年之1月1日以後，符合兵役法施行法及役男出境處理辦法之就學規定者，經驗明其在學證明後，得逐次換發三年效期之護照。
4. 所持護照未經加蓋尚未履行兵役義務戳記之接近役齡男子及役男符合下列情形之一者，出境後，向鄰近之駐外館處或向行政院在香港、澳門設立或指定機構或委託之民間團體申請換發護照之程序及護照效期，依一般規定；其為役男者，應於換發之護照末頁加蓋持照人出國應經核准戳記：

(1) 原持已加簽僑居身分護照,尚未依法令應即受徵兵處理者。

(2) 年滿15歲當年之12月31日以前出國,未於其後入國者。

持外國護照入國或在國外、大陸地區、香港、澳門之役男,不得在國內申請換發護照。但護照已加簽僑居身分者,不在此限。

接近役齡男子及役男出境後,護照效期屆滿不符得予換發護照之規定者,駐外館處得發給六個月效期之護照,以供持憑返國。

四、相關證照注意事項

可分為申領護照之地點和時限,旅行社送件之相關規定,出入境許可之使用和效期和不允許出境處理等項,茲分述如下。

(一) 申請護照及領取護照之地點

1. 申請護照(含延期)及入出境許可:外交部領事事務司。
2. 已持有護照僅申請入出境許可:入出境管理局,凡申請護照及領取護照均應前往(或委託)申請及親往(委託)領取。不得郵寄辦理。
3. 發照時限:申請護照(含加簽)及入出境許可需4至5個工作天。僅申請入出境許可需2至4個工作天。

(二) 綜合或甲種旅行社送件有關規定

1. 於申請書照片上蓋公司送件章,於規定欄位蓋負責人章及註冊編號。
2. 填寫申請書送件單一式三聯。
3. 申請書及送件單裝袋(逾30件者需分裝),由送件員持觀光局核發之識別證向指定櫃檯送件。
4. 申請書經審查後,取回證件及繳費收據。
5. 領取護照應使用領件章及繳費收據。

(三) 入出境許可

我國自89年5月21日起,國人申請護照,逕由外交部領事事務局直接發給。但對於國軍人員及尚未履行兵役義務男子者,出國仍須申請入出境許可,其護照末頁將予註記,出國前須向各相關機關辦理核准手續之後,方能

查驗出國。若依法禁止出國者仍有所管制（如個人欠稅新臺幣50萬元以上；營利事業新臺幣100萬元或接獲有關單位限制出境通告者）。

(四) 不允許入出境處理情形

1. 依法不允許入出境者之通知與救濟程序，由入出境管理局依國家安全法暨其施行細則規定事項辦理。
2. 非屬護照製發事項，由入出境管理局受理答詢及陳述。

五、護照的遺失申請

護照遺失依「護照條例施行細則」規定，凡護照遺失申請補發者，或申請新護照而其前領護照仍有效，或逾期未超過半年，但已遺失者，均填寫「中華民國護照遺失作廢申請表」（見**表12-2**）一式二份，由申報人持憑本人身分證明文件親向護照遺失地（倘無法確定護照遺失地時，則向戶籍所在地）之警察機關（分局刑事組）報案，受理報案後第一聯申報人憑向外交部申辦手續，第二聯則應依規定匯送有關警察機關備查。

國人若於海外地區遺失護照時，應檢具當地治安機關的「護照遺失報案證明書」逕向我國駐外使館、代表處或外交部授權之機關申請補發，以上單位得於必要時，補發短期之臨時證件，以供護照遺失者，儘速返國之用。

護照經申報遺失後尋獲者，該護照仍視為遺失。補發之護照效期為3年。但有特殊情形經審查確有必要，或有下列情形者，不在此限：

1. 持前項護照向領事事務局、外交部各辦事處或駐外館處申請補發者，得依該護照所餘效期補發。
2. 護照遺失係因天災、事變造成，經權責機關證明或駐外館處查明屬實者，所補發之護照效期，得依一般規定辦理。
3. 護照遺失二次以上申請補發者，領事事務局、外交部各辦事處或駐外館處得約談當事人及延長其審核期間至六個月，並縮短其護照效期為一年六個月以上三年以下。

領事事務局、外交部各辦事處或駐外館處補發護照時，應先查明申請人護照相關資料後補發新護照。補發之護照應加蓋遺失補發戳記，將原護照內

表12-2　中華民國護照遺失作廢申報表

中華民國護照遺失作廢申報表

失主姓名		護照號碼				
		身份證號				
出生年月日	年　月　日	姓別	籍貫		出生地	
發照日期		交期截止日期		發照地點		

	本人特此責實申報。因原作廢謊持上並述保願護證負照左法遺陳律失述上，屬之	連絡電話：	戶籍地：	申請人：　　簽名蓋章
1 請寫明護照遺失經過：日期＿＿年＿＿月＿＿日 地點 　經過情形（如旅行社或導遊遺失請註明公司與姓名） 2 以前曾否有護照遺失之情事（如有，請寫明經過） 3 曾否持該遺失護照向外國政府申請簽證（如有，請填明何時向何國申請何種簽證）				

以下由受理報案警察機關填寫：	護照專用章	承辦人
茲證明申報人確於＿＿＿年＿＿＿月＿＿＿日 親自來本分局報案屬實 受理報案單位：<u>新竹市警察局第三分局</u> 發文日期：＿＿＿＿年＿＿＿＿月＿＿＿＿日 文　　號：警刑護照字第＿＿＿＿＿＿號		

警用電話	7	3	5	2	5	1	2	自動電話（03）	5	3	8	0	0	5	5

注意事項：
1 本人親持身份證明文件向分局刑事組報案，遺失地在國內向遺失地分局申報，遺失地在大陸，或不詳者、或在國外無法取得報案證明正本者，向戶籍地分局申報。
2 申報人以護照所有人為限，未成年人可由監護人代為申報（應加註監護人〇〇〇代填及與申報人關係），填寫一式兩份，一份交失主憑向外交部申辦手續（請自行影印留用），一份刑事組存查。
3 護照號碼與發照日期請空白，統一由刑事局代查，承辦人填單位、日期、文號、加蓋護照專用章後，傳真至刑事局，護照號碼若有塗改，要加蓋承辦人職名章。
4 旅行社失竊護照通報八號分機，現場應採證、調查筆錄與偵查報告另函送刑事局，如違反依遲匿報論處。

資料來源：中華民國外交部領事事務局。

有關註記及戳記移入，並註明原護照之號碼及發照機關。補發之護照所餘效期在1年以上，換發之護照效期以3年為限，並於護照末頁加蓋換字戳記。

遺失護照，不及等候駐外館處補發護照者，駐外館處得發給當事人入國證明書，以供持憑返國。當事人返國後向領事事務局或外交部各辦事處申請補發護照，除申請護照應備文件外，應另繳驗入國許可證副本或已辦戶籍遷入登記之戶籍謄本正本。倘若在大陸地區遺失護照，入境後申請補發者，應先向警察機關取得遺失報案證明文件，並加附入國證明文件。

六、國內申辦、申換及遺失補發護照需備要件（見表12-3）

表12-3　國內申辦、申換及遺失補發護照需備要件參考簡表

	首次申請護照須親辦	申換護照	遺失補發
一般人民（係指年滿14歲）	1. 身分證正本及正、反面影本各乙份。 2. 白底彩色照片2張。 3. 父或母或監護人之身分證正本及正、反面影本各乙份（註1）。	1. 身分證正本及正、反面影本各乙份。 2. 白底彩色照片2張。 3. 父或母或監護人之身分證正本及正、反面影本各乙份（註1）。 4. 舊護照。	1. 身分證正本及正、反面影本各乙份。 2. 白底彩色照片2張。 3. 父或母或監護人之身分證正本及正、反面影本各乙份（註1）。 4. 國內遺失作廢申報表正本（註2）。
孩童（未滿14歲）	1. 戶口名簿正本並附繳影本乙份或最近三個月內戶籍謄本正本。 2. 白底彩色照片2張。 3. 父或母或監護人之身分證正本及正、反面影本各乙份（註1）。	1. 戶口名簿正本並附繳影本乙份或最近三個月內戶籍謄本正本。 2. 白底彩色照片2張。 3. 父或母或監護人之身分證正本及正、反面影本各乙份（註1）。 4. 舊護照。	1. 戶口名簿正本並附繳影本乙份或最近三個月內戶籍謄本正本。 2. 白底彩色照片2張。 3. 父或母或監護人之身分證正本及正、反面影本各乙份（註1）。 4. 國內遺失作廢申報表正本（註2）。
接近役齡及役齡男子（16~36歲，未服兵役者）	1. 身分證正本及正、反面影本各乙份。 2. 白底彩色照片2張。 3. 父或母或監護人之身分證正本及正、反面影本各乙份（註1）。	1. 身分證正本及正、反面影本各乙份。 2. 白底彩色照片2張。 3. 父或母或監護人之身分證正本及正、反面影本各乙份（註1）。 4. 舊護照。	1. 身分證正本及正、反面影本各乙份。 2. 白底彩色照片2張。 3. 父或母或監護人之身分證正本及正、反面影本各乙份（註1）。 4. 國內遺失作廢申報表正本（註2）。

（續）表12-3　國內申辦、申換及遺失補發護照需備要件參考簡表

	首次申請護照須親辦	申換護照	遺失補發
役齡男子（19~36歲，已服兵役者）	1. 身分證正本及正、反面影本各乙份。 2. 白底彩色照片2張。 3. 父或母或監護人之身分證正本及正、反面影本各乙份（註1）。 4. 退伍令正本。 5. 免役令正本（免役者）。	1. 身分證正本及正、反面影本各乙份。 2. 白底彩色照片2張。 3. 父或母或監護人之身分證正本及正、反面影本各乙份（註1）。 4. 舊護照。 5. 退伍令正本。 6. 免役令正本（免役者）。	1. 身分證正本及正、反面影本各乙份。 2. 白底彩色照片2張。 3. 父或母或監護人之身分證正本及正、反面影本各乙份（註1）。 4. 國內遺失作廢申報表正本（註2）。 5. 退伍令正本。 6. 免役令正本（免役者）。
國軍人員	1. 身分證正本及正、反面影本各乙份。 2. 白底彩色照片2張。 3. 軍人身分證正本及正、反面影本各乙份。	1. 身分證正本及正、反面影本各乙份。 2. 白底彩色照片2張。 3. 軍人身分證正本及正、反面影本各乙份。 4. 舊護照。	1. 身分證正本及正、反面影本各乙份。 2. 白底彩色照片2張。 3. 軍人身分證正本及正、反面影本各乙份。 4. 國內遺失作廢申報表正本（註2）。
僑民役男	1. 身分證正本及正、反面影本各乙份。 2. 白底彩色照片2張。 3. 父或母或監護人之身分證正本及正、反面影本各乙份（註1）。 4. 僑委會核發之華僑身分證明書。	1. 身分證正本及正、反面影本各乙份。 2. 白底彩色照片2張。 3. 父或母或監護人之身分證正本及正、反面影本各乙份（註1）。 4. 僑居地永久（長期）居留證明文件。 5. 舊護照。	1. 身分證正本及正、反面影本各乙份。 2. 白底彩色照片2張。 3. 父或母或監護人之身分證正本及正、反面影本各乙份（註1）。 4. 僑居地永久（長期）居留證明文件。 5. 國內遺失作廢申報表正本（註2）。
接近役齡僑民	1. 身分證正本及正、反面影本各乙份。 2. 白底彩色照片2張。 3. 父或母或監護人之身分證正本及正、反面影本各乙份（註1）。 4. 僑委會核發之華僑身分證明書。	1. 身分證正本及正、反面影本各乙份。 2. 白底彩色照片2張。 3. 父或母或監護人之身分證正本及正、反面影本各乙份（註1）。 4. 僑居地永久（長期）居留證明文件。 5. 舊護照。	1. 身分證正本及正、反面影本各乙份。 2. 白底彩色照片2張。 3. 父或母或監護人之身分證正本及正、反面影本各乙份（註1）。 4. 僑居地永久（長期）居留證明文件。 5. 國內遺失作廢申報表正本（註2）。

（續）表12-3　國內申辦、申換及遺失補發護照需備要件參考簡表

	首次申請護照須親辦	申換護照	遺失補發
在臺無戶籍	1. 白底彩色照片2張。 2. 具有我國籍之證明文件。	1. 白底彩色照片2張。 2. 具有我國籍之證明文件。 3. 舊護照。	1. 白底彩色照片2張。 2. 具有我國籍之證明文件。 3. 國內遺失作廢申報表正本（註2）。
取得國籍尚未設籍定居	1. 白底彩色照片2張。 2. 居留證件正本及影本。 3. 具有我國籍之證明文件（如中華民國國籍一覽表）。	1. 白底彩色照片2張。 2. 居留證件正本及影本。 3. 具有我國籍之證明文件（如中華民國國籍一覽表）。 4. 舊護照。	1. 白底彩色照片2張。 2. 居留證件正本及影本。 3. 國內遺失作廢申報表正本（註2）。 4. 具有我國籍之證明文件（如中華民國國籍一覽表）。
喪失國籍，尚未取得他國國籍者	1. 白底彩色照片2張。 2. 喪失國籍證明。 3. 足資證明其尚未取得外國國籍之相關文件（如擬取得國籍之當地國居留證明（如外僑居留證等）或前往該國持用之簽證）。	1. 白底彩色照片2張。 2. 喪失國籍證明。 3. 舊護照。 4. 足資證明其尚未取得外國國籍之相關文件。	1. 白底彩色照片2張。 2. 喪失國籍證明。 3. 國內遺失作廢申報表正本（註2）。 4. 足資證明其尚未取得外國國籍之相關文件。

（註1）係指未滿20歲者（已結婚者除外），倘父母離異，父或母請提供具有監護權人之證明文件及身分證正本。

（註2）遺失補發請詳參申辦護照須知。

（註3）申請人不克親自申請者，受委任人以下列為限：一、申請人之親屬（應繳驗親屬關係證明文件正、影本及身分證正、影本）二、與申請人屬同一機關、學校、公司或團體之人員（應繳驗委任雙方工作識別證、勞工保險卡或學生證等證明文件正、影本及身分證正、影本）三、交通部觀光局核准之綜合或甲種旅行社。

資料來源：中華民國外交部領事事務局。

七、大陸地區人民來臺之申請程序

(一) 以「觀光」身分來臺之申請資格

1. 在大陸地區有固定正當職業或學生。
2. 有等值新臺幣20萬元以上之存款，並備有大陸地區金融機構出具之證明者。
3. 赴國外留學、旅居國外取得當地永久居留權、旅居國外取得當地依親居留權並有等值新臺幣20萬元以上存款且備有金融機構出具之證明，或旅居國外一年以上且領有工作證明者及其隨行之旅居國外配偶或二親等內血親。
4. 赴香港、澳門留學、旅居香港、澳門取得當地永久居留權、旅居香港、澳門取得當地依親居留權並有等值新臺幣20萬元以上存款且備有金融機構出具之證明或旅居香港、澳門一年以上且領有工作證明者及其隨行之旅居香港、澳門配偶或二親等內血親。
5. 其他經大陸地區機關出具之證明文件者。
6. 依本辦法第九條第四項規定申請來臺之大陸地區人民配偶、親友、大陸地區組團旅行社從業人員或在大陸地區公務機關（構）任職涉及旅遊業務者。

(二) 自由行身分之申請資格

1. 年滿20歲，且有相當新臺幣20萬元以上存款，或持有銀行核發金卡或年工資所得相當於新臺幣50萬元以上者。其直系血親及配偶得隨同申請。
2. 18歲以上在學學生。

 # 簽證

簽證是指本國政府發給持外國護照或旅行證件的人士，允許其合法進出本國境內的證件。各國政府基於國際間平等相助與互惠的原則，而給予兩國

旅　行　業　實務經營學

表12-4　大陸地區人民來臺觀光申請書

收件號：　　　　　　　　　　　　　　團號：

大陸地區人民來臺觀光申請書		年　月　日

一、最近1年內所拍攝、直4.5公分且橫3.5公分、脫帽、未戴有色眼鏡、五官清晰、不遮蓋，足資辨識人貌，人像自頭頂至下顎之長度不得小於3.2公分及超過3.6公分，白色背景之正面半身薄光面紙彩色照片，且不得修改或使用合成照片。

二、照片背面請書寫姓名、出生日期。

駐 外 館 處 審 查 欄

請於虛線內粘貼效期尚餘6個月以上之
大陸居民往來臺灣通行證或護照影本

文併

合計

申請人資料	中文姓名 (請用繁體字)		出生日期	年（西元） 月 日	居民身分證號			人
	出生地	（省市） （縣市）		學　歷		性別	□男 □女	
	申請資格	□有固定正當職業(1) □在大陸地區學生(2) □有等值新臺幣二十萬元以上存款(3) □赴國外留學生(4) □旅居國外取得當地永久居留權(5)		□旅居國外一年以上有工作證明(6) □旅居國外取得當地依親居留權有財力證明(7) □(4)(5)(6)(7)之隨行配偶或二親等內血親(8) □持有效大陸居民往來臺灣地區通行證(9)				
	現職				是否為本團領隊		□是 □否	
	經歷(含曾任職務、具有何種專業造詣等)				隨行親友姓名			
	大陸、港澳或海外地址				是否為臺灣人民之配偶		□是 □否	
	在臺緊急連絡親友地址				電話			

申報事項

一、依臺灣地區與大陸地區人民關係條例第七十七條規定，大陸地區人民在臺灣地區以外之地區，犯內亂罪、外患罪，經許可進入臺灣地區，而於申請時據實申報者，免予追訴處罰。

二、申請人現任或曾任大陸地區行政、軍事、黨務或統戰單位職務人員，另具有人大代表、政協委員或台辦身分者，請於本欄據實詳述。如未據實填寫，經查獲或遭人檢舉者，視為隱匿身分或虛偽申報，應負法律責任。

□申請人曾任大陸地區行政、軍事、黨務或統戰機構職務，曾任職於_____。

□申請人現任大陸地區行政、軍事、黨務或統戰機構職務，現任職於_____。

一、以上所填內容，俱屬事實，如有捏造或虛假情事，願負法律責任。

二、代申請人擔任申請人之保證人，申請人經許可入境後，如有依法須強制出境情事，代申請人同意協助有關機關辦理強制出境，並負擔收容、強制出境所需之費用。

申請人：　　　　　　簽章　　　　　代申請人：　　　　　　　　簽章
代辦旅行社：　　　　　　　　戳記（含註冊編號）

入出國及移民署審查欄	申請來臺觀光類別	領隊姓名	多次入出境證號
	1. □第一類人士		
	2. □第二類人士		
	3. □第三類人士	條 碼 編 號	
	4. □搭乘郵輪		
	5. □獎勵配額		

資料來源：http://www.immigration.gov.tw/ct.asp?xitem=1088250&ctNode=30067&mp=1

表12-5　大陸地區人民進入臺灣地區保證書

保證書

被保證人姓名：_____　性別：____　出生日期：_____ 年　月　日
（西元）

保 證 人：
姓　　名：_____　性別：_____
電　　話：_____（手機）
服務機關
或 商 號：_____　職稱：_____
與被保證
人 關 係：_____

本人願負擔並保證被保證人_____(姓名)申請

□進入臺灣地區　　□在臺灣地區居留　　□在臺灣地區定居　　之下列事項：

一、保證被保證人確係本人及與被保證人之關係屬實，無虛偽不實情事。

二、負責被保證人入境後之生活。

三、被保證人有依法須強制出境情事，應協助有關機關將被保證人強制出境，並負擔強制出境所需之費用。

保證人：　　　　　　（親自簽名）
中華民國　　　年　　　月　　　日

請於框內黏貼國民身分證或護照(外籍人士) 影本，並請繳驗正本（驗畢發還）

保證人身分證或護照影本（正面）黏貼處	保證人身分證影本（背面）黏貼處

受理人員核章：　　　　　　　　承辦或面談人員核章：

（續）表12-5 大陸地區人民進入臺灣地區保證書

壹、保證人資格：

一、大陸地區人民申請進入臺灣地區者：
除其他法規另有規定外，應依下列順序覓臺灣地區人民1人為保證人：
（一）探親、探病、團聚、奔喪案件：
1.配偶或直系血親。
2.有能力保證之三親等內親屬。
3.有正當職業之公民，其保證對象每年不得超過5人。
（二）大陸地區專業（商務）人士來臺參訪案件：
1.邀請單位之負責人，其保證對象無人數限制。
2.邀請單位業務主管，其保證對象每次不得超過20人。

二、大陸地區人民申請在臺灣地區定居或居留者，應由依親對象或在臺灣地區設有戶籍之二親等內親屬為保證人；在臺灣地區無依親對象、二親等內親屬，或保證人因故無法履行保證責任且未能覓二親等內親屬者，始得覓在臺灣地區設有戶籍及一定住居所，並有正當職業之公民1人為保證人，且其保證對象每年不得超過3人。

三、香港、澳門居民申請在臺灣地區居留，應覓在臺灣地區設有戶籍並有正當職業之公民一人保證。

貳、其他事項：

一、保證人應出具親自簽名之保證書，並由移民署各服務站查核。

二、被保證人在辦妥戶籍登記前，保證人因故無法負保證責任時，被保證人應於1個月內更換保證，逾期不換保者，得廢止其許可。

三、保證人未能履行保證責任或為不實保證者，主管機關得視情節輕重，1年至3年內不予受理其代申請大陸地區人民進入臺灣地區、擔任保證人、被探親、探病之人或為團聚之對象。

四、大陸專業人士來臺參訪案件保證人應出具親自簽名及蓋邀請單位印信保證書，並由入出國及移民署查核。（保證書一張，並附團體名冊）

五、大陸地區人民來臺從事商務活動，保證書應蓋公司章及負責人章。

資料來源：http://www.immigration.gov.tw/lp.asp?CtNode=30067&CtUnit=16736&BaseDSD=112&mp=1&xq_xCat=D

表12-6　大陸地區人民申請來臺觀光團體名冊

大陸地區人民申請來臺觀光團體名冊

團號：　　　　　　　　　　　　　所屬旅行公會：
申請日期：

保證責任：代申請旅行社負責人擔任申請人之保證人，申請人經許可入境後，如有依法
　　　　　須強制出境情事，同意協助有關機關辦理強制出境，並負擔收容、強制出境
　　　　　所需之費用。
行程：
旅遊計畫：　　年　月　日起至　年　月　日止，計　天　夜。
領證地點：
代申請旅行社戳記（含公司名稱、電話、註冊號碼及負責人章）

序號	姓名	性別	出生日期（西元）	大陸證件號碼	職業	居住地	備註 領隊
1							
2							
3							
4							
5							
6							
7							
8							
9							
10							
11							
12							
13							
14							
15							

（第一頁；共二頁）

資料來源：http://www.immigration.gov.tw/lp.asp?CtNode=30067&CtUnit=16736&BaseDSD
　　　　=112&mp=1&xq_xCat=D

第 *12* 章　護照、簽證和證照相關作業

旅行業
實務經營學

（續）表12-6　大陸地區人民申請來臺觀光團體名冊

團號：

16
17
18
19
20
21
22
23
24
25
26
27
28
29
30
31
32
33
34
35
36
37
38
39
40

（第二頁；共二頁）　　　　　　　以上共計　　　　名
入出國及移民署收件章

資料來源：http://www.immigration.gov.tw/lp.asp?CtNode=30067&CtUnit=16736&BaseDSD
　　　　=112&mp=1&xq_xCat=D

表12-7 大陸地區人民來臺從事個人旅遊申請書

收件號：

大陸地區人民來臺從事個人旅遊申請書　　年　月　日

一、最近 2 年內所拍攝、直 4.5 公分且橫 3.5 公分、脫帽、未戴有色眼鏡、五官清晰、不遮蓋，足資辨識人貌，人像自頭頂至下顎之長度不得小於 3.2 公分及超過 3.6 公分，白色背景之正面半身薄光面紙彩色照片，且不得修改或使用合成照片。

二、照片背面請書寫姓名、出生日期。

大陸組團社名稱

申請人設籍區域

☐北京市　☐上海市
☐廈門市

文併

請黏貼效期尚餘 6 個月以上之

大陸居民往來臺灣通行證影本

（大陸居民身分證及通行證簽注頁影本請黏貼於背面）

申請人資料	中文姓名（請用正楷字）		出生日期	年（西元）月　日	居民身分證號			
	出生地	省（市）　　縣（市）		學　歷			性別	☐男 ☐女
	申請資格	☐滿 20 歲且有相當新臺幣 20 萬元以上存款 (1)　☐滿 18 歲以上在學學生 (4) ☐滿 20 歲且有大陸地區銀行核發之金卡證明 (2)　☐(1)(2)(3)之隨行直系血親及配偶 (5) ☐滿 20 歲且年工資所得相當新臺幣 50 萬元以上 (3)						
	現　職		是否為臺灣人民之配偶	☐是 ☐否	聯絡電話			
	大陸居住地址			隨同親屬人數		人（應檢附隨同親屬名冊）		

共計　　　人

領證地點

☐臺北市服務站　　☐臺中市第一服務站　　　☐高雄市第一服務站
☐花蓮縣服務站　　☐金門縣服務站

申報事項

一、依臺灣地區與大陸地區人民關係條例第七十七條規定，大陸地區人民在臺灣地區以外之地區，犯內亂罪、外患罪，經許可進入臺灣地區，而於申請時據實申報者，免予追訴處罰。

二、申請人現任或曾任大陸地區行政、軍事、黨務或統戰單位專職人員，另具有人大代表、政協委員或台辦身分者，請於本欄據實詳述。如未據實填寫，經查獲或遭人檢舉者，視為隱匿身分或虛偽申報，應負法律責任。

☐申請人曾任大陸地區行政、軍事、黨務或統戰機構職務，曾任職於＿＿＿＿＿＿＿＿＿。

☐申請人現任大陸地區行政、軍事、黨務或統戰機構職務，現任職於＿＿＿＿＿＿＿＿＿。

條碼編號請勿污損

旅行業實務經營學

（續）表12-7　大陸地區人民來臺從事個人旅遊申請書

大陸居民身分證正面影本黏貼處	大陸居民身分證反面影本黏貼處

大陸居民往來臺灣通行證簽注頁黏貼處

以上所填內容，俱屬事實，如有捏造或虛假情事，願負法律責任。

申請人：　　　　　　　　（簽章）　　代申請人：　　　　　　　　（簽章）

入出國及移民署審核欄	代辦旅行社	
	註冊編號	
	公司及負責人戳記	

表12-8 大陸地區人民申請來臺從事個人旅遊行程表

大陸地區人民申請來臺從事個人旅遊行程表

申請日期：

行　　程：　　　天　　夜

旅程日期：　　年　　月　　日起至　　年　　月　　日止

日期	行程	聯絡人電話/住址	備註
	起程(機場/航班/起飛及預定抵台時間) 預定行程及住宿飯店		
	預定行程及住宿飯店		
	預定行程及住宿飯店		
	預定行程及住宿飯店		
	預定行程及住宿飯店		
	預定行程及住宿飯店		
	預定行程及住宿飯店		
	預定行程及住宿飯店		
	預定行程及住宿飯店		
	預定行程及住宿飯店		
	預定行程及住宿飯店		
	預定行程及住宿飯店		
	預定行程及住宿飯店		
	預定行程及住宿飯店		
	預定行程及住宿飯店		
	返程(機場/航班/起飛及預定離台時間)		

資料來源：http://www.immigration.gov.tw/lp.asp?CtNode=30067&CtUnit=16736&BaseDSD=112&mp=1&xq_xCat=D

旅行業 實務經營學

表12-9 大陸地區隨同親屬名冊

大陸地區隨同親屬名冊

申請人資料	姓名		出生年月日	年(西元) 月 日	性別	☐男 ☐女
	居民身分證號					
隨同親屬資料	姓名		出生年月日	年(西元) 月 日	性別	☐男 ☐女
	居民身分證號		與申請人關係			
	姓名		出生年月日	年(西元) 月 日	性別	☐男 ☐女
	居民身分證號		與申請人關係			
	姓名		出生年月日	年(西元) 月 日	性別	☐男 ☐女
	居民身分證號		與申請人關係			
	姓名		出生年月日	年(西元) 月 日	性別	☐男 ☐女
	居民身分證號		與申請人關係			
	姓名		出生年月日	年(西元) 月 日	性別	☐男 ☐女
	居民身分證號		與申請人關係			

資料來源:http://www.immigration.gov.tw/lp.asp?CtNode=30067&CtUnit=16736&BaseDSD
=112&mp=1&xq_xCat=D

國民間相互往來的便利，並維護本國國家安全與公共秩序。因此各國對於辦理簽證的規定不盡相同。有些國家給予特定的期限內免予簽證，即可進入該國，有些國家發給多次入境的優惠，也有些國家設有若干的規定，須具保證人擔保後，始發出允許入境的簽證，目前我國已有100個國家給予免簽證，大力提升我國海外旅遊的便捷與國家的國際地位。

一、簽證的演進

遠在二次大戰之前，國際政治局勢十分不穩定，各國政府簽證之手續及程序至為繁雜，申請人均須填寫各式各樣的大小表格，附照片及各種證明文件，而且必須本人親自前往申領，自申請簽證到領證往往要費時數月，極其不便。

自第二次世界大戰結束後，觀光事業如雨後春筍般在世界各地不斷蓬勃發展，並且備受各國朝野重視。隨著觀光事業的發展，申辦簽證的手續也逐漸簡化。1963年聯合國國際觀光會議在羅馬召開，會中要求各會員國共同致力掃除國際旅行之障礙——簡化入出境手續，尤其是免除短期旅客之簽證及實施72小時以內之免簽證。

而今世界各國的簽證手續不但越來越簡化，表格式樣亦逐漸統一，不僅申辦時間縮短，也不一定須當事人親自辦理，一般均可委託旅行社或航空公司代辦。有些國家甚至只要觀光客願意前來，即可免簽證入境觀光一段時間，三天、五天、一週、甚至一個月不等。簽證手續的簡化或免簽證如今已成為國際觀光潮流下的趨勢。

二、我國現行簽證類別與規定

我國外交部依據民國92年1月22日「外國護照簽證條例」第五條之規定：「外國護照簽證之核發，由外交部、駐外使領館、代表處、辦事處或其他外交授權機構核發外國護照以憑來我國之許可」。第七條：「外國護照之簽證，其種類分為：(1) 外交簽證（Diplomatic Visa）；(2) 禮遇簽證（Courtesy Visa）；(3) 停留簽證（Stop-over Visa）；(4) 居留簽證（Residence Visa）等四類。

(一) 外交簽證

適用範圍

適用於持外交護照或其他旅行證件之下列人士:

1. 外國正、副元首;正、副總理;外交部長及其眷屬。
2. 外國政府駐中華民國之外交使節,領事人員及其眷屬與隨從。
3. 外國政府派遣來華執行短期外交任務之官員及其眷屬。
4. 因公務前來由中華民國所參與之政府國際組織之外籍正、副行政首長等高級職員及其眷屬。
5. 外國政府所派之外交信差。

簽證效期與停留期限

對於以上人士,得視實際需要,核發一年以下之一次或多次之外交簽證。

(二) 禮遇簽證

適用範圍

適用於持外交護照、公務護照、普通護照或其他旅行證件之下列人士:

1. 外國卸任之正、副元首;正、副總理;外交部長及其眷屬來華做短期停留者。
2. 外國政府派遣來華執行公務之人員及其眷屬。
3. 因公務前來由中華民國所參與之政府國際組織之外籍職員及其眷屬。
4. 應我政府邀請或對我國政府有具體貢獻之外籍社會人士,及其家屬來華短期停留者。

簽證效期與停留期限

對於以上人士,得視實際需要,核發效期及停留期間各一年以下之一次或多次之禮遇簽證(**表12-10**)。

表12-10　外籍人士來臺簽證申請表

<table>
<tr>
<td rowspan="4">六個月內兩寸半身彩色
近照兩張
2 fotos 2"x2"en color
tomadas en los últimos
seis meses mostrando
cabeza y hombros
本表格係免費供應
FORMULARIO GRATUITO</td>
<td colspan="2">核發機關填註　**PARA USO OFICIAL UNICAMENTE**</td>
</tr>
<tr>
<td>□核　准　□拒　件
簽證類別：□停留　□居留

　　　　　□外交　□禮遇
入境次數：□單次　□多次
審核意見及備註：</td>
<td>簽證效期 _____　　簽證號碼 _____

停留期限 _____　　簽證日期 _____
　　　　　　　　　費　額 _____</td>
</tr>
<tr>
<td colspan="2">　　　　　　　　　　　　複審官員簽章 _____
　　　　　　　　　　　　初審官員簽章 _____</td>
</tr>
</table>

中華民國簽證申請　FORMULARIO DE SOLICITUD PARA ENTRAR A TAIWAN, REPUBLICA DE CHINA

本表格須由申請人親自簽署，未成年兒童之申請表須由其父母或合法監護人簽署
El solicitante debe firmar el formulario presente. Los solicitantes que sean menores de edad deben tener el formulario firmado por sus padres o un tutor legal.
請以正楷填寫各欄 Complete todas las secciones en **LETRA DE IMPRENTA**

擬申請何種簽證　¿QUE CATEGORIA DE VISA ESTA SOLICITANDO?

1.種　類：　　□停留簽證　　□居留簽證　　　　□外交簽證　　　□禮遇簽證
　Categoría　　Visa de Turista　Visa de Residencia　Visa Diplomática　Visa de Cortesía
2.入境次數：　□單　次　　　□多　次
　Entrada　　　Simple　　　　Múltiple

申請人資料　DETALLES PERSONALES DEL SOLICITANTE： 姓 Apellido(s)

3.全　名（與護照所載相同）：Nombre(s) completo(s)
　　　　　　　（exactamente como figura(n) en su pasaporte）
名 Nombre(s)

4.舊有或其他姓名(如有)： Nombres anteriores u otros nombres	5.中文姓名(如有)： Nombre chino
6.國　籍： Nacionalidad	7.舊有或其他國籍(如有的話)： Nacionalidad anterior u otras nacionalidades
8.性　別：□男　　□女 Sexo　　Masculino　Femenino	9.婚姻狀況：□未婚　□已婚　□鰥寡　□分居　□離婚 Estado civil　Soltero/a　Casado/a　Viudo/a　Separado/a　Divorciado/a
10.出生日期：　　　　年Año　　月Mes　　日Día Fecha de nacimiento	11.出生地點：　　市 (Ciudad)　　　　國(País) Lugar de nacimiento
12.職　業： Ocupación	13.服務機關或就讀學校： Lugar de empleo o de estudio

14.在台住址及電話號碼：
Dirección y número de teléfono en Taiwán

15.本國住址及電話號碼：
Dirección permanente y número de teléfono

申請人護照　DETALLES DEL PASAPORTE：

16.種　類：　　□外　交　　□公　務　　□普　通　　□其　他；請指明：
　Tipo　　　　Diplomático　Oficial　　Ordinario　　Otro (especifique:) _____

17.號　碼： Número	18.**效期屆滿日：**　　年Año　　月Mes　　日Día Fecha de vencimiento
19.發照日期：　　年Año　　月Mes　　日Día Fecha de emisión	20.發照地點： Lugar de emisión

訪台行程　VISITA A TAIWAN, REPUBLICA DE CHINA：

21.訪台目的：　　□旅　遊　　□洽　商　　□過　境　　□就　學　　□應　聘　　□依（探）親　　□宗　教
　Propósito de la visita　Turismo　Comercio　Tránsito　Estudio　Empleo　Reunión familiar　Religión
　　　　　　　　□其他：(請指明)：
　　　　　　　　Otro: (especifique:) _____

22.預定抵台日期：　年Año　月Mes　日Día Fecha estimada de llegada	23.預定離台日期：　年Año　月Mes　日Día Fecha estimada de salida

在台關係人(如有) Referencia en Taiwán

姓　名　_____　　　　與申請人關係
Nombre　　　　　　　　Relación con el solicitante _____

在台關係人之身分證字號或外僑居留證號碼　　　　　　　　住宅電話號碼
No. del Carnet de Identificación o de Residencia _____　Número de teléfono _____

住址：　　　　　　　　　　　　　　　　　　　辦公室電話號碼
Domicilio _____　　　　　　　　　　　　No. telefónico de oficina

條　碼　粘貼　區

旅行業實務經營學

（續）表12-10　外籍人士來臺簽證申請表

＊請據實回答以下問題 RESPONDA AL SIGUIENTE CUESTIONARIO FIDEDIGNAMENTE：

A.是否在中華民國境內或境外曾有犯罪紀錄或曾經拒絕入境、限令出境或驅逐出境？
¿Ha cometido algún delito dentro o fuera del territorio de la República de China, o alguna vez le han rechazado la entrada, le han ordenado salir o le han deportado?...□Sí....□NO

B.是否曾非法入境中華民國者？
¿Ha entrado a Taiwán, República de China, ilegalmente?..□Sí....□NO

C.是否患有足以妨害公共衛生或社會安寧之傳染病(如愛滋病)、精神病，或吸毒或其他疾病或吸毒成癮者？
¿Ha padecido alguna enfermedad contagiosa o crónica riesgosa para la salud pública tal como el SIDA, o un trastorno físico o mental peligroso, o ha abusado de, o ha sido adicto a las drogas?..□Sí....□NO

D.是否曾在中華民國境內逾期停留、逾期居留或非法工作？
¿Ha excedido alguna vez su permiso de estadía o residencia, o ha trabajado sin permiso en Taiwán, República de China?.................□Sí....□NO

E.是否曾從事管制藥品(如毒品)交易？
¿Ha sido alguna vez traficante de medicamentos controlados (como drogas) ?...□Sí....□NO

F.你是否曾遭中華民國駐外代表機構拒發簽證？
¿Cualquier misión diplomática de Taiwán, República de China, ha rechazado alguna vez su solicitud de visa?...............□Sí....□NO

G.是否曾以其他姓名申請中華民國簽證？
¿Ha solicitado alguna vez una visa para la República de China (Taiwán) bajo otro nombre?..□Sí....□NO

　　對以上任何一項的回答是「是」並非自動表示沒有資格獲得簽證。如果你的回答是「是」，或對任何一項有疑問，最好請你親自來面談。如果現在不能親自來，請另備書面說明與申請表一齊提出。

Atención: un SÍ por respuesta no significa automáticamente que no cumpla con los requisitos para obtener una visa, por lo que si usted contesta SÍ a cualquiera de las preguntas anteriores, o si tiene alguna duda al respecto, se recomienda que se presente en esta oficina. Si no le fuera posible presentarse en persona, adjunte a su solicitud una declaración de los hechos en su caso.

茲聲明 **Declaración：**

本人確知 Certifico que:

1. 已閱讀並了解申請表各節，並聲明表內所填覆之各項內容均屬確實無誤。
He leído y entendido todas las preguntas enumeradas de esta solicitud, y que las respuestas suministradas en este formulario son verdaderas y correctas a mi mejor saber y entender.

2. 我明白任何虛偽或誤導的陳述都可能讓我被拒發簽證或被拒絕進入中華民國。
Entiendo que cualquier declaración falsa o tergiversación puede causar el rechazo de una visa o la denegación del ingreso a la República de China.

3. 我同時瞭解中華民國政府有權不透露拒發簽證之原因並不予退費。
Entiendo que el gobierno de la República de China se reserva el derecho de no dar explicación alguna por el rechazo de la solicitud de visa y de no reembolsar la tarifa cobrada.

4. 本人所填之簽證申請表一經繳交即成為中華民國政府所有，無法退還。
Entiendo que una vez entregada esta solicitud, pertenecerá al gobierno de la República de China y no se me devolverá.

5. 我了解在台灣曾設有戶籍的中華民國國民，一旦入境中華民國將受中華民國法律管轄。★依據役男出境處理辦法第十四條規定「在臺原有戶籍兼有雙重國籍之役男，應持中華民國護照入出境；其持外國護照入境，依法仍應徵兵處理者，應限制其出境」。另有關服兵役規定，請上內政部入出國及移民署網站：http://www.immigration.gov.tw/.
Entiendo que los ciudadanos de la República de China suscritos en el Registro Civil de Taiwán estarán sujetos a las leyes de la República de China, una vez que ingresen al territorio nacional. De acuerdo con el Artículo 14 sobre la Salida de los Reclutas: "el recluta que estuvo suscrito en el Registro Civil de Taiwán y que conserva al mismo tiempo el estatus de doble nacionalidad, debe presentar el pasaporte de la ROC para entrar o salir de Taiwán; en caso de que ingrese al país con pasaporte extranjero, estará igualmente sujeto a las leyes de conscripción para el servicio militar y se le restringirá la salida del país". Para más detalles, se ruega visitar la página web de la Oficina de Migración de la Dirección General de Policía del Ministerio del Interior: http://www.immigration.gov.tw/.

警告 **ADVERTENCIA:**

依據中華民國刑法，販賣、運送毒品者可判處死刑。
El tráfico de drogas podrá ser castigado con la pena capital de acuerdo con el código penal de la República de China.

申請年月日 FECHA DE SOLICITUD：_____

申請人簽名 FIRMA DEL SOLICITANTE：
(請 親 簽)　(Se requiere la firma personal)　_____

代理人簽名 FIRMA DEL APODERADO：_____

與申請人關係 Relación con el solicitante：_____

代理人全名、住址及電話 Nombre completo, dirección y número de teléfono del apoderado

姓名 Nombre：_____　電話 Número de teléfono：_____

住址 Dirección：_____

(三) 停留簽證

適用範圍

　　適用於持六個月以上效期之外國護照或外國政府所發之旅行證件，擬在中華民國境內停留六個月以下，從事下列活動者：

1. 過境。
2. 觀光。
3. 探親：需親屬關係證明，例如被探親屬之戶籍謄本或外僑居留證。
4. 訪問：備邀請函。
5. 研習語文或學習技術：備主管機關核准公文或經政府立案機構出具之證明文件。
6. 洽辦工商業務：備國外廠商與國內廠商往來之函電。
7. 技術指導：備國外廠商指派人員來華之證明。
8. 就醫：備本國醫院出具之證明。
9. 其他正當事務。

　　以上人員應備離華機票或購票證明文件，若實際需要並備「外人來華保證書二份」

簽證效期

1. 對於互惠待遇之國家人民，依協議之規定辦理。
2. 其他國家人民，除另有規定外，其簽證效期為三個月。

停留期限

　　停留期限為14天至60天：

1. 訂有免收簽證規費協議之國家，其國民簽證免費。
2. 其他國家人民：多次入境簽證費新臺幣3,200元，單次入境簽證費新臺幣1,600元。

注意事項

1. 停留期限為60天者，抵華後倘須做超過60天之停留者，得於期限屆滿

前，檢具有關文件向停留地之縣、市警察局申請延長停留，每次得延期60天，以2次為限。

2. 停留期限為2星期者，非因不可抗力或其他重大事故，不得延期。

3. 持停留簽證者，非經核准不得在華工作。

(四) 居留簽證

適用範圍

適用於持六個月以上效期之外國護照或外國政府所發之旅行證件，擬在中華民國境內停留六個月以下，從事下列活動者：

1. 依親：需親屬證明。例如出生證明、結婚證書、戶籍謄本或外僑居留證等。
2. 來華留學或研習中文：教育部承認其學籍之大專以上學校所發之學生證，或在教育部核可之語言中心，已就讀四個月並另繳三個月學費之註冊或在學證明書。
3. 應聘：需主管機關核准公文。
4. 長期住院就醫：因病重須長期住院者，應提供中華民國醫學中心，準醫學中心或區域醫院出具之證明文件。
5. 投資設廠：須主管機關核准公文。
6. 傳教：備傳教學歷證件，在華教會邀請函及其外籍教士名單。
7. 其他正當事務。

以上人員，若實際需要時並備「外人來華保證書二份」。

簽證效期

1. 對於互惠待遇國家，依協議之規定辦理。
2. 其他國家人民，除另有規定外，其簽證效期為三個月。

居留期限

依所持外僑居留證所載之期限。

收費規定

1. 訂有免收簽證規費協議之國家，其國民簽證免費。

2. 其他國家：多次入境簽證費新臺幣4,400元，單次入境簽證費新臺幣2,200元。

注意事項

1. 駐外各單位受理居留簽證申請案，除外交部另有規定外，均須報外交部請示。
2. 持居留簽證進入中華民國境內者，須於入境後20日內，逕向居留地之縣市警察局申請「外僑居留證」。
3. 凡持居留簽證者，非經核准不得在華工作。

(五) 其他有關簽證問題及規定事項

與我國無外交關係之國家護照簽證

1. 若該國人士所持護照為我國所承認者，則比照有外交關係國家護照辦理之。
2. 若該護照不為中華民國承認者，經核驗其所持護照後，核發「來華許可證」。

無國籍人士申請來華簽證

1. 無國籍人士持用南申護照，或外國政府所發旅行證書擬來華者，除依照其他簽證辦法申辦外，尚須繳驗獲准返回原居留地，或前往其他國家之證件，並由在華關係人為其保證。
2. 無國籍人士持用中華民國旅行證書前往外國，在證書有效期間未滿前三個月申請重返我國者，須依前項規定重行辦理入境保證手續。

外國籍航空公司服務人員之入境規定

1. 外國人隨其所服務之飛機入境，得憑其護照進入機場，並隨原機離境，不得離開機場前往其他地方，除非已取得「停留許可證」。
2. 已領有停留許可證者，應隨其所屬航空公司24小時以內，任何一次班機離境，但該公司之下次班機逾越24小時者，應隨其下次班機離境。
3. 所領停留許可證於離境時繳回。

非經外交部核准，否則不得簽發之人士

1. 與中華民國無外交關係且不友好國家之人民。

2. 有犯罪行為或曾被中華民國勒令出境者。

3. 言行有違反中華民國利益或妨害公共秩序及善良風俗者。

三、實務上常見的簽證種類

除了我國現行簽證外，國人海外旅行簽證的實務運作上也有下列之分別：

(一) 移民簽證

以美國為代表，通常申請移民簽證（Immigration Visa）之目的是取得該國之永久居留權，並在居住一定期間後可以歸化（Nationalized）為該國之公民（Citizen），譬如目前國人移民海外至美國、加拿大、紐西蘭、澳洲、南非等地。

(二) 非移民簽證

在美國非移民簽證（Non-Immigration Visa）是指旅客前往美國的目的是以觀光、過境、商務考察、探親、留學或應聘等而言。

(三) 一次入境簽證

一次入境簽證（Single Entry Visa）所得到的簽證在有效期間內僅能單次進入，方便性較低，通常核發給條件不好的申請人。

(四) 多次入境簽證

多次入境簽證（Multiple Entry Visa）即在簽證和護照有效期內多次進入簽證給予國，較為便捷。

(五) 個別簽證和團體簽證

由於我國出國旅行人口大量增加，但是和國際間有正式外交關係的國家並不多，對簽證之需求甚高，觀光目的國為了便利作業，常要求旅行團以列表團體一起送簽，此種團體簽證（Group Visa）方式的優點，在於省時且獲准之機率較高，但有其使用上的限制，即必須整團的行動和遊程相同，全團得同進出成單一體。

(六) 落地簽證

　　落地簽證（Visa Granted Upon Arrival）意指在到達目的國後，再獲得允許入境許可的簽證，此種方式通常發生在和我國無邦交的國家中，如埃及就是一個例子。在運作中，旅行業應先將前往該國旅行之團體（或個人）的基本資料送審查，（通常透過當地之代理商），並在團體出發前應先收到將給予簽證之電文，以利機場航空公司之作業。

(七) 登機許可

　　團體在出發前往目的國之前尚未及時收到該目的國核發之簽證，但確知已核准，此時可以請求代辦團簽的航空公司發一則電傳（Telex or Fax）告知簽證發放之狀況給團體擬定搭乘的航空公司機場作業櫃檯，以利團體的登機作業和出國手續之完成，此作業通稱為登機許可（O.K. Board），例如最常見的就是香港團體簽證。

(八) 免簽證

　　有些國家對友好國家給予在一定時間內停留免簽證（Visa Free）之方便，以吸引觀光客的到訪。目前國人可以免簽證方式前往的國家或地區已達99個，請參見本章附錄。

(九) 過境簽證

　　為了方便過境旅客轉機而給予一定時間之簽證，如日本提供48小時的過境簽證（Transit Visa）給予我國人，可以在機場立即取得，極為方便。

(十) 申根簽證

　　申根公約國自2011年起已增加為35國，我國人可以免申根簽證（Schengen Visa）方式進入的歐洲申根區國家及地區整理如下：

1. 申根會員國（25國）：法國、德國、西班牙、葡萄牙、奧地利、荷蘭、比利時、盧森堡、丹麥、芬蘭、瑞典、斯洛伐克、斯洛維尼亞、波蘭、捷克、匈牙利、希臘、義大利、馬爾他、愛沙尼亞、拉脫維亞、立陶宛、冰島、挪威、瑞士。

2. 歐盟會員國但尚非申根公約完全會員國（3國）：羅馬尼亞、保加利亞、賽普勒斯。

3. 其他國家（非屬申根公約會員國，但接受我國人適用免申根簽證待遇入境者，共計5國）：列支敦斯登、教廷、摩納哥、聖馬利諾、安道爾。

4. 其他地區（申根公約會員國之自治領地，並接受我國人以免申根簽證待遇入境者，計2地區）：丹麥格陵蘭島（Greenland）與法羅群島（Faroe Islands）

　　目前申根公約實施範圍僅及於三個月以下之一般人士旅遊簽證，原則上，凡條件符合者，可依證照通行35國，但亦非毫無限制、一體適用，各當事國政府仍得視特殊情況保留若干行政裁量權。

　　雖然自2011年1月21日起國人赴申根國家已免簽證，但歐盟辦事處仍強烈建議所有至申根國家旅遊者都必須購買充足的境外旅遊醫療保險，並指明申根簽證專用，便於出入關時可提供給海關檢查。雖然旅遊醫療保險並非以免申根簽證方式入境的必要條件，但是由於歐洲醫療費用昂貴，為保障國人旅遊奇間自身的安全與權益，建議國人仍於出發前購買合適的旅遊醫療保險。保險內容須符合歐盟規定旅遊醫療保險的要件（余俊崇等，2011）：

1. 保險保障期必須包含申請人預計停留申根國家期間。

2. 保險必須在所有申根會員國內都有效。

3. 保險醫療給付額度最少必須3萬歐元（約合新臺幣130萬元）。

4. 保障必須涵蓋所有醫療費用包括醫療遣送或遺體運回。

5. 醫療費用由保險公司直接付給歐洲當地醫院或醫生，而不是付給保險人（不接受被保人先墊付費用，再由保險公司於被保人返國後作事後給付）。

6. 保險公司在申根區內有連絡點。

　　免申根簽證者入境時仍可能被要求出示財力證明、回程機票、保險英文投保證明、住宿地點等文件，如果欠缺上述相關證明，亦可能遭拒絕入境或遣返。

(十一) 網上快證

民國91年起香港針對臺灣旅客實施網上簽證（iPermit Scheme）服務作業。凡持有效臺胞證及簽註的臺灣旅客，往返大陸、過境香港，可免簽證停留香港7天。

(十二) 電子旅遊憑證

1998年澳大利亞政府首創隱藏式電子旅遊憑證（Electronic Travel Authority, ETA），旅客申請核發後以「機器可判讀簽證」方式入境。其以觀光目的為限，可以多次入境，每次停留期限為三個月，有效期限為一年。

四、辦理簽證應注意事項

各國政府對於簽證的規定與辦法不盡相同，而法規表格亦常有更改；因此在辦理各國簽證之前均應掌握最新和正確資訊，如工作天數、各地休假日、以及是否需要押護照等要件，以配合收集客戶所應準備之文件和辦理各國團體簽證之先後程序，以增加證簽之效率。

目前之簽證作業已經可以電腦化，省去許多打表格作業時間。但是電腦作業雖然能縮短工作時間，但相關基本資料仍有賴工作人員逐筆輸入。因此，一般辦理簽證作業之步驟和應注意事項如下：

1. 建立旅客個人資料檔案，將基本資料輸入並記載。
2. 查核送簽之資料是否完備，如旅客姓名之拼音是否和護照一致、電碼是否正確、出生年月日、護照號碼、效期是否足夠、進出送簽國之日期、地點、前往目的、相片張數、表格是否完備、公司簽章、申請函件、團體旅客名單、行程表、飛機班次表等等應注意細節。
3. 送簽日期及收件號碼須記載於檔案上。
4. 團體若須採分批簽證，須確定掌握前後之連貫及人數之搭配。
5. 如需附機票之申請則應事先和航空公司借簽證票以利簽證之進行。
6. 各類簽證之工作天數不一，其最後送簽證期限應掌握，以免簽證無法如期核發。
7. 簽證表格之填寫（打印）應力求整齊、清潔、確實。

8. 送簽後應時時追蹤進度和是否有補件之要求，以盡速研擬補救及掌控。

9. 各國觀光（商務）簽證所需文件。

五、美國簽證案例研究

各國簽證均有其程度不同之困難存在，而美國和我國的經濟、社會、文化等方面關係密切，兩國交流頻繁，對美國簽證有正確瞭解之必要性。同時，我國前往美國觀光人口眾多，對簽證之需求性高，此外，美國簽證標準與是否核准變數較其他國家來得多元化，因此應充分掌握。故於此特別選擇美國簽證來剖析其申請過程，並藉此說明美國簽證的特性、種類及辦理美國簽證的相關事項。

(一) 美國簽證之特質

對申請人來說，美國簽證是一種「給予的恩惠」而非權利，因為基本上美國移民局將申請前往美國簽證的申請者均視為有可能在美國尋求移民而長期停留在美國，除非申請人能提出合於條件的其他目的。因此，說明前往美國的真實動機和目的，並提出在完成目的後即返回原居住地的有利條件，是在美國簽證辦理中最重要的觀念。

(二) 美國在臺協會

美國在臺協會（American Institute in Taiwan，簡稱AIT），是一個非官方的組織，直屬於美國國務院，雖無官方的名義，但是卻有官方的實質，同時也具有大使館同等的若干功能。美國簽證是AIT既重要且繁忙的工作之一，每年要處理超過10萬人次的申請案件，其中還未包括2萬名移民的配額。在這10萬人次以觀光、留學、應聘、探親等名義取得非移民簽證的同時，不乏有企圖居美而滯留不返者。而類似這種非法居留的案例日趨嚴重，因此美國在臺協會的簽證官對於核發美國簽證的審核，也就越來越嚴格，而許多不諳申請過程的人士就是在這種情況下遭到拒絕。

(三) 美國簽證之種類

移民簽證

美國國會訂定每年的移民總名額，約為70至80萬人，移民局將這些名額依據申請人提出申請日期的先後，按以下的分類順序予以接受辦理。

1. 近親類移民簽證

 此類移民簽證無名額之限制。只要擔保人是美國正式公民或是永久居民，確與申請人具以下之親屬關係，並依此條件直接申請移民簽證：

 (1) 年滿21歲美國公民的父母。

 (2) 年滿21歲美國公民的配偶。

 (3) 年滿21歲美國公民的未婚或未成年子女。

 (4) 在兩年內去世的美國公民之仍未再婚的配偶。

2. 家庭類移民簽證

 此類簽證每年的分配額度大約為23萬名，並以申請人申請的條件區分其先後的順序如下：

 (1) 家庭類第一優先：年滿21歲美國公民的單身或成年的子女。

 (2) 家庭類第二優先A類：

 I. 合法永久居民的配偶。

 II. 合法永久居民的未成年或未婚子女。

 (3) 家庭類第二優先B類：合法永久居民的成年或未婚子女。

 (4) 家庭類第三優先：成年美國公民的已婚子女。

 (5) 家庭類第四優先：成年美國公民的兄弟姐妹。

 其他尚有「就業類移民簽證」、「投資類移民簽證」及「特殊類移民簽證」共三類，其每年總分配名額約為20萬名。

3. 就業類移民簽證

 (1) 就業類第一優先：具有特殊才能的專業研究工作者、教授、國際行政或經理級人才。

 (2) 就業類第二優先：具有高等學歷或特殊技能的專業人才。

 (3) 就業類第三優先：

 I. 不具高等學歷，但有經驗技能的專業人才。

 II. 不具高等學歷，無經驗技能的工作人員。

(4) 就業類第四優先：

 I. 申請恢復公民權的前美國公民。

 II. 移居海外返國的美國永久居民。

 III. 宗教工作者、牧師或法師等。

(5) 就業類第五優先：投資者（亦屬於投資類移民簽證之配額範圍）。

特殊類移民簽證

1. 曾在美國政府海外機構中長期工作過的人士。

2. 曾在美國國內的國際機構工作的退休人士。

3. 難民。

4. 政治受難或申請政治庇護的人員。

5. 來自某些經過美國移民局認可的國家，但很少申請移民美國之該國特殊移民。

6. 其他具特殊且正當理由之移民申請者。

非移民簽證

美國政府對於「非移民簽證」的範圍較為廣泛，其適用資格可分為17類：

1. A類：代表外國駐於美國境內的外交人員。

2. B類：分為B-1與B-2兩類：

(1) B-1商務簽證：從事商務考察、採購、客戶商討、商品研究調查或同業年會等。

 簽證時必須說明：出國目的，停留期間並不得在美國境內工作，或領取薪津，若申請人為其雇主必須備妥上述的證明信函，並負擔申請人的全部費用。如果申請人本身就是雇主，可能須提出財務擔保證明。

 通常簽證給予停留的期限為一年，若有必要可申請延期半年。

(2) B-2旅遊簽證：前往旅行的遊客必須提供旅行行程表、來回機票、旅遊目的地、財務證明及原居住地的資料。

3. C類：過境的外國旅遊人士。

4. D類：於飛機或輪船工作人員。

5. E類：具有商務條約之貿易商人或投資人：

(1) 美國對來自臺灣、韓國、日本、菲律賓、泰國等，對簽有商務條約國家之貿易商或投資人，若申請人將有或已有投資於美國，以及申請人或其代表的公司，與美國每年均有數額龐大的進出口貿易往來，並占該公司全年營業額一半以上時，美國移民局可提供該E類「非移民簽證」裨使申請人合法在美國境內經營其投資之業務或工作。

(2) 凡具有E類「非移民簽證」之持有人，在美國停留的期限一般是一年，若貿易行為仍持續正常經營，其簽證到期後填寫I-539或I-126表格，連同當初入境時移民局發給之入境記錄卡（I-94）繼續申請延期。E類「非移民簽證」若營運正常，其延期次數沒有限制。

6. F類：F-1學生簽證。申請人須備：

(1) 原就讀學校之英文成績單。

(2) 若赴美專學英文之申請人，需附托福成績單。

(3) 填妥I-134表格（申請人財務證明或在美親友之財務擔保證明）。

(4) 填妥美國學校核發，並專提供於外國非移民學生簽證申請用之I-20表格，且：

 I. 持F-1非移民簽證的留學生，入境美國後必須前往原簽發I-20的學校，全時就讀（Full Time）。

 II. 日後申請人欲轉系或轉學時，必須以更換後的I-20表格逕向移民局報准後始可轉系或轉學。

 III. 持「F-1非移民簽證」之留學生，移民局准許學生在校內工作，為保持學生的全時就讀，規定每星期工作時間，不得超過20小時。

 IV. 留學生入境一年後，如果成績與表現良好，可向移民局申請於校外工作。但工作性質必須與學校所學之本行無關，且每週工作時間不得超過20小時。

 V. 徵求留學生的雇主必須提出，已經過兩個月以上尋求適當的人選，亦願意付出合理或更高的待遇，同樣亦需向勞工部報備與證明。

 VI. 留學生畢業後，為求獲得實務經驗，可申請實習訓練，其最長不得超過十二個月，若該生於求學期間藉用暑假或假期已申請實習工作，且超過十二個月時，即不得申請。

7. G類：高級外國政府官員。

旅　行　業　實務經營學

8. H類：

(1) H-1A：在美國醫院工作的註冊護士。外國護理學校畢業的學生，通過美國主辦之外國護校畢業生檢定考試（Commission on Graduates of Foreign Nursing Schools，簡稱CGFNS）或獲得美國各州的正式註冊護士（Registered Nurse）資格後，可申請H-1A非移民簽證，於美國醫院或護理機構工作。

期限：非移民簽證的期限一般為三年，最多可再延長三年。

(2) H-1B：短期在美國境內工作的專業人員。申請人必須為大學以上畢業的學歷，或相當於大學畢業同等經歷之律師、醫生、建築師、工程師、教師或高級行政企管經理人員等。雇主必須向勞工部報備，並提供宣誓證明。

期限：非移民簽證的期限一般為三年，最多可延長三年。

(3) H-2A：臨時農業工作人員。多半為農業收成的季節時間。

期限：每次最多可延長一年，延長次數總共不得超過三次。

(4) H-2B：某些行業臨時短缺，且赴美短期工作的人員。

一般演藝人員赴美拍片、演唱者。或雇主能提出證明該工作，一般美國公民或永久居民能夠或願意擔任的工作。且雇主取得勞工部核發的臨時工作證者。

期限：非移民簽證，一般期限為一年，最多可延長兩年。

(5) H-3：接受職業訓練的短期工作人員。申請人須具備以下之條件：

I. 申請人原居住地，無相當或類似的在職訓練。

II. 申請人必須具有與該項訓練相同的學經歷背景。

III. 赴美目的純為技能訓練，而非為美國之相關事業公司服務或製造產品。

期限：非移民簽證的期限一般為一年，可申請延長六至十二個月。

9. I類：外國新聞媒體駐美人員。

10. J類：J-1交換訪問學者或學生。一般期限為在學的期間，再加上一年半的在職訓練。

11. K類：

(1) K-1：美國公民的未婚夫（妻）。凡持K-1非移民簽證的持有人，必須於入境後90天內辦妥結婚手續。

(2) K-2：美國公民的未婚夫或妻（持K-1非移民簽證）之未成年子女。

12. L類：

(1) L-1：分公司行政經理人員非移民簽證。發給外國公司的經理、行政或專業人員，抵美國該公司的分公司、子公司或關係企業服務。

期限：居留期限一般為三年，最多可延長至七年。

(2) L-2：具L-1非移民簽證持有人之配偶或子女。

期限：與其跟隨的L-1簽證持證人的合法居留時限一致。

13. M類：職業技能訓練的學生。

14. O類：

(1) O-1類非移民簽證是核發給予在藝術、科學、體育、工商經貿與教育方面具特殊傑出的人士，赴美表演、演講或參加會議。申請人必須具相當的知名度，或曾在國際知名的專業競賽中名列前矛。

(2) 一般而言，申請O-1類非移民簽證所需條件較H-1B類非移民簽證的所需條件為高與嚴格。然而O-1類非移民簽證的申請過程中，雇主無需向勞工部報備或宣誓證明。申請人在美國境內的停留時間亦無限制。

15. P類：

(1) P-1：非移民簽證是發給計劃赴美表演或比賽的體育或演藝團體的成員。

該團體必須具相當的知名度，除少數例外情況下，其主要的演藝人員必須在該團體中擔任主要成員，且需超過一年以上。

(2) P-2：非移民簽證是發給參與文化交流等交換計畫的演藝、文化或體育團體的成員。

(3) P-3：非移民簽證是核發給計畫赴美演出，具有特殊文化背景與特色的演藝團體之成員。

16. Q類：Q-1類非移民簽證是發給參加經由移民局核准的特殊交換訪問計畫之外籍訪問或工作人員。

17. R類：R-1類宗教工作者。

(四) 辦理美國簽證之相關事項

美國個別簽證一般審查要點

美國在臺協會工作人員對簽證之是否核准，一般均秉持下列申請人本身之因素來為參考之基本要件：

1. 目的：有明顯而可以接受前往美國目的，最平常的是觀光商務和其他任何足以說明自己動機而令審查人員信服的目的。
2. 穩定性：包含了申請者的婚姻狀況，此時已婚者之女性核准率較高，而認為年輕又單身者之穩定性較低且不易獲准。而在工作上任職的年資、工作性質也是重要參考指標。如大學剛畢業者，就業時間不長，或經常更改職業者均被視為穩定性低者群，而在臺灣之資產也是其考量因素之一，如果資產有一定的比例則被視為穩定性較高者群。
3. 經濟能力：通常以工作之固定收入及個人存款來衡量申請者前往美國之經濟能力參考，而銀行存摺、流動款項和結餘也是重要指標，以往之銀行存款證明已漸失正確價值。

美國非移民簽證填表應注意事項

自2010年6月1日起，非移民簽證申請人必須填寫DS-160線上申請表，列印出DS-160確認單並帶至面談（除了申請K未婚夫妻簽證的人以外。請注意，K簽證是由移民簽證科處理。）

每一位申請人在線上填寫DS-160之前須事先備齊所有相關文件。在DS-160裡可能會被問到的問題包括：

1. 個人資料：
 (1) 出生日期以及出生地。
 (2) 住宅地址。
 (3) 電話號碼。
 (4) 護照號碼、發照日期、效期截止日期以及核發地點。
 (5) 薪資（以就業地點當地幣值顯示）。
 (6) 配偶和父母的姓名以及他們的出生日期。
2. 目前及過去所受教育記錄：包括從國中開始曾就讀過的所有學校名稱和地址以及學位或主修科目。

3. 工作經驗：包括公司/機構地址並敘述您的工作職責內容。

4. 在美國其他親戚的資訊。

5. 這次旅行目的以及過去旅行記錄：

 (1) 行程表，內容包括班機資料（如已預定）、預計出發日、美國停留
 地址、以及赴美目的

 (2) 美國聯絡人的姓名、地址以及聯絡資訊

 (3) 之前曾到過美國的旅行記錄，包括日期及每次停留時間

 (4) 之前獲准過的美國簽證，包括核准日期以及簽證號碼

 (5) 過去五年到訪過的國家

 (6) 若情況適用，回答有關過去兵役的相關問題。

請注意，依照個人的情況以及旅行目的所需要的簽證種類，DS-160可能會根據美國法律及規定要求申請人回答其他附加的問題。

較易取得美國簽證的一些申請理由

1. 觀光。

2. 蜜月旅行。

3. 參觀或參加展示會。

4. 有事前排好完整之旅行計畫。

5. 參加旅行團。

6. 對家人出國旅行之承諾等。

停留時間

付款的申請人取得簽證後，在美國停留時間的長短並不是蓋在護照上簽證有效期，而是入關時移民官方根據你來訪之目的判斷後給了之停留時間才是旅客真正在美停留的期限。

美國非移民簽證表格

有關美國非移民簽證表格詳請上AIT網站查詢：http://www.ait.org.tw。

美國例假日

遇到美國或當地國定假日，循例休息，簽證時應注意工作時效（如表12-11所示）。

表12-11　美國國定假日

新年	1月1日
馬丁路德・金誕辰紀念日	1月第三個星期一
總統紀念日	2月第三個星期一
陣亡將士紀念日	5月最後一個星期一
國慶日	7月4日
勞工節	9月第一個星期一
哥倫布紀念日	10月第二個星期一
退伍軍人節	11月11日
感恩節	11月第四個星期四
聖誕節	12月25日

 # 外幣兌換

國人出國旅遊因消費之需求須攜帶目的國當地貨幣，除了可在國內銀行先行兌換，也可在國外兌換。在國外兌換外幣，請準備護照，以備查驗。

一、國外兌幣場所

以下為各種不同兌幣場所，可依需要前往兌換。

1. 機場或車站內的銀行：可立即兌換當地國貨幣使用，雖然匯率未必優惠，但若是抵達時沒有當地的貨幣，可先換取少量金額應急使用。
2. 市區內的銀行：匯率較飯店為高，但晚上、週末等公休日則無法辦理，僅適合需要大筆金額且時間充裕時來此兌換。
3. 街上的兩替店：在某些國家中，常見兩替店遍布大街小巷，但須注意外幣買賣兌換率再行交易，以免吃虧。有些匯率雖然不如銀行好，但在例假日或對於有急用的旅客來說則相當方便。
4. 飯店櫃檯及購物商店：因為其所在地大多位於觀光客往來頻繁的地區，因此兌換外幣最容易也最方便，但匯率較銀行低些，且需手續費，故較不划算。

二、兌換外幣現金注意事項

1. 在銀行兌換外幣後，須核對外匯水單，因為在兌回時會被要求提出外匯水單，所以須妥善保存。旅行支票兌換現金時，應出示個人護照以資證明。兌換當地貨幣應適量為之，以免用不完改兌換其他貨幣時，遭受手續費之損失。

2. 若要兌換大筆金額時，宜分批兌換，以免身上攜帶過多現鈔，招致不必要的麻煩。最好換些零錢在身上，以支付小費或搭乘大眾運輸工具等不時之需。值得注意的是，零錢是不能再兌換回來的，在回國前應花點心思使用掉，以免浪費。

3. 不應從事黑市兌換。在外匯管制的國家，皆有黑市外幣買賣，高出官價數倍的匯率，常令人忍不住以身試法前往兌換。但黑市買賣在有些國家是極重的罪刑，而且黑市掮客欺騙觀光客的事件層出不窮，應十分小心。

三、旅行支票

目前國人出國結匯，除了結匯美元現金之外，其次就是旅行支票，一則免限於海關對於攜帶現金額度的限制，另則現金遺失很難找回，但旅行支票遺失後可以掛失，因為旅行支票上面都有支票號碼和持有人的簽名，如果沒有完整的簽名就不發生效力，這就是使用旅行支票最大的好處。

(一) 旅行支票正確的使用方法

1. 購妥旅行支票後，應立即在支票左上方印有Signature（簽名）處親自簽名，待使用時，再於該旅行支票的左下角簽名，收票人員證實上下簽名相符合後，即受理兌付款。若上下簽名處均有簽名的字樣，則很容易被撿到的人持往銀行或黑市兌現，因此最好不要在旅行支票的上下簽名聯裡，留下自己的簽名。另外也不可以完全不簽名，因為不簽名的旅行支票，萬一遺失後是不能掛失的。

2. 購買妥旅行支票後,將購買合約與支票分開保管,使用旅行支票後,在購買合約上做登記使用後支票之號碼與使用地點。同時萬一遺失旅行支票時,再憑購買合約申請補發遺失之旅行支票。

(二) 旅行支票遺失的處理方法

1. 找出所遺失旅行支票正確的號碼,依據當時購買旅行支票時所附的黃色聯（Yellow Page）或粉紅色副本（Pink Copy）找出旅行支票所屬的銀行,立刻向有關銀行辦理掛失止付手續,然後憑購買合約與遺失者的護照,辦理申請補發。
2. 申報時填妥姓名、地址,註明是遺失、被竊或破損之日期、時間與地點。
3. 註明遺失旅行支票的號碼及總金額。
4. 填寫發行該旅行支票的銀行或代理商,以及購買的日期。
5. 聲明在支票上僅在左上角簽名但未在左下角簽名,以及兌換銀行的名稱。
6. 如果遺失當地沒有該銀行的分支機構,就到最近的外匯銀行申報。
7. 逕向當地警方申報遺失。

 # 健康接種證明

為了降低旅客前往海外旅行不慎感染傳染病的危險,同時世界各國為預防傳染病的滲透,在國際機場及港口均設置檢疫單位（Quarantine Inspection）,針對國際間入出境的旅客、航機、船舶實施檢驗。旅客前往疫區國時,則必須實施接種（**表12-12**）,接種後所簽發的「國際預防接種證明書」（International Vaccination Certificate）,由於其證明書為黃色的封面,故也稱為「黃皮書」。

依據世界衛生組織公告的國際檢疫傳染病有:霍亂（Cholera）、黃熱病（Yellow Fever）、鼠疫（Plague）等。有些國家對於入境旅客會要求查看「預防接種證明書」（黃皮書）,但各國要求的種類也不一致。隨時會有變更,所以凡旅客或船員在出國前應查明並提前接種,因為各種預防接種的生

效日之期限不同，且可能有副作用的產生，應避免在臨出國時接種，霍亂或黃熱病的接種可向各縣市衛生所辦理。另外，檢疫傳染病以外的預防接種證明書是不會要求提出的，但為了個人的健康，若是前往流行疫區時，最好與醫師討論，並做好有效的預防工作。

目前我國提供出國旅客預防檢疫傳染病之預防接種如下。

一、霍亂

霍亂是一種由霍亂弧菌引起的急性傳染病，其感染來源是攝食了病人、帶菌者嘔吐物所污染之食物或飲水。抵抗力較弱的人，通常經過1至5天就有水樣下痢、嘔吐、急速脫水，甚至代謝性酸中毒的症狀。

1. 目前流行地區為：
 (1) 亞洲地區：泰國、菲律賓、馬來西亞、印尼、越南、印度、尼泊爾、幾內亞。
 (2) 歐洲地區：羅馬尼亞。
 (3) 非洲地區：蒲隆地、喀麥隆、象牙海岸、肯亞、莫三比克、摩洛哥、賴比瑞亞、馬拉威、尚比亞、阿爾及利亞、馬利、茅利塔尼亞、奈及利亞、坦尚尼亞、薩伊、聖多美及普林西比、安哥拉、迦納。
2. 霍亂疫苗：目前使用之霍亂疫苗為死菌疫苗，其預防效果僅約可維持四至六個月。其接種後有局部紅腫疼痛、有時發燒、倦怠等現象，通常1至2天即消退。
3. 接種時間：出國前14天。
4. 有效期限：六個月。
5. 接種效果：接種後第7天產生免疫效果。

二、黃熱病

黃熱病是一種急性發熱性，由埃及斑蚊所媒介的病毒性急病，人體經過帶病毒之埃及斑蚊叮咬後，經過3至6天就有突然發燒、頭痛、背痛心、嘔吐且有黃疸及出血症狀，嚴重者常損害肝臟、腎臟及心臟而導致死亡。

1. 流行地區：

 (1) 中南美洲：玻利維亞、巴西、哥倫比亞、秘魯。

 (2) 非洲地區：肯亞、幾內亞、馬利、奈及利亞、蘇丹、薩伊、安哥拉。

2. 黃熱病疫苗：目前使用之黃熱病疫苗為活性減毒疫苗，接種一次約可維持十年之免疫。接種後之第5至12天可能會有頭痛，肌肉痛，及輕微發燒，約經1至2日即消失。

 本疫苗接種後第10天始產生疫苗效果，因此應在出國前10天辦理接種，同時曾接受類固醇或放射治療者，應於中止該治療15天後再行接種。目前本國衛生署檢疫總所使用之疫苗，乃儘量避免與霍亂疫苗同時接種，間隔時間最好是兩星期以後。

3. 接種時間：出國前10天。

4. 有效期限：十年。

5. 接種效果：接種後第10天產生免疫效果。

三、流行性腦脊髓膜炎

1. 接種時間：出國前7天。

2. 有效期限：三年。

3. 接種效果：接種後第7天產生免疫效果。

四、減量白喉及破傷風

1. 接種時間：出國前14天。

2. 有效期限：十年。

3. 接種效果：接種後第10天產生免疫效果。

表12-12　國際預防接種申請書

<table>
<tr><td colspan="2">

行政院衛生署疾病管制局

國際預防接種申請書

A. APPLICATION FOR INTERNATIONAL VACCINATION

</td></tr>
</table>

申請日期 _____
Date

姓　名 _____　性　別 _____　出生年月日 _____
Name　　　　　　　　　　　Sex　　　　　　　Date of Birth

身分證字號（護照號碼） _____　國　籍 _____　目的地 _____
I.D. No. (Passport. No)　　　　　　　　　　Nationality　　　　Destination

通訊處 _____　電話號碼 _____
Address　　　　　　　　　　　　　　　　　　Telephone No.

申請項目：（請在□劃上「v」號）
Application for：Please put a mark with "v "in the column

項　目 Item	霍亂疫苗 Cholera Vaccine	黃熱病疫苗 Yellow Fever Vaccine	流行性腦脊髓 膜炎疫苗 Meningococcal Vaccine	
簽發國際預防接種證書 International Vaccination Certificate				
複種加簽 Revaccination				

申請人 _____
Applicant　　簽章 Signature

(本欄由施種人填寫)

接種類種	日　期	疫苗批號	接種量	施種人

應繳規費： _____　　　　證書號碼： _____

　　　　　　　　　新
　　　　　　　　　舊

收據號碼： _____　附　　　註： _____

收費人員 _____

資料來源：行政院衛生署疾病管制局。

附　錄

以下提供國人可以免簽證、落地簽證方式前往之國家或地區的名單，唯僅供參考，實際簽證待遇狀況、入境各國應備文件及條件，可參考領事事務局網站「出國旅遊資訊」→「各國暨各地區旅遊及消費者保護資訊」→「選擇國家」→「簽證及入境須知」，惟仍以各該國之法令爲準。

國人可以免簽證方式前往之國家或地區　　　　　　　　更新日期：2012.4.5

亞太地區（國家／地區）	可停留天數
斐濟（Fiji）	120天
關島（Guam）	45天（有注意事項，請參閱「簽證及入境須知」）
日本（Japan）	90天
吉里巴斯（Republic of Kiribati）	30天
韓國（Republic of Korea）	30天
澳門（Macao）	30天
馬來西亞（Malaysia）	15天
密克羅尼西亞聯邦（Federated States of Micronesia）	30天
諾魯（Nauru）	30天
紐西蘭（New Zealand）	90天
紐埃（Niue）	30天
北馬里安納群島（塞班、天寧及羅塔等島）（Northern Mariana Islands）	45天
新喀里多尼亞（法國海外特別行政區）（Nouvelle Calédonie）	90天
帛琉（Palau）	30天
法屬玻里尼西亞（包含大溪地）（法國海外行政區）（Polynésie française）	90天
薩摩亞（Samoa）	30天
新加坡（Singapore）	30天
吐瓦魯（Tuvalu）	30天
瓦利斯群島和富圖納群島（法國海外行政區）（Wallis et Futuna）	90天
亞西地區（國家／地區）	可停留天數
以色列（Israel）	90天
美洲地區（國家／地區）	可停留天數
阿魯巴（荷蘭海外自治領地）（Aruba）	30天
百慕達（英國海外領地）（Bermuda）	21天

波奈（荷蘭海外行政區）（Bonaire）	90天（波奈、沙巴、聖佑達修斯為一個共同行政區，停留天數合併計算）
英屬維京群島（英國海外領地）（British Virgin Islands）	一個月（生效日期待定）
加拿大（Canada）	180天
哥倫比亞（Colombia）	60天
古巴（Cuba）	30天
古拉索（荷蘭海外自治領地）（Curaçao）	30天
多米尼克（The Commonwealth of Dominica）	21天
多明尼加（Dominican Republic）	30天
厄瓜多（Ecuador）	90天
薩爾瓦多（El Salvador）	90天
福克蘭群島（英國海外領地）（Falkland Islands）	連續24個月期間內至多可獲核累計停留12個月
格瑞那達（Grenada）	90天
瓜地洛普（法國海外省區）（Guadeloupe）	90天
瓜地馬拉（Guatemala）	30至90天
圭亞那（法國海外省區）（la Guyane）	90天
海地（Haiti）	90天
宏都拉斯（Honduras）	90天
馬丁尼克（法國海外省區）（Martinique）	90天
尼加拉瓜（Nicaragua）	90天
巴拿馬（Panama）	30天
秘魯（Peru）	90天
沙巴（荷蘭海外行政區）（Saba）	90天（波奈、沙巴、聖佑達修斯為一個共同行政區，停留天數合併計算）
聖巴瑟米（法國海外行政區）（Saint-Barthélemy）	90天
聖佑達修斯（荷蘭海外行政區）（St. Eustatius）	90天（波奈、沙巴、聖佑達修斯為一個共同行政區，停留天數合併計算）
聖克里斯多福及尼維斯（St. Kitts and Nevis）	最長期限90天
聖露西亞（St. Lucia）	42天
聖馬丁（荷蘭海外自治領地）（St. Maarten）	90天
聖馬丁（法國海外行政區）（Saint-Martin）	90天
聖皮埃與密克隆群島（法國海外行政區）（Saint-Pierre et Miquelon）	90天
聖文森（St. Vincent and the Grenadines）	30天
加勒比海英領地土克凱可群島（Turks & Caicos）	30天
歐洲地區（國家／地區）	**可停留天數**
阿爾巴尼亞（Albania）	90天
安道爾（Andorra）	90天
奧地利（Austria）	90天
比利時（Belgium）	90天
保加利亞（Bulgaria）	90天

克羅埃西亞（Croatia）	90天
賽浦勒斯（Cyprus）	90天
捷克（Czech Republic）	90天
丹麥（Denmark）	90天
愛沙尼亞（Estonia）	90天
丹麥法羅群島（Faroe Islands）	90天
芬蘭（Finland）	90天
法國（France）	90天
德國（Germany）	90天
直布羅陀（英國海外領地）（Gibraltar）	90天
希臘（Greece）	90天
丹麥格陵蘭島（Greenland）	90天
教廷（The Holy See）	90天
匈牙利（Hungary）	90天
冰島（Iceland）	90天
愛爾蘭（Ireland）	90天
義大利（Italy）	90天
科索沃（Kosovo）	90天
拉脫維亞（Latvia）	90天
列支敦斯登（Liechtenstein）	90天
立陶宛（Lithuania）	90天
盧森堡（Luxembourg）	90天
馬其頓（Macedonia）	90天（自101年4月1日至102年3月31日止）
馬爾他（Malta）	90天
摩納哥（Monaco）	90天
蒙特內哥羅（Montenegro）	90天
荷蘭（The Netherlands）	90天
挪威（Norway）	90天
波蘭（Poland）	90天
葡萄牙（Portugal）	90天
羅馬尼亞（Romania）	90天
聖馬利諾（San Marino）	90天
斯洛伐克（Slovakia）	90天
斯洛維尼亞（Slovenia）	90天
西班牙（Spain）	90天
瑞典（Sweden）	90天
瑞士（Switzerland）	90天
英國（U.K.）	180天
非洲地區（國家／地區）	可停留天數
甘比亞（Gambia）	90天
馬約特島（法國海外省區）（Mayotte）	90天
留尼旺島（法國海外省區）（La Réunion）	90天
史瓦濟蘭（Swaziland）	14天

第13章

團體作業

- ▶ 組織架構與作業流程
- ▶ 前置作業
- ▶ 旅客參團作業
- ▶ 團控作業
- ▶ 出團作業

旅行業中的團體作業好比生產事業中的工廠製造一般。工廠要能生產品質優良的產品,則必須先取得充分且符合製造產品所需的原料;同時,也要能擁有設計精良、規劃完善、具有高度效力的工廠生產動線。而嚴謹的品管制度、高度的管理協調能力、充分的員工合作團隊精神更是達到優良產品的不二法門。同理,旅行業團體作業的最主要目標,就是要透過完整的團體作業系統而達到公司產品過程的標準化,提高產量並保障團體旅遊的品質與安全。

近年來拜資訊科技一日千里之賜,旅行業出國作業多半已多自動化,唯在自動化的過程中,正確資訊的輸入和建檔仍為首要條件,因此完整正確的出國資料庫實為團體作業之基礎。茲將資料建立的基本程序與內容分敘如下:

組織架構與作業流程

旅行業團體作業的程序與範圍規劃往往因其本身經營方向和公司規模而有所不同,各按其需求而設計出不同的運作系統。然而,目前在比較具有經營規模的業者中,對團體作業範圍和運作系統的制定均有其共通的一致性。其中尤以承攬銷售團體業務的躉售旅行業為然。他們把出國手續、簽證作業、同行旅客參團作業,團體年度機位的預定和控管作業、海外旅行業的年度訂團與控管作業,出國相關作業及領隊回國後的相關財務報表作業均包含在此系統之中。其中若干作業已經完全電腦資訊化。當然,透過部門協調、會議召開使相關部門的溝通能不斷地改善,也給予團體作業部門主管較大的空間,發揮量產的效能。此種趨勢已使得團體作業部門成為旅行業的心臟地帶了。

茲將團體作業的組織架構及流程分述如下:

一、組織架構

每家旅行社內勤人員(OP)所分層級多寡不一,端視其人數與工作性質而異。一般而言,較完整的OP部門組織可分為五個層級,亦有以企劃(Tour

Planner, TP)、線控（Tour Controller, TC)、控團（Operation, OP)之三階層分法。傳統上仍以五層級為最普遍，其組織架構圖如**圖13-1**所示。

茲將各層級OP人員的職權範圍和職務說明分述如下：

(一) OP經理主要職掌

職權範圍

1. 恪遵公司營運方針，嚴守內部商業機密。
2. 協調各線控主管，配合國外代理商與各航空公司作業，強化出國團體，

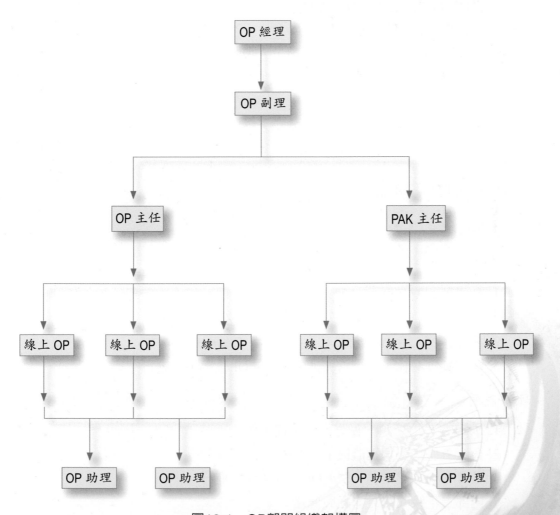

圖13-1　OP部門組織架構圖

旅行業實務經營學

按既定計畫，順利推展工作。

3. 依職權指揮所屬執行職務，並負監督、考核和教育訓練之責，對單位內部人事有任免之建議權。

職務說明

1. OP的督導與管理：

 (1) OP作業規範之制訂與管理。

 (2) 出團作業的督導與管理，並審核各國簽證。

 (3) 掌握最新資訊、爭取時效。

 (4) 激勵同仁工作士氣，提高生產效能。

2. 與業務單位的協調與聯繫：

 (1) 參與業務會議，配合業務需求，調整工作進度。

 (2) 維繫旅行同業和各航空公司的關係。

 (3) 配合各線控主管，完成年度系列訂位。

 (4) 加強與國外代理商的協調聯繫，維護旅行團正常運作。

職務代理人

職務代理人：OP副理

(二) OP副理主要職掌

職權範圍

1. 為經理的當然職務代理人，平日襄助經理做好內部管理，如遇經理因故請假或出缺時，即行代理職權，維繫內部正常運作。

2. 擔任各PAK中心的聯絡人，主動積極，推展PAK業務。

3. 負責團控業務，確實掌握進度，促使OP作業順利進行。

職務說明

1. 承OP經理的督導，做好內部管理工作。

2. 負責各航空公司團體機位之掌控。

3. 負責各線團控業務，督促OP按既定計畫進行。

4. 內部上下級間意見溝通與傳達。

職務代理人

　　職務代理人：OP主任。

(三) OP主任主要職掌

職權範圍

　　1. 承經理的督導，遵照副理規定的作業規範和工作要求標準執行職務。

　　2. 協助主管，負責新進OP人員的教育訓練工作。

　　3. 承上啟下，協調OP人員分工合作，建立和諧的工作環境。

　　4. OP意見的反映與溝通。

職務說明

　　1. 維繫旅行團出團作業的正常操作。

　　2. 審核OP人員各國團體簽證申請資料。

　　3. 負責各團體領隊與送機人員的交接事宜。

　　4. 協助副理做好PAK OP中心的聯絡工作。

職務代理人

　　職務代理人：資深OP。

(四) 團體OP人員主要職掌

職權範圍

　　1. 遵照上級的工作要求標準，負責盡職完成出團準備工作。

　　2. 承副理、主任之督導，獨立掌控各團簽證申辦作業。

　　3. 確實管理各團報名狀況與掌控旅客動態。

職務說明

　　1. 熟悉PC各項操作，確實掌握工作進度。

　　2. 安排行前說明會時間、地點，並通知領隊與旅客。

　　3. 寄發旅客意見反應表。

　　4. 隨時注意服務態度與電話禮貌，保持愉快的心情工作。

職務代理人

職務代理人：同一部門的OP。

(五) OP助理主要職掌

職權範圍

1. 依照上級工作要求標準，協助OP處理各項證照資料，輸入電腦工作。
2. 處理上級臨時交辦業務。

職務說明

1. 協助OP列印各國簽證申請表格。
2. 協助領隊人員列印分房表、行李吊牌、出境登記表（E/D卡）及海關申報表。
3. 協助製作旅客手冊。
4. 協助OP整理簽證資料及通知補件。

職務代理人

職務代理人：同一部門的助理。

(六) OP人員工作要求

1. 熟悉各項護照、簽證申辦手續。
2. 作業時宜秉持耐心、細心、熱心將OP工作確實做好。
3. 答覆旅客或同業來電洽商，要注意服務態度。
4. 按公司規定，勤奮工作，不任意請假，不偷懶。
5. 對於申辦各國簽證要再三查核資料，以免延誤時間。
6. 主動積極與各業務人員保持聯繫，瞭解實際作業進度。
7. 熟悉各國簽證作業規定，掌握最新動態，爭取時效。

二、作業流程

團體作業流程主要之工作精神：以專業能力並透過溝通、協調和相互合作的力量來完成團體出國必要之作業為最高的指導原則，其作業流程可分為：(1) 前置作業；(2) 旅客參團流程；(3) 團控作業；(4) 出國作業等範圍。其

流程如**圖13-2**，相關詳細內容，將在本章後續各節中加以說明。

 # 前置作業

根據**圖13-2**所示，前置作業是指在團體作業運作前應準備就緒的一些預備工作。根據公司年度經營的目標決策，必定有一定的營業量，即所謂的出團數，依照公司指示之要求，團體作業部人員即可著手有關團體旅遊之相關前置作業工作[1]。

前置作業包含下列各項目。

一、團體檔案之建立

(一) 建檔之意義

團體檔案之建立彷如一個人的身分證字號一般，因為在建檔後一切和此團體發展有關之事物均納入此團號中，以便管理追蹤。直到團體結束回國後才會歸檔結束。當然在團體運作其間不幸地未能成團，那也只有提早出局了。反之，團體如果沒有建檔，缺乏團號則就像是一位「邊緣人」一樣無法追查了。

(二) 建立團號之方式

團體之建檔就如同個人的姓名和基本資料一樣，姓一般說來是不能變的，名字除了有意義之外也要能好記好聽，而個人資料要能讓人一目瞭然、清楚易懂。因此團體之建檔命名（團號）也同樣須符合這些原則，茲舉例如下：

範例

TTI	0518	AW	12	S	A
1	2	3	4	5	6

旅行業
實務經營學

流程　範圍　協調單位

一、前置作業
(一)團體檔案之建立
(二)航空公司之選擇與年度訂位
(三)海外代理商之選擇與年度訂位

二、參團作業
(一)旅客報名作業
(二)旅客收件作業
(三)旅客資料建檔

三、團控作業
(一)簽證作業
(二)機位控制作業
(三)海外代理商聯絡作業
(四)開票作業

四、出團作業
(一)出國前之相關資料準備作業
(二)說明會作業
(三)旅客送機作業

五、領隊回國後作業
(一)團體預估結算表
(二)團體行程執行報告表
(三)領隊海外旅遊報告表
(四)購物報告表
(五)旅客滿意度調查表

團體作業部經理

專業領隊

業務部
專業領隊組

(一)企劃部
(二)作業部

(一)業務部
(二)財務部

回饋與再生

圖13-2　團體作業流程、範圍和相關關係簡表

1. 三個英文字母TTI一般說來代表旅行業公司之英文縮寫，正如一個人的姓氏是不變的，此例的TTI代表歐洲運通的簡稱（Taiwan Travel International）。

2. 0518：代表團體預定出發日期，共為四碼，前二碼代表月份，後二碼代表日期，以此例即5月18日出發的團體。

3. A.W.代表旅遊目的國之縮寫，不同的地區或國家可採用不同的字母縮寫，在此例中A.W.代表美西團（American Westcoast，簡稱A.W.）之意。

4. 12：該數字代表此團體之天數，如12即為12天之行程，因為有些團體雖然前往的地區或國家的行程相同，但是停留的天數未必相同，故以此作為區別。

5. S：代表特別團（Special Group）的意思，也說明了本團不屬於正常運作的年度訂位團（Series Tour），其內容可能有所差異，以提醒工作人員。

6. A或B：如果1至4項不變，而在第4項後出現有A或B時，即表示此團有二團以上的團體，因此在作業上將有所區別。

因此，回到我們的例子：TTI－0518AW12即可讀為歐洲運通旅行社5月18日出發之美西12天團。另外，TTI－0518AW12A則為同一天同一行程中的A團，也表示同一天同一地點的團體就不只一團。

(三) 建檔完成

因此根據這種方法的運用，對公司各線不同的產品就能編制出所有團體的團號（同時此種團體均為年度訂位的標準制式行程，其內容基本上應該是一致的）。而再經過按時間（月份）的整合，就能編類出公司每月份各類團體出團明細表，也就是公司的年度訂團基本資料。

二、航空公司之年度訂位

上述年度出團表完成後，即可向相關航空公司提出機位之預訂，基本上每年度一次，故稱為「年度訂位」（Annual Series Booking）。

對躉售旅行業來說，年度訂位相當重要，尤其在其經營目標下，相關航空公司的年度預訂更反應出其經營方向和策略。

(一) 航空公司之選擇

按照業者預訂之年度出團量，業者首先應獲得航空公司的支持以取得團體需要之資源，而航空公司也考慮到其機位銷售之因素而選擇旅行業的合作支持，尤其旅行業有所謂的季節性，供需之間如何平衡？因此產生了不同之策略，而所謂的in House Program[2]和年度訂位等等合作的方式也就產生了。一般而言，業者選擇航空公司主要的考量來自下列因素：

1. 機票價格能否有競爭力，是否有獎勵退款（Incentive）的制度。
2. 機位提供狀況是否能滿足需求。
3. 工作人員的配合度，包含了付款方式，如現金、即期支票或支票票期之協調等。
4. 航空公司班次的多寡和各地連絡網路方便與否。

(二) 航空公司接受年度訂位之一般原則

1. 考量業者從事量產旅遊地點之利益吻合度，即是否為其本身亟欲推展的航線和其目前載客需求率。
2. 考量業者經營能力和信譽度。
3. 評估舊業者過去訂團的成團率紀錄。

(三) 年度訂位之提出

在旅行業和航空公司雙方經過自我及相互評估後，若均能達到一致的協議時，旅行業者應在規定的期間內提出年度訂位之要求，並應製成完整的訂團表提交航空公司業務部轉送訂位組辦理。而機位之確認則是陸續回報，如涉及航空公司（Interline）部分則個案處理。

三、海外代理商之年度訂團

團體作業中，海外團體的代理商也占了相當重要的地位，因其提供了團體在海外旅行時所有在地面上的相關服務。海外代理商也就是一般所通稱的 "Local Agent"，在國外也稱之為 "Ground Handling Agent"，即代理地面行程安排的旅行業者，亦稱為接待代理商（Receptive Agent）。不論其名稱種類，

其主要的功能即在接受外國旅行業的委託，而代理其旅行團安排在自己國內相關的旅遊活動，如住宿、交通、參觀遊覽、解說等服務，其性質也就等同於我國內接待國外來臺觀光客的業務。

(一) 旅行業者選擇海外代理商的原則

1. 考慮該公司之規模：包含了其對團體的經營能力，在旅遊資源和當地旅館、航空公司及相關服務方面的議價能力，遊覽車的調度能力，導遊人數多寡等為考量的重要因素。通常旅行業也衡量其公司中能講中文的導遊多寡，以及其對國內旅客和旅行市場的瞭解與適應度等，皆為考慮之要項。

2. 公司報價和團體品質之考量：價格永遠是主要的因素，尤其在近幾年來新臺幣匯率不斷變動下，以何種幣制來訂約？付款的期限如何？是否能提供利潤共享制度，如Volume Incentive的獎勵制度[3]均為考慮的重點。

3. 代理商公司對團體運作之純熟度及其在國內市場之占有率：如果其在國內批售市場占有率過高，則追求品質的特殊團體業者未必會把業務交給他們來代理。

4. 交情之因素：目前國人海外團體旅遊在各地所用的代理商，除歐洲地區比較少外，其他各地均以中國人經營的旅行社為主[4]。因此，在國人做生意的方式中，交情也就成為考慮因素之一。當然，目前也有一些出團量大的業者在海外成立或投資旅行業來承作自己國內生意的現象，而步向結合經營的方式。

(二) 決定海外團體年度訂位之步驟

1. 尋找代理商：可以透過同業的拜訪或當地旅行公會或當地觀光局的引介，也可以透過專業期刊中找到合理且理想的海外代理商名單。

2. 詢價：把行程內容傳真給海外代理商報價，如代理商為外籍公司，報價時行程中的細節要特別注意，因為英文用詞的不當往往會造成報價的差異性[5]。

3. 比價：比較價格是一門相當重要的學問，也相當令人困擾，為了客觀起見，通常希望能在一相同標準中來做比較。因此，往往會要求代理商詳細列出所提供服務的飯店名單、用車公司、用餐內容、行程中包含門票的景點等等細節，以期能找出一個物美價廉的代理商。

4. 熟悉旅遊之要求：為了瞭解現場所提供的服務品質，最好能親自前往瞭解實況，這也是決定年度訂團的良好方法。

(三) 代理商考慮之因素

代理商考慮的因素有：

1. 旅行業者的信譽優良與否。
2. 旅行業經營能力，是否有發展性。
3. 團量的多寡和航空公司全力支持與否。

代理商在考量上述種種因素後，才會對旅行業者的年度訂位做出具體的反應。

四、年度訂位之執行

1. 經過雙方充分溝通，對委託的事項、條件均瞭解後，提出年度訂團並訂立委託契約書，以完成法律程序。
2. 將相關團體的出發團期（即航空公司年度訂位表副本）及團體行程明細（詢價時對方所回覆的確定內容）和比價時對方所同意採用的住宿、交通、餐飲等標準分列於年度訂位表上，以求落實。
3. 將上述訂團表寄送海外代理商，要求確認，同時並將副本分別歸入團體總檔或個檔之中，以利日後團體控團運作的張本。

旅客參團作業

以躉售為主的旅行業，其客源均透過不同的銷售管道而來，大部分來自其他相關旅行業者。為了因應團體作業中的若干手續，如簽證、資料合計、收帳作業等等，必須建立（或輸入）旅客的基本資料到相關的團體中，以便企劃、線控及團控之後續作業。

一、電腦化的旅客參團作業

本節所採用的旅客參團作業內容是以目前批售旅行業，以電腦作業方式接受同業旅客參團的內容作業流程，其優點為正確、迅速和完整，透過此種方式能使業務部、作業部和財務部均能對相關作業一齊完成。

二、參團作業之預備動作

團控人員在本系統開放運作之前，應先將各線的出團相關資料，如航空公司年度訂位表、各團的團號、出發日期、班機班次、機位數額和海外代理商年度訂團表各線行程內容、飯店名稱等等資料內容先行輸入電腦，在電腦內建立各團中的出團檔案，以接受訂位之輸入。

三、同業旅客報名參團之方式

1. 同業透過公司的業務人員報名，由公司業務代表填寫四聯單。並註明下列事項，如旅客中英文姓名、出國日期、國別和國號、收費金額、承辦人姓名和連絡電話等（見**表13-1**）。
2. 同業透過電話、網路等方式向業務人員（Indoor Sales）報名，再由團控交給相關業務代表填寫四聯單。
3. 中南部之同業，一般由業務部專人負責聯繫，並由其負責填寫四聯單。
4. 業務代表以所開四聯單為依據，將參團旅客名單輸入電腦，並將四聯單中的團控聯交給團控存查後，才算完成旅客報名手續[6]。
5. 團控以旅客報名之團控聯和電腦中的報名人數核對，以掌握和明瞭各線團體人數之變化，以利控團追蹤。

四、旅客收件相關作業

1. 在團體簽證限期內，業務代表應以確定參加團體之名單向送交客人之同業收取相關證件，並填寫收件三聯單和團控核對。
2. 業務代表應於名單確定後，尤其在旺季，向送交各參團之同業催收訂金，協助團控掌握團體的最新動態。

表13-1　旅客報名單

<div align="center">

（綜合）旅行社

旅客報名單
</div>

<div align="right">

＿年＿月＿日
</div>

旅行社／直客		住址		
聯絡人		電話		
團號		人數		
報價	大人：＿＿＿＿＿　小孩占床：＿＿＿＿＿　小孩不占床：＿＿＿＿＿＿			
特別約定 1. 行程內容 2. 客戶資料 3. 分房明細 4. 預留期限 5. 訂金 6. 其他				
收款內容	工本費：＿＿×＿＿＝＿＿。於簽證時給付，請支現金。			
	訂金：＿＿×＿＿＝＿＿。於簽證時給付，請支現金，或開＿年＿月＿日支票。			
	尾款：＿＿×＿＿＝＿＿。於簽證時給付，請支現金，或開＿年＿月＿日支票。			
備註	(一) 無法成行時依旅遊要約處理。 (二) 購票者，取票時，請付清尾款。 (三) 參加團體者，開說明會時（或出發前三天）請結清尾款。 (四) 如欲辦理退票，請於出發日起一星期內申請辦理，逾期恕不受理。 (五) 退票程序，依航空公司退票作業規定辦理。 (六) 支票抬頭請開○○旅行社股份有限公司。 (七) 請告知代收轉付收據之抬頭明細。 (八) 為維護雙方之權益，本報名單需經客戶及本公司之主管簽字方屬有效。			
客戶	業務員	主管	控團	OP

旅行業實務經營學

五、旅客資料建檔作業

1. 團控人員將業務代表收回的旅客相關證件仔細核對無誤後，應立即（在每日下班前）依團號先行整理證件。
2. 隔日團控應將前日整理完善的旅客資料輸入電腦中以建立旅客檔案，以備日後供應各種出團表格和旅客簽證基本資料之需。

上述之旅客參團作業請參看圖13-3。

 # 團控作業

團控作業為團體作業中相當關鍵的一個部分，包含了團體簽證的辦理控管，各團機位的調整或更改，以及和海外代理商的密切聯繫，以保持團體最新、最正確之狀況。因此，此段作業最具變化，也最須謹慎處理。尤其當業務部要加人，而航空公司又沒有機位，且團體簽證手續的時效性又不得不考慮時，其工作的困難度可想而知。因此為了管控，應列表管理以達最佳效率（見表13-2）。

一、團體簽證作業

1. 團控將旅客的簽證相關資料整理完成後，在限期內應辦理旅客之簽證，可以自行送往相關的航空公司或使領館辦理，也可以透過簽證中心代為辦理。如果透過簽證中心較為省事，但也有費用較高及追蹤不易之困擾，目前業者以採後者為多[7]。
2. 決定送簽之方式後，團控應填單向出納申請簽證費用（出納應立即歸入相關之團帳內，成為日後團體成本的一部分），並請外務人員立即送辦簽證。

旅行業實務經營學

線經理決定各線出團日期，作出SERIES。

OP向AIRLINES & LOCAL作出BOOKING

OP依SERIES BOOKING作出團表及團況表

接受報名

AGT直接向SALES報名SALES並填四聯單

AGT由電話向OP報名，交SALES填安四聯單

中南部AGT由業務部專人負責聯繫並填四聯單

SALES以四聯單為依據，將名單輸入電腦並將OP聯交OP存查，才完成報名手續

OP將四聯單與電腦報名人數核對，隨時掌握團體人數

SALES確認各團人數並在旺季催收訂金（收據請附一聯交OP）

SALES以正確之參團名單向AGENT收證件並填收件三聯單與OP核對

OP將收回之證件核對無誤後，每日依團號整理

OP建立旅客資料檔，輸入旅客基本資料

圖13-3 旅客參團作業

表13-2 團體作業進度表

<div align="center">○○旅行社股份有限公司團體作業進度表</div>

團號： 領隊： 人數：

團體等級

O.P.： 主管：

	訂位日期	HK	RQ	PNR								備註
機位狀況												
訂團狀況	訂團日期											
簽證狀況	需 簽 證 國 家 及 送 簽 日 期											
	FINAL ROOMING LIST						人數					
	FINAL ROOMING LIST						人數					
	WORKING ITINERARY											

附註：
1. 機位保留之最後期限應註明。
2. 申請簽證之最後截件日期要標明。
3. 個別旅客或該團有特殊要求者請附註。
4. 匯率變動過大或團體人數增減超過一定範圍時應特別注意操作要領。

二、航空公司機位管控作業

　　各線的年度訂位僅是根據經營計畫中的目標而來，在實際操作時必然有許多變化，而機位管控作業的主要工作就是對團體年度機位的追蹤和修正。

(一) 追蹤部分

1. 在送出年度訂位後，負責機位的團控應該和航空公司的業務負責人員保持聯繫，回報所訂各團體機位的情況，以確認機位數量是否和原訂數量相符。

2. 在追蹤時一定要保持完整紀錄。例如，以電話聯繫時應在檔案中寫下日期、對方人員姓名、代號等資料，以便進一步聯繫。如係傳真確認，則應把傳真資料歸到相關團體的檔案內，切勿張冠李戴，或置於總檔案中不顧。

(二) 修正部分

1. 增加機位之要求：因團體人數比原定的增加，則必須在限期前提出。但是在實務上往往都是臨時才產生的，如果自行透過以Abacus和Apollo系統以散客自訂，也要將紀錄資料轉到團體檔上[8]。

2. 取消機位：應在規定時間內向航空公司提出，以免造成「爛」位之不良紀錄和訂金遭到沒收之命運（旺季時）。團控應把何時向何人所做的取消紀錄列於檔案上以明示責任。

3. 團體回程機位之確認：由於目前一些團體旅遊的路線，航空公司是採先確認出發時之機位，而回程機位則在團體回來前數日才確認[9]，因此團控對於這些線路之團體就更不可掉以輕心，必須謹慎追蹤才不致發生意外。

綜上所述，機位之團控著實辛苦，無論淡旺季均不好受，淡季有機位沒客人，旺季有客人沒位子。因此，推廣計畫性線出國旅遊就成為另一個值得研究的課題了[10]。

三、海外代理商訂團控管作業

海外代理商訂團控管作業和上述之團體機位作業有相當的關聯[11]，團控應注意下列各事項：

(一) 團體成團時

1. 通知代理商各團正確的到達班機和人數，並對團體在各站的房間數亦應

加以說明，尤其是美西團，客人未必走完全程。

2. 原訂的行程內容有無更改，如歐洲的大陸式早餐是否改為美式，各地需要中文導遊的城市。

3. 內陸段機票是否需要代理商代為處理，如美西團中的SFO/LAS/LAX段的機票。

4. 團體之領隊操作手冊，包括實際執行的行程、各類服務憑證及各地住宿飯店、各地連絡人員姓名電話一覽表，是否如期寄到公司或在國外哪一站交付給領隊，均應做好完整之準備[12]。

5. 如果有簽證後送的，是否需要代理商協助也須詳細控管。

(二) 團體取消

團體因各種因素無法成團時，切記要在限期內通知對方，慎防因時間過晚而遭受到取消過晚之罰金，尤其是一些特別團的安排更要注意。

以上之內容僅是列舉一些重點說明而已。團控一定得細心而有條理地去完成手中之作業。目前國內旅行業內部作業多採電腦操作，上述說明未必完全相同，但原則、原理是不變的。可參考全統資訊之管理系統或雄獅、洋洋、喜美及華夏等公司自行開發的旅行業電腦管理系統。

四、開票作業

開票作業為團體出發前的主要工作之一，它必須在一定時間內至搭乘航空公司的票務組開票（也有一些IATA旅行社或Key Agent可以自己開票）。開票須按下列之作業程序：

(一) 開票前

1. 確認開票名單，並按英文字母排列，並附中文、身分證字號、起訖日期。

2. 完成通報名單一併報出境（目前除美國聯合航空須於出發前傳真旅客護照號碼和出生年月日外，其餘均無須辦理出境通報。

3. 開聯單向會計室申請開票款項（現金或支票）。

(二) 開票時應準備

1. 開票名單，並應指出開免費票（F.O.C）和 優惠票（A.D）者之姓名，通常以領隊和隨團同業為對象。
2. 機票款支票。
3. 發票。

(三) 開票後

立即登錄票號檢查機票及PNR旅客的訂位紀錄，包括了：

1. 中英文姓名。
2. 班機號碼、出發時間、機位狀況是否和原訂的相同。
3. 如有個別回程，也在確認時應加貼回程更改標籤（Sticker）。
4. 所有機票號碼應輸入檔案或影印存檔，以備不時之需。
5. 將實際支出之帳單送回會計室，以便進帳收款。

另外，團控作業流程請參閱**圖13-4**。

 # 出團作業

出團作業在旅行業海外旅行作業系統中屬於作業流程的最後一個階段，凡此之前的作業均為本階段的奠基工作，而本階段工作之順利圓滿完成也象徵著團體出團作業告一段落。反之，如未能落實此階段的工作內容，則往往造成無法彌補之遺憾。

一、團體出發前之說明會

出團前召開之說明會有其實務上的重要意義。領隊和所有團員均應參加（公司團控的出席只是協助性質）。由領隊將團體到目前為止的組團現況提出一完整說明。尤其領隊應針對團體行程安排中有關機位、飯店、行程內容做一最新的報告和確定。如果行程內容和招募團體有不符的現象時，如班機更

參看第四節出團作業內容

通知說明會：
1. 由SALES自行通知AGT。
2. 由OP輔助SALES通知。
3. OP統計出席人數並告知領隊。

OP
1. 作房間分配表。
2. FAX給LOCAL並註明有無特別要求。

取回機票款，PNR
立即檢查機票及PNR。
1. 英文姓名。
2. 班機號碼、時間。
3. 如有個別回程貼STICKER。

OP將簽證資料及費用請外務送簽證

說明會
1. 確認旅客分房。
2. 確認參團人數。
3. 如旅客無法出席，應以電話加以確認1.2.項。

開票
1. 開票名單（FOC, AD）。
2. 機票款支、發票。
3. 通報出團。
4. X.O.

OP向會計申請簽證費

OP
1. 作說明會資料。
2. OP應一次做完全部團員之資料，主動依各區AGT交SALES送出。

向會計室申請機票款。

OP將各團團員證件及簽證所需資料整理完成，在期限內送簽證中心或各地辦事處

OP
1. 向LOCAL確認HTL。
2. 向AIRLINES確認FLIGHT TIME及團體人數，取得PNR。

開票前
1. 經確認後作FINAL名單。
2. 作通報名單報出境。

圖13-4　團控作業流程

改、飯店更換，甚至價格變動等因素產生時，說明會是向團員說明並徵詢意見和做成決定的最佳時機。並應簽訂旅遊要約，如此雙方之權利義務方可取得合理之保障。

此外，領隊亦可藉行程內容簡介，相關旅遊地點之風土民情、法令、制度等介紹，一展自己的功力和帶團經驗，建立團友對自己的信心，以奠下團體成功之基石，因此領隊事先對說明會之準備誠屬重要。

(一) 說明會之訂定

一般處理的原則均以該團大部分團員居住地點為考慮的招開地點，如整團來自屏東，領隊則須攜帶相關資料前往該地說明。而日期大約在出發前7天至10天左右，以便取得行程中有關班機、各地飯店等之最後確認班機表及住宿的飯店名單。而在地點的選擇上，均以該市觀光局所設的旅遊服務中心、飯店或餐廳為原則。至於採用茶會、餐食的形式，則往往依團體的不同而採彈性之運用，並無一定之原則。

(二) 說明會當天

團控人員（或領隊）應準備下列之文件：

1. 班機時刻表。
2. 各地旅館住宿一覽表。
3. 各地區氣溫表。
4. 各國錢幣兌換表。
5. 各國海關出入時應注意事項。
6. 行程地圖。
7. 團員名錄。
8. 旅客各類相關問題統計調查表，如室友的選定、飲食的限制、是否有個別延後的回程問題及簽訂旅遊契約書等其他事項。

通常在長線團體上均把第1至第7項之用途編定成一本團員手冊，以提供團友更精緻的服務。

(三) 領隊在主持說明會時之內容結構

1. 團體至目前為止進行程度及說明，如人數、機位、飯店等等確認之情況。
2. 有關旅遊目的地（國）食、衣、住、行的說明，以期有所心理準備，尤以長程團之變化為大，應詳細加以說明。。
3. 旅遊目的國之氣候和衣物攜帶狀況務必周到。
4. 各目的國之風土民情和飯店相關準備之說明，如電壓可能不同、小費的必要性、排隊的必須性等等。
5. 個人必需品之攜帶提醒，如私人藥物、女士們的保養品……。
6. 有關團體標誌的分發，如旅行袋、行李牌、胸章等。
7. 領隊自我介紹和團友之間相互認識亦為重要。
8. 最後要再三叮嚀出發當天的集合方式、地點、時間和交通工具，並再次說明班機班次和起飛時間。

(四) 在說明會當天同時辦理之事項

旅遊定型化契約之簽訂

為了使旅行業和旅客之間的權利與義務有一合理明確之規範，觀光局特別擬定二者之間的旅遊定型化契約參考格式，並按規定要求旅行業，然除了制式之規定外，如認為對行程有任何特殊之約定，可以在備註欄上加以補充說明。

保險手續之完成

海外旅行涉及之層面相當廣泛，意外的事件經常發生，因此如何使旅客更有保障，除了注意旅遊安全外，投保保險之觀念也日漸為旅客們所重視。根據旅行業管理規則第五十三條之規定：「旅行業舉辦團體旅行業務，應投保責任險及履約保險」，但應告知旅客應自行投保旅行平安保險，以保障其權益。

然而應向旅客說明旅行平安保險的範圍通常並不包含因犯罪行為、內戰、戰爭、潛水、滑水、登山和跳傘等原因所導致之傷害在內。同時對意外傷害的醫療費用保險給付，每次以保險金額的10%為限。

目前國內的保險業者所承辦之旅行平安保險僅有下列兩種選擇：旅行平

安保險（得附加疾病險）或意外險，因此旅客的選擇性並不高，但切記不可遺漏告知團員辦理旅行平安保險之手續。

收取團費

這也是說明會中重要的工作之一，在說明會的當天，旅客均應準時出席，而這也是收取團費的好時機，一方面作業方便，同時一起收費，可以產生收費公開、公正、公平之原則，雖然在旅行業中收費的標準會因種種因素而有所差別，但基本上在說明會後收取團費仍為絕大多數業者所採用。目前的團費由於外匯管制廢除後均以臺幣為團費收取費用之計價標準。如有收取支票時，應以在出團前到期兌現之支票方可以收受，同時應以旅客本身之支票為原則，不可接受客票[13]，並同時交付旅客代收轉付憑證。

安排相關要求預防注射

按照聯合國國際衛生組織之要求，旅客前往旅遊點活動，而其中地區有屬於某些疾病之疫區時，應事先接受接種以保護旅客之安全，如非洲團前往肯亞、埃及等地，均要接種黃熱病及霍亂疫苗。

上述之流程請參見圖13-5。

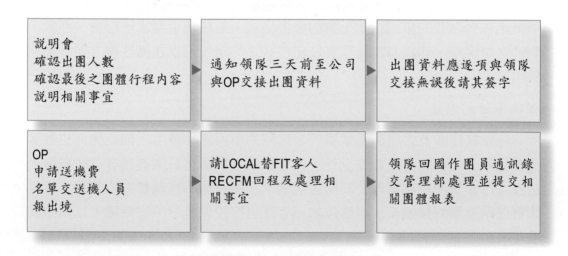

圖13-5　出團作業流程

二、出團前應準備之工作

在團體出發前也有一些前置作業須執行，以配合團體出發當天順利完成出境過程。

出發前之檢查項目

團體出國前應再詳細針對所有相關項目做一完整之檢查，以防止遺漏而造成錯誤或不便。**表13-3**為完整的檢查表格。其中最重要的即下列之文件：

1. 檢查護照：此為旅客出入境時重要的身分證明，也是旅客在海外的護身符，故應對旅客護照內之項目逐一對照檢查，如效期、回臺加簽、相關簽證、中英文簽名等等均應注意。並按團體名單之排列序號，將其號碼及中文姓名標籤貼於護照之左上方以方便辨認。
2. 檢查機票：中英文姓名和護照是否相符，整本票中之搭乘聯是否和行程一致，有無短缺、機位是否整團O.K.、起飛時間欄的時間是否和預定行程一致等等，均不可掉以輕心。通常會事先撕下第一段票，並以英文字母順序排列，以利出發當天辦理登機手續。並在機票封面加上旅客姓名和團體名冊中之編號以方便辨認。
3. 檢查簽證：行程中所需之各國簽證是否完整，哪些國家是團簽，哪些是簽在護照上，而有哪些人擁有個簽，在送到外站之簽證有哪些，送到哪一站，如何送法？取件時的日期是否為該地之例假日？是否需要發O.K. Board等等均應全盤瞭解完全掌握。
4. 其他相關細目之核對請參看**表13-4**。
5. 離開公司前，再檢查一次應攜帶之證件和必需品。
6. 對旅客在機上或機場之特別要求，如素食、輪椅服務、嬰兒食品等等均應再和航空公司確認。
7. 領隊和送機人員務必在前一天取得協調，以安排出發當天的工作分配及安排。

出團作業相關表格可參閱**表13-5**和**表13-6**。**圖13-6**為登機證和行李牌之舉例介紹。

旅行業實務經營學

表13-3　團體證件檢查表

證件＼姓名	護照	機票	出境證	黃皮書	簽證												備註
1.																	
2.																	
3.																	
4.																	
5.																	
6.																	
7.																	
8.																	
9.																	
10.																	
11.																	
12.																	
13.																	
14.																	
15.																	
16.																	
17.																	
18.																	
19.																	
20.																	

＊證件欄包括各國簽證，按團別需求自行填列國名，其他須要檢查項目也自行填列於空欄內。

表13-4　領隊應備查核表

領隊查核明細							
證照		護照影印本		E／D卡		計帳本	
簽證		簽證用相片		照相機		筆記本	
機票		Local Agent		報關單		慶生會日期	
黃皮書		聯絡電話		行李牌		禮品	
團費		地址		行李貼紙		計數器	
住宿名單		名片		團徽（胸章）		送機費用	
STICKER		英文字典		團旗		領隊證	
飛航行程表		計算機		常備藥品		歌本	
飛行時間		音樂帶		行程布告		領隊日報表	
班機時刻表		訂書機		團體簽證表		保險	
TOUR		橡皮筋		旅遊資料		旅遊要約	
VOUCHER				重要TELEX			

表13-5　團體旅客資料表

<div style="border:1px solid">

團體旅客資料表

※敬請詳細填寫以為
本公司服務之參考

姓名：＿＿＿＿＿＿＿＿＿＿＿＿　團號：＿＿＿＿＿＿＿＿＿＿＿＿

地址：＿＿＿＿＿＿＿＿＿＿＿＿＿＿＿＿＿＿＿＿＿＿＿＿＿＿＿

電話：＿＿＿＿＿＿＿＿＿＿＿＿＿＿＿＿＿＿＿＿＿＿＿＿＿＿＿

1. 是否攜伴參加：　□是　　□否　　　同宿者姓名：＿＿＿＿＿＿＿

2. 對於食物有那些禁忌：　□不吃牛肉　　□吃素

　　　　　　　　　　　　□吃早齋　　　□無禁忌

　　　　　　　　　　　　□其他

3. 出發日是否搭乘本公司專車前往桃園機場：

　□搭專車　　　　　□自行前往機場

4. 團體結束後：

　□隨團返國　　　　□自行返國

　如為自行返國請填國外停留的地址、電話及親友之姓名：＿＿＿＿＿

　＿＿＿＿＿＿＿＿＿＿＿＿＿＿＿＿＿＿＿＿＿＿＿＿＿＿＿＿＿＿

　＿＿＿＿＿＿＿＿＿＿＿＿＿＿＿＿＿＿＿＿＿＿＿＿＿＿＿＿＿＿

行程及日期

城市名稱	日期	預定班機	備註

＊ 自行返國者，如果其預定返國日期之班機，無法確認，本公司除盡力爭取之外，無法保證符合旅客意欲之回程班機。同時，請注意各路線團體、國際線及國內線機票之有效期限，以維護自身的權益。

旅客簽名：＿＿＿＿＿＿＿＿

日　　期：＿＿＿＿＿＿＿＿

</div>

旅行業實務經營學

表13-6　出團作業檢查表

作業檢查表

團號：_____　　　　　　　　　　　　　　　領隊：_____

項目	檢查事項	作業者／日期	確認者／日期
簽證	1. 需申請個別簽證或多次簽證者的名單。 2. 預定＿月＿日收到簽證。 3. 須交寄的簽證：_____　交寄者：_____ 4. 須在外站簽的簽證國：_____　資料齊備否。 5. 香港簽證＿月＿日寄回臺北／留在香港機場。 6. 利用團體證件檢查表核對簽證效期、中英文名字、入境次數。		
說明會	1. 時間：_____　地點：_____ 2. ＿月＿日寄請帖。 3. NO BEEF及VEGETARIAN通知OPERATION。 4. 不同回程機位的訂位。 5. 旅遊要約 6. 保險 7. 收費		
護照	效期、相片上的鋼印、中英文姓名、蓋在護照內的簽證，尤其是有小孩隨行者。		
出境證	姓名、效期、相片上鋼印、校正章及查核證件上是否有不應有的印章。（大部分的旅客已不使用出境證）		
機票	1. 聯票的張數，STECKER，不同回程日期的訂位。 2. 是／否有訂位CFMD的COPY或電腦代號。 3. STPC的VOUCHER。		
結匯	1. 時間：_____　地點：_____ 1987年7月開放外匯管制，任何人可隨時持身分證正本至銀行結匯，每年之限額為三百萬美金。		
報出境			
送機專車	1. 車公司：_____　電話：_____ 2. 時　間：_____　地點：_____		
送機	1. 是／否必要準備點心／便當／訂那家的便當？ 2. 送機人員：_____　領機場稅／小費。		
其他注意事項	1. 團費領了沒有？ 2. 各地餐廳訂餐信發了沒有?各地餐廳及旅遊資料備齊了沒有？領隊證準備了沒有？ 3. 如與別家旅行社合團，有否向觀光局申請合用領隊？ 4. ROOMING LIST編好沒？需印幾份？ 5. 各團LOCAL AGENT聯絡資料。 6. 出發當天如需轉機，有否MEALS COUPON？		

圖13-6　航空公司登機證、行李牌等示意圖

資料來源：長榮航空公司提供。

三、機場手續和送機程序

機場出境室是國內絕大部分團體前往國外的出口，來往其間的旅客頻繁，而航空公司班機之起落更是不分晝夜地運作，加上國家安全之考量、相關單位對出境旅客之配合要求也就格外嚴格。因此，如何能使團體正確而快速地完成登機手續，則領隊對送機程序的控制就顯得格外重要了。

茲將領隊處理送機程序之先後步驟分析於後：

1. 領隊和送機人員應在出發當天再次詢問所搭乘之航空公司班機是否準時起飛，並確認載送團體旅客前往機場的遊覽車將準時前往指定地點報到。
2. 領隊和送機人員應在團員預定時間前半小時到達機場。
3. 尋找團體搭乘之航空公司作業櫃檯和團體行李檢查的區域。
4. 到團體櫃檯辦理登機手續。此時應提供護照（Passport）、簽證（Visa）、機票（Ticket）（三者簡稱P.V.T.），並應告知機票已按英文字母排列，以方便和加速櫃檯人員之作業，並將團體名單的電腦代號（P.N.R）一併告知以方便其作業。
5. 在等登機證之同時可以將護照按英文字母排列，以便將登機證迅速插入護照內。
6. 在客人陸續到達後應取出團體名單，正確記錄行李數（**圖13-7**），再發給行李牌及行李貼紙，並請旅客將手提行李和託運行李分開放置。
7. 為了避免人多手雜，領隊應請團友放下行李後，前往附近的座位休息，但應告知集合時間，和可能的行李檢查動作。
8. 在確定團體行李數及每人所帶之件數後，請行李服務人員寫行李牌，並看清楚班機和目的地是否正確，同時領隊應自行逐一掛行李牌，以確保正確性，並應再三確認件數，做成紀錄，同時收好行李牌收據。
9. 取回登機證和護照，也別忘了取回相關的證件如機票或簽證。
10. 此時如仍有客人未到，應請公司專人聯繫（通常在起飛前一小時就要追蹤），要確知狀況後再做進一步處理，萬一客人臨時不來，則應交還登機證，但要向航空公司取回機票，並將剩下的整本機票和相關證件交由送機人員帶回公司做適當之處理。

CHECKING OFF LUGGAGE ON A ROOMING LIST
(FIRST COUNT)

Room No.	Tag No.	Name	Room No.	Tag No.	Name
/	101	John Doe Mary Doe	/	121	M/M Lloyd Olson
/	102	M/M John	/	122	Sharon Sterling Robyn Sterling

CHECKING OFF LUGGAGE ON A ROOMING LIST
(THIRD COUNT)

Room No.	Tag No.	Name	Room No.	Tag No.	Name
##	101	John Doe Mary Doe	#	121	M/M Lloyd Olson
#	102	M/M John	##	122	Sharon Sterling Robyn Sterling

圖13-7　旅客行李登記表

資料來源：Mancini, M. (1990). *Conducting Tours: A Practical Guide*. OH: South-Western Publishing Co.

11. 在和客人約定的時間到達時，集合客人帶上出境大廳，並發還護照和發給登機證。

12. 說明登機證之作用、內容，包含了登機門、登機時間、所應該經過的安全檢查，攜帶物品限制等事項，尤其目前機位是以電腦排列，夫婦可能未必同座，應事先說明，可建議進入機艙後再和團友互換。

13. 攜帶證件由出境室辦理出境手續。

14. 往證照查驗櫃檯檢查個人的護照或旅行證件，收回「出境登記表」。

15. 抵海關櫃檯完成個人安全檢查後，檢查個人手提行李，並收回「海關出境申報單」。

16. 告知免稅店之所在。

17. 送機人員應在團體進入出境室後半小時才離開，以確認團體完全運作無誤。

18. 在班機預定登機前，領隊應再度確認搭乘班機之登機門號碼、時間是否有變更，如正常，則應交待團員在預定時間內在登機門區域會合。

19. 告知團友登機時僅需登機證即可，護照可收好嚴防遺失。

20. 領隊應利用時間清點人數，並應最後一位進艙。

21. 進艙後應以計數器再從頭清點人數，以確保所有團員均已登機。

上述機場手續和送機程序流程請參見圖13-8。

與OP交接出國資料

送機人員

依交接單與送機者核對無誤後簽名，並領取全團護照、簽證、機票、機場稅、行李小費

1. 依規定時間到達機場：
淡季：起飛前2小時、旺季：起飛前3小時。
2. 購買機場稅。
3. 持機票、護照（含第一國VISA）、名單至航空公司櫃檯辦理CHECK IN，並查詢SPCL RQ。
4. 取得BOARDING PASS，與名單核對後。
5. 至全團體行李櫃檯付行李小費，並掛上行李掛牌。
6. 團員如NO SHOW，先查CXL機位。
7. 等全體團員入關並於飛機起飛後，通知OP返回公司。

領隊

依交接單之項目核對無誤後簽名

1. 依規定時間到達機場：
淡季：起飛前2小時、旺季：起飛前3小時。
2. 至集合地點招呼客人，清點人數。
3. 收集團員行禮檯至清點件數。
4. 送機者行禮檯至櫃檯CHECK IN後，取得行李小費收據及行李貼條安善保存。
5. 全部行李過磅，檢查完才可離開。
6. 將團員領至2F發證件，並指出至登機門說明出境及目的國的國家入關，出境。
7. 由領隊帶領入關、出境。

圖13-8　機場手續和送機程序流程表

註　釋

1. 公司營運目標之建立完成後，按目標中預計之總營業額，和團體之營業利潤比率估算出應出之團數，並依此建立出團體年度訂位之指標。

2. 意指航空公司和旅行業者之間，相互合作以在淡旺季時能相互支持而滿足互相供需之狀況，如淡季時旅行業藉由航空公司之廣告協助而推動淡季之線路與滿足航空公司位子銷售之壓力。

3. 即旅行業者達到和海外代理商合作契約中之業績達一定值之客量時，海外代理商同意提出一定比例之金額作為對旅行業者之回饋。

4. 由於民族性相同，語言方便，做起生意來雙方亦遠比和外國人作生意方便，加以國人移民海外日多，在海外從事旅行業者日眾，因此大部分之地區均有華人經營之旅行業，近年來更成為我國海外旅遊代理商之主流。

5. 外文翻譯錯誤而造成報價差異而產生爭執的例子繁多，如羅浮宮是否有門票一節，和佛羅倫斯是否有導遊等均是常見之例子。

6. 電腦中因此而有業務代表之銷售紀錄，並可做為團體業務獎金計算之資料。

7. 團體簽證如透過簽證中心在香港代送，在追查時，因受到多國簽證同時作業，要追查某一客人之簽證情況較為困難。

8. 但是透過電腦自訂的位子，航空公司不把此些人數納入團體中計算，在機票價格或優惠上無法享受和團體之一般待遇。

9. 此種現象以亞洲線為普遍。

10. 「計劃旅遊」可以使消費者和旅行業提早規劃旅遊之供需，而使旅遊資源得到較高的有效利用。目前汎達旅遊在這方面做得很成功。

11. 因為海外代理商所包含之接送機、訂房均和團體之飛機位子是否能順利確認有關。

12. 因為目前國內許多領隊尚兼導遊之工作，如美西和歐洲團，因此各地之工作執行必須要有完整之資料，通常美西和歐洲的資料大部分由當地代理商提供。

13. 防止客票退票時之責任問題，應收出發前到期之支票，並且是客人本人之票子。

第六篇　導遊與領隊實務
帶團作業

　　領隊與導遊實務主要說明國內導遊與領隊之分類與任務，並分別闡述其帶團之實務操作內容。同時，以實際案件討論在帶團中所面臨之緊急事件處理方式，提供給領隊及導遊參考。

第14章

導遊與領隊及帶團作業

- ➡ 導遊與領隊之分類
- ➡ 導遊與領隊之任務與素養
- ➡ 導遊與領隊之管理
- ➡ 導遊帶團之實務工作
- ➡ 領隊帶團之實務工作
- ➡ 導遊領隊團體結束後之工作

　　導遊與領隊在現代的旅行業中具有相當的重要性，他們不但代表公司執行任務，更是發展觀光事業中之尖兵和磁石。因此，在本章中將針對其分類、任務、素養、管理及帶團作業詳加說明。

導遊與領隊之分類

　　「導遊」一詞是經過長期演變而成，它可追溯到古代羅馬時期，貴族們遠赴境外旅行時，均有精通異地語言、風俗，身體強壯的隨行人員，協助挑運行李和擔任保護工作的「挑伕」。此類人士在當時被稱為Courier，為西方最早出現的導遊及領隊名詞。而隨著觀光旅遊大眾化的興起與觀光人才需求之下，新生的導遊和領隊行業就應運而生了。他們將自己的知識和服務提供給觀光客，以滿足觀光客在旅遊時語言、風俗、文化等方面的需求。導遊和領隊其性質不盡相同，故分類也不一樣，現分別說明如下。

一、導遊之分類

　　導遊是指接待或引導旅客觀光旅遊而接受報酬之服務人員。其分類情形如下：

(一) 國內現行法規之分類

　　根據「觀光發展條例」第六十六條第五項所擬定之「導遊人員管理規則」第三條之規定，導遊人員分為以下二種。

專任導遊

　　專任導遊指長期受僱於旅行業執行導遊業務人員。

特約導遊

　　特約導遊指臨時受僱於旅行業，接受政府機關團體為舉辦國際性活動而接待國際觀光客之臨時招請而執行導遊業務之人員。

(二) 以執業之地區分類

有些國家地區導遊必須經考試及格並領有執照方能執業，其範圍也有不同。

地區導遊

地區導遊（Local Guide）也稱為一地導遊，僅在限定的城鎮或區域之名勝古蹟執業之導遊人員。通常這些導遊人員不得跨區，如大陸團之地陪。

全區導遊

全區導遊（Through Guide or Official Guide）指在全國各地區都准許執業的導遊人員，其學識程度較區域導遊為高，如大陸團之全陪。

特殊導遊

特殊導遊（Special Guide）對某些特殊旅遊地點或行業解說的人員，如博物館和國家公園之解說導遊人員。

(三) 國內實務上之現行分類

我國導遊人員在法規上並無執業地區之分，而僅有專任和特約之分，但在旅行業內導遊人員因實務和實際運作上之需求可分為下列四種：

專任導遊

專任導遊（Full Time Guide）長期受任於旅行業，為公司成員之一，不但能接待觀光客，也可處理公司一般業務，並有基本底薪和優先帶團的權利。

兼任導遊

兼任導遊（Part Time Guide）為旅行業僱用之業務人員，具有合格之導遊資格，在旺季時，公司原用之導遊人員不足而臨時受指派擔任接待與導遊之工作。

特約導遊

特約導遊（Contracted Guide）具有合法之導遊資格，但本身有一份正常職業，視導遊為輔業。通常並掛名於旅行業，視團體業務需求依特約方式備用，無固定底薪，其報酬則按帶團工作內容（Program）來計算，因此旅行業可節省平時之開支，員工亦可增加收入，相得益彰。

助理導遊

助理導遊（Assistant Guide）為初具導遊資格者，並無實際帶團之經驗，因此往往要隨資深導遊見習一陣，歷經考驗，因此常協助資深導遊（Captain）處理旅客行李、出入境手續、買門票與清點人數等事務性之助理工作。資深導遊則視其工作之表現而給予提升之機會，或是予其帶領個別旅客的實際磨練，以為日後帶團時打下良好之基礎。

二、領隊之分類

根據「旅行業管理規則」，領隊為旅行業組團出國時之隨團人員，以處理團體安排之事宜，保障團員權益。

在我國現行之旅行業管理規則上，對領隊有專任和特約之分類，而且根據旅行業辦理臺灣地區人民赴大陸地區作業要點中，亦有大陸領隊之要求規定。而在國內海外旅遊的操作實務上，則有專業和非專業領隊以及長程和短程領隊的區別。

(一) 法規之分類

專任領隊

專任領隊具有領隊證，並由任職之旅行業向交通部觀光局申請領隊執業證而執行領隊業務之旅行業職員。

特約領隊

特約領隊具領隊資格，經由中華民國觀光領隊協會向交通部觀光局申領領隊執業證，而臨時受僱於旅行業執行領隊業務之人員。目前特約領隊指具有導遊資格經觀光局轉訓後而擔任領隊者稱為特約領隊。

(二) 實務上之分類

專業領隊

專業領隊（Tour Leader、Tour Manager或Tour Conductor）指的是具有合法之領隊資格，並且以帶團為其主要職業，且富有經驗者。

非專業領隊

1. 雖然具有合法領隊資格但在旅行業之職務卻是會計、團控等，並不以帶團為主，只有在領隊不足時客串為之者。

2. 其他人員如Tour Escort、Tour Organizer，前者如學校老師組織學生到海外研習語文而隨團體前往者，其對同學有保護之責，但並無旅行領隊之專業，故稱為旅行「護衛」（但在美國也有學者把專業領隊稱為Escort）。後者如廠商招待團之贊助者，其為該團體之組成者，也是領隊，但主要是為招待廠商之代表協助處理旅行團相關事宜，並非專業性的領隊。

長程團領隊和短程團領隊

由於國內對海外團體旅遊因各類不同之領隊而有不同的操作安排方式。在長程團方面，如歐洲、美加、中南美、紐澳等，為了成本及服務之考慮，領隊所須負擔的責任較多，帶團的困難度較高，非得有充分經驗方能勝任，因此長程團之領隊一般說來經驗較足，外語能力強，旅遊知識亦較豐富。反之，短程團目前均由當地的旅行社處理，困難度低，因此短程團的領隊在工作上困難較小。然而帶短程團卻也是邁向長程團領隊之開始。因此在旅行業中按其不同之經歷和程度，可將領隊分為上述兩大類。

(三) 國際領隊和大陸領隊

國際領隊

旅行業員工由公司推薦，經觀光局甄試並通過外語測驗測試而完成受訓者，其領團範圍不受限制，為國際性之領隊。

大陸領隊

大陸領隊之甄試過程和國際領隊相同，惟不加考外語，因此完成受訓後僅能帶團前往大陸地區，稱為大陸領隊。

 # 導遊與領隊之任務與素養

導遊和領隊在工作地點上雖然有國內和國外之分，在對象上也有外國人和本國人之別，但在工作性質上和服務過程上仍有其相通之處，茲論述如下。

一、導遊和領隊之主要任務

(一) 導遊之任務

由於導遊主要負有帶領旅客觀光及參觀當地名勝之責，提供知識和資料及必要之服務，而賺取酬勞，因此導遊必須完成下列各項任務。

1. 提供旅客所需之旅行資料。
2. 引導及介紹各地風光名勝。
3. 安排遊程及導遊翻譯說明。
4. 為旅客安排餐宿及入場券。
5. 保障旅客安全與必要之服務。

導遊豐盛的解說使旅程充滿了歡樂。

（謝豪生提供）

精緻入微之領隊服務為贏得旅客芳心之不二法門。

（謝豪生提供）

(二) 領隊之任務

領隊在任務上除了隨團服務團友外，長程團的領隊也須做大部分上述之導遊工作（長程團的領隊往往是兼當地導遊的工作），但嚴格說來，領隊有下列其他任務：

1. 領隊是公司在海外遊程品質之落實和監督者：領隊不是只要把團體帶到海外交給當地的旅行社即可交差，而是必須站在公司和客戶所簽訂合約內容之立場上，按銷售給團友之行程內容，切實對當地的旅行社進行監督之責任。

2. 緊急事件處理之司令員：團體在外行程不一，所涉及之事物繁多，且往往因環境改變造成許多無法預知的困難，領隊應站在維護客人和公司利益之立場，當機立斷的應變，有如軍中之司令員，發揮果斷之能力。

3. 團體成員中之仲裁者：因團體成員組成不一，背景不盡相同，加上長時間之相處均可能產生不適應的磨擦而造成爭端。領隊應本著公平無私的立場，以團結包容的心胸，務使客人和睦相處，讓他們能享受到完美的旅程。

4. 及時之服務者：團體在外，團員均因受到各地風俗民情語言等障礙而產生許多困難，而領隊是他們希望之所在，及時和至誠的服務是最佳的親和力量，也是領隊必須銘記於心的。

二、成功的導遊和領隊應具備之條件和技巧

(一) 應具備的積極條件

如何能成為一個成功的領隊和導遊，的確不是一件容易的事，幾乎沒有單一因素能以致之。根據過去的經驗，除了個人的個性與志向之外，如果能具備下列的條件越多，則成功的機會也就越大。

淵博的學識

學識豐富為導遊必備的主要條件之一，領隊和導遊接觸的人物層面廣泛，如無多方面的學識實難應付，無法使得工作順利和圓滿。因此應處處虛心學習，時時充實自己，在工作經驗中隨時探討得失，保持學無止境日新又新的態度。所以說領隊和導遊的工作是「連續的學習」，對於每一遊程中的每一項事務必須先蒐集相關資料，事先妥善準備，熟記要點，以便適時將每一事務有關的種種，向旅客做簡明而有系統的解說。外語能力要流利，並能充分溝通，以謀取團員之福利，如此方能成為為人稱道的導遊和領隊人員。

高尚的情操

領隊和導遊人員應經常保持端莊之儀表和優雅之風度，從日常修養中來培養。使自己的言行舉止均合於禮──切實遵循守時、守分、守法的精神，並且要能保持不卑不亢的態度，和對團體一視同仁的胸懷。

恢宏的氣度

導遊和領隊應公平接待團體中每一位團友，凡事以自制寬容的涵養功夫，時時保持心平氣和。遇到困難，要運用機智將可能產生的不愉快或糾紛之場面排除於無形。偶遇旅客有過分之挑剔或要求，應認清其所以產生之根由，站在旅客的立場，適時適地為其設想，然後盡量協助其達成願望，或禮貌地、耐心地和善意地說明，既維護了旅客的尊嚴，亦能提供積極性的建議作為改善人際關係之參考，進而做到自我信心之建立與取得旅客之認同。

敬業樂群的精神

領隊和導遊人員具有誠正篤實的服務精神。遊客出門，人地生疏，語言隔閡，風俗習慣之差異均帶來不同程度的不安，當然把領隊和導遊人員視為最親近的朋友。因此，要建立和遊客間的信心，免除他們的不安和緊張感，以發自內心的真摯與熱忱，換得真誠的友誼和由衷的謝意，故品德言行不能有絲毫之偏差，所謂「誠於中、形於外」，因此導遊人員必須以敬業樂群的工作態度來獲得旅客的絕對信任。

(二) 應具有基本的導遊技巧

一位成功而出色的導遊和領隊所應具備的工作技巧繁多，然而下列所提出的一些法則卻是最應優先知曉和善用的，它能協助新進人員克服面對大眾開口的心理壓力，使解說的內容「言之有物且擲地有聲」，更可在熟悉工作的環境之後對各種常見的說明方式運用自如，而圓滿地完成任務。

克服面對團體解說之心理壓力的有效方法

1. 聚焦與擴展技巧之運用：解說時要使自己能產生信心及達到眾人聆聽之效果，在開始時應先將自己的目光「聚焦」於單點，不妨以注視某一位友善的團員為始！待產生互動後再推廣到其他成員身上，透過擴散之作用，以期達成控制全場之效應。

2. 旅客與導遊及領隊一體之概念：旅客參加旅行所預期的是希望能得到完美的旅遊經驗，基本上他們不會對工作人員懷有排斥及惡意，因此只要自己能努力，積極地做出回應，均容易得到旅客之回響，只要努力，他們均是您的「助力」而非「阻力」，在這種認知下，自己心情能放得開，工作壓力也就自然減少。

3. 化緊張為良師益友：緊張常使導遊和領隊在說明時讓聽眾有不知所云的感受，但如能事先對自己的工作，規劃出一些條例式的大綱，隨身攜帶，以備應用，將能產生意想不到的效果。因此緊張不一定是缺點，如能透過問題的認知而事先有所準備，對工作反而是一大助力。

4. 完美的工作是經驗的累積：每個人均希望第一次就有完美的工作表現，在現實的工作環境中其實並不容易做到，它需要不斷地累積經驗，方能開花結果，因此，只要全力以赴，就是好的表現，做久了自然就能達到完美的境界，若能以此思考，壓力自然就會降低。

5. 自信的動力：自己要先對個人有信心，經驗不足、緊張雖可能影響自己的表現，但自己畢竟是專業人士，在基本上亦比一般旅客有較高的專業水準，因此要臨陣不亂、按部就班、小心行事，必能拾回前5分鐘內失去的信心。

解說之內容應注意下列事項

1. 內容深入性：對自己說明的事物要精熟（Be Specific），不僅提供面的知識，並且能進一步說明，尤其對景點之典故、原委、來源等均能侃侃而談，且言之有物。
2. 資訊正確性：對自己的資料要有充分的正確來源（Be Accurate），不可隨性「發揮」乃解說的首要條件，而資訊內容的更新尤應注意。
3. 滿足對象之需求：解說之內容以滿足團友之需求（Know Your Audience）為最高境界，千萬不可曲高和寡而使聽眾對內容產生「乏味」的感受。
4. 保持內容之簡潔：適當的解說內容（Keep in Light）最能引人入勝，而如何掌握時空及感受旅客當時的需求為致勝之鑰，解說要能生動，化繁為簡，最忌拖泥帶水。
5. 發揮個人解說之特色：在解說過程中，基本資料的正確性為首要條件，然而如何能將資料鮮活化則是每位導遊和領隊所必須培養的能力，而如何發揮個人的專業知識、創造自己在解說上的特色及魅力，即為成功之要件。

 # 導遊與領隊之管理

　　導遊和領隊管理的法源不盡相同，兩者也有若干相異之處，為了能做一完整之說明和比較，茲將「發展觀光條例」中相關條文，「導遊人員管理規則」合計二十五條之條文和管理導遊與領隊之旅行業管理中之有關條文分列於後，並做進一步之分析。

一、導遊與領隊之管理相關法規

(一) 導遊管理相關法規

發展觀光條例

第二條　　　本條例所用名詞，定義如下：

導遊人員：指執行接待或引導來本國觀光旅客旅遊業務而收取報酬之服務人員。

第三條　　　本條例所稱主管機關：在中央為交通部；在直轄市為直轄市政府；在縣（市）為縣（市）政府。

第三十二條　導遊人員及領隊人員，應經考試主管機關或其委託之有關機關考試及訓練合格。

前項人員，應經中央主管機關發給執業證，並受旅行業僱用或受政府機關、團體之臨時招請，始得執行業務。

導遊人員及領隊人員取得結業證書或執業證後連續三年未執行各該業務者，應重行參加訓練結業，領取或換領執業證後，始得執行業務。

第一項修正施行前已經中央主管機關或其委託之有關機關測驗及訓練合格，取得執業證者，得受旅行業僱用或受政府機關、團體之臨時招請，繼續執行業務。

第一項施行日期，由行政院會同考試院以命令定之。

第三十九條　中央主管機關，為適應觀光產業需要，提高觀光從業人員素質，得辦理專業人員訓練，培育觀光從業人員；其所需之訓練費用，得向其所屬事業機構、團體或受訓人員收取。

第四十條　　觀光產業依法組織之同業公會或其他法人團體，其業務應受各該目的事業主管機關之監督。

第五十一條　經營管理良好之觀光產業或服務成績優良之觀光產業從業人員，由主管機關表揚之；其表揚辦法，由中央主管機關定之。

第五十八條　有下列情形之一者，處新臺幣三千元以上一萬五千元以下罰鍰；情節重大者，並得逕行定期停止其執行業務或廢止其執業證：

一、旅行業經理人違反第三十三條第五項規定，兼任其他旅行
　　業經理人或自營或為他人兼營旅行業。

二、導遊人員、領隊人員或觀光產業經營者僱用之人員，違反
　　依本條例所發布之命令者。

　　經受停止執行業務處分，仍繼續執業者，廢止其執業證。

第五十九條　非依第三十二條規定取得執業證而執行導遊人員或領隊人員業
　　　　　　務者，處新臺幣依萬元以上五萬元以下罰鍰，並禁止其執業。

導遊人員管理規則

第一條　　　本規則依發展觀光條例（以下簡稱本條例）第六十六條第五項
　　　　　　規定訂定之。

第二條　　　導遊人員之訓練、執業證核發、管理、獎勵及處罰等事項，由
　　　　　　交通部委任交通部觀光局執行之；其委任事項及法規依據應公
　　　　　　告並刊登政府公報或新聞紙。

第三條　　　導遊人員應受旅行業之僱用、指派或受政府機關、團體之招
　　　　　　請，始得執行導遊業務。

第四條　　　導遊人員有違本規則，經廢止導遊人員執業證未逾五年者，不
　　　　　　得充任導遊人員。

第五條　　　本規則九十年三月二十二日修正發布前已測驗訓練合格之導遊
　　　　　　人員，應參加交通部觀光局或其委託之團體舉辦之接待或引導
　　　　　　大陸地區旅客訓練結業，始可接待或引導大陸地區旅客。

第六條　　　導遊人員執業證分外語導遊人員執業證及華語導遊人員執業
　　　　　　證。

　　　　　　領取外語導遊人員執業證者，應依其執業證登載語言別，執行
　　　　　　接待或引導使用相同語言之來本國觀光旅客旅遊業務。領取外
　　　　　　語導遊人員執業證者，並得執行接待或引導大陸、香港、澳門
　　　　　　地區觀光旅客旅遊業務。

　　　　　　領取華語導遊人員執業證者，得執行接待或引導大陸、香港、
　　　　　　澳門地區觀光旅客或使用華語之國外觀光旅客旅遊業務。

第七條　　　導遊人員訓練分職前訓練及在職訓練。

　　　　　　經導遊人員考試及格者，應參加交通部觀光局或其委託之有關
　　　　　　機關、團體舉辦之職前訓練合格，領取結業證書後，始得請領

執業證，執行導遊業務。

導遊人員在職訓練由交通部觀光局或其委託之有關機關、團體辦理。

前二項之受委託團體、學校，應具下列資格之一：

一、須為旅行業或導遊人員相關之觀光團體，且最近二年曾自行辦理或接受交通部觀光局委託辦理導遊人員訓練者。

二、須為設有觀光相關科系之大專以上學校，最近二年曾自行辦理或接受交通部觀光局委託辦理旅行業從業人員相關訓練者。

三、職前訓練及在職訓練之方式、課程、費用及相關規定事項，由交通部觀光局定之或由其委託之有關機關、團體擬訂陳報交通部觀光局核定。

第八條　　　經華語導遊人員考試及訓練合格，參加外語導遊人員考試及格者，免再參加職前訓練。

前項規定，於外語導遊人員，經其他外語導遊人員考試及格者，或於本規則修正施行前經交通部觀光局測驗及訓練合格之導遊人員，亦適用之。

第九條　　　經導遊人員考試及格，參加職前訓練者，應檢附考試及格證書影本、繳納訓練費用，向交通部觀光局或其委託之有關機關、團體申請，並依排定之訓練時間報到接受訓練。

參加導遊職前訓練人員報名繳費後開訓前七日得取消報名並申請退還七成訓練費用，逾期不予退還。但因產假、重病或其他正當事由無法接受訓練者，得申請全額退費。

第十條　　　導遊人員職前訓練節次為九十八節課，每節課為五十分鐘。

受訓人員於職前訓練期間，其缺課節數不得逾訓練節次十分之一。

每節課遲到或早退逾十分鐘以上者，以缺課一節論計。

第十一條　　導遊人員職前訓練測驗成績以一百分為滿分，七十分為及格。

測驗成績不及格者，應於七日內補行測驗一次；經補行測驗仍不及格者，不得結業。

因產假、重病或其他正當事由，經核准延期測驗者，應於一年內申請測驗；經測驗不及格者，依前項規定辦理。

第十二條　受訓人員在職前訓練期間，有下列情形之一者，應予退訓；其已繳納之訓練費用，不得申請退還：

一、缺課節數逾十分之一者。

二、受訓期間對講座、輔導員或其他辦理訓練人員施以強暴脅迫者。

三、由他人冒名頂替參加訓練者。

四、報名檢附之資格證明文件係偽造或變造者。

五、其他具體事實足以認為品德操守違反倫理規範，情節重大者。

前項第二款至第四款情形，經退訓後二年內不得參加訓練。

第十三條　導遊人員於在職訓練期間，有下列情形之一者，應予退訓，其已繳納之訓練費用，不得申請退還：

一、缺課節數逾十分之一者。

二、由他人冒名頂替參加訓練者。

三、受訓期間對講座、輔導員或其他辦理訓練人員施以強暴脅迫者。

四、其他具體事實足以認為品德操守違反職業倫理規範，情節重大者。

第十四條　受委託辦理導遊人員職前訓練及在職訓練之團體、學校，應依交通部觀光局核定之訓練計畫實施，並於結訓後十日內將受訓人員成績、結訓及退訓人數列冊陳報交通部觀光局備查。

第十五條　受委託辦理導遊人員職前訓練及在職訓練之團體、學校違反前條規定者，交通部觀光局得予糾正並通知限期改善；逾期未改善者，廢止其委託，並於二年內不得參與委託訓練之甄選。

第十六條　導遊人員取得結業證書或執業證後，連續三年未執行導遊業務者，應依規定重行參加訓練結業，領取或換領執業證後，始得執行導遊業務。

導遊人員重行參加訓練節次為四十九節課，每節課為五十分鐘。

第七條第二項、第四項及第五項、第九條、第十條第二項及第三項、第十一條、第十二條、第十四條、第十五條有關導遊人員職前訓練之規定，於第一項重行參加訓練者，準用之。

第十七條　導遊人員申請執業證，應填具申請書，檢附有關證件向交通部觀光局或其委託之團體請領使用。

導遊人員停止執業時，應於十日內將所領用之執業證繳回交通部觀光局或其委託之有關團體；屆期未繳回者，由交通部觀光局公告註銷。

第一項委託事項及法規依據應公告並刊登政府公報或新聞紙。

第十八條　（刪除）

第十九條　導遊人員執業證有效期間為三年，期滿前應向交通部觀光局或其委託之團體申請換發。

第二十條　導遊人員之執業證遺失或毀損，應具書面敘明理由，申請補發或換發。

第二十一條　導遊人員執行業務時，應接受僱用之旅行業或招請之機關、團體之指導與監督。

第二十二條　導遊人員應依僱用之旅行業或招請之機關、團體所安排之觀光旅遊行程執行業務，非因臨時特殊事故，不得擅自變更。

第二十三條　導遊人員執行業務時，應佩掛導遊執業證於胸前明顯處，以便聯繫服務並備交通部觀光局查核。

第二十四條　導遊人員執行業務時，如發生特殊或意外事件，除應即時作妥當處置外，並應將經過情形於二十四小時內向交通部觀光局及受僱旅行業或機關團體報備。

第二十五條　交通部觀光局為督導導遊人員，得隨時派員檢查其執行業務情形。

第二十六條　導遊人員有下列情事之一者，由交通部觀光局予以獎勵或表揚之：

一、爭取國家聲譽、敦睦國際友誼表現優異者。

二、宏揚我國文化、維護善良風俗有良好表現者。

三、維護國家安全、協助社會治安有具體表現者。

四、服務旅客週到、維護旅遊安全有具體事實表現者。

五、熱心公益、發揚團隊精神有具體表現者。

六、撰寫報告內容詳實、提供資料完整有參採價值者。

七、研究著述，對發展觀光事業或執行導遊業務具有創意，可供採擇實行者。

八、 連續執行導遊業務十五年以上,成績優良者。

九、 其他特殊優良事蹟者。

第二十七條　導遊人員不得有下列行為:

一、 執行導遊業務時,言行不當。

二、 遇有旅客患病,未予妥為照料。

三、 誘導旅客採購物品或為其他服務收受回扣。

四、 向旅客額外需索。

五、 向旅客兜售或收購物品。

六、 以不正當手段收取旅客財物。

七、 私自兌換外幣。

八、 不遵守專業訓練之規定。

九、 將執業證借供他人使用。

十、 無正當理由延誤執行業務時間或擅自委託他人代為執行業務。

十一、 拒絕主管機關或警察機關之檢查。

十二、 停止執行導遊業務期間擅自執行業務。

十三、 擅自經營旅行業務或為非旅行業執行導遊業務。

十四、 受國外旅行業僱用執行導遊業務。

十五、 運送旅客前,未查核確認所使用之交通工具,係由合法業者所提供,或租用遊覽車未依交通部觀光局頒訂之檢查紀錄表填列查核其行車執照、強制汽車責任保險、安全設備、逃生演練、駕駛人之持照條件及駕駛精神狀態等事項。

十六、 執行導遊業務時,發現所接待或引導之旅客有損壞自然資源或觀光設施行為之虞,而未予勸止。

第二十八條　導遊人員違反第五條、第六條第二項及第三項、第十七條第二項、第十九條、第二十一條至第二十四條、第二十七條規定者,由交通部觀光局依本條例第五十八條規定處罰。

第二十九條　依本規則發給導遊人員結業證書,應繳納證書費每件新臺幣五百元;其補發者,亦同。

第三十條　　申請、換發或補發導遊人員執業證,應繳納證照費每件新臺幣一百五十元。

第三十一條　本規則自發布日施行。

旅行業管理規則

第二十三條　綜合旅行業、甲種旅行業接待或引導國外、香港、澳門或大陸地區觀光旅客旅遊，應依來臺觀光旅客使用語言，指派或僱用領有外語或華語導遊人員執業證之人員執行導遊業務。

綜合旅行業、甲種旅行業辦理前項接待或引導非使用華語之國外觀光旅客旅遊，不得指派或僱用華語導遊人員執行導遊業務。

綜合旅行業、甲種旅行業對指派或僱用之導遊人員應嚴加督導與管理，不得允許其為非旅行業執行導遊業務。

(二) 領隊管理相關法規

旅行業管理規則

　　和領隊管理直接相關之條文僅出現於「旅行業管理規則」中之第三十六條與第三十七條。

第三十六條　綜合旅行業、甲種旅行業經營旅客出國觀光團體旅遊業務，於團體成行前，應以書面向旅客作旅遊安全及其他必要之狀況說明或舉辦說明會。成行時每團均應派遣領隊全程隨團服務。

綜合旅行業、甲種旅行業辦理前項出國觀光旅客團體旅遊，應派遣外語領隊人員執行領隊業務，不得指派或僱用華語領隊人員執行領隊業務。

綜合旅行業、甲種旅行業對指派或僱用之導遊人員應嚴加督導與管理，不得允許其為非旅行業執行導遊業務。

第三十七條　旅行業辦理旅遊時，該旅行業及其所派遣之隨團服務人員，均應遵守下列規定：

一、不得有不利國家之言行。

二、不得於旅遊途中擅離團體或隨意將旅客解散。

三、應使用合法業者依規定設置之遊樂及住宿設施。

四、旅遊途中注意旅客安全之維護。

五、除有不可抗力因素外，不得未經旅客請求而變更旅程。

六、除因代辦必要事項須臨時持有旅客證照外，非經旅客請求，不得以任何理由保管旅客證照。

七、執有旅客證照時，應妥慎保管，不得遺失。

八、應使用合法業者提供之合法交通工具及合格之駕駛人。包租遊覽車者，應簽訂租車契約，並依交通部觀光局頒訂之檢查紀錄表填列查核其行車執照、強制汽車責任保險、安全設備、逃生演練、駕駛人之持照條件及駕駛精神狀態等事項；且以搭載所屬觀光團體旅客為限，沿途不得搭載其他旅客。

九、應妥適安排旅遊行程，不得使遊覽車駕駛違反汽車運輸業管理法規有關超時工作規定。

領隊人員管理規則

第一條　　　　本規則依發展觀光條例（以下簡稱本條例）第六十六條第五項規定訂定之。

第二條　　　　領隊人員之訓練、執業證核發、管理、獎勵及處罰等事項，由交通部委任交通部觀光局執行之；其委任事項及法規依據應公告並刊登於政府公報或新聞紙。

第三條　　　　領隊人員應受旅行業之僱用或指派，始得執行領隊業務。

第四條　　　　領隊人員有違反本規則，經廢止領隊人員執業證未逾五年者，不得充任領隊人員。

第五條　　　　領隊人員訓練分職前訓練及在職訓練。

經領隊人員考試及格者，應參加交通部觀光局或其委託之有關機關、團體舉辦之職前訓練合格，領取結業證書後，始得請領執業證，執行領隊業務。

領隊人員在職訓練由交通部觀光局或其委託之有關機關、團體辦理。

前二項之受委託團體、學校，應具下列資格之一：

一、須為旅行業或導遊人員相關之觀光團體，且最近二年曾自行辦理或接受交通部觀光局委託辦理導遊人員訓練者。

二、須為設有觀光相關科系之大專以上學校，最近二年曾自行辦理或接受交通部觀光局委託辦理旅行業從業人員相關訓練者。

三、職前訓練及在職訓練之方式、課程、費用及相關規定事

項，由交通部觀光局定之或由其委託之有關機關、團體擬訂陳報交通部觀光局核定。

第六條　經華語領隊人員考試及訓練合格，參加外語領隊人員考試及格者，於參加職前訓練時，其訓練節次，予以減半。

經外語領隊人員考試及訓練合格，參加其他外語領隊人員考試及格者，免再參加職前訓練。

前二項規定，於本規則修正施行前經交通部觀光局甄審及訓練合格之領隊人員，亦適用之。

第七條　經領隊人員考試及格，參加職前訓練者，應檢附考試及格證書影本、繳納訓練費用，向交通部觀光局或其委託之有關機關、團體申請，並依排定之訓練時間報到接受訓練。

參加領隊職前訓練人員報名繳費後開訓前七日得取消報名並申請退還七成訓練費用，逾期不予退還。但因產假、重病或其他正當事由無法接受訓練者，得申請全額退費。

第八條　領隊人員職前訓練節次為五十六節課，每節課為五十分鐘。

受訓人員於職前訓練期間，其缺課節數不得逾訓練節次十分之一。

每節課遲到或早退逾十分鐘以上者，以缺課一節論計。

第九條　領隊人員職前訓練測驗成績以一百分為滿分，七十分為及格。

測驗成績不及格者，應於七日內補行測驗一次；經補行測驗仍不及格者，不得結業。

因產假、重病或其他正當事由，經核准延期測驗者，應於一年內申請測驗；經測驗不及格者，依前項規定辦理。

第十條　受訓人員在職前訓練期間，有下列情形之一者，應予退訓，其已繳納之訓練費用，不得申請退還：

一、缺課節數逾十分之一者。

二、受訓期間對講座、輔導員或其他辦理訓練人員施以強暴脅迫者。

三、由他人冒名頂替參加訓練者。

四、報名檢附之資格證明文件係偽造或變造者。

五、其他具體事實足以認為品德操守違反倫理規範，情節重大者。

前項第二款至第四款情形，經退訓後二年內不得參加訓練。

第十一條　領隊人員於在職訓練期間，有下列情形之一者，應予退訓，其已繳納之訓練費用，不得申請退還：

一、缺課節數逾十分之一者。

二、由他人冒名頂替參加訓練者。

三、受訓期間對講座、輔導員或其他辦理訓練人員施以強暴脅迫者。

四、其他具體事實足以認為品德操守違反職業倫理規範，情節重大者。

第十二條　受委託辦理領隊人員職前訓練及在職訓練之團體、學校，應依交通部觀光局核定之訓練計畫實施，並於結訓後十日內將受訓人員成績、結訓及退訓人數列冊陳報交通部觀光局備查。

第十三條　受委託辦理領隊人員職前訓練及在職訓練之團體、學校違反前條規定者，交通部觀光局得予糾正並通知限期改善；屆期未改善者，廢止其委託，並於二年內不得參與委託訓練之甄選。

第十四條　領隊人員取得結業證書或執業證後，連續三年未執行領隊業務者，應依規定重行參加訓練結業，領取或換領執業證後，始得執行領隊業務。

領隊人員重行參加訓練節次為二十八節課，每節課為五十分鐘。

第五條第二項、第四項及第五項、第七條、第八條第二項及第三項、第九條、第十條、第十二條、第十三條有關領隊人員職前訓練之規定，於第一項重行參加訓練者，準用之。

第十五條　領隊人員執業證分外語領隊人員執業證及華語領隊人員執業證。

領取外語領隊人員執業證者，得執行引導國人出國及赴香港、澳門、大陸旅行團體旅遊業務。

領取華語領隊人員執業證者，得執行引導國人赴香港、澳門、大陸旅行團體旅遊業務，不得執行引導國人出國旅行團體旅遊業務。

第十六條　領隊人員申請執業證，應填具申請書，檢附有關證件向交通部觀光局或其委託之有關團體請領使用。

領隊人員停止執業時，應於十日內將所領用之執業證繳回交通

部觀光局或其委託之有關團體；屆期未繳回者，由交通部觀光局公告註銷。

第一項委託事項及法規依據應公告並刊登政府公報或新聞紙。

第十七條　（刪除）

第十八條　領隊人員執業證有效期間為三年，期滿前應向交通部觀光局或其委託之有關團體申請換發。

第十九條　領隊人員之結業證書及執業證遺失或毀損，應具書面敘明理由，申請補發或換發。

第二十條　領隊人員應依僱用之旅行業所安排之旅遊行程及內容執業，非因不可抗力或不可歸責於領隊人員之事由，不得擅自變更。

第二十一條　領隊人員執行業務時，應佩掛領隊執業證於胸前明顯處，以便聯繫服務並備交通部觀光局查核。

前項查核，領隊人員不得拒絕。

第二十二條　領隊人員執行業務時，如發生特殊或意外事件，應即時作妥當處置，並將事件發生經過及處理情形，依旅行業國內外觀光團體緊急事故處理作業要點規定儘速向受僱之旅行業及交通部觀光局報備。

第二十三條　領隊人員執行業務時，應遵守旅遊地相關法令規定，維護國家榮譽，並不得有下列行為：

一、遇有旅客患病，未予妥為照料，或於旅遊途中未注意旅客安全之維護。

二、誘導旅客採購物品或為其他服務收受回扣、向旅客額外需索、向旅客兜售或收購物品、收取旅客財物或委由旅客攜帶物品圖利。

三、將執業證借供他人使用、無正當理由延誤執業時間、擅自委託他人代為執業、停止執行領隊業務期間擅自執業、擅自經營旅行業務或為非旅行業執行領隊業務。

四、擅離團體或擅自將旅客解散、擅自變更使用非法交通工具、遊樂及住宿設施。

五、非經旅客請求無正當理由保管旅客證照，或經旅客請求保管而遺失旅客委託保管之證照、機票等重要文件。

六、執行領隊業務時，言行不當。

第二十四條　領隊人員違反第十五條第三項、第十六條第二項、第十八條、第二十條至第二十三條規定者，由交通部觀光局依本條例第五十八條規定處罰。

第二十五條　依本規則發給領隊人員結業證書，應繳納證書費每件新臺幣五百元；其補發者，亦同。

第二十六條　申請、換發或補發領隊人員執業證，應繳納證照費每件新臺幣一百五十元。

第二十七條　本規則自發布日施行。

　　綜合以上法規之條例，舉凡對導遊和領隊之定義、資格之取得、服務之範圍和旅行業之關係及自我應遵守規則均有相當的規範，也是領隊和導遊人員管理之基石。

二、導遊和領隊之異同比較

　　經分析，導遊和領隊之重要異同點如下：

(一) 服務之對象與工作範圍

導遊人員

　　以接待來臺之觀光客為主，負責接待、引導和解說相關之旅遊服務，簡言之，是以國內之業務為主，但經推薦參加講習後亦能從事領隊之工作。

領隊人員

　　為綜合及甲種旅行社組織團體出國時之隨團領隊人員，範圍僅限於國外旅遊，除非經過考試取得導遊資格，否則不可以執行導遊之業務。

(二) 報考資格

　　依導遊、領隊人員考試規則第五條規定，應試者需至少具備下列其中一項規定，始符合應考資格：

1. 公立或立案之私立高級中學或高級職業學校以上學校畢業，領有畢業證書者。

2. 初等考試或相當等級之特種考試及格，並曾任有關職務滿4年有證明文件者。

3. 高等或普通檢定考試及格者。

　　考選部擬自民國102年起，導遊人員應考學歷將由現行的高中職提高至專科以上學校畢業，領隊人員的應考資格則仍維持不變。

(三) 報考方式

　　一律採網路報名。如要同時報考導遊人員及領隊人員兩種考試者，均應分別報名，並慎重選擇考區。報考外語導遊人員或外語領隊人員者，務請確認所選擇外國語文別是否正確，以免影響自身之權益。

(四) 考試內容

導遊人員

1. 導遊實務（一）：導覽解說、旅遊安全與緊急事件處理、觀光心理與行為、航空票務、急救常識、國際禮儀。

2. 導遊實務（二）：觀光行政與法規、臺灣地區與大陸地區人民關係條例、兩岸現況認識（華語導遊人員加考「香港澳門關係條例」）。

3. 觀光資源概要：臺灣歷史、臺灣地理、觀光資源維護。

4. 外語（口試＋筆試）：由英、日、法、德、西班牙、韓、泰、阿拉伯八種語言中，擇一應試（僅外語導遊加考）。

領隊人員

1. 領隊實務（一）：領隊技巧、航空票務、急救常識、旅遊安全與緊急事件處理、國際禮儀。

2. 領隊實務（二）：觀光法規、入出境相關法規、外匯常識、民法債編旅遊專節與國外定型化旅遊契約、臺灣地區與大陸地區人民關係條例、兩岸現況認識（華語領隊人員加考「香港澳門關係條例」）。

3. 觀光資源概要：世界歷史、世界地理、觀光資源維護。

4. 外語（筆試）：由英、日、法、德、西班牙五種語言中，擇一應試（僅外語領隊加考）。

(五) 管理條例

　　以「發展觀光條例」導遊人員及領隊人員管理辦法和「旅行業管理規則」中相關之條文作為管理之基石，雖然性質不同，但內容之精神上並無二致。

導遊帶團之實務工作

　　導遊實務工作的內容包羅萬象，既是知與能的結合，也是才與藝的具體表現。在實務工作中，應從大處著眼、小處著手，有恆心地累積工作經驗，謹慎學習求得自我之成長。在帶團作業中要有周密的工作計畫和完善執行的能力。

一、帶團作業基本流程

　　一般說來，導遊的帶團作業可分為下列10個過程：

1. 接機前準備作業（Preparation Works before Group Arrival）。
2. 機場接機作業（Meeting Services at Airport）。
3. 由機場接團送往飯店作業（Transfer in Procedures）。
4. 到達飯店辦理住房登記作業（Hotel Check in Procedures）。
5. 市區觀光導遊作業（City Sightseeing Tour Conducting）。
6. 晚餐、夜間觀光導遊作業（Dinner Transfer and Night Tour Conducting）。
7. 辦理退房相關作業（Hotel Check out Procedures）。
8. 由飯店送往機場之車上作業（Transfer out Procedures）。
9. 機場辦理登機出離境作業（Airline Check in Procedures and Departure Formalities）。
10. 團體結束後之作業（Tour Reports after Services Completed）。

二、導遊人員帶團基本作業流程內容說明

流程圖之制訂是以導遊人員帶團時實際工作產生之先後次序擬定，共分為10個步驟，以數目1到10分別標示，其中5和6二項則依團體行程之內容不同而可能有所差異。此二項為便於解說，舉例僅供參考之用。

(一) 接機前準備作業

導遊人員接獲公司派團通知後，應於團體到達前三天前往公司處理團體相關事宜。並做好下列各項工作：

1. 研究團體檔案（File Study），並應注意下列各點：
 (1) 是屬於一般年度訂位（Series Booking）之觀光團體，還是非年度訂團之特別團？
 (2) 團體來自哪一個地區？例如，美國南部州的客人和紐約的客人，其團體性質有相當大的差異性。
 (3) 確認人數和房間數，住哪一間飯店？是否包含早餐或哪一類早餐、午晚餐，以及機場稅是否包含在內？
 (4) 團體中有無重要人物（VIP）和領隊？有則應通知飯店將房間升等並致贈鮮花水果。
2. 查詢到達之班機時間、用車車行及行李之安排。
3. 行程表、住房表、名牌、車牌、自費行程行程銷售資料等項目之準備與製作。

(二) 機場接機作業

導遊在前往機場接機時應注意下列事項：

1. 導遊證、服務證明、團體派車單等證件應齊全。
2. 查明班機到達時間，通知車行報到時間，查詢清楚車號和司機大名，行李車之調派，並先向飯店取得房間號碼，按對方之要求填於住房單上。
3. 導遊應提早到達機場，並檢查相關車輛是否已到，否則應再聯絡。

4. 注意團體出關的時間（如有領隊則較易處理，否則可看行李牌或可委託觀光局旅客服務中心代送名牌給旅客）。

5. 清點行李和人數，並將住房表和行程表給領隊參考，如有更改便立即更正和調整。

(三) 由機場接團後送往住宿飯店作業

由機場前往團體下塌之飯店途中，導遊在車上要執行之工作內容如下：

1. 上車後，調整麥克風之音量，力求清晰，並先請領隊指教，然後執行相關任務。

2. 致歡迎詞。

3. 簡單自我介紹。

4. 說明相關事宜。

(1) 告知本地時間，避免時差。

(2) 我國使用之貨幣，相關兌換匯率，何處可換。

(3) 飲水問題。

(4) 天氣狀況。

(5) 交通狀況。

(6) 行車時間（機場到飯店）。

(7) 基本民情與風俗。

(8) 行程大綱介紹，自費行程銷售。

(9) 分發房號。

(10) 收取相關證件辦理離境之機位再確認手續。

(四) 到達飯店後辦理住房登記和相關作業

團體到達飯店後，導遊須協助旅客辦理住房手續，其程序與工作內容如下：

1. 把住房名單交給櫃檯，名單上應註明房間數，及是否有晨喚（Morning Call）及離境時下行李時間以及客人的護照號碼等資料。

2. 把有完整正確房號的另一份名單給行李服務中心代送行李，並支付標準小費，以加速協助處理行李之效率。

3. 把房間鑰匙交給客人，如下午有活動則應告知出發時間和集合地點，並再確認。

4. 處理完行李後應上房間查看客人行李是否收到，團員對房間是否滿意。

5. 和領隊交接行程內容以及就團員對團體看法之意見做進一步的溝通，以便降低團體執行之困難。

(五) 市區觀光導遊作業

市區觀光是導遊帶團作業的重要項目之一，導遊對行程路線間的參觀點要非常瞭解，並應收集豐富的說明資料。

1. 導遊應對下列地區的參觀內容瞭如指掌：
 (1) 忠烈祠（注意憲兵交接班時間）。
 (2) 故宮博物院（注意參觀路線）。
 (3) 孔子廟。
 (4) 總統府廣場（中正紀念堂）。
 (5) 龍山寺（也有在夜間才參觀）。

2. 上下車注意清點人數。

3. 每一站要給予充分的時間，不可過於匆忙。

4. 對團友一視同仁。

5. 過馬路注意安全。

6. 適度發揮幽默感。

7. 準時守分，注意禮節。

(六) 晚餐、夜間觀光導遊作業

晚餐和夜間觀光為觀光客所喜愛，但應注意下列相關之事項：

1. 出發前告知服裝之要求。

2. 在車上說明用餐之地點、內容和方式，如蒙古烤肉之方式、中國傳統晚宴之方式等等，以使其在用膳之前能有一完整之認識和期盼。

3. 如果餐後有夜間觀光活動，如龍山寺夜遊、豪華酒店的表演或平劇欣賞均應做事前之完整介紹。

4. 送回住宿旅館途中應提醒隔天之行程和集合時間以及晨喚之安排。

第 *14* 章

導遊與領隊及帶團作業

5. 到飯店下車時因為時候已晚,應注意客人下車時之安全,尤其國內遊覽車下車階梯過高,易生意外。

6. 和飯店人員再確認隔天的行程安排,如早餐時間、下行李時間、晨喚安排。

7. 把離境相關資料貼於飯店的團體告示欄上,以使團員有所配合。

8. 請客人利用時間或在一定時間內將飯店內消費的私人帳目先處理完畢。

(七) 辦理退房相關作業

在團體離臺當天,應協助團體辦理退房手續,並注意下列之工作內容:

1. 查驗團體旅客之行李是否已收齊,並請旅客自理手提行李,清點件數,查看團體行李牌是否完整,並將來臺前之航空公司托運牌撕去以免造成混淆,並應逐一在客人名單上做成行李件數之紀錄。

2. 向櫃檯出納認簽團體帳,簽帳時必須註明團號及團房數目,並詢問客人的私人帳目,如電話費、冰箱飲料等是否結清。

3. 再確認遊覽車公司和行李車公司的到達時間,並告知行李車負責搬運行李件數、所搭乘班機和前往之地點。

4. 在行李上車前,請客人確認行李業已下齊無誤後,方可駛離。

5. 準時集合旅客,並收回房間鑰匙(電腦鑰匙則免)交還櫃檯,再查看團體私帳目是否已結清。

6. 請客人登車。

(八) 由飯店送往機場之車上作業

在前往機場途中,應利用時間說明下列各項,以使得到達機場後之工作能順利進行。

1. 問候詞和提醒詞。

2. 說明當天日期,並依照團體行程告知將前往之地點和搭乘之班機、起飛時間、到達時間及其機票、機位已確認和行李之安排妥當說明。

3. 說明我國機場之作業手續、流程等希望團員配合和注意之事項。

4. 收取人員之相關證件以便辦理登機手續時所需。

5. 致感謝詞。

(九) 機場辦理登機出離境作業

出境作業之過程複雜，導遊必須耐心、謹慎處理以留給客人良好的印象。

1. 下車後將客人集中，並找有座椅的區域讓客人稍做休息。
2. 購買機場服務費後，持相關證件到航空公司辦理登機報到。
3. 取回旅客護照等文件，經航空公司查驗後取得登機證和座位卡（二合一），並查看是否合於團體的事先特別要求。
4. 告知行李件數，取得行李托運收據，並請地勤人員掛牌及搬運行李，如需要驗行李，則請團體開箱檢查。
5. 查看登機門及登機時間。
6. 集合團員上二樓分發護照、登機證等相關資料，說明登機門、登機時間，同時將行李托運收據和機場服務費收據交給領隊。
7. 領團到出境閘門，並請團員將護照和登機證持於手中並依序出境。
8. 互道珍重，並期盼再見。

(十) 團體結束後之作業

團體旅遊結束後，在規定時間內應前往公司提出下列報表以利公司之會計作業。

1. 團體預支：無論是現金、簽帳及支票均應提出執行報告。
2. 自費行程銷售和購物情形報告表。
3. 團體遊程執行報告表。
4. 旅客對公司服務滿意程度調查表。
5. 如係特約導遊人員則應繳回相關證件。

三、團體服務簡報

此外，特別值得一提的就是一般所謂的團體服務簡報（Group Briefing）了。在英文上它是一種任務前的提示簡報，而在說明會中卻是使客人瞭解其團體在臺期間之各項活動的行程內容和時間，使其能充分掌握資訊而輕鬆地享受假期。在接待海外來臺之觀光客的服務中，我們稱之為團體服務簡報。

(一) 使用之時機

1. 團體人數龐大，而到達及離去之班機繁雜時。
2. 團體內容複雜，人數眾多之特別團體，如世界青商會，為了使其成員明瞭整個活動之詳細過程。
3. 人數多、停留時間長，無基本活動，又希望促銷自費行程之服務時。

(二) 使用之目的

使用簡報最主要有三個目的：

1. 提供較完整的服務，使客人不因人數眾多而有被忽略之不愉快經驗。
2. 化繁為簡，使客人能清楚地瞭解自己的行程而知其所以。
3. 使公司在提供服務的同時也能收到經濟效益，而不致平白浪費團體資源。

通常此種簡報均在飯店所提供的大會議室舉行，現場並備有各種圖表搭配說明，例如自費行程的內容、各離境班機分配表、分組回國當天行李之收集時間、各類會議的時間和地點、當天節目的內容和時間表等等。

再加上有服務台（Hospitality Desk）服務人員的專職服務，更能提高此種效果。

領隊帶團之實務工作

在旅行業的海外旅遊作業中，以領隊的帶團作業程序所牽涉的範圍最廣，服務持續時間也最長和最瑣碎，但是卻是旅行業服務過程中最重要的一環。因為領隊帶團作業事先安排是否周延，旅程中領隊任務的執行是否完善，其服務是否精緻均為影響團體成功與否之重要關鍵。因此如何建立一完整之領隊帶團實務流程，並切實地在每一階段中提供相關的服務內容就值得我們關注了。

領隊帶團工作之流程和服務內容

茲將領隊帶團作業之過程和服務內容加以剖析後，按工作發生之先後順序及相關對象，可以分為下列各階段。

(一) 出國前之準備作業

詳情請參閱本書第十三章之「出團作業」。

(二) 機場之送機作業

詳情請參閱本書第十三章之「出團作業」。

(三) 機上服務作業

領隊在團體登機後，於適當的時機，在不妨礙機上服務人員的工作下，完成下列事項：

1. 清點團體人數，以確保每一位團員均已上機。
2. 在適當時機，應協助團友相互調整座位，如夫婦需坐在一塊者。
3. 如為長途飛行，可協助取得毛氈、枕頭等用具。
4. 協助團友點餐，或購買機上免稅商品。
5. 解說飛行路線、飛行時間和時差等相關問題，領隊可向空服員取得相關資料，現在飛機上的個人視聽設備亦提供相關資訊。
6. 填寫團體通關之相關表格如美國海關申報表（**表14-1**）及美國如期離境表（I-94 Form，**表14-2**），並於下機前完成後交給旅客於出關時使用。

(四) 到達目的國之入境作業

團體到達目的國後應按下列之入境手續，帶領團體入境：

1. 班機停靠停機坪。下機前先在機上填妥入境卡、海關申報表以及有關身體健康狀況之問卷置於護照中。
2. 前往移民局或證照管制單位檢查護照、簽證或回程機票。通常檢查人員會提出如「停留多久」、「入境目的」等相關問題。而有的國家需將護照押在移民局方可入境。

旅行業實務經營學

表14-1　美國海關申報表

DEPARTMENT OF HOMELAND SECURITY
U.S. Customs and Border Protection

OMB No. 1651-0111

Welcome to the United States
I-94 Arrival/Departure Record
Instructions

This form must be completed by all persons except U.S. Citizens, returning resident aliens, aliens with immigrant visas, and Canadian Citizens visiting or in transit.

Type or print legibly with pen in ALL CAPITAL LETTERS. Use English. Do not write on the back of this form.

This form is in two parts. Please complete both the Arrival Record (Items 1 through 17) and the Departure Record (Items 18 through 21).

When all items are completed, present this form to the CBP Officer.

Item 9 - If you are entering the United States by land, enter LAND in this space. If you are entering the United States by ship, enter SEA in this space.

5 U.S.C. § 552a(e)(3) Privacy Act Notice: Information collected on this form is required by Title 8 of the U.S. Code, including the INA (8 U.S.C. 1103, 1187), and 8 CFR 235.1, 264, and 1235.1. The purposes for this collection are to give the terms of admission and document the arrival and departure of nonimmigrant aliens to the U.S. The information solicited on this form may be made available to other government agencies for law enforcement purposes or to assist DHS in determining your admissibility. All nonimmigrant aliens seeking admission to the U.S., unless otherwise exempted, must provide this information. Failure to provide this information may deny you entry to the United States and result in your removal.

CBP Form I-94 (05/08)

Arrival Record

OMB No. 1651-0111

Admission Number

8 7 1 5 3 6 6 0 0　2 4

1. Family Name

2. First (Given) Name　　3. Birth Date (DD/MM/YY)

4. Country of Citizenship　　5. Sex (Male or Female)

6. Passport Issue Date (DD/MM/YY)　　7. Passport Expiration Date (DD/MM/YY)

8. Passport Number　　9. Airline and Flight Number

10. Country Where You Live　　11. Country Where You Boarded

12. City Where Visa Was Issued　　13. Date Issued (DD/MM/YY)

14. Address While in the United States (Number and Street)

15. City and State

16. Telephone Number in the U.S. Where You Can be Reached

17. Email Address

CBP Form I-94 (05/08)

DEPARTMENT OF HOMELAND SECURITY
U.S. Customs and Border Protection

OMB No. 1651-0111

Departure Record

Admission Number

8 7 1 5 3 6 6 0 0　2 4

18. Family Name

19. First (Given) Name　　20. Birth Date (DD/MM/YY)

21. Country of Citizenship

CBP Form I-94 (05/08)

See Other Side　　STAPLE HERE

This Side For Government Use Only
Primary Inspection

Applicant's Name _____

Date Referred _____　Time _____　Insp. # _____

Reason Referred

☐ 212A ☐☐　☐ PP　☐ Visa　☐ Parole　☐ L/O　☐ TWOV

Other _____

Secondary Inspection

End Secondary Time _____　Insp. # _____

Disposition _____

22. Occupation　　23. Waivers

24. CIS A Number　　25. CIS FCO
A-

26. Petition Number　　27. Program Number

28. ☐ Bond　　29. ☐ Prospective Student

30. Itinerary/Comments

31. TWOV Ticket Number

Paperwork Reduction Act Statement: An agency may not conduct or sponsor an information collection and a person is not required to respond to this information unless it displays a current valid OMB control number. The control number for this collection is 1651-0111. The estimated average time to complete this application is 8 minutes per respondent. If you have any comments regarding the burden estimate you can write to U.S. Customs and Border Protection, Asset Management, 1300 Pennsylvania Avenue, NW, Washington DC 20229

Warning A nonimmigrant who accepts unauthorized employment is subject to deportation.
Important Retain this permit in your possession; *you must surrender it when you leave the U.S.* Failure to do so may delay your entry into the U.S. in the future.
You are authorized to stay in the U.S. only until the date written on this form. To remain past this date, without permission from Department of Homeland Security authorities, is a violation of the law.
Surrender this permit when you leave the U.S.:
　- By sea or air, to the transportation line;
　- Across the Canadian border, to a Canadian Official;
　- Across the Mexican border, to a U.S. Official.
Students planning to reenter the U.S. within 30 days to return to the same school, see "Arrival-Departure" on page 2 of Form I-20 **prior to surrendering this permit.**

Record of Changes

Departure Record

Port: _____

Date: _____

Carrier: _____

Flight No./ Ship Name: _____

(ENGLISH)

表14-2 美國如期離境表（I-94表格）

DEPARTMENT OF THE TREASURY
UNITED STATES CUSTOMS SERVICE

Customs Declaration

FORM APPROVED
OMB NO. 1515-0041

19 CFR 122.27, 148.12, 148.13, 148.110, 148.111, 1498; 31 CFR 5316

Each arriving traveler or responsible family member must provide the following information (only ONE written declaration per family is required):

1. Family **Name**

 First *(Given)* Middle

2. **Birth date** Day Month Year

3. Number of **Family members** traveling with you

4. (a) U.S. Street **Address** (hotel name/destination)

 (b) City (c) State

5. **Passport issued by** (country)

6. **Passport number**

7. **Country of Residence**

8. **Countries visited** on this
 trip prior to U.S. arrival

9. **Airline/Flight No.** or Vessel Name

10. The primary purpose of this trip is **business**: Yes No

11. I am (We are) bringing

 (a) fruits, plants, food, insects: Yes No

 (b) meats, animals, animal/wildlife products: Yes No

 (c) disease agents, cell cultures, snails: Yes No

 (d) soil or have been on a farm/ranch/pasture: Yes No

12. I have (We have) been in close proximity of
 (such as touching or handling) **livestock**: Yes No

13. I am (We are) carrying **currency or monetary**
 instruments over $10,000 U.S. or foreign equivalent: Yes No
 (see definition of monetary instruments on reverse)

14. I have (We have) **commercial merchandise**: Yes No
 (articles for sale, samples used for soliciting orders,
 or goods that are not considered personal effects)

15. **Residents** — the **total value of all goods**, including commercial merchandise I/we have purchased or acquired abroad, (including gifts for someone else, but not items mailed to the U.S.) and am/are bringing to the U.S. is: $

 Visitors — the **total value of all articles** that will remain in the U.S., including commercial merchandise is: $

Read the instructions on the back of this form. Space is provided to list all the items you must declare.

I HAVE READ THE IMPORTANT INFORMATION ON THE REVERSE SIDE OF THIS FORM AND HAVE MADE A TRUTHFUL DECLARATION.

X _____

 (Signature) Date (day/month/year)

For Official Use Only

Customs Form 6059B (11/02)

The U.S. Customs Service Welcomes You to the United States

The U. S. Customs Service is responsible for protecting the United States against the illegal importation of prohibited items. Customs officers have the authority to question you and to examine you and your personal property. If you are one of the travelers selected for an examination, you will be treated in a courteous, professional, and dignified manner. Customs Supervisors and Passenger Service Representatives are available to answer your questions. Comment cards are available to compliment or provide feedback.

Important Information

U.S. Residents — declare all articles that you have acquired abroad and are bringing into the United States.

Visitors (Non-Residents) — declare the value of all articles that will remain in the United States.

Declare all articles on this declaration form and show the value in U.S. dollars. For gifts, please indicate the retail value.

Duty — Customs officers will determine duty. U.S. residents are normally entitled to a duty-free exemption of $800 on items accompanying them. Visitors (non-residents) are normally entitled to an exemption of $100. Duty will be assessed at the current rate on the first $1,000 above the exemption.

Controlled substances, obscene articles, and toxic substances are generally prohibited entry.

Thank You, and Welcome to the United States.

The transportation of currency or **monetary instruments**, regardless of the amount, is legal. However, if you bring in to or take out of the United States more than $10,000 (U.S. or foreign equivalent, or a combination of both), you are required by law to file a report on Customs Form 4790 with the U.S. Customs Service. Monetary instruments include coin, currency, travelers checks and bearer instruments such as personal or cashiers checks and stocks and bonds. If you have someone else carry the currency or monetary instrument for you, you must also file a report on Customs Form 4790. Failure to file the required report or failure to report the *total* amount that you are carrying may lead to the seizure of *all* the currency or monetary instruments, and may subject you to civil penalties and/or criminal prosecution. SIGN ON THE OPPOSITE SIDE OF THIS FORM AFTER YOU HAVE READ THE IMPORTANT INFORMATION ABOVE AND MADE A TRUTHFUL DECLARATION.

Description of Articles (List may continue on another Form 6059B)	Value	Customs Use Only
Total		

PAPERWORK REDUCTION ACT NOTICE: The Paperwork Reduction Act of 1995 says we must tell you why we are collecting this information, how we will use it, and whether you have to give it to us. The information collected on this form is needed to carry out the Customs, Agriculture, and currency laws of the United States. Customs requires the information on this form to insure that travelers are complying with these laws and to allow us to figure and collect the right amount of duty and tax. Your response is mandatory. An agency may not conduct or sponsor, and a person is not required to respond to a collection of information, unless it displays a valid OMB control number. The estimated average burden associated with this collection of information is 4 minutes per respondent or record keeper depending on individual circumstances. Comments concerning the accuracy of this burden estimate and suggestions for reducing this burden should be directed to U.S. Customs Service, Reports Clearance Officer, Information Services Branch, Washington, DC 20229, and to the Office of Management and Budget, Paperwork Reduction Project (1515-0041), Washington, DC 20503. **THIS FORM MAY NOT BE REPRODUCED WITHOUT APPROVAL FROM THE U.S. CUSTOMS FORMS MANAGER.**

Customs Form 6059B (11/02)

3. 前往行李處，尋找所搭班機之行李放置地點，有些國家對於團體行李的檢查採取抽查方式進行，但大部分的國家皆需個別檢查。行李如有遺失，請在入境前申報。

4. 海關檢查行李：能夠攜帶的物品限量各國皆有規定。違禁品及應稅物品是海關檢查的主要任務。另外可攜帶之外幣限額及申報表格應特別注意填寫。無攜帶任何應稅物品者，請走綠色通道。反之，則走紅色通道。

5. 入境後，其走道方向通常有個別旅客及團體旅客之分，領隊應交代向那個方向集合，各地的旅行社代表、導遊或司機會在此等候。

此外，如果團體到達目的地之交通工具為車、船，則應在港口或陸地之關卡過關，其過程如下：

1. 港口：經由輪船抵達港口而入境的證照及行李查驗都比較寬鬆。雖然有些國家有移民局或證照管制單位的查驗（如英國的多佛港、法國的卡萊港、比利時的奧斯頓港等），但也有很多國家並不查驗（如挪威的奧斯陸、丹麥的哥本哈根等）。團體的簽證作業當中，如果遇到上述一些沒有查驗的港口固然方便，但如果規定我國護照持有者入境時需要簽證，最好還是簽著備用，萬一碰到需要改變路程或變更為搭飛機進入時，則就沒有補救的辦法了。經由港口進入的團體，其行李大都裝在大貨櫃中直接運送到遊覽車旁，而不再進行查驗，方便省事。

2. 經由陸路之關卡進入國境者：經由陸路之關卡進入另一國境者，查驗方式並不麻煩，其型態有下列四種：

 (1) 遊覽車排列過關，快到關卡時，領隊把全體團員的護照及簽證拿到移民局櫃檯去蓋章，旅客坐在車上即可，但如有旅客購買可以退稅的貨品，需在關卡處出示貨品及退稅單（如為搭機出境，則在機場辦理），在歐洲諸國的行程，大部分皆為陸路通過，同時也不需填寫出入境登記卡。

 (2) 遊覽車抵達關卡時，全體團員須下車排列經過移民局及海關；其速度不像機場一樣那麼慢，而都可以在數十分鐘內辦理完畢，例如美加邊境關卡，通過美加邊境關卡另須注意：

 I. 如為兩次入境，須於第一次進入時向移民局官員講明第二次進入之日期。

II. 團體離開時，須將團體簽證表交還加拿大移民局，否則視同沒有離開加拿大。

III. 進出加拿大的地點及方式在提出申請之際，即加以註明。

(3) 陸路進出國境皆不檢查者，乃因國情特殊，其依附或位於隔鄰的大國境內，根本無國界之分，故亦不需另加簽證。例如羅馬市區內的梵蒂岡（Vatican）、義大利境內的聖馬利諾（San Marino）、法國南部的摩洛哥（Morocco）、瑞士境內的列支敦士登（Liechtenstein）、南非共和國境內的博普塔茨瓦納（Bophuthat Swana）。

(4) 經由火車進入者：當火車進入其國境之際，火車上的警察會來查驗簽證。此時，領隊應將全體旅客護照及簽證交予警察查驗即可。

(五) 旅館之入住作業

團體到達目標旅館後，領隊應按下列程序完成入住手續：

1. 取出預先準備完善之團體住房名單（**表14-3**），並按所需之房間數和房間類別告知櫃檯人員，如原先之訂房有所變動也應一併告知。

2. 有些國家的旅館會將團體住房名單事先加以安排，如不合意時應和櫃檯洽商以便重新安排。

3. 房號安排完成後，應將團體其他相關要求告知櫃檯代為安排，如隔天之晨喚、收行李之時間、放置地點與件數、早餐時間和預定離開時間等等。

4. 詢問旅館內部的相關服務資訊，如旅館內、外線電話的使用方法、餐廳與電梯的位置、房間的排列方式、相關設施的收費和營業時間等。

5. 領取鑰匙，集合團友，宣告相關事宜，如隔天的行程等。並告知自己的房號。

6. 協助行李員核對行李以利運送。

7. 巡視旅客房間，瞭解行李到達之狀況，以及房間是否完善。如有需要可協助換房，以滿足團員之需求。

表14-3　團體旅客住宿名單表

ROOMING LIST

HOTEL: _____　NO. OF NIGHTS: _____

ARRIVES: _____　DEPARTS: _____

TOUR: _____　ESCORT: _____

DRIVER: _____　SPECIAL REQUESTS: _____

Room No.	Tag No.	Name(s)	Room No.	Tag No.	Name(s)

資料來源：Mancini, M. (1990). *Conducting Tours: A Practical Guide*. OH: South-Western Publishing Co.

(六) 觀光活動之執行與安排

團體參觀活動之安排方式各線不一，但以歐洲團為例有下列之方式：

有當地導遊的情況

在團體觀光活動中，在大都市均有當地導遊帶領市區觀光活動，但領隊亦須事先和當地代理商聯繫，以便確定和導遊會合的時間、地點以及門票取得等相關事宜，以利團體觀光活動之運作。

領隊兼導遊的情況

如果在有些城鎮並無安排當地導遊時，領隊往往得兼任導遊的工作，因此領隊事先對這些地方觀光資料之收集須完整詳盡，並事先和司機共同研究參觀路線和參觀地點，以期活動順利完成。

(七) 旅館之遷出作業

領隊應按下列各步驟逐一完成旅館之遷出作業：

1. 領隊應在團體晨喚時間前起床，可事先安排請總機叫醒。自己的行李最好在前一晚即整理妥善。
2. 提前到櫃檯辦理團體結帳手續，並繳付旅館住宿憑證（見**表14-4**）。請清理團體中的團員私帳，如飲料費、電話費等，分別做成紀錄，以便請團員前往付費。
3. 和行李員核對團體行李件數。
4. 前往餐廳，確認團體用餐之時間、地點，餐飲內容和人數有無錯誤。
5. 確認司機已將車子整理準備妥當，或和交通公司再確認派車之時間和地點無誤。
6. 清點行李無誤後，請司機上好行李後再請團員上車。
7. 開車前清點人數，並提醒客人是否取回寄存之物品並交還鑰匙給櫃檯。同時重要之證件是否隨身攜帶。

(八) 旅行中之相關服務作業

在旅程中，領隊為全團之靈魂人物，旅客對領隊之期望均甚為殷切，因此除了固定相關手續之服務外，領隊通常也要負責下列的服務項目。

表14-4　住宿支付憑證

TOUR: _____

CODE: _____

TO: _____ (Supplier)　Address: _____

Please provide the following service(s): _____

NUMBER OF	PRICE PER PERSON	TOTAL

_____　Adults　\times \$ _____　= \$ _____

_____　Children　\times \$ _____　= \$ _____

_____　Comps　\times \$ 0.00　　　　　= \$ 0.00

Total Cost = \$ _____

OR

Total cost of service as contracted(not based on no. pax): \$ _____

Date of service: _____

Supplier signature: _____

Wscort signature: _____

資料來源：Mancini, M. (1990). *Conducting Tours: A Practical Guide*. OH: South-Western Publishing Co.

房間與座位之安排

　　房間與座位安排是一項相當細微的工作，但卻和團體之日常作業息息相關，如何滿足不同團員之需求，領隊不可掉以輕心。

1. 房間的安排原則：
 (1) 應考慮年紀大者行動的方便性，通常安排在較低的樓層，尤其在無電梯的旅館更應注意。
 (2) 一家人或好友最好安排在鄰近房間或同一樓層。
 (3) 注意每次團員所分配之房間狀況，好壞、新舊、大小要適當調配，以免落人口實。
2. 遊覽車上的座位安排原則：
 (1) 司機後面一排的兩個座位通常應保留給領隊和導遊。
 (2) 車內的前排座位應禮讓給年紀大者、行動不便者或生理上特殊需求者，如孕婦。
 (3) 抽煙者請告知坐於車箱後座，最好禁煙。可採輪換座位方式以達公平享用前座之目的（**表14-5**）。
3. 飛機上的座位安排原則：
 基本上領隊對各類飛機的機型和其座位的安排方式要有完整的認識，以協助安排旅客座位（**圖14-1**）。一般說來，飛機座位的安排有下列幾種方式：
 (1) 依航空公司登機證的姓名及號碼入座，如有需要，待上機後在團員中互換。
 (2) 有些地區機上座位採自由入座式（Free Seating），請團員自行入座。
 (3) 由領隊按旅客之喜好及公平享用之原則分配入座。

外幣兌換

　　茲將兌換外幣應注意之原則分述如下：

1. 按照停留該國的時間長短及個人所需，兌換適量的外幣。
2. 銀行匯率一般說來比兩替店（Money Changer）為高。
3. 最好請客人個別換取，以免因團體一起兌換有無法分割的困擾。

旅行業實務經營學

表14-5　遊覽車之座位表格

MOTORCOACH SEATING CHART

COACH TYPE: _____　DRIVER: _____

TOUR: _____　ESCORT: _____

DATE: _____　NO. OF PAX: _____

SPOT TIME AND FIRST PICK-UP LOCATION:

ADDITIONAL CITIES TO PICK-UP:

SEAT ROTATION TRACKING:

1	2	3	4	5	6	7	8	9	10	11	12	13
14	15	16	17	18	19	20	21	22	23	24	25	26

Row	City	Name	Row	City	Name
(13)		LAVATORY	(13)		
(12)		(OR 2 EXTRA ROWS)	(12)		
11			11		
10			10		
9			9		
8			8		
7			7		
6			6		
5			5		
4			4		
3			3		
2			2		
1			1		
DOOR ENTRANCE			**DRIVER**		

資料來源：Mancini, M. (1990). *Conducting Tours: A Practical Guide*. OH: South-Western Publishing Co.

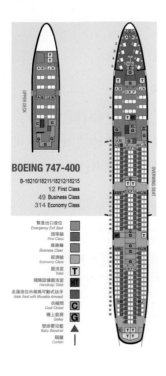

BOEING 747-400
B-18210/18211/18212/18215
12 First Class
49 Business Class
314 Economy Class

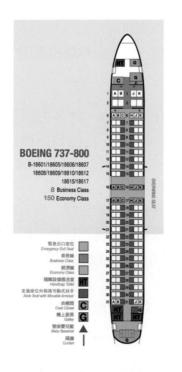

BOEING 737-800
B-18601/18605/18606/18607
18608/18609/18610/18612
18615/18617
8 Business Class
150 Economy Class

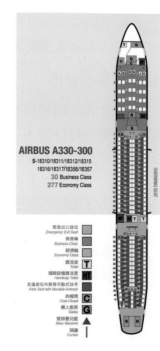

AIRBUS A330-300
B-18310/18311/18312/18315
18316/18317/18356/18357
30 Business Class
277 Economy Class

第 *14* 章

導遊與領隊及帶團作業

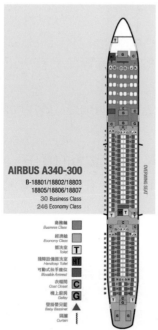

AIRBUS A340-300
B-18801/18802/18803
18805/18806/18807
30 Business Class
246 Economy Class

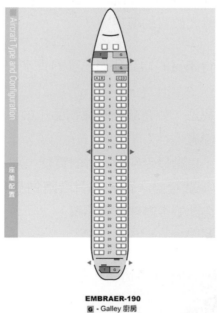

EMBRAER-190
G - Galley 廚房
T - Toilet 洗手間
► - Exit 出口

圖14-1　飛機座艙配置例圖

資料來源：中華航空公司網站。

4. 用剩的紙幣可在過境時換回。

5. 告知兌換外幣時有關銀行收取服務費的原則，以讓團員明瞭。

自費行程之安排

由於目前團體價格競爭日益激烈，許多的節目均已變成自費行程部分，即客人要自行付費方能享有。同時，也因為此種活動要到了當地之後才安排的行程，也可能遭受到無法成行的問題，因此領隊要注意下列各項：

1. 在行程中有哪些值得參與的自費行程，事前應向團員說明。

2. 在行程中安排可以讓團員自由參加自費行程的空檔（時間）。

3. 事前詢問旅客參加某項自費行程的意願，並告知報名時限及費用，以便提早訂位，以免向隅。

4. 不過分推銷自費行程，以免造成客人情緒上的不滿。

購物服務

出國旅遊順便購買當地的特產品已經成為旅遊享受的一部分，但領隊應如何執行方能達到皆大歡喜的境界呢？

1. 告知各國值得購買的物品，如巴黎的香水、英國的毛料等等使其有一正確之認識。

2. 告知各國的稅法，如在歐洲購買物品，由於我國為非歐盟國家，所以可享受退稅之優惠。

3. 要貨真價實，這點最受到觀光客的質疑，因此領隊要負起監督的責任。

4. 保障旅客的消費權益，如旅客對所購物品有所不滿時，在合理的情況下，領隊應協助旅客辦理退貨手續。

意外事件之處理

出國旅遊所遭遇的意外事情多，領隊應謹慎處理（詳細內容請參閱本書第15章各節）。

(九) 離開目的國之機場出關作業

一般而言，機場的通關手續因來往人數眾多，且為各國交流的主要管道，因此手續較繁，檢查較為嚴格。其程序如下：

1. 團體應於飛機起飛前2小時抵達機場。
2. 前往航空公司辦理登機報到手續，須提出護照、簽證、機票、行李、機場稅（出境證）等證件。
3. 完成報到手續後取得登機證、行李託運收據、機場稅收據，並檢查託運行李。
4. 將所有旅客的證件夾於護照內，由領隊保管。將旅客集合之後統一發放給旅客，以便控制所有旅客全部進入管制區。
5. 前往證照管制單位檢查辦理出境手續。
6. 檢查手提及隨身行李，並做儀器全身安全檢查。
7. 經免稅品區至登機門，有些機場需搭巴士或地下鐵至登機門。領隊需控制旅客在免稅品區停留的時間。
8. 確認停在登機門之班機是否為我們要搭乘的航空公司，並檢視看板上的班機號碼、前往地點及起飛時間是否正確。並隨時注意起飛時間及登機門是否有更動。
9. 登機：一般正常的登機時間為班機起飛時間前的30分鐘開始登機。頭等艙及商務艙優先登機，其次為婦孺及行動不方便者。有些航空公司會廣播座位的排數請客人進艙。

(十) 團體結束後相關作業

領隊帶團結束後，應將相關的團體報表回報公司，以利公司之相關運作。而領隊和導遊在此部分的工作頗為類似，故一併說明，請參看本章「導遊帶團之實務工作」一節。

導遊領隊團體結束後之工作

導遊和領隊在帶團工作結束後應在一定期間內回到公司，把團體旅行當中有關財務的執行情形、團體行程執行之概況以及團員們對此次團體的一些看法和意見做一綜合性報告，以作為公司海外結帳、計算盈虧和團體改善作業之參考。

一、預支報告

當帶團時，公司均須按照每團行程內容中應由領隊或導遊現金支付的部分款項，按照公司既定之項目和金額做成團體現金預支表交由領隊或導遊簽領帶出，回國後，領隊導遊必須結算此部分款項之支付情形。此類金額對導遊來說通常包含了如行程中參觀地點的入場券費用、機場的行李小費、遊覽車司機小姐的小費、飯店行李員的小費、餐費、計程車費用和旅客的機場稅等等。而領隊部分則因各種團體之不同而有別，以歐洲團來說，領隊的預支通常包含了各地的餐費、長程司機的小費、各地導遊的小費、各地餐廳與旅館服務人員的小費、機場稅，及相關雜支。當團體所涉及的國家較多，幣制不一而匯率變化較大時，領隊在執行支付費用時可能和公司預支標準有所出入。因此領隊須將實際支付費用和預支費用即預支估算做一完整說明，以製成公司預支帳目中之應收或應付帳款。

二、團體報告表

團體報告表可分成三個部分：第一、行程實際執行內容報告；第二、自費行程銷售和購物狀況報告；第三、團體中特別事項紀錄。

(一) 行程實際執行內容報告

行程實際執行報告主要是將團體作業過程中，在各城市實際使用的房間數、每天用車的時間數、參觀點的門票支付、行程有否更改、導遊是否準時到等等帶團中的細節按日做成報表，讓公司知道當地代理公司所提供服務之內容與合約是否相符，以作為結帳時追加或扣帳的佐證（**表14-6**）。

(二) 自費行程之銷售和購物之狀況報告

自費行程和購物均涉及佣金收入，為領隊或公司的他項收入，故一般也要求報備。

表14-6　領隊行程實際執行內容報告表

GENERAL TOUR REPORT

TOUR: _____ DEPARTURE DATE: _____
ESCORT: _____ NO. OF PASSENGERS: _____

Modes of transportation:　　☐ Motorcoach　☐ Ship　☐ Other (Specity)
　　　　　　　　　　　　　　☐ Plane　　　☐ Train　_____

Specific comments on transport equipment and personnel: _____

Hotels used:　　　　　　　　Rating (A, B, C, D, F):
1. _____ ___ Front desk　___ Rooms　___ Services
2. _____ ___ Front desk　___ Rooms　___ Services
3. _____ ___ Front desk　___ Rooms　___ Services
4. _____ ___ Front desk　___ Rooms　___ Services

Special comments: _____

Restaurants used (excluding breakfast): give rating of each (A, B, C, D, F):
1. _____ ___　6. _____ ___
2. _____ ___　7. _____ ___
3. _____ ___　8. _____ ___
4. _____ ___　9. _____ ___
5. _____ ___　10. _____ ___

Special comments: _____

Miscellaneous comments(including attractions, complaints, compliments, problems):

資料來源：Mancini, M. (1990). *Conducting Tours: A Practical Guide*. OH: South-Western Publishing Co.

自費行程

自費行程意指不包含在團體行程中的參觀活動，但在旅客的要求下，領隊或導遊能替客人購買（舉辦）此項參觀活動。因此顯然是不包含在團費中，客人若要參加須另行付費，因而產生了銷售佣金的問題，目前一般情況下，由領隊、當地導遊或組團公司三方面共同分享此份佣金，因此領隊也得對此服務提出金額說明報告，以作為公司結帳時之依據（**表14-7**）。

購物狀況

購物已成了目前觀光客出國旅遊中的一部分了，甚至成為前往某些地區觀光的主要動機，如香港。但是為了確保旅客的購物權益，並保障貨品之品質，組團公司往往在海外選定一些品質優良的商店，作為團體選購物品的地點。同時這些商店也給予帶團前來的領隊和導遊回饋佣金，而此部分之佣金收入雖然可能僅是領隊和導遊所得，但公司卻希望知道團體曾經前往何地購物，以便日後客人萬一退貨或對品質不滿時協助處理之依據（**表14-8**）。

(三) 團體中特別事項紀錄

在團體進行中，可能很順利，也可能有些問題產生，但導遊和領隊應把在帶團中曾發生過較嚴重的問題記錄在報告之中，如團員對某某活動安排感到不滿，或有意外事件發生，以便公司能及早知曉原因，並做適當處理，譬如向客人致歉，或追究相關人員的責任。

三、旅客調查表

在團體結束前，領隊或導遊應該將公司轉交的旅客服務滿意程度調查表請客人填寫，並請他們自行投寄，以便作為公司改善服務之參考（如**表14-9**）。

表14-7 額外旅遊表

OPTIONAL TOUR LIST

TOUR NAME: _____ TOUR NO: _____

NO. OF PAX: _____ TOUR ESCORT: _____

	Optional Tour								Optional Tour					
Price							Price							
Name of Passenger							Name of Passenger							
1.							16.							
2.							17.							
3.							18.							
4.							19.							
5.							20.							
6.							21.							
7.							22.							
8.							23.							
9.							24.							
10.							25.							
11.							26.							
12.							27.							
13.							28.							
14.							29.							
15.							30.							
SUBTOTAL							TOTAL							

資料來源：Mancini, M. (1990). *Conducting Tours: A Practical Guide*. OH: South-Western Publishing Co.

表14-8 團體購物明細報告表

DATE	CITY	NAME OF COMPANY	AMOUNT	REMARK

說明：上表中之金額以當地之錢幣登錄，如佣金已取或後寄請在附註中說明。

旅行業 實務經營學

表14-9　旅客調查表範例

貴賓意見卡

下列各項乃針對旅遊服務之是否完美而列之意見調查，請在適合您意見的方格內寫上「V」記號，另則為求行程之完善，請於各大項類之城市欄內填寫各城市之名，若三項之外尚有寶貴意見，請書寫於建議欄上，敬請批評指教，謝謝您的支持。（回函者，贈送精美禮物）（請直接郵寄，勿委託領隊帶回）

(一) 個人資料

過去曾出國旅遊共＿＿＿次，過去一年內出國共＿＿＿次（包括本次）。

是否有意願再度選擇洋洋得意遊　□是　□否　原因：＿＿＿＿＿＿＿＿＿＿

(二) 有關此次行程

觀　　光：行程安排	□緊湊	□尚可	□不理想	城市：＿＿＿＿＿
自由活動	□太多	□適當	□不　夠	城市：＿＿＿＿＿
晚間活動	□太多	□適當	□不　夠	城市：＿＿＿＿＿
膳　　食：餐食安排	□甚好	□尚可	□不理想	城市：＿＿＿＿＿
菜　　色	□甚好	□尚可	□不理想	城市：＿＿＿＿＿
餐食份量	□足夠	□尚可	□不　足	城市：＿＿＿＿＿
住　　宿：各項設備	□完善	□尚可	□不理想	建議：＿＿＿＿＿
巴　　士：司機服務態度	□親切	□普通	□欠佳	城市：＿＿＿＿＿
車輛整潔	□清潔	□普通	□不理想	城市：＿＿＿＿＿
領　　隊：服務態度	□親切	□普通	□欠佳	建議：＿＿＿＿＿
旅遊說明	□詳細	□普通	□不理想	建議：＿＿＿＿＿
當地導遊：服務態度	□親切	□普通	□欠佳	建議：＿＿＿＿＿
旅遊說明	□詳細	□普通	□不理想	建議：＿＿＿＿＿

自費部分：您參加之自費活動是否值得　項目：＿＿＿＿＿　意見：＿＿＿＿＿

　　　　　　　　　　　　　　　　　　　項目：＿＿＿＿＿　意見：＿＿＿＿＿

　　　　　　　　　　　　　　　　　　　項目：＿＿＿＿＿　意見：＿＿＿＿＿

閣下希望增列的旅遊節目建議：＿＿＿＿＿＿＿＿＿＿＿＿＿＿＿＿

閣下希望刪除的旅遊節目建議：＿＿＿＿＿＿＿＿＿＿＿＿＿＿＿＿

其他建議事項：＿＿＿＿＿＿＿＿＿＿＿＿＿＿＿＿＿＿＿＿＿＿

第 *15* 章

緊急事件之處理

- ▶ 緊急事件處理程序
- ▶ 緊急事件之預防
- ▶ 緊急事件案例討論

旅行業實務經營學

在國外旅遊的過程中，如何能順利且圓滿地成功歸來，一直是旅行業和領隊們所至為關切和努力的一件事。然而在團體旅行中，常常因為種種突發緊急事件而使得團體旅行受到了不同程度的影響。此類事前無法掌握和預期的旅行變化，一般即稱為緊急事件或意外事件，而如何處理這些緊急的相關問題也成了領隊帶團時所面臨的最重大課題。因此我們常說，要判斷一位領隊是否優秀，最佳時機即在於其面臨緊急事件時的處理方法是否正確，是否能臨危不亂，有條理地去面對問題，使團體蒙受的損失降到最低。

處理緊急事件的方法雖可因各類問題而有所別，但是根據過去的經驗分析，領隊的工作經驗豐富與否，其臨場的鎮靜度，對旅行業專業知識具備的程度、旅客心理的掌握和事前資料的充分準備與否均有極大之關係。簡言之，若領隊具備上述條件越完備，則其對緊急事件應變的能力也越高，對緊急事件的處理也較完善。

緊急事件處理程序

領隊在海外帶團時最常發生的緊急事件中，以相關證件如護照、簽證、行李和機票遺失為最大宗，此外罷工事件、旅客病發亡故，均可能發生。而如何立刻處理此類問題，為領隊常面臨的危機，如果領隊能掌握各類情況處理之程序，則對處理上述緊急問題當有所助益。

一、遺失類

(一) 護照遺失

1. 首先應到當地的警察機關報案，並取得報案文件以作為必要之證據。
2. 聯絡我國當地的駐外單位，並告知遺失者的相關資料，如姓名、出生日期、護照號碼和回臺加簽字號。
3. 儘速請客人拍照，以應重新發照之需。
4. 靜候外交部回電，並至指定地點領取護照。一般作業需時三天，但亦視情況而可提前發給。

5. 如時間緊急或即將回國,則可提報案證明及領隊原先備妥之護照資料,請求移民局及海關放行,國內部分則請其家人持遺失者之身分證或其他證明文件至機場轉交其本人以利出關手續。

6. 如旅客需在當地等待申辦護照,則應請當地之代理旅行社協助,在取得護照後,安排至下一站會合或必要時送旅客回國。

(二) 簽證遺失

1. 立即向當地警察機關報案,並取得證明文件備用。

2. 領隊應設法取得簽證批准的號碼、日期及地點。

3. 分析遺失之簽證可否在所在國或其他前往國家中申請,並應考慮時效性,及前往國家之入境通關方式。

4. 或透過當地旅行社代理商做保之方式,擔保團體中遺失簽證者入境,或尋求落地簽證之可行性。一般如果僅為團體中之個簽遺失則較易(如英國簽證),如為整團遺失,則困難度較高。

5. 如整團遺失,又無任何取代方案時,則應割捨部分行程減少損失,如僅為個人遺失,則可請其先行前往下一目的地相會。

(三) 機票遺失

1. 查明遺失者之機票和姓名到當地所屬之航空公司申報遺失,並請代發傳真機或電報(Telex)至原開票之航空公司確認。

2. 如為整團之機票遺失,則應取得原開票之航空公司同意,並授權給當地之航空公司重新開一套機票,領隊暫不須付款。

3. 回國後提示上述之表格和重新購買之機票原根,按照航空公司規定,向原開票航空公司申請退回機票款。

(四) 金錢遺失

1. 現金:若現金遺失能找回的機會甚微,個人應提高警覺,保持財不露白的原則,並盡量使用信用卡或攜帶旅行支票為宜。

2. 匯票或本票(Sola Check):立即至當地警察機關報案取得證明,並同時說明款項、付款地點、票號,請付款銀行止付。

3. 旅行支票:立即向當地警察機關報案,並陪客人至當地的旅行支票相關銀行或代理旅行社辦理掛失手續。如能及時提出支票存根,而有明細金

額及號碼者，一般均能先取回限定額數之還款。

4. 信用卡：信用卡在國人出國使用上越來越受歡迎，其遺失處理也最簡易，向當地相關的信用卡服務中心（通常均為國際連線服務）掛失，告知卡號姓名，並可在一定期間內獲得新卡。

(五) 行李遺失

1. 發現行李未到時，應立即請該航空公司的地勤人員再向機上貨艙查詢有否遺漏於機上，以做再次之確認。

2. 如果仍然無法找到，則應填寫Airline Delayed Baggage Report或Property Irregularity Report，同時必須說明行李式樣，及最近幾天之行程和當地的聯絡地址電話，亦可告之當地代理商的電話以便聯繫。此外可列出行李轉運過程，如經由那些點及班機號碼，以便協助追溯，同時對行李牌（收據）亦應做妥善地保管（**圖15-1**）。

3. 記下承辦人員之單位、姓名及聯絡電話，以為再度聯絡追蹤時之張本。

4. 當天即帶領旅客購買盥洗用品及相關衣物，並索取收據，並於離境時向相關航空公司請求支付。

5. 如在離開時，航空公司仍未尋獲，則應留下近日內及國內之住址以便尋獲之後送回作業。

6. 回國後如行李仍未尋獲，則應協助旅客向航空公司請求賠償。

7. 如該航空公司在國內無代理機構則可以發信請求賠償。

8. 如果行李有破損，則應到相關航空公司之失物招領（Lost and Found）部門請求賠償和處理。

二、罷工所引起之緊急事件

罷工在西方國家為勞資之間意見相左時的一種溝通方式，尤其是運輸工具和其相關服務之工會尤甚。罷工對旅行團體影響最大，因為團體旅行之行程為事先預訂好的，只要有一點脫序就會環環相扣地互相影響，因此得謹慎因應。

常見的罷工有航空公司的飛行員、交通公司的司機、飯店的廚師等最為常見。茲簡述如下。

TOUR:
CLIENT NAME:
CLIENT CODE:
(TAG #)

HOTEL # 1

HOTEL # 2

HOTEL # 3

HOTEL # 4

PLEASE ATTACH TO YOUR LUGGAGE

圖15-1

資料來源：Mancini, M. (1990). *Conducting Tours: A Practical Guide*. OH: South-Western
　　　　Publishing Co.

1. 航空公司罷工：它可能是全面性的，也可能僅是某一家航空公司而已，
 也可能只是地勤人員（Ground Staff）的罷工，可視其情況做處理。較嚴
 重者為飛行人員罷工，應立即尋求他家航空公司確保機位，並要求給予
 轉乘他家航空公司之背書（Endorsement），以利團體行程的進行。如未
 能如願，則要求給予合理的安頓，並保證恢復正常後首先離開。

2. 陸上運輸系統罷工：如鐵路工人，遊覽車司機在歐洲也曾發生罷工的案
 例。可利用不受波及的其他交通工具來處理及運轉，例如市區觀光以計
 程車代之。雖然困難但在無計可施之下也只好做如此之最佳決定。而市
 郊或許可以以「校車」（School Bus）來代替。

3. 飯店員工罷工：可能造成無早餐、無行李員等服務，而領隊應事先準備且要求團員合作，自行提行李以度過難關。

4. 若遭逢無法避免的罷工（或情況）影響到行程，如機場關閉，則應適度調整行程，並盡速通知各地的代理商，安排調整行程。

三、班機取消、機位不足或延遲起飛

(一) 如遇班機取消或整團沒有位子時

1. 應由正式航空公司指南，例如ABC（ABC World Airways Guide，簡稱ABC）或OAG（Official Airline Guide，簡稱OAG）中找出最近起飛之班機是否仍有位子可以應用，並確定機票的轉讓接受度如何。

2. 是否有其他的交通方式可前往下一目的地。

3. 如果是因罷工或航空公司取消班機，則航空公司應負責團體的善後事宜。反之，因自己沒有機位或沒再次確認好機位，則後果往往得自行負責。此時領隊應考慮以解決團體行程之安排為主，必要時得花錢購買其他航空公司的機票。

4. 通知當地的代理商以便配合行程之改變而做應有的調整。

(二) 機位不足時

1. 如果僅缺少許機位，可請航空公司協助，可動之以情，曉之以義。

2. 如有必要可讓團體分批走，但分批時需要安排通曉外語之團員為臨時領隊以便照顧其他團友，並應注意有關團體簽證之狀況，以配合團體之分批、分次離開。

3. 領隊應隨時和代理商保持聯繫，以調整團體之安排並降低損失。

4. 隨時和航空公司協調，並爭取對團體最有利之安排。

四、旅客重病或死亡時

　　旅客重病或死亡也是領隊所面臨的棘手問題之一。一般說來，以年紀高的旅客較常見，病情中以心臟病引發之病變為最多，其次則為個人交通意外。

領隊處理此類問題應以立即請醫護人員協助為第一要務，不可私自代為購藥治療。其必要程序介紹如下：

(一) 病重時

1. 當團員身體不適時，應立即請醫生診斷，不可擅自給予成藥治療。
2. 旅客入院醫療後，非經醫生同意不得出院隨團行動。
3. 團員有必要留下在該地繼續醫療時，領隊應先妥善安排代為照料之人員，領隊必須繼續執行團體之旅程，以維護團體中大部分團友之權益。
4. 通知公司和重病家人，並協助其盡速取得相關證件前來處理照顧事宜。

(二) 旅客不幸病故

1. 取得醫師開立之死亡證明。
2. 如係意外死亡，領隊須迅速向警方報案，並應取得法醫開具之驗屍報告及警方開立之相關證明文件。
3. 向最近之我國駐外單位報備，其內容應包含死者之出生日期、護照號碼、護照發照日期、死亡原因和地點等，以期使領事館和相關單位出具證明文件和遺體證明書。
4. 通知公司，詳述所有情節，並立即轉知其家屬以及向保險公司報備。
5. 遺體之處理方式應遵隨家屬之意見，或經家屬正式委託後方行處理。
6. 協助家屬處理身後相關事宜。
7. 死者之遺物應點交清楚，最好請團友見證，以利日後完整地交還給其家屬。
8. 取得相關之證明文件，以利死後之工作處理。如死亡證明書（Certificate of Death）、埋葬許可證（Burial Permit and Acknowledgement of Registration of Death）等。

五、火災時

火災的發生均無事先之「預警」，且多半在午夜入睡之後，可謂防不勝防，但熟記下列原則有助於火災時之逃生：

1. 領隊如在時間許可之下，敲打和自己同一樓層的團友的房門。

2. 切勿搭乘電梯，按出口方向以防火梯逃生。

3. 如大火已延燒到所住之樓面，則應以溼毛巾覆口，低身移動以尋找出路。

4. 盡量尋找靠馬路方向房間，或跑向最高樓層，較能引起注意，獲救的機會也較高。

5. 配合相關單位之作業，及旅客實際傷亡情況爭取最有利之賠償。

六、旅客迷途時

在出國團體旅遊中經常發生旅客走失的情況，且多數發生在團體參觀途中。因在參觀地點，各地觀光客雲集，而且景物引人入勝，容易因為忙於攝影而在轉眼之間就脫離了團隊。當然也有些發生在個別單獨行動中，因語言無法溝通而迷途者亦大有人在。

其預防及處理的方法如下：

1. 對自由活動中單獨外出的團友，應發給飯店之卡片，萬一迷路可請計程車送回，但最好是分組結伴而行，避免單獨行動。

2. 如果在參觀途中走失，一般均告訴旅客在原地相候，待領隊沿途來尋回。

3. 如仍無法找到走失之旅客，領隊應立即向警方報案，並留下聯絡地址和電話。

4. 如在團體離開時仍未尋獲走失之旅客，則應向我國駐外單位報備，再向警察單位確認。並將相關資料如機票、簽證、下一站的行程表及內容，請代理商繼續尋找，並送往下一站會合。

5. 如為旅客本身的問題，如蓄意走失等脫隊行為則應向有關單位報備。

6. 在處理走失個案時，亦應以整團的行程為主，不可因少數人之走失而影響到其他旅客的活動安排，領隊在這方面的取捨必須拿捏得當。

七、預定車輛未到時

團體在海外旅遊除了大眾工具，如飛機、火車等意外事件外，團體所承

租的遊覽車所產生的一些意外事件，如未能按時到達，甚至因安排日期錯誤等所造成的麻煩，亦履見不鮮。常見的情況及處理方法如下：

(一) 接機時車輛未到之處理方法

1. 有些機場未能臨時租到大小巴士，可到機場的旅客服務中心詢問。
2. 是否有機場巴士（Airport Bus）可資運用。機場通常有來回行駛於機場和市中心各旅館間的班車，或許可以利用來解決問題。
3. 必要時也可以運用計程車，但因載客量少，且過於分散，安全性也較低。

(二) 觀光活動時車子未到

1. 以電話和車行確認車子是否已經出來，並記下車號和司機姓名，並請司機用無線電與公司聯絡以掌握最新狀況，如塞車等。
2. 如因作業失誤未派車子，則要求重新派車，並確定車子可以到達的時間，或彈性先前往最近的地點參觀再請車子來接，以免浪費團體的時間，或者也可請飯店專車幫忙。

(三) 遊覽車所造成之緊急狀況和處理方法

1. 若遊覽車沒來，則可分別搭乘計程車前往，但必須告知正確的機場班機號碼和起飛時間，並請代理商協助先到機場辦理登記報到手續。
2. 如係在前往機場途中車子發生狀況，則應通知航空公司狀況並請求寬容報到時間。
3. 當行駛於高速公路上，車子發生狀況時，如拋錨，則更應注意團員的安全，以免再生意外。

團體旅行中所面臨的問題繁多，上述所列為緊急事件中較具有代表性者，而其他諸如團友之間不合者、患有夢遊症者、被搶劫者、簽證過期者，亦有因簽證照片張冠李戴者等等問題，琳琅滿目不一而足，而面臨此類問題的處理端賴於領隊的高度智慧與豐富的經驗，以及精深的專業知識來處理了。

緊急事件之預防

　　緊急事件的發生往往均無先兆，它的發生的確給領隊帶來無比的困擾，重者更可能影響了整個團體的進行和團友們的安全。然而在領隊們日積月累的工作經驗中，他們會逐漸發現許多緊急事件的發生是可以減少或避免的。至少如果能在團體出發之前，對團體的安排做一完整而細心的過濾和確認，則必可將緊急事件降低，至少也能達到順利處理緊急事件的目的。

　　在此，筆者僅就上一節中的緊急事件試做出相關的建議，並說明如下。

一、護照方面

1. 領隊不應再替客人保管護照，應交由客人自行保管，如此才不致有整團護照遺失之慘劇。
2. 領隊應保有團友護照之副本，尤其是護照中之1-4頁，若遺失時亦能立即取得相關資料。
3. 多帶額外之團友照片以備不時之需，對證件申請時效的爭取有較高之效益。
4. 讓旅客養成多用旅館保險箱之習慣，尤其目前定點旅遊日漸普遍後，可日漸減少隨身攜帶護照，也可減少遺失率。
5. 領隊應隨身備有我國派駐海外相關單位的地址名冊，以備緊急之需。

二、簽證方面

1. 保留團體簽證之影本以備不時之需。
2. 出發前瞭解行程之路線，以便取得符合需要進出一國次數相等的簽證。
3. 最好在所有的簽證均核發後再出團，否則沿途等簽證的滋味並不好受，且易形成意外事件之產生。

三、機票方面

1. 領隊對團體票的票性要完全瞭解，同時對航空公司有關飛機誤點、機票遺失、行李晚到等作業流程應完全掌握。
2. 熟悉ABC或OAG之運用，並對目前電腦作業時代C.R.S系統的運用也應有所認識。
3. 機票往往有撕錯段的現象，尤其在機場為了爭取時效往往出錯，因此不妨先把各段機票先行撕下放在不同的信封裡，並加以證明，如此不但可使自己在機場航空公司櫃檯前辦理登機手續時從容不迫，也可以避免撕錯票之產生，但票殼請保留，按航空公司要求，機票應是整體使用的。
4. 在規定時間內必須及時和航空公司再次確認機位，否則過時機位將被電腦自動洗掉，形成無訂位紀錄之現象，而造成不可挽救的錯誤。

四、行李方面

(一) 機場行李

確定每一件行李均掛上正確行李牌，並完全通關，領隊在機場應花時間確實執行。

(二) 飯店行李

1. 嚴格要求團員應在規定時間內準時集中行李。
2. 領隊應正確清點行李件數，並按房號人名詳細登錄，並和原先住進時之行李數做一比較，看看是否有增加和減少，並和團員求證。
3. 在行李上車前，應請每一位團員確認自己的行李均已提領，在確認無誤後才搬上車子。
4. 當然對行李搬運人員應給予合理之小費，情願多給一點而不可苛扣，否則得不到他們的合作會讓你苦不堪言。

五、旅行支票方面

1. 要求團員應在支票上方先行簽名以求保障，否則一旦遺失而又未簽上款則銀行均可拒絕掛失和理賠。
2. 支票存根聯應分開收執，萬一遺失尚有根據報請掛失，可增加效率，縮減時間。
3. 攜帶國際信用卡是值得鼓勵的現代消費方式，就算不慎遺失，其掛失方便，補卡便捷，而其方便性可謂無遠弗屆。

六、託運行李晚到、遺失或損壞方面

1. 行李晚到時按航空公司規定，旅客可以購買必須的盥洗用品，如內衣、牙刷、隱形眼鏡藥水等物，但不相干的內容請勿購買，否則得自掏腰包。
2. 航空公司對遺失行李之補償，最高限額為400美元，因此貴重物品應置於手提袋，否則追索無門。
3. 損壞或遺失的行李一定要在出機場前完成填表手續，否則亦將失去理賠機會。
4. 一定要留下負責處理自己案件者的姓名和電話，以方便追蹤案件，當然也應告知自己在當地所住的飯店和預定停留時間以方便作業。

七、行程延誤方面

無論因何種原因造成預定行程之延誤或更改，一定要通知當地的代理商以協助配合調整相關之安排。其他如無法前往預定之餐廳用膳也應通知對方不可置之不理，否則會給日後的團體帶來無比困擾。

八、客人生病時

在處理重病客人方面，經醫生診斷應留下治療的團員，其相關問題之處理不可感情用事，應注意下列事項：

1. 如團員因經濟困難需要經濟支援時，得要求完備之手續，以便日後索回。

2. 說明團體機票之特質，如其回程票是否自理，及團體票是否有退票之價值，均應事先說明。

3. 其未完成的行程部分應如何處理，是否可退費用均應告知。

上述第2和3項均應請客人確實瞭解，並均應請團員見證立書為憑，以免日後徒增糾紛。

九、機位不足方面

1. 如因機位不足而分組分批離開時，如果下一目的國的簽證為團簽時應按簽證之人數（一個團體的團簽可能有若干小本）來分組，得配合簽證之安排，否則在機場將形成無法出關的狀況。

2. 因航空公司超售（Over Sold）機位而產生的機位不足等問題，領隊應堅持團體必須同時行動，要堅決表示抗爭的意念和決心，爭取到底，通常是會贏取勝利的。

十、住宿方面

1. 如因沿途行車延誤，到達目的地會超過預定的時間時，應先和飯店聯繫，並告知將到達的時間，最好能先取得所需的房號，如此一來較可以保障預訂的房間不會被誤以為不來而賣出。此種情形尤以旺季為然。

2. 預訂之飯店因超售以致無法給予房間時，如果問題是因飯店之超售而起，則領隊應堅持要飯店給予所訂之房間。如飯店要改以其他飯店代替，則必須和原飯店等級相等或更好的飯店，否則不接受。同時，因此而造成團體之不便，領隊可要求給予適當的補償，例如可要求飯店給予每一個團體房間送鮮花、水果等作為造成不便之歉意，別忘了這是自身的權益。

3. 安全性考量：緊急事件處理所秉持的角度和方法雖因事項之不同而異，不過一切應以旅客的安全為考量，以其福祉為依歸，對事件之處理要合

理合法合情，不卑不亢，發揮協調與溝通能力，誠是領隊成功之最大基石。

緊急事件案例討論

隨著出國旅遊人口的增加，產品需求的多元化，形成了海外旅行地點推陳出新，而其間所牽涉到的相關層面也日益寬廣，而領隊所需要的素養層面也就更高了。為了使領隊更明瞭在帶團期間能更容易掌握所發生的問題，特針對下列各案例做一討論，以期對領隊能有所啟示。

下列討論的問題，包含了證件遺失、罷工、旅客迷途、航空公司超額訂位和團員間的相處等問題做一深入詳細的說明，以期能使領隊們收到舉一反三之功效。

案例一

機場航管人員罷工之影響

(一) 問題的發生

甲旅行社在2011年研擬了一個乙國觀光團，推出工作很順利，成行時有100名團員參加，並派了3位領隊隨團服務。

乙國的觀光內容，主要以在各個城市裡進行觀光活動為主。

行程進行得很順利，沒有發生什麼問題。沒想到卻在回國的前一天，乙國的航空管制人員突然發動罷工。

在領隊的立即查詢下，知道乙國全國的飛機場全部罷工，國際、國內航線全部停飛。雖然和預定搭乘歸國的丙航空公司連絡，但丙航回答說罷工的解決需要相當的時間，目前也沒有辦法。

領隊立刻透過當地代理旅行社設法安排旅館，由於許多團體都遭到同樣的問題，因此在機場所在地的丁市所有飯店均客滿，結果只好到附近的都市去暫住。

然而那邊的旅館要求先付住宿費，每天的費用都須在前一日就繳清。領隊因為旅行團的活動已到尾聲，剩的錢也不多，不足以墊付100人份的住宿費，所以就向團員們說明，請其自付各自費用。但是有部分團員提出抗議，認為負擔多餘費用的責任誰屬尚未明確，而不肯付出。

經領隊說明，在這種情況還是需要團員自己負責，引起極度的不滿和抗議。

(二) 經過

罷工終於在3日內解決，旅行團重行搭乘丙航歸國，這期間每人多付了2日費用。有幾位錢不夠的團員，則由領隊向當地代理旅行社洽商，先代墊給團員，歸國再要回。

團員們由於多日的遲歸再加上多花了數日的費用，對於旅行社的解決並不滿意，因為他們要求領隊先預付，但領隊卻以沒有足夠的錢為由而拒絕，最後團員們只好悶悶不樂地自行付費，但要求歸國後，旅行社要給他們滿意的解決。

回國後，團員們聯名向甲旅行社提出抗議，不接受領隊的說辭，要求歸還已支出的費用。

甲旅行社內部商討的結果，認為費用太大無法負擔，而且依照旅行法令並無須負此責任，於是連同丙航空公司的事實說明書向團員提出答辯書。

結果，參加團員沒有再有異議，問題得以解決。領隊事後解釋，當時雖然可以代墊住宿費用，但一旦回國想要收回來可能沒那麼容易，所以就採取強硬措施讓大家各自負擔，解決了事後許多麻煩。

(三) 檢討

因罷工而變更旅行內容多支出的費用由旅客負責

根據旅行業管理規則第二十三條的規定，旅行業者應與旅客簽訂旅遊契約，並根據旅遊定型化契約契約第二十一條和第二十二條之規定，由於不得已的事由使得預定行程的旅行實施一部分不可能實行時，在旅客的同意下，可以變更旅行契約內容的全部或一部分。若不可歸責於旅行社之情況下，得向旅客收取旅行內容變更所發生的差額費用。

至於航空公司是否應負責呢？依據國際航空運送約款第十條第二項的規

定，在航空公司對於不能控制的事實（包括氣象條件、不可抗力、罷工、暴動），得不經預告就決定是否停飛或延期等。故航空公司在本事件裡也無須負責。

因而，本案例中的情況明顯地指出，由於罷工所發生的多餘住宿費用，還是要由旅客自行負責。

旅館要求每日先付現金，這是旅館的政策，願者上鉤，誰也無法置評。倒是領隊的應變措施值得參考。

這位做出上述決定之領隊，顯係經驗豐富的專家，在這種情況下先代團員付費，將來問題就大。他強硬要求每人先付，對於沒錢者則先墊，並立據待回國後憑據收取，處置之明快、果敢，實令人佩服，值得學習。

最近由於飛機的遲延、取消及罷工等，使得旅遊活動計畫受擾的情況更甚以往，因此今後在旅行要約上，要特別提及。

(四) 本案例對領隊應有之啟示作用

1. 領隊應瞭解旅遊要約之內容，明白自身之權利和義務。
2. 處事要果斷、明快、合情合理。

案例二

機位客滿分兩組行動，後行者受損

(一) 問題的發生

甲旅行社在2012年出了一個歐洲團，團員有29人，約半數是女性。最初該團先抵達開羅欲搭第二天抵羅馬的乙航空公司的班機，領隊以電話向乙航空公司確認時，對方回答因為沒有預訂，該班次已經客滿。不得已只好再安排改搭同一天的其他班次，最後幸好有丙航空公司的20個機位，其餘的只好乘第二天的乙航空公司的班機。

結果選了團體中年紀最大的20位，由領隊帶領先行飛往羅馬，剩下的10位由開羅的導遊照顧。第二日，領隊到機場迎接後到的10人，然後再集合團員於下午一同在羅馬市區觀光。

剩下的10人原本很生氣，後來由於接下來的行程很順利，心情也逐漸好

轉，所以領隊也安心多了。

但是回國後，留在開羅的10人當中，有4位向甲旅行社提出不滿。他們說：「留在開羅的10位因不得已在開羅住一晚，但是所住的旅館和前一天的差別很大。不但是木造的旅館而且伙食也很差。再加上天氣炎熱，使他們有些人都累倒了。原指望領隊來開羅送他們到羅馬，結果卻任由當地導遊送他們。他的中文又不通，使得他們在不安中度過一天。第二天抵羅馬時，只剩半天來觀光，這個責任應該由貴社來負責。」

(二) 其後的經過

甲旅行社的承辦人及負責人，立刻和這4位團員見面溝通，結果他們4人主張除了道歉外還得賠償旅行不愉快所受的損失。甲旅行社向乙航空公司詢問為何取消機位之事，對方的回答也不明確，可能是超額訂位之故，事情也不了了之。

甲旅行社最後只好接受4位抗議者的要求，對於留在開羅的10人，表示道歉，並致送慰問金，不滿之團友也接受了此處理方式，此次糾紛得以解決。

(三) 檢討

業者雖可免責，但應支付某程度慰問金

由於航空公司的超額訂位（這是航空公司內部作業不良的結果）使得行程受阻，在業者是時常會面臨到的問題，依照國際航空運送的約款規定，對於超額訂位並沒有相當的條文，在約款第七條B項有說明：「預約在有效機票以前沒有確定的效力。」在臺北出發以前就發行的機票，顯然航空公司要負此責任，然而如果不遵守的話，關於賠償也沒有任何規定。

對於預約我們可以說只是優先順位的手段而已，並不發生賠償的問題，所以這一點對於國際旅行業界實在非常頭痛。

美國CAB（Civil Aeronautics Board）對於航空公司的超額訂位有很嚴格的管制，可以提高罰金，在臺北有辦事處的航空公司，我們還可以有交涉的餘地，如果沒有代理或辦事處，在當地交涉更屬不可能。在此事件中，幸好隔天還有班機，如果是逢到每週飛一次的班機，那情況會更嚴重。

旅行業者在取得航空公司的機位確認後，不幸中途又因超額訂位不得順利成行而改變旅行內容，如果將責任歸於航空公司，以此理由向旅客解釋，

通常是不太容易為旅客所接受的。根據旅行業管理規則第二十四條規定，國外個別旅遊定型化契約應記載事項第六條之規定：為使旅行能順利實施，在不得已的情況下，可以變更旅行內容。但是事實上，由於旅行內容變更都會使旅客覺得不便，在不太有利的情況下，旅客是不容易滿意的。

本事件的處理當中，甲旅行社向留在開羅的10人道歉，同時也致送慰問金，這也是不得已的處置。

關於慰問金的金額，及在開羅的住宿費用及什項支出，實應由乙航空公司來負擔。然而我們所要強調的是，旅客無論是有任何強硬的要求，只要是錯誤不在旅行社，領隊沒有軟弱的必要。當然對於旅客的慰問金，也要有適當的節制。

(四) 本案例對領隊應有之啓示作用

1. 因機位不足使得團體要分批走時，得注意入境國簽證問題，目前我國團體簽證的國家頗多，如何適當安排不可掉以輕心。
2. 在旺季旅遊，航空公司超額訂位（Over Booking）的情況嚴重，因此團體應盡量早到機場，並完成報到（Check In）手續，取得登機證實為上策。
3. 若非旅行社所造成的錯誤，領隊有必要向團員說明，並取得團員之理解，而合理得宜的溝通方式必得保持。

案例三

觀光途中迷路

旅客在旅遊中迷路，無論其原因如何，旅客均會歸咎於領隊處理不當，值得警惕，茲舉二例說明如下。

(一) 甲案問題的發生

甲旅行社以乙服飾開發中心為主辦者，共同組成美國西海岸服飾考察團，訪問途中在洛杉磯停留時，某一個下午去迪士尼樂園玩，並在當天晚上預定在飯店附近舉辦一次當地服飾業者的演講會。

但是在迪士尼樂園裡，發現丙君行蹤不明，到了集合時間，也不見丙君出現，由於當天晚上演講的時間已很迫近，於是領隊商請當地導遊先率團赴會場，自己一人留在樂園尋找丙君。領隊和服務台聯繫，可是由於當天是星期日，人潮擁擠不堪，終於在兩個小時後才把丙君找到，立刻趕往會場。可是到達時，演講會已經結束。

丙君認為其在迪士尼樂園迷路是領隊及導遊的疏忽所致，才使自己無法趕上演講會。由於丙君是此次視察團中很有份量的人物，所以就變成一令人頭疼的問題。旅行社和乙服飾開發中心的主辦人及丙君曾就此問題一再商談，但是丙君仍然怒氣難消，他說：「如果不提出適當的道歉，他將率領與他一組的人員立刻回國。」

(二) 甲案之處理

經過乙服飾開發中心的說服，丙君同意繼續留在旅行團中，歸國後，要求這個考察團以後的出國行程都要交給別家的旅行社辦理。甲旅行社對於失掉乙服飾開發中心這個客戶，很不甘心，所以就以公司負責人的名義寫了一封道歉函給丙君，同意以後的旅行團不再派同一位領隊，丙君也認可了，才結束了此次糾紛。

然而乙服飾開發中心詢問旅行團的其餘團員，對領隊之工作態度之意見均無意見，這個迷路完全是丙君自己造成的。

(三) 乙案問題的發生

丁旅行社在2010年舉辦了一次臺北—法蘭克福—科隆—阿姆斯特丹—巴黎—臺北的歐洲旅行團活動。在阿姆斯特丹住了一晚，第二天搭乘巴士往巴黎出發，途中在布魯塞爾吃午飯，午飯後有1小時的休憩時間，但是在集合時間時，卻發現團員戊君沒有回來，後來只好延長巴士時間，並分頭去尋找戊君，但仍無法找到，報了警，找了3小時仍無結果。最後團長及領隊只好留在布魯塞爾，其餘的人向巴黎出發。

團長和領隊一直和警察局聯絡尋找戊君，直到當天深夜才在離現場4公里外的地方找到人，一行人只好在布魯塞爾過夜。第二天才搭飛機赴巴黎和隊伍會合。

戊君抵巴黎時，指責領隊的安排不當，所以才使得自己迷路，並向領隊提出不滿。

(四) 乙案的處理

在巴黎的旅館裡，團長及領隊向戊君說明詳細的經過，表示願意負擔由布魯塞爾赴巴黎的機票，才解決了此次的糾紛。

(五) 甲案之檢討

> 使團員不迷失是隨團服務員的責任

在甲案的例子中，團員在迪士尼樂園中迷失了，領隊在提心吊膽中尋找，好不容易找到後又被埋怨，並被威脅要離團回國，實在令領隊有苦難言。在迪士尼樂園內，要使團員統一行動實在是很困難的，許多團體都是指定時間地點後，各自帶開自行活動，然而也有些旅行團因為怕人員走失，由隨團服務員帶領，僅在導遊人員的指示下參觀幾個預定的節目。

在本事件中，由於當天是星期日，而且晚上又有重要演講會，人員解散前，應詳細告訴團員遵守集合的時間及地點，也許隨團服務員已經做到了，但是丙君沒有仔細聽，才使得錯失了約定的時間集合。

丙君的主張也許有點過份，但是領隊對於集合的地點、時間，似應有更深入的研究才行。這不是旅行約款上責任歸屬的問題，而純粹是感情處理的問題。丙君後來主張離團歸國，或是以後不再由甲旅行社代理等怨言，都不是很理智的處理。

(六) 乙案之檢討

在布魯塞爾的午餐後自由休憩一小時的時間裡，為什麼戊君會跑到4公里以外的地方，真令人無法理解，在只有一小時的時間跑得如此遠，是不是有點怪異呢？

無論如何，在自由解散前領隊應向團員們詳細說明，如果在集合時間裡不回來，大家將不等待，遲到的人需自行到下一個目的地，如此將嚴格限制團員們的行動。依照旅行要約第十五條和第十六條之「留滯國外」或「惡意留滯國外」之情形，旅行社均應對旅客做出不同程度之賠償。因此領隊確實應盡保護旅客之責並要善盡告知之責任。

(七) 甲、乙兩案例對領隊應有之啓示作用

1. 旅客的安全為領團時最高之指導原則，尤其國人外國語言能力目前普遍不佳，萬一迷失，其心境之緊張不言而喻。
2. 國人多喜拍照，並多不願受約束，且不守時，領隊如何能發揮團體中之公權力使旅客有所遵守，是領隊成功帶團之首要考驗。
3. 領隊無法完全受到所有團員之讚美，但領隊卻應照顧到眾人之權益，並且要按行程內容執事。
4. 適時掌握旅客的心理也是領隊成功的重要條件。

案例四

領隊病倒影響旅程遭埋怨

(一) 問題的發生

甲旅行社在2011年出了一個機械業者前往杜塞道夫展覽會考察的旅行團，人員20名，領隊1名。

行程是在杜塞道夫做一個禮拜之停留，然後在德國各都市參觀見習。

旅行一直很順利，離開杜塞道夫展覽會搭乘飛機往法蘭克福途中，團員乙君突感身體不適，因此抵達法蘭克福後，立即住進旅館，請來醫生看病，醫生診斷的結果是感冒，並無大礙。乙君被單獨安置在一單人房。而領隊則和團長替換照顧病人到深夜，等到熱度降低後，才回自己房間休息。

第二天，本來預定在法蘭克福市參觀和購物，由於發現乙君的體力尚未恢復，領隊就請了一位導遊率團參觀，自己留在旅館照顧乙君。

經過一天的休息，乙君體力恢復，全團按照預定行程，翌日乙君前往慕尼黑。

然而，抵達飯店，分配好房間後，領隊卻病倒了，醫生診斷說是過度的勞累和感冒所致。

慕尼黑的觀光還好有當地的導遊可以帶團，只是第二天要出發時，醫生說領隊最好不要太勉強行動。因此領隊和團長商量的結果，由團體先行出發，兩天後再和大家會合。

下個目的地是到漢堡市，領隊以電話和當地的旅行代理店聯絡，說明詳情，請他們幫忙照顧。

之後的旅行活動大致還順利，只是在抵漢堡市時有一些小問題發生，部分團員認為這是領隊的職務怠慢而交相指責。

事情是這樣，當抵達漢堡時，一直都看不到當地代理旅行社派人來接團，經過許久，大家才住入旅館，由於時間已晚，當日的工廠參觀就無法進行，團員們向當地的導遊要求第二天的觀光停止，改為工廠參觀，卻被導遊拒絕，因而引起不滿。

(二) 其後的經過

此事後來並沒擴大，但一些團員卻指責領隊疏忽自己健康才造成大家的不便。

團長居間一直勸說，然沒有結果，回國後，不滿的團員向旅行社提出指責。

甲旅行社認為本身並無錯誤，而且事後的處置也很盡力，不過為了想息事寧人，還是承認了隨團服務員忽略了己身的健康而造成了大家的不便，同時向每位團員致歉。

(三) 檢討

> 隨團服務員也是人，於旅途中病倒不該責其怠慢職守

這個事件，有幾個問題應該討論，首先，團員中有人生病，應該如何處理才是上策？

前文所述隨團服務員照顧病人的精神，實在是值得稱道的。為了使病人趕快復原，自己還多照顧了一天，使病人得以繼續參加旅行，團員們應該不能抱怨才是。問題是出在領隊也因緊張、看護、疲勞過度而病倒，使得旅行計畫產生阻礙。同時，當沒有領隊隨行的旅行團抵達漢堡時，也找不到當地的接待人員，以致當天無法活動，要改變次日的活動內容又遭拒絕，才使問題嚴重起來。

回國後，以疏忽健康為由而被指責怠慢職守，事實上不管領隊如何地注意，也會發生交通事故、盜竊、食物中毒等問題，而且又不像旅客，可以放心出遊，在極度緊張、勞心勞力的情況下，感冒傷風並非不可能，說這樣是

職務怠慢，實在是強詞奪理，不通人情。

這件事並沒有誰對誰錯的問題，只是既然引起了團員們旅行的不便，而且不能達到願望，則旅行社負責人要針對此點道歉，或許也可以根據事情的嚴重程度而致贈慰問品，作為歉意。

總之，旅行業者要隨時注意旅客的心情，做最妥善的處置才好。本事件唯一可歸責於隨團服務員的，也許是和當地的代理旅行社聯絡不當而已。

(四) 本案例對領隊應有之啓示作用

領隊為全團的靈魂人物，更是海外遊程的執行者，因此健康的身體誠屬必要，否則如何能照料他人呢！因此領隊必須：

1. 不要使自己過分忙碌，尤其在旺季，不要馬不停蹄地一團接一團的帶，要有充分的休息。
2. 帶團時應謝絕不必要的應酬，如陪團員喝酒，徹夜不眠，應告知團員，您白天仍須為他們工作，相信旅客不致於責怪。
3. 彈性調整行程，如全體團員同意調整，有時也應從善如流，畢竟旅客出國所企求的就是美好的歡樂回憶。

案例五

委託旅館保管之護照遺失

(一) 問題的發生

甲旅行社在2010年出了一團歐洲17天之旅，共有團員35人參加。日程17天，以荷蘭為起點搭乘巴士，前往法國、瑞士、德國等地觀光。

在訪問瑞士時，住宿洛桑，在櫃檯報到時，旅館方面要求繳交全體的護照，說這是上面的規定，凡是住宿的人都必須繳出護照。不得已，領隊將每個人的護照收齊交給旅館。領隊希望報到完後能夠將所有護照還給他，以便他交還給團員。但是旅館方面說不行，要把護照放在每個人的鑰匙架裡，確確實實地一本一本還給每一位。領隊只好同意。

然而，在第二天出發的時候，團員中的乙小姐發現自己的護照沒有還

給她，向其他團員都查問時，每個人都有，只有她沒有。緊張之下向櫃檯詢問，櫃檯堅稱每本都還了，沒有剩下任何一本，雙方爭執不休。

到底誰是誰非也無法分清，領隊只好陪乙小姐到蘇黎世之我國駐外單位申請。經獲補發後再一齊回團繼續旅行，然而嚮往已久的鐵力士山卻未能隨大家去遊覽，乙小姐一直耿耿於懷，歸國後立即向甲旅行社提出投訴。

乙小姐表示：「因為護照的遺失，使得我旅行的半程浪費掉。心情不安、情緒緊張、精神受到嚴重打擊，那種隨便的護照保管方式，領隊不提抗議實在不應該，美好的旅行變成遺憾的回憶，希望甲旅行社對此要負起實際上的責任。」

(二) 其後的經過

甲旅行社收到乙小姐的投訴後，立即再向瑞士的旅館查詢，然而對方還是堅稱護照已退還。經詢問領隊為何不一起將護照收回，領隊說：「在這種場合，依照旅館的約定是一般業者的通例。如果勉強要求照己意的話，反而會發生意外，由於業者已有很多先例，所以還是照旅館所說的，讓他們直接還給個人。」

甲旅行社聽完領隊的解釋，深感頭疼，由於領隊在處理上，確實也有一些小疏忽，所以才會招致問題的發生。因此，願意對於乙小姐提出某種程度的補償。乙小姐自認為旅行社既然表示出誠意，也就欣然接受。

(三) 檢討

領隊對護照的遺失應負其責任

本事件裡，乙小姐由於護照的遺失，在旅途中飽受精神上的痛苦，歸國後向旅行社追究責任是可以理解的。

一旦把所有團員的護照都蒐集到手，就有義務讓每個人都人手一本地取回，不然就應該負責，這是理所當然的。

若是沒有書面的收據憑證，那麼到底有沒有交付護照就很難判定，雙方各執一詞，於事無補反而徒增困擾。

領隊雖然說是由於旅館的規定非得把全體護照繳出不可，但應該在旅館交還個人護照時，逐一核對名單，以免漏失。如果當初領隊要求旅館這麼做，讓每個領取護照的團員在名單上簽名的話，就可避免這次的事件了。

護照遺失後，往往從申請到補發之間費時日久，把大好的旅遊活動都平白浪費，不僅造成時間、物質的損失，連精神打擊都很大。希望領隊在處理團員護照時一定要投以十二萬分的注意才行。

(四) 本案例給領隊帶來之省思

1. 任何重要文件交予他人時，必得請對方開立收據以示責任分明。
2. 在取回證件時，如過海關交出證件後、在歐陸各國驗開後，均應仔細核對取回之證件，如此可以防止不必要的遺漏發生。
3. 擔任領隊除了膽大更要細心。

案例六

團員中有暴力分子困擾其他旅客

(一) 問題的發生

甲旅行社在2011年，組了一個紐澳17天團。團員共24人，是經多家旅行社招募合組而成，團員大多數為醫生夫婦。甲旅行社派了一位領隊隨隊照顧。

抵達布里斯本次日，團員乙君向領隊訴苦說同房的丙君好像是暴力人物，在房間飲酒的粗行並口出暴言意圖威脅，希望領隊能想點辦法。隨團服務員立即去找丙君，請求不要騷擾人家。沒想到丙君不聽勸，反而認為乙君要離去是豈有此理，要求乙君立刻回來，並出言恐嚇。

乙君當然拒絕回去和丙君共宿一房，不得已，領隊只好再安排其他的房間給乙君住，這件事方才告一段落。其後，丙君仍然於巴士中飲酒作樂，公然騷擾他人，使得其他旅客也極端不滿，要求領隊趕快採取行動。

領隊暗中警告丙君，他卻反而勃然大怒說：「本大爺也是客人呀！我也應該受到照顧。」行動愈發狂暴乖張，團員們因身居海外均敢怒不敢言，使得領隊進退維谷，苦思不得良策。

之後，領隊為了避免團員和丙君發生衝突，盡量和丙君同行並協助他以便旅程可以續行。結果，丙君興高采烈地隨團回國，然而團員中卻有數位向甲旅行社追究責任。

主要是埋怨高高興興地出門，卻因為丙君一人的緣故而使得旅遊變得很不開心。本來領隊應該叫丙君離隊，或制服他，但他卻反而任其跋扈專橫，抱著多一事不如少一事的態度，實在有失職守。團員們大都認為領隊和甲旅行社應該對此事負責。

(二) 其後的經過

甲旅行社的負責人接見了團員代表，溝通此問題的解決方法。

甲旅行社對此表示抱歉，但也無法允諾任何賠償。團員代表們則堅持若不提出相對賠償，則不願接受和解。

甲旅行社內部檢討的結果，決定向團員們致歉，團員們雖仍表示不滿，最後也沒有再提出更強硬的要求，而使此事就此解決。

(三) 檢討

> 暴力團員約款無力適用，最好不要接受其參團

旅行團中有暴力團體的人員混進來時要怎麼處理，實在是令人頭痛之事。對於暴力之事，一般的旅行要約均無明白限制和規範。而且由於擔心報復行動，所以往往不能輕易地採取強硬措施。

該旅行團為各家分別招募之團體，才會讓看似暴力團體份子的人員混進來惹事生非，使得團員們一個美好的旅行假期變得烏煙瘴氣。

領隊為了使丙君不會再向其他團員找麻煩，不得已挖空心思，投其所好善盡服務，使得旅行活動可以順利，然而這種態度，其他的團員當然無法滿意。對於旅行業者的團員們來說，這是運氣不好的一次旅程。

受理報名之時，每位旅客都有憲法所保障的平等權利，業者不得隨便予以拒絕。但是對於態度可疑的旅客可以在受理申請時，委婉地拒絕之，以免留為後患。

對於支付了高額的旅行費用，而欲享受一生中最值得回憶的善良旅客們，旅行業者應小心慎選團員才好，不要一味地只想著湊成人數達到出團的目的。一旦被不良人士加入，處理會很困難。如果勉強接受，或許會發生更意想不到的費用吧！

(四) 本案例所帶來的啟示作用

本案例之啟示甚令人玩味，旅行業應引以為鑑：

1. 慎選客人，事前過濾客人之工作誠屬必要。
2. 應在旅遊要約中授予領隊更具體的權力，如有權中止危害團體安全的份子隨團旅行或不失為一有效的方法。因此雙方以誠信為原則的約定，在日後的旅遊要約上誠屬重要。

　　回顧近10年（2001-2011）旅行業經營方式產生了巨大變化，從以海外旅遊為主軸之發展方式進而蛻變形成以國內旅遊為重心的型態。自2008年至2010年，來臺旅遊市場成長顯著，其間各年之旅客成長率均高於世界觀光組織調查的全球國際旅客及亞太地區旅客之成長率（參見附錄）。以2011年為例，其中又以韓國、日本、新加坡、中國大陸等地來臺旅客為最高。而觀光外匯收入亦逐年成長，在2011年達3,000億新臺幣，占臺灣GDP之2.18%。此外，2011年國人出國亦達950萬人次，而國民旅遊亦有1.3億人次，均出現急速提升。此外，觀光遊樂區營收達60億，觀光旅館總營收亦破500億，帶動投資與就業，並促成國際連鎖旅館品牌合作（交通部觀光局，2012）。面對目前量化後市場所衍生的新問題，也形成了旅行業經營上有待克服之瓶頸。要能對未來市場有所掌握，必須先要對旅行業之結構系統有一完整之認識，並從此系統外在之國際政經變化，以及此系統內部相關上游事業體供應商的改變與劇烈競爭下的旅遊消費市場中，尋求出未來發展之方向，方能再創佳績。

第16章

我國旅行業未來發展之趨勢

- ➡ 旅行業發展之系統概念
- ➡ 外在因素之影響
- ➡ 旅行業供應商之發展
- ➡ 我國旅行業市場之現況
- ➡ 未來發展之趨勢

 # 旅行業發展之系統概念

　　觀光學者Chuck Y. Gee等人曾提出觀光旅遊事業的「聯結概念」（Linking Concept），旨在分析旅遊產業發展間的互動，引起學術間的廣大迴響。其主要的功能係就產業間與消費者間的動態影響，予以系統化的剖析。惟在影響系統的外部環境則似未能著墨，因此作者藉環境分析中的社會、政治、經濟與科技（Society, Technology, Economics, Politics，簡稱STEP）的STEP因素為輔，據以剖析旅行業未來的可能發展。

旅遊業的聯結概念

(一) 聯結概念

　　「聯結概念」係由Chuck Y. Gee等教授提出以網絡方式來瞭解旅遊業的範圍及其產業中各類機構間與旅遊消費者相關關係的有效方法。本概念中旅遊相關事業體可分為下列三個部分：

1. 直接供應商：航空公司、旅館、陸上運輸、旅行業、餐廳及零售店。
2. 輔助服務行業，包括了特別服務，如旅遊籌劃者、旅遊及商業刊物、旅館管理公司以及旅遊研究公司等。
3. 推展的機構，它與前述兩類不同之處乃是包括了規劃單位、政府機關、金融機構、不動產開發者以及教育和職業訓練機構。

　　在此觀念下，旅行業及其相關事業體的關係呈現如**圖16-1**。

　　由此關係圖可以看出旅行業為介於上游相關事業和消費者的中介地位，其上游產業的變動形成旅行業的特質和範圍。而旅行業間的互動則形成經營類別和行銷管道，也構成各類旅遊產品的產生。此經營類別包括旅遊躉售商（Tour Wholesales）、旅遊經營商（Tour Operator）、零售旅行代理商（Retail Travel Agent）以及專業中間商（Special Channels）四種。

(二) STEP的關鍵因素

如果僅有聯結概念並無法說明旅行業和旅遊相關事業體的關係，對影響此結構體發展的外部變數並無法控制，使其在發展趨勢上無法自主掌握。因此，為了更能把握和控制影響它發展走向的外在因素，經整合上述二項變數，可得到**圖16-2**的系統結構圖，以完整剖析出旅行業之未來發展。

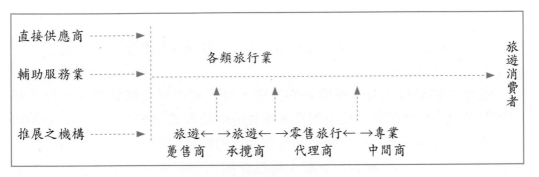

圖16-1　旅行業在相關事業體中之樞紐地位

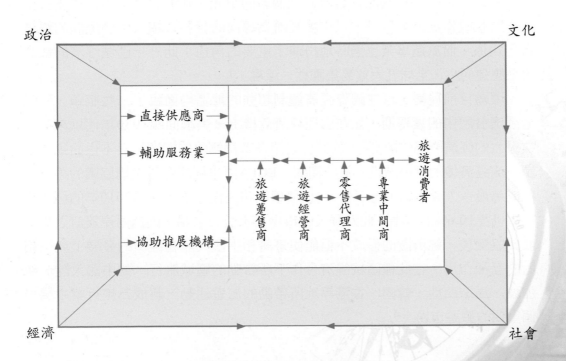

圖16-2　旅行業系統結構圖

旅行業實務經營學

外在因素之影響

就前項的旅行業結構系統中，我們首先探討在此影響結構外部的變數，包括了政治、經濟、社會、文化與科技之發展，及其對我國旅行業未來走向的影響。

一、國際政治和經濟發展趨勢，促使區域旅行成為主流

近年來國際政治有了極顯著的改變，自二次世界大戰結束後，以美蘇二超強大國為中心的自由民主與共產極權的傳統意識型態的對立，經過圍堵孤立政策、和平談判時代，進而到合作共存的新局面而瓦解。國際關係觀念的改變，使得二大集團的對立關係得以紓解，而蘇聯共產政權一夕間的崩潰、東西德的合併、東歐的民主自由化、中國大陸的持續經改（侯秀琴譯，2009），均使得整個國際社會步向一個新的紀元。新的政府莫不以改善民生需求為執政當局最高目標。以市場經濟為導向的發展，擴大了國際間的經濟合作關係，而旅遊事業也適時地扮演了重要的角色；此外，區域經濟的觀念更是應運而生，全球五大貿易集團逐一浮現。[1]

環顧目前局勢，以往國際經濟體制超強的地區均面臨了一些瓶頸，而陷於經濟發展中的衰退期，如在處理經濟危機上，美國面臨1930年代以來第三次最大的經濟衰退的隱憂[2]，歐盟仍有諸多有待解決的問題。日本也面臨了所謂泡沫經濟後的療傷階段。值此期間，ECFA兩岸經濟合作架構協議的經濟圈就成為最令人矚目的地方了[3]。在這種環境和運作之下，我國2010年的經濟成長率仍達10.6%的水準，此乃拜大陸市場需求殷切之賜。因此兩岸簽訂之經濟發展協議後，經濟圈的形成不但能使臺灣和中國大陸在經濟的發展上產生相對的互補作用，在此種區域經濟合作下所帶動的區域旅行，如中國大陸、新加坡、馬來西亞、韓國、香港等地所帶動的旅遊活動，將成為旅行業中另一個重要的旅遊市場。[4]

二、影響我國旅行業發展之國內政治與經濟因素

我國自民國68年開放國人觀光出國，到民國75年以後人數急速成長，2010年已超過950萬人次，在接待旅遊方面，由於兩岸關係的解凍，政府大力推動六大新興產業及觀光領航拔尖計畫的打造，來臺觀光旅客於2011年已超過600萬人次，而國民旅遊已達1.3億人次（交通部觀光局，2012）。究其主要因素有下列數端。

(一) 政府開放政策，觀光產業成為主軸

追求自由化和民主化為近年來我國政府在施政上的主要方針，而其中尤以蔣故總統經國先生於民國76年廢除臺灣地區戒嚴法和次年決定開放大陸探親，是為我近40年來最重大的決策，使得其他的相關政治得到有力的支持，接踵而來的觀光政策利多，如旅行業之解禁，護照效期延長為10年，費用降低，加上近年來政府推動以觀光為軸心的六大新興產業、觀光領航計畫及海外免簽證或落地簽證國家已達132國之眾等有利因素，均增加國人出國旅遊之便捷性[5]。再則觀光政策的解制，自由行之推動均提供旅行業發展之有利環境，使得國內的旅行業產生結構性的變化。

(二) 經濟之成長與家庭收入之增加

近年來國內經濟在政府長期的規劃下，普遍呈現穩定的成長，經濟成長率近5年在國際金融風暴影響下仍相對處於優勢，通貨膨脹也限制在4.5%以下。而六年國建計畫的推動也為國內經濟成長奠定有利的發展基礎，家庭收入相對穩定，也為旅遊埋下最佳之利基。根據主計處2011年的統計顯示，國人每人國民生產毛額已達21,229美元，提高了國人對購買非必需品的旅遊消費能力。而國內幣值對國際主要貨幣均能保持一定的兌換比率，對出國旅遊有相當的助益[6]。

三、影響我國旅行業發展之社會與文化因素

1. 生活型態改變。在目前追求高度效率的經濟社會裡，工作壓力日益加

重，旅遊成為人們紓解身心壓力的最佳方法，帶動國人消費價值觀念改變，旅遊成為其生活的一部分，並不需富裕之後有了積蓄才出門[7]。根據2010年之相關統計國內民眾呈現晚婚之現象，男性由以前的27歲延到30至34歲，女性則由24歲延到26歲，嬰兒的出生率也降低，平均每對夫妻由養育2.25個子女下降到1.1個子女；使得新一代的年輕人有更多的時間與能力出國旅行，此種國內旅行、海外度假的方式已成為一個新的大眾生活型態（Life Style）。

2. 旅行產品和內容的大眾化。由於國人出國人口急遽增加，量化後的市場帶來旅遊產品的多元化，使得旅遊消費者對旅遊產品的可選擇性增加，旅行不再是高不可及的消費，而是全民可參與的活動。

3. 政府加強國人的文化建設，特別把提高國人的生活品質列為發展的要項，而近年來六大新興產業政策的推動，就是一個很好的例子[8]。臺灣美食所創造出來的效益，以及臺灣各地方特色的打造，均對觀光資源的建設，地方文化的型態帶來新的觀光氣象[9]。而近年來航空市場的急遽成長，尤其海峽兩岸的直航就是最明顯的例子，以上皆為國內旅行業開創有利的發展空間與條件。

四、電腦資訊科技日新月異

電腦資訊科技的運用可謂日新月異，資料庫行銷（Data Bank Based Marketing）已是必然趨式，另外網際網路（Internet）如EIP（Enterprise Information Portal）管理系統，會計電腦化系統，資訊管理化系統（Management Information System）以及顧客關係系統（Customer Relationship Management, CRM）等系統的出現，大大提升旅行業的競爭力，為旅行業者的經營帶來新的革命（見圖16-3）。

由於上述政治、經濟、社會、科技的演進，加上臺灣地區高速鐵路的完工通車，已為旅行業未來的發展營造出另一個廣闊的空間。

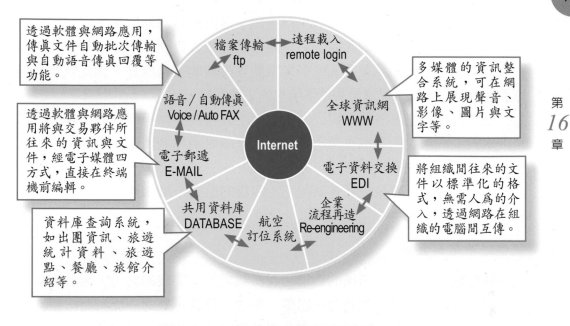

透過軟體與網路應用，
傳真文件自動批次傳輸
與自動語音傳真回覆等
功能。

透過軟體與網路應
用將與交易夥伴所
往來的資訊與文
件，經電子媒體四
方式，直接在終端
機前編輯。

資料庫查詢系統，
如出團資訊、旅遊
統計資料、旅遊
點、餐廳、旅館介
紹等。

多媒體的資訊整
合系統，可在網
路上展現聲音、
影像、圖片與文
字等。

將組織間往來的文
件以標準化的格
式，無需人為的介
入，透過網路在組
織的電腦間互傳。

圖16-3　Internet可運用之資訊技術

資料來源：資策會推廣服務處。

 # 旅行業供應商之發展

影響旅行業發展的因素除了外在的變因外，旅行業結構系統中的內部相關
事業體也主導旅行業未來發展方向的轉變。因此在本節中也對此做一探討。

一、直接供應商方面

(一) 天空開放、調整航程、力爭航權、推動自由行產品

由於國際政治的影響，以致於近年來是全球航空業營運遭受到最大挑戰
的一段期間。綜觀全球市場，歐洲和北美在過去的表現可謂慘澹經營，乏善
可陳。歐洲的航空業呈現6%的負成長，來客人數的減少，使得收入遽減，
在不景氣中連國營的法國航空的政府投資部分也出現撤資的要求。至於全球
最大的航空工業國美國也難逃衰退的命運。因此航空業不得不打出價格戰，

或併購增強航線，以爭取較大的生存空間。而由於亞洲地區未來經濟將持續成長，區域旅行大增，因此亞洲的旅遊市場前景成為國際航空公司矚目之焦點。然而在一片不景氣聲中，唯有東南亞等少數地方是例外。因此航空公司調整航線，力爭航權已經是目前環境中的主要策略。

不少歐美航空業者藉著與亞洲當地航空公司合作以爭取亞洲市場，尤其是美國對亞洲市場的爭取更是不遺餘力。而海峽兩岸城市間的行權更是各家航空公司力拚的目標。

而處於此種國際航空營運狀況下，我國的航空市場因而產生了結構性的改變：

航權之爭取與互換

基於歐美各國本身市場的需求和我國尋求外交突破的努力，因此近年來我國的航權屢有突破，如臺北—巴黎、臺北—倫敦、臺北—比利時、臺北—羅馬，巴西、澳亞航、安盛等航空公司相繼開航或直飛，機位急速增加，更重要的是兩岸直航的達成與擴張，更是開啟我國在航空發展上嶄新的一頁。

航空公司之增加

中華航空原為唯一的國際航空公司，由於天空開放政策，於是華信、長榮航空公司和復興航空相繼加入，展開了我國航空史上的新頁。而在國內和大陸直航後，啟動了區域航空發展的急速興起。由於航空公司的急增，競爭激烈，促使國際廉價航空公司的產生（Low Cost Airline），如美國西南航空（Southwest Airlines），新加坡的捷星亞洲航空公司（Jetstar Asia Airways）等藉靈活的營運方式，以廉價機票搶奪市場。因此，航空公司跨業包裝「機加酒」的自由行產品也已成為市場中另一股力量。

二、空中服務之改善

1. 旅行業對航空公司選擇性較多，使得長久以來航空公司和旅行業之供需達於平衡，甚至供大於求的現象也即將出現。因此消費將可獲得比以往更佳的航空服務。
2. 直飛普遍：由於飛機飛得更遠，一些遠程航線不一定要經過世界的中心都市。

3. 載客量增加，成本降低。

4. 由於導航設備和系統更加完善，使得飛行更安全。

5. 機艙內的服務更多元化，如娛樂設備和通訊設備能增加乘客在飛行途中的便捷，在頭等艙中加裝個人專屬臥舖，已成為另一種尊榮服務。

6. 由於電腦資訊系統資料庫的應用，簡化入境手續、行李託運等問題，提高航空業與其他旅行業者的經營效率。

　　因此旅行業如何運用專業知識為旅客尋求出更好更多的航空公司選擇就日形重要了。

三、輔助服務業之變化

　　在提供旅行業相關資源或服務中，包含了金融服務業、零售業、推廣機構等相關事業。而其中最具影響力者，首推信用卡和政府的公共建設為未來旅行業帶來成長的潛力。

(一) 信用卡

　　在相關的輔助服務業上，對旅行業最具影響力的為國內信用卡的發展。由於財政部開放信用卡市場，使我國逐步邁向無現金交易的時代，而信用卡的時代來臨將改變民眾的消費習慣。根據資料顯示，截至2012年2月，臺灣地區平均每人持有3.5張信用卡，個人消費理財行為也改變，旅遊的消費方式，信用的擴張將是必然的趨勢。根據經濟部發布之數字顯示，我國的儲蓄率有降低的趨勢。由行政院主計處的資料看來，國人對旅遊的支出不但有意願而且也有能力。

　　2010年國人出國旅遊的支出約在138.36億美元左右，而信用卡的循環作用功能，及安全、便捷的特性，使得持卡人成為旅行業廣大的潛在客戶（賴柏志等，2011）。雖然旅行社對信用卡服務的支付上仍存有歧見，但在目前旅行業已進入電腦資訊的時代，正視此一新的消費族群和消費趨勢是刻不容緩的事。

(二) 旅館業和餐飲業

　　近年來觀光旅館的大量興建與改善提升了觀光旅館業服務的品質，自民

國97年下半年到民國99年有18家觀光旅館，234家一般旅館新建，26家觀光旅館，248家一般旅館投入更新改善，總金額達738.17億元。此外，預估民國100年至102年將有34家觀光旅館及97家一般旅館新建，共投資794.4億元。加上旅館星級評鑑，更使旅行業的住宿來源獲得更豐富的資源。[10]

 # 我國旅行業市場之現況

在明瞭了影響旅行業未來發展的外在因素以及上游相關事業體的蛻變後，接下來再來分析旅行業市場本身的現況，茲分別就旅行業市場的結構，市場的經營和市場效益來進行剖析。

一、市場結構

市場結構包含了旅行業家數、消費者結構和相關旅遊產品演進等項目。

(一) 旅行業者家數倍增

旅行社於民國77年解凍後，新的旅行社如雨後春筍般地成長，到2012年3月觀光局正式之統計報告資料顯示，國內旅行社包含綜合旅行社96家、甲種旅行社2,069家、乙種旅行社176家，合計達2,341家，為開放前350家的6.7倍，顯見旅行業的蓬勃發展。[11]

(二) 出國人口急速成長

自民國68年政府開放國人出國觀光後，出國人口快速成長，民國76年首度超過100萬人大關，民國77年達160萬，民國78年為210萬，民國79年為275萬，民國80年為336萬，民國81年為420萬人，民國82年為465萬人，到民國100年已達950萬人次，而接待旅遊也突破600萬人次，且國民旅遊也有1.3億人次，其成長比例實屬空前。

研究顯示，國人海外旅遊的屬性如下：

1. 目地：以觀光為主。

2. 年齡：以30歲～49歲為大宗。

3. 海外停留時間：以7天～15天為最多。

4. 職業類別：以上班族、家庭主婦、退休人員比例最高。

此數據資料頗值得國人參考。

(三) 產品之差異性

由於消費者的人數日益擴增，對旅遊商品需求日趨多元，旅行業對新產品的開發日趨重要，此外，由於旅行業家數日增，競爭日烈，因此如何強化市場區隔的迫切性和利基市場的營造乃成為旅行業經營者的當務之急，如深度旅遊、會展（MICE）旅遊、美食之旅、醫療保健之旅、生態文化之旅等等的開啟。[12]

二、市場經營

所謂市場經營，即如何以有效的方法將產品透過一連串的過程而成功銷售到消費者手中，這一連串的過程就是市場的經營，包含了產品、通路、推廣等等策略。

為了因應量化後的市場，各旅行業對旅遊產品的開發定價、行銷通路、廣告等媒體的運用方式均有別於以往，但莫不以消費者的需求為依歸，因此旅行業者各盡巧思，力求在市場經營上有所突破。目前國內旅遊市場的經營，導向品質和公司形象塑造之市場經營新紀元。而科技的運用，如將產品置於網際網路上，更是波濤淘湧，成為旅行業發展的最佳道路。

而網際網路快速發展，資訊社會的出現，使得旅行業者的經營管理日益精進，在1990年中期以後，旅行業內部網絡已具雛形，藉由運用中文電子郵件，使企業內部管理結合網際網路（Internet），發展更是一日千里，而成為旅行業虛實並進的主要經營方式。

三、市場效益

目前國內旅遊市場上，由於電腦資訊化的普及，業者經營效率大幅度提

高，旅行業藉電腦資訊化，主導旅遊相關資訊、航空公司訂位系統、並結合旅行業的電腦資訊管理系統整合，如全球配銷系統使用，已使得旅行業的效率大大增加，對市場需求能即時做出適時能反應，對市場能因應能力日益增強。然而由於隨著量化經營後資產規模能擴充快速，毛利率有下降能趨勢，而員工流動率的增加也使得其經營效益受到影響，因此面對產品品質的控制上尚有待進一步的努力。

 # 未來發展之趨勢

綜合上述的外在變數，航空公司的蛻變及目前國內市場現況分析，未來旅行業的發展有下列數點值得注意的方向：

一、網際網路持續精進將成為推動旅行業變格的主因

旅行業的規模結構在未來的發展上會有顯著的改變，將朝向「極大化」和「極小化」的兩端發展，筆者在1992年所出版的《旅行業經營與管理》一書中即提出此看法，如今果然印證。而介於其中的業者必得對市場做出明確的定位，否則將被市場去中間化而難以生存。面對旅行業利潤空間的縮小和無可避免的競爭，量化後的規格生產，降低生產成本和擴大利潤為主要方法，要能達到此一訴求，旅行業必須要有精良的成員、充足的推廣預算、足量的採購議價能力、完整的財務結構和周密的電腦資訊管理輔助系統，這些條件使得旅行業將朝「極大化」尋求突破。可能的方式有下列幾項：

(一) 跨行企業之投入

由其他企業轉投入旅行業的例子在過去並不多見，然近年來已陸續出現，如燦星網路旅行社已是上櫃公司。因此，誰能率先突破目前旅行業墨守成規的經營方式，爭取與跨業間的合作，即可邁入一個新的領域，尤其以擁有廣大行銷通路的企業為佳，目前在國內的易遊網旅行社及燦星網路旅行社在這一方面是屬於與資訊企業結合的例子。

(二) 連鎖店之策略經營

　　無論是以直營、加盟、結盟或策略聯盟的方式，使營業據點增加而強化體質，產生更佳的應變能力，如廣告能力增加、行銷通道擴大、集合採購的議價能力增強、成本降低等均能達成顯著的效果。「創新競爭」（Competition Through Innovation）取代「價格競爭」（Competition Through Price）而成為新的經營理念。國內雄獅旅遊企業近年來的策略性經營也有相當的成效。

(三) 網際網路行銷時代，旅行社極小化的出現

　　業者可以透過不同網際網路的運用而成為其他旅行業者的產品代理商，同時也可以銷售上游資源給自己的客戶，在電腦資訊化的旅行業經營上，只要有一套功能完整電腦資訊系統即可，其他的相關服務則越來越周邊化，也許一間旅行社僅需3坪空間即可。例如德國知名的TUI旅行社就是極佳例子，該旅行社不大，但卻是五臟俱全，此為本文主張旅行業「極小化」的另一層意義。此外，國外大型旅遊產品供應商藉網際網路B2B及科技優勢，促使移動式旅遊業務人員（Mobile Travel Agent）、居家式旅遊業務人員（Home Based Agent）、合約式旅遊業務人員（Outside Sales Travel Agent）以及獨立簽約業者（Independent Contractors）的出現，將是在資訊化下另一種嶄新的行銷途徑與創業方式（張金明，2010）。

二、消費者理性意識高漲

　　由於旅行成為生活中的一部分，為生活方式之一，而出國人口年齡日漸降低，教育程度普遍提高，因此主要消費群的消費意識提升。加上近年來中華民國消費者文教基金會和中華民國旅遊品質保障協會積極推廣旅遊教育，使得旅遊產品的內容、品質、旅行業公司的形象等均構成其購買產品的決定因素。換言之，消費者的購買決策過程日趨理性化。計劃旅遊的趨勢已日漸蔚為風氣，因此旅行業對公司形象塑造也成了當務之急。但另一方面，由於網際網路快速、即時及無遠弗屆的特性，亦形成消費者對品牌忠誠度的鈍化，這也是旅行業者將面對的另一吊詭議題。

三、產品日趨精緻和多元化

　　國內外的旅遊經過近年來的大量發展，不但人數年年增加，年齡日趨年輕化，同時也使得旅遊的產品步向精緻和多元化，「一次玩個夠」的旅行方式已不再能打動消費者的心，消費者將來所考慮的主要購買因素是其本身工作時間、經濟能力、休閒嗜好等。設計精緻，行程富於變化，內容有實質意義與主題，才能滿足消費者玩得輕鬆、玩得愉快而又付得起的需求，因此行程的設計將朝向短、小、輕、薄的特質發展，藉以發揮與滿足消費者個人生活型態的追求。而近年來以打造個人追求理想落實的環遊世界產品的出現，也受到市場上圓夢族的青睞。

四、海峽兩岸與區域旅遊風氣之興盛

　　由於未來亞洲地區是整個世界經濟發展的重心，中國大陸更是此區域之主要核心，中國國家旅遊局局長表示，2012年已有146個國家和地區成為中國公民之出境旅遊目的地，2011年其出境人數約7,025萬人次，已成為全球國際旅遊成長的主要力量。其次國人前往大陸、香港、澳門、馬來西亞、新加坡的旅行人口激增，並成為我國海外旅行的重要地點[13]。如今人們的旅行已趨向定點，或單一式的旅行，加上假期的限制，前往太遠的目的地和過長天數的度假方式將不再受到青睞。因此相關的商務旅行產品應給予重視，而結合式的城市全備旅行亦值得關注。近年來我國政府大力推動將臺灣觀光發展成為「東亞觀光交流轉運中心」的政策，以及「觀光拔尖領航方案」的推動，均使得臺灣觀光資源的發展日新月異，來臺觀光人數已成長至600萬人次，並希望於2016年能朝1,000萬人次的目標邁進。中國大陸與東南亞地區的接待旅遊（Inbound Tour）將自1970年以後，再度成為市場重心。[14]

五、國內旅遊異軍突起成為主流

　　在海外旅遊突破950萬人次之際，國內旅遊亦達1.3億人次，平均每人每年出遊約6次，約為海外旅遊人數的13.7倍，而其成長潛力尤為可觀。獎勵

旅遊、會議旅遊均為其中的主要賣點。而在大陸人民來臺旅行方面，政府於2008年正式開放以來，逐年成長。早期大都採團進團出之模式，至2010年約達300萬人次[15]，而使國內旅遊產生一番新的氣象。目前大陸地區自由行的開放與擴大適用城市的增加，在相關觀光政策的推動下，在未來應是旅行業最大、最值得重視的市場，值得關切。

綜合而言，旅行業的發展是受到政治、經濟、社會與科技的互動環境影響而呈現出不同的風貌。而在觀光系統概念下，其系統中的相關主體、客體與媒體和行銷間之互動亦將形成不同階段的發展趨勢。

註　釋

1. 目前世界各地已形成和正在形成的貿易集團共有北美自由貿易區、歐洲共體、東南亞國協、紐澳自由貿易區和南美共同市場等。

2. 美國國會預算處（CBO）15日表示，美國失業率直至2012年底，皆維持在9%左右。美國現有1,400萬人失業，政府正努力尋求創造就業的方法。無黨派的國會預算處表示，美國2012年經濟成長，只會從今年的1.5%升至2.5%左右，無法創造足夠就業機會給穩定成長的勞動人口。國會預算處處長艾曼道夫（Douglas Elmendorf）表示，商品和服務需求疲軟是資方徵才的主要制約因素；勞工市場的結構性障礙，如空缺職位的工作條件與求職者的特性不符，似乎也在資方聘人時形成阻力。所以直至2012年第四季，失業率可能會在9%左右。艾曼道夫並指出，美國失業率超過8.5%已達32個月，是1947年來歷時最長的一次。根據經建會最新版的《國際經濟情勢雙週報》指出，6月份美國失業率再創7.8%的新高。如果政府、企業繼續大舉削減成本，長期利率居高不下，以及汽車生產下降等因素出現，美國很可能出現「第三次經濟衰退」之危機。

3. ECFA兩岸經濟合作架構協議（Economic Cooperation Framework Agreement），於2010年6月29日在中國大陸重慶簽訂，主要內容是兩岸將約定關稅減免，也就是兩岸達成簽署自由貿易協議。藉由簽訂ECFA，可吸引臺灣與國外企業財團相繼加碼投資臺灣觀光產業，據瞭解，目前有舉世聞名的阿曼飯店集團、香港文華酒店集團、美國四季酒店集團、英國維京集團等國際連鎖酒店搶灘臺灣，全力搶攻國際商旅商機，未來幾年觀光產業就業機會絕對不虞匱乏。（《經濟日報》，2010）

4. 根據觀光局統計，2011年來臺觀光旅客主要客源穩定成長：中國1,784,185人、日本1,294,758人、港澳817,944人、美國412,617、韓國242,902人、馬來西亞307,898人、新加坡299,599人、歐洲212,148、大洋洲70,540，成長率達9.34％。

5. 2012年4月中華民國國民適用以免簽證或落地簽證方式前往之國家或地區共132國，詳情請參閱外交部領事事務局網站。

6. 1992年，我國個人平均所得已超過10,000美元。國民生產毛額自1962至1991年，每年以8%速度成長，失業率也自1950年代之3.99%降至1991年之1.5%。然而依行政院主計處資料，2011年我國平均每人國民生產毛額爲21,229美元，預計2012年平均每人可達27,820美元，可成長3.85%。

7. 我國國民消費額的增減和儲蓄率有相當之關係。行政院主計處指出，我國儲蓄率由民國76年之38.46%降到民國84年之25.33%下降約12.7%，民間消費支出近年大幅成長，國民生產毛額也隨之提高，民國84年更高達58.85%，是民國64年以來最高紀錄，然而在97年～99年則介於27.68%～31.28%，表示國民消費的部分愈來愈多。

8. 依據我國產業發展及政策，行政院陸續推動六大新興產業，包括：生技起飛、觀光拔尖、綠色能源、醫療照顧、精緻農業、文化創意等。

9. 政府推動的六大新興關鍵產業，未來將以「觀光」串連各個產業，行動方案應進一步規劃如何聚焦及加強國際語文人才訓練，以爭取國際旅客來臺灣體驗我們自然人文資源及產業轉型成功的各項成果，因此本方案是一項相當重要的規畫，希望各相關機關能在預算及人力上全力配合，以期達成預期目標。運用大三通及臺灣特殊自然、人文與社經資源優勢，發展臺灣成爲東亞觀光交流轉運中心及國際觀光重要旅遊目的地。以發展國際觀光、提升國内旅遊品質、增加外匯收入爲重點。重新定位區域發展主軸——北部地區／「生活及文化的臺灣」、中部地區／「產業及時尚的臺灣」、南部地區／「歷史及海洋的臺灣」、東部地區／「慢活及自然的臺灣」、離島／「特色島嶼的臺灣」、臺灣全島／「多元的臺灣」。

10. 國際連鎖觀光旅館品牌陸續進駐臺灣，民國99年有北投日勝生加賀屋（日本加賀屋）完工、民國100年有臺北寒舍艾美酒店（Le Meridien）、W飯店完工，民國101至102年預計有喜來登宜蘭度假酒店（Sheration）與宜華國際觀光旅館（Marriot）完工，另有Mandarin Oriental與Millennium等國際連鎖品牌旅館洽談中。
交通部觀光局於今年3月19日舉行第5次星級旅館標章頒發典禮，本次有34家旅館通過評鑑取得標章，至目前爲止已有147家觀光旅館及一般旅館加入星級旅館的行列（含觀光旅館48家，一般旅館99家），其相關資料請詳見《星級旅館評鑑》，網址：http://hotelstar.tbroc.gov.tw/default.aspx。

11. 觀光局統計至今年3月31日止，旅行社共2,341家，包含綜合旅行社96家、甲

種旅行社2,069家、乙種旅行社176家,其相關資料請詳見交通部觀光局行政資訊系統《觀光統計月報》,網址:http://admin.taiwan.net.tw/statistics/month.aspx?no=135。

12. 為開拓新市場,必須瞭解目前給旅客看什麼,如何吸引旅客或是重遊客,開發新產品、新市場以吸引新客源日趨重要,新市場包含大陸、穆斯林、東南亞5國新富階級國家;新產品的開發包含分區深度旅遊、MICE、精緻美食(國際大師協助中餐現代化、伴手禮包裝)、醫療保健、休閒度假產業深度化(自行車、慢遊、禪修、溫泉)、主題遊樂園、高爾夫旅遊、市區觀光購物、改善穆斯林接待環境等。

兩岸進入後ECFA時代,觀光醫療再次成為火紅話題,就醫療精緻度臺灣確實獨樹一幟。政府開放陸客自由行,大陸遊客將由傳統血拼團一窩蜂式的採購活動,提升為客製化的深度旅遊行程,觀光醫療可提供隱密、精緻的治療服務,將形成極大的吸引力。跨國(觀光)醫療在國外已行之有年,泰國、新加坡等東南亞國家,每年總產值高達數十億美元,臺灣發展觀光醫療與鄰近國家相比,確有其弱勢之處。

13. 中國國家旅遊局局長邵琪偉近日也表示,2012年已有146個國家和地區成為中國公民出境旅遊目的地。中國是亞洲最大的出境旅遊客源國,2011年中國公民出境總人數7,025萬人次,增長22.42%。出境人員中,因私出境6,412萬人次,占出境總人數的91.3%。中國對全球旅遊業的貢獻率逐步加大,特別是中國出境旅遊快速增長,成為全球國際旅遊增長的重要支撐。

14. 東亞觀光交流轉運中心政策與觀光拔尖領航方案(PDF)請參閱網址:http://grb-topics.stpi.narl.org.tw。

15. 陸客來臺人數逐年成長,自民國97年2月開放以來,至民國99年12月來臺陸客總人數為280萬845人次,以觀光目的申請來臺的大陸團為182萬9,071人次,經貿商務等其他目的的大陸旅客為97萬1,774人次。全體陸客共創造新臺幣919億元的外匯收入,且對來臺旅遊整體經驗有超過90%表示滿意。

附　錄

2008至2010年來臺旅客成長率

2008至2010年來臺旅遊市場成長顯著

年度	世界觀光組織UNWTO預估	全球/亞太地區成長
2008年（97年）	世界觀光組織 UNWTO預估	全球國際旅客負成長1.8% 亞太地區旅客負成長1.6%
	來臺旅客384.5萬，成長3.47%	
2009年（98年）	世界觀光組織 UNWTO預估	全球國際旅客負成長4.2% 亞太地區旅客負成長1.9%
	來臺旅客439.5萬，成長14.30%，成長率居亞太地區第1	
2010年（99年）	世界觀光組織 UNWTO預估	全球國際旅客成長3%～4% 亞太地區旅客成長5%～7%
	來臺旅客556.7萬，成長26.67%	
2011年（100年）	世界觀光組織 UNWTO預估	全球國際旅客成長4%～4.5% 亞太地區旅客成長5%～6%
	來臺旅客680.7萬，成長9.34%	

資料來源：交通部觀光局。

參考書目

中文部分

《旅報》（1995）。第114期。臺北：日僑文化。

《國際青年學生聯盟》（1992）。臺北：財團法人康文文教基金會編印。

《報合報》（1996）。1996年1月18日，版1。臺北：聯合報。

《經濟日報》（1992）。1992年8月18日，版4。臺北：經濟日報。

《經濟日報》（1996）。1996年9月17日，版12。臺北：經濟日報。

《澳洲自助旅行手冊》（1992）。臺北：財團法人康文文教基金會編印。

《聯合報》（1992）。1992年5月15日，版48。臺北：聯合報。

王立綱（1991）。〈源遠流長的中國旅遊和旅遊業〉。《海峽兩岸旅遊研討會論文》，頁1-4。

甘益光（1995）。〈遊輪開始在亞洲狂飆〉。《旅行家》，9月號，頁17-21。臺北：郭良蕙。

田中掃六著，吳宜芬譯（1992）。《服務業品質管理》。臺北：大展出版社。

石原勝吉著，楊德輝譯（1991）。《服務業的品質管理》。臺北：經濟部國際貿易局。

交通部秘書處（1981）。《開放國人出國觀光後旅行業經營管理有關問題之探討》。臺北：交通部觀光局。

交通部觀光局（1972）。《中華民國六十年觀光統計年報》。臺北：交通部觀光局。

交通部觀光局（1977）。《觀光管理》。臺北：交通部觀光局。

交通部觀光局（1981）。《中華民國觀光事業紀實》。臺北：交通部觀光局。

交通部觀光局（1992）。《觀光統計—交通部觀光局二十週年特刊》，頁94-95。臺北：交通部觀光局。

交通部觀光局（1995）。「84年度國人海外旅遊消費及動向調查報告」。臺北：交通部觀光局。

交通部觀光局（1996a），《觀光資料》，第330期，頁40。臺北：交通部觀光局。

交通部觀光局（1996b），《中華民國八十五年觀光年報》。臺北：交通部觀光局。

交通部觀光局（1998）。《中華民國八十七年觀光年報》。臺北：交通部觀光局。

交通部觀光局（1999）。《中華民國八十八年觀光年報》。臺北：交通部觀光局。

交通部觀光局（2012）。「六大新興產業——觀光拔尖領航方案執行進度」第12次簡報資料，2012年3月27日。臺北：交通部觀光局。

交通部觀光事業委員會（1969）。《觀光事業研究手冊》。臺北：交通部。

余友梅（1992）。〈一卡在手，行遍天下〉。《經濟日報》，民國81年6月23日，版31。臺北：經濟日報。

余俊崇（1992）。《旅遊實務》。臺北：龍騰出版社。

余俊崇、楊正晴（2011）。《旅遊實務II》。臺北：龍騰文化。

呂江泉（2008）。〈臺灣發展郵輪停靠港之區位評選研究〉。臺北：中國文化大學地學研究所博士論文。

李振明（1996）。《旅行業組織形態之變遷及趨勢》。觀光教育人員旅行業進修訓練營教材。臺北：中華觀光管理學會。

李貽鴻（1990）。《觀光事業發展、容量、飽和》。臺北：淑馨出版社。

林于志（1986）。《觀光事業專論精選》。臺北：國際觀光雜誌社。

林文義（1992a）。〈信用卡公司看上大型企業〉。《經濟日報》，民國81年6月22日，版5。臺北：經濟日報。

林文義（1992b）。〈花旗威士卡可預提現金〉。《經濟日報》，民國81年8月18日，版4。臺北：經濟日報。

侯秀琴譯（2009），John Naisbitt, Doris Naisbitt著。《中國大趨勢》。臺北：天下文化。

唐學斌（1989）。《觀光學概要》。臺北：豪峰出版社。

唐學斌（1991）。《觀光學》。臺北：豪峰出版社。

容繼業（1994）。《全球旅遊市場發展趨勢》。臺北：淡江大學。

容繼業（1996）。《旅行業理論與實務》。臺北：揚智出版社。

徐斌（1982）。《觀光事業概論》。臺北：銘傳女子商業專科學校。

徐嘉伶（2009）。〈中國大陸各地區吸引國際觀光客旅遊之決定因素〉。國立政治大學國家發展研究所碩士論文。

張金明（2010）。《旅行業實務與管理議題》。臺北：鳳凰旅遊出版社。

陳英姿（1996）。〈電子信用卡、萬士達卡不讓賢〉。《聯合報》，1996年9月12日，版18。臺北：聯合報。

鈕先鉞（1987）。《旅運經營學》。臺北：華泰書局。

黃俊英（1988）。〈臺灣服務業的發展與未來展望〉。《服務業論文集》。臺北：中華民國管理科學學會。

黃純德編（1987）。《餐飲管理》。臺北：自行出版。

黃溪海（1982）。《觀光事業概論》。臺北：觀光旅館雜誌社。

劉景輝譯（1984）。《西洋文化史》卷一。臺北：臺灣學生書局。

蔡東海（1994）。《觀光導遊實務》。臺北：星光出版社。

賴柏志、孫銘誼（2011），〈臺灣信用卡市場的發展趨勢與現況分析〉。《金融聯合徵信》，第18期，頁14-31。臺北：財團法人金融聯合徵信中心。

賴雅雯（1992）。〈IC卡發卡「陣容」日趨壯大〉。《經濟日報》，1992年5月21日，版4。臺北：經濟日報。

薛明敏（1982）。《觀光的構成》。臺北：餐旅雜誌社。

韓傑（1984）。《旅行業管理》。高雄：前程出版社。

韓傑（1997）。《旅遊經營實務》。高雄：前程出版社。

蘇芳基（1990）。《最新觀光學概要》。臺北：明翔文化。

蘇芳基（1991）。《觀光學概要》。臺北：明翔文化。

旅行業實務經營學

英文部分

Burkart, A. J. & Medlik, S. (1984). *Tourism: Past, Present and Future*. London: Butterworth-Heinemann.

Bush, C. (1989). 1990 Outlook for Rail Travel. In *1990 Outlook for Travel and Tourism-Proceeding of Fifteenth Annual Travel Outlook Forum* (p.123). Washington D.C.: US. Travel Data Center.

Dickinson R. H. (1989). 1990 Outlook for the Cruise Industry. *1990 Outlook for Travel and Tourism: Proceedings of the Fifteenth Annual Travel Outlook Forum*. Washington D.C: US Travel Date Center.

Foster, D. (1985). *Travel and Tourism Management*. London: Macmillan Education Ltd.

Fridgen, J. D. (1991). *Dimensions of Tourism*. Michigan: The Educational Institute of American Hotel and Motel Association.

Gee C. Y., Choy D. J. & Makens, J. C. (1989) *The Travel Industry* (2nd ed.). New York: Van Nostrand Reinhold

Kotler P. (1988). *Marketing Management: Analysis, Planning, Implementation and Control* (6th ed.). New Jersey: Prentice-Hall.

Lawton, L. J. & Butler, R. W. (1987). Cruise Ship Industry Patterns in the Caribbean 1880-1986. *Tourism Management*, 8(4), p.336.

McIntosh, R. W., Goeldner, C. R. & Ritchie, J. R. B. (1995). *Tourism: Principles, Practices, Philosophies* (7th ed.). New York: John Wiley & Sons Inc.

10.Morrison, A. M. (1989). *Hospitality and Travel Marketing*. New York: Delmar Publishers Inc.

OECD (1990). *Transport. Tourism Policy and International Tourism in OECD Member Countries*, pp.118-119.

Poynter, J. (1989). *Foreign, Independent Tours: Planning, Pricing, and Processing*. New York: Delmar Publishers Inc.

Semer-Purzycki, J. (1991). *A Practical Guide to Fares and Ticketing*. New York: Delmar Publishers Inc.

Swinglehurst, E. (1982). *Cook's Tours: The Story of Popular Travel*. Dorset, U.K: Blandford Press.

Thompson-Smith, J. (1988). *Travel Agency Guide To Business Travel*. New York: Delmar Publishers. Inc.

國家圖書館出版品預行編目（CIP）資料

旅行業實務經營學 / 容繼業著. -- 初版. --
新北市：揚智文化, 2012. 04
面；　公分. --（觀光旅運叢書）
ISBN 978-986-298-041-5（平裝）

1.旅遊業管理

992.2　　　　　　　　　　101007632

觀光旅運叢書

旅行業實務經營學

著　　者╱容繼業
總 編 輯╱閻富萍
主　　編╱張明玲
出 版 者╱揚智文化事業股份有限公司
發 行 人╱葉忠賢
地　　址╱新北市深坑區北深路三段260號8樓
電　　話╱(02)8662-6826・8662-6810
傳　　眞╱(02)2664-7633
 E-mail　╱service@ycrc.com.tw
 ISBN　╱978-986-298-041-5
初版三刷╱2016年9月
定　　價╱新臺幣600元